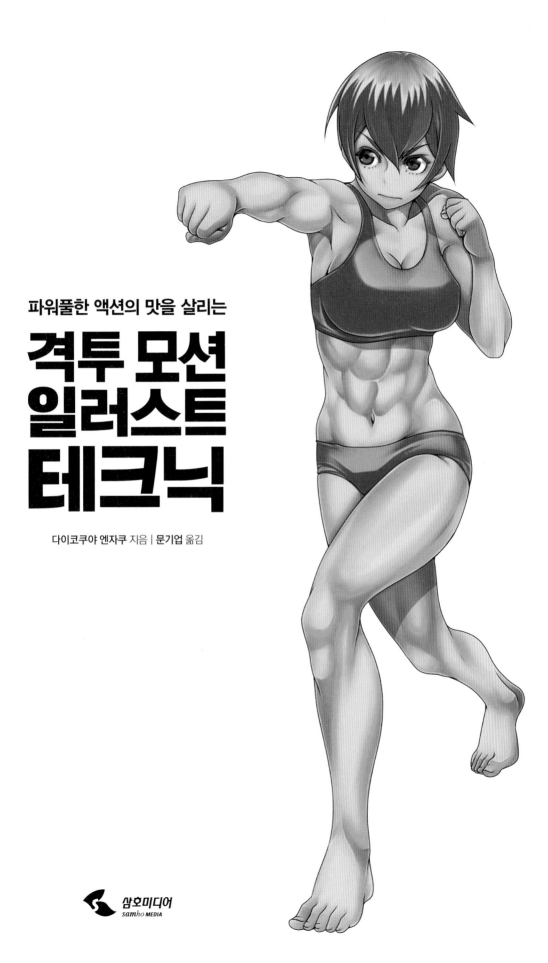

파워풀한 액션의 맛을 살리는

격투 모션
일러스트
테크닉

다이코쿠야 엔자쿠 **지음** | 문기업 **옮김**

삼호미디어
samho MEDIA

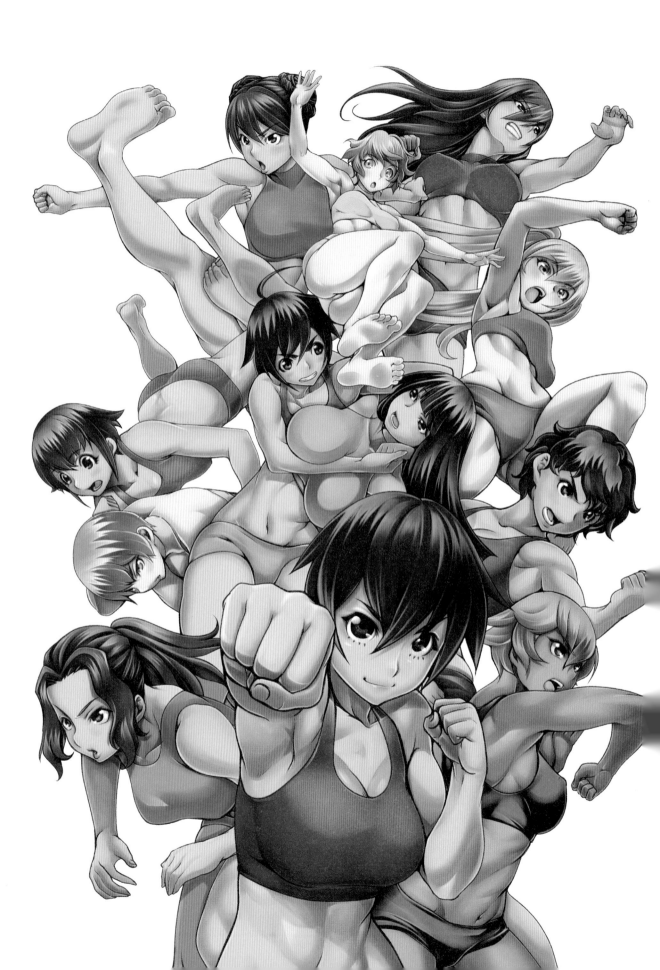

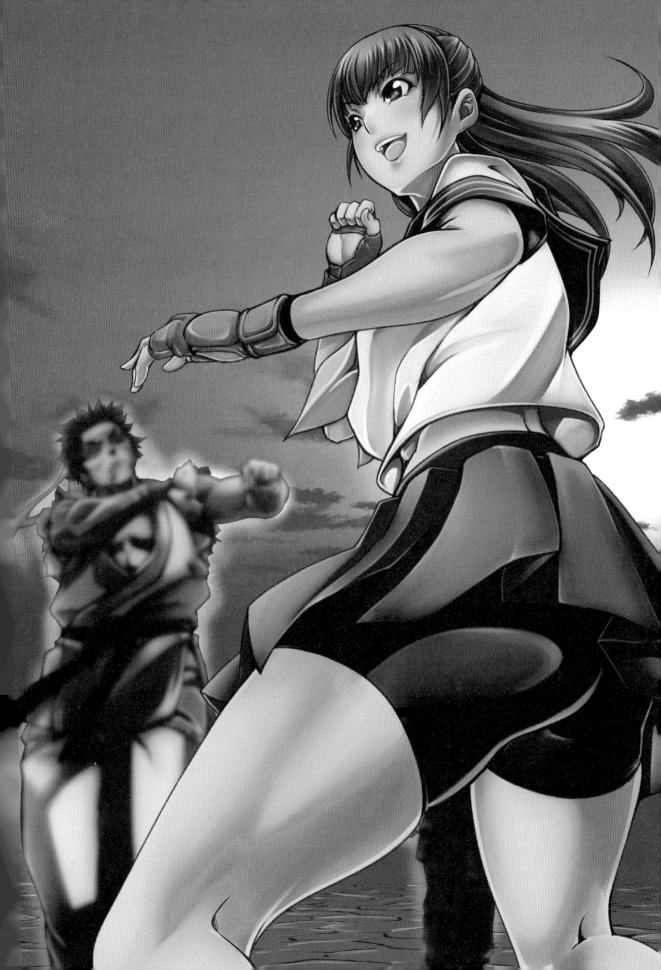

CONTENTS

■ 책 사용법

이 책은 기술을 거는 캐릭터만 보여주며 움직임을 해설하는 패턴과, 기술에 걸리는 캐릭터까지 함께 보여주며 움직임을 해설하는 패턴으로 나뉩니다. 각각 어떤 방식으로 설명하는지 아래를 참고해주세요.

기술 거는 사람만 등장하는 패턴

몸의 구조

그리기에 앞서 이해해야 할 인체 구조를 설명합니다. 기술을 사용했을 때 골격과 관절의 상태에 관해 주로 다룹니다. 단순히 겉모습만 보고 익히는 것이 아니라 인체 구조에 따른 움직임을 이해해야 생동감 넘치는 일러스트를 그릴 수 있습니다.

✕ NG 작화 사례

몸에 대한 이해가 부족해 무심코 실수하기 쉬운 부분을, 잘못된 작화 사례를 들어 설명합니다.

다듬기

러프 스케치를 다듬고 음영을 넣어 그림을 완성한 상태를 설명합니다. 러프 스케치에 어떤 음영을 넣을지, 더욱 세밀하게 근육을 표현하는 법을 주로 다룹니다.

격투기 초보자를 그리는 법

격투기 초보자가 기술을 사용하면 주로 어떤 움직임을 보이는지에 대해 설명합니다.

ANGLE
◯◯

각 액션을 다양한 앵글로 포착해 설명합니다.

☑ Point

그림을 그릴 때 주의해야 할 포인트를 설명합니다.

러프

'몸의 구조'를 바탕으로 캐릭터에 살을 붙인 러프 스케치를 설명합니다. 근육을 묘사하는 방법이나 시선, 움직임에 따라 변형되는 피부의 비틀린 형태를 선 등으로 어떻게 표현하면 좋을지 설명합니다.

기술 거는 사람과 기술에 걸리는 사람 모두 등장하는 패턴

러프

❶ ◯◯◯◯◯

설명 내용은 기술을 거는 사람만 등장하는 패턴과 같지만, 여러 컷을 게재해 액션의 흐름을 보여주어야 할 때는 번호를 부여해 두었습니다. 처음부터 마지막까지 이어지는 흐름을 파악하면 액션 구조를 더욱 깊이 이해할 수 있습니다. 여기서는 기술 거는 사람을 검은 선으로, 기술에 걸리는 사람을 파란 선으로 게재했습니다.

🔍 ZOOM!

잘 보이지 않는 세밀한 부위를 확대해 설명합니다.

파생
기술명

중점적으로 설명하는 액션에서 파생된 액션을 소개합니다.

캐릭터 소개

메인 액션을 선보이는 캐릭터입니다. 격투기가 특기인 운동선수 체형입니다.

주로 기술에 걸리는 역할의 캐릭터입니다. 다른 앵글로 기술을 선보이기도 합니다.

'격투기 초보자를 그리는 법'에 등장하는 캐릭터입니다. 격투기를 잘하지 못하는 평범한 아마추어 여성이 모델입니다.

작가의 말 ————————

먼저 이 책을 선택해주신 독자님들께 감사를 드립니다. 격투기와 그림 그리는 일을 좋아해 20년 동안 꾸준히 만화를 그려 온 덕에 이렇게 작법서를 선보일 수 있게 되었습니다.

일러스트 작법서는 다양한 도서가 출판되고 있으며, 액션 장면을 그리는 방법으로 한정해도 여러 작법서가 나와 있습니다. 저 또한 그러한 책을 구입해 참고해 왔지만, 솔직히 말씀드리면 다양한 장르의 격투기 및 액션 장면과 포즈를 폭넓게 다루는 책이 적다는 점이 늘 아쉬웠습니다. 그러한 아쉬움을 해소하기 위해 직접 내놓은 책이 바로 이 책입니다. 여기에서는 다양한 격투 기술과 모션을 보여주는 장면을 순간 캡처처럼 한 컷씩 분할해 게재했습니다. 몸의 연속적인 움직임이 지닌 의미까지 생각해본다면, 더욱 현장감 넘치는 액션 장면을 표현할 수 있으리라 생각합니다.

마지막으로 제 지론을 말씀드리고 싶습니다. 저는 작법서를 보는 동시에 자신이 그리고 싶은 테마를 직접 '체험'해 봐야 더욱 많은 것을 배울 수 있다고 생각합니다. 학생 시절, 저는 유도에 푹 빠져 있었습니다. 사실 유도 외에 다른 격투기는 배워본 적이 없지만 유도 덕분에 '사람의 몸이 어떻게 움직이는가'를 직접 몸으로 익히고 배울수 있었습니다.
이 책을 읽고 나서 혹시 기회가 된다면, 꼭 격투기나 스포츠에 도전해 자신의 몸이 어떻게 움직이는지 체감하고 관찰하는 기회를 마련하시길 권합니다. 만약 직접 도전하기에는 너무 문턱이 높다는 생각이 든다면, 격투기나 다른 스포츠 시합이 열리는 경기장에 가서 몸의 움직임에 주목하며 관전하는 것도 좋은 방법입니다. 실제로 눈앞에서 보고 체험해보면, 책이나 영상만으로는 포착하기 어려운 새로운 발견을 하게 될지도 모릅니다.

이 책을 읽고 독자 여러분이 더욱 역동적이고 매력적인 액션 장면을 그릴 수 있게 되기를 진심으로 기원합니다.

다이코쿠야 엔쟈쿠

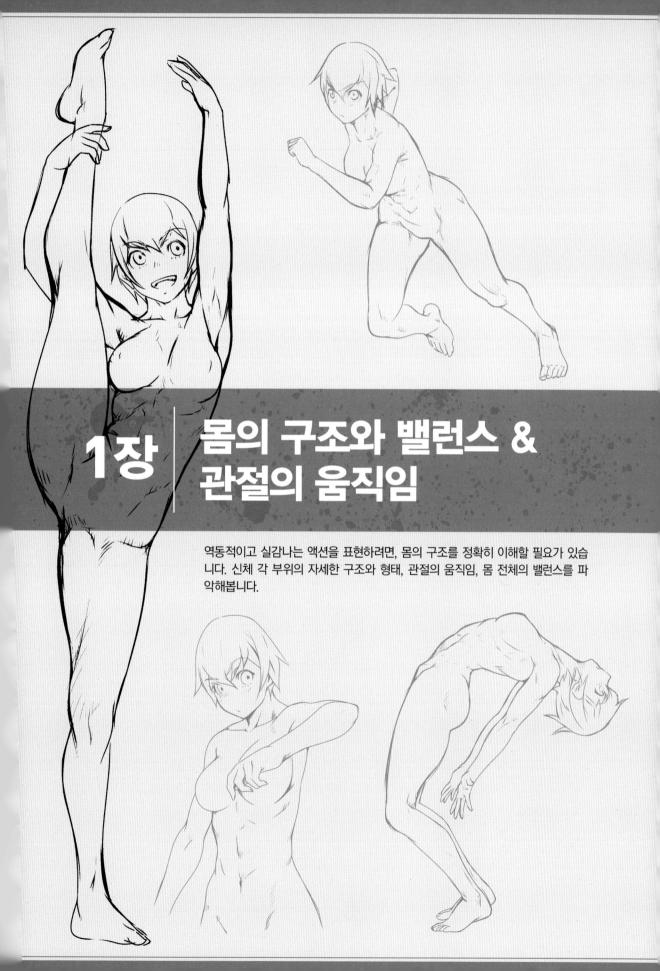

1장 | 몸의 구조와 밸런스 & 관절의 움직임

역동적이고 실감나는 액션을 표현하려면, 몸의 구조를 정확히 이해할 필요가 있습니다. 신체 각 부위의 자세한 구조와 형태, 관절의 움직임, 몸 전체의 밸런스를 파악해봅니다.

▶ Lesson 1 | 몸의 구조

움직임을 묘사하는 일러스트를 그리기 전에, 먼저 인체의 구조를 이해합니다. 체형별 특징도 함께 살펴봅니다.

■ 체형에 따른 밸런스

잘 단련된 운동선수 체형, 평균적인 키와 살집을 지닌 일반 체형, 지방이 많은 글래머 체형을 예로 들어, 각 체형의 윤곽과 근육의 형태가 어떻게 다른지 알아봅니다.

운동선수 체형

직립한 자세에서는 두 다리 사이, 즉 가랑이가 전체 신장의 중간지점입니다. 7등신 캐릭터는 정수리에서 가랑이까지가 약 3.5등신입니다. 상반신을 약 3등신, 하반신을 약 4등신으로 그리면 전체적인 밸런스가 좋습니다. 이 밸런스는 운동으로 몸을 단련한 사람이든 아니든 동일합니다.

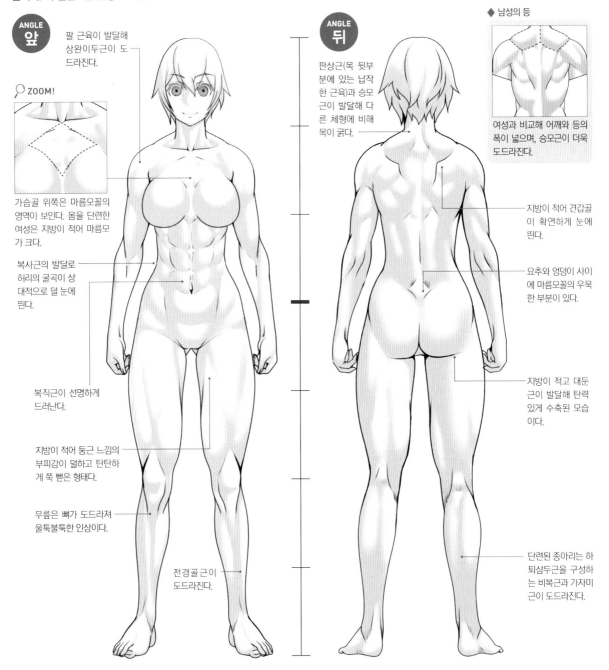

ANGLE 앞

팔 근육이 발달해 상완이두근이 도드라진다.

ZOOM!

가슴골 위쪽은 마름모꼴의 영역이 보인다. 몸을 단련한 여성은 지방이 적어 마름모가 크다.

복사근의 발달로 허리의 굴곡이 상대적으로 덜 눈에 띈다.

복직근이 선명하게 드러난다.

지방이 적어 둥근 느낌의 부피감이 덜하고 탄탄하게 쭉 뻗은 형태다.

무릎은 뼈가 도드라져 울퉁불퉁한 인상이다.

전경골근이 도드라진다.

ANGLE 뒤

판상근(목 뒷부분에 있는 납작한 근육)과 승모근이 발달해 다른 체형에 비해 목이 굵다.

◆ 남성의 등

여성과 비교해 어깨와 등의 폭이 넓으며, 승모근이 더욱 도드라진다.

지방이 적어 견갑골이 확연하게 눈에 띈다.

요추와 엉덩이 사이에 마름모꼴의 우묵한 부분이 있다.

지방이 적고 대둔근이 발달해 탄력 있게 수축된 모습이다.

단련된 종아리는 하퇴삼두근을 구성하는 비복근과 가자미근이 도드라진다.

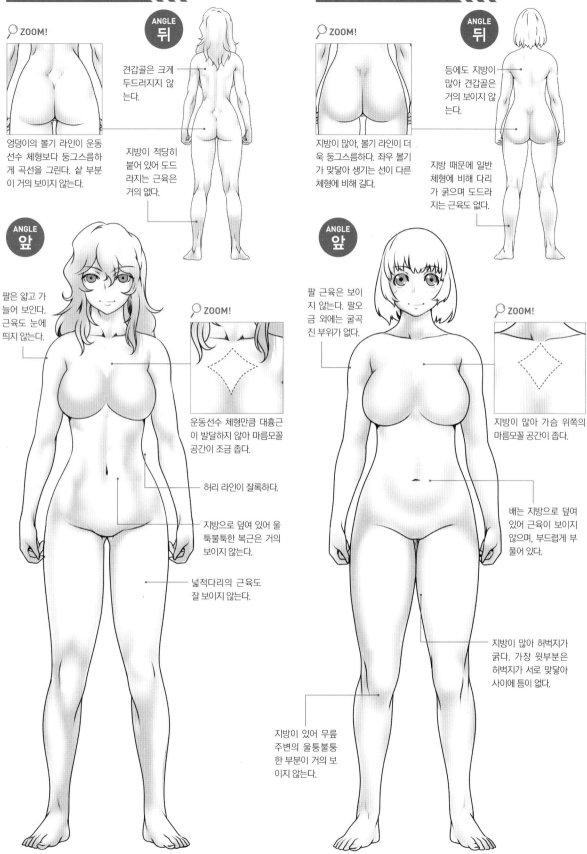

일반 체형

○ ZOOM!

ANGLE 뒤

견갑골은 크게 두드러지지 않는다.

엉덩이의 볼기 라인이 운동선수 체형보다 둥그스름하게 곡선을 그린다. 살 부분이 거의 보이지 않는다.

지방이 적당히 붙어 있어 도드라지는 근육은 거의 없다.

ANGLE 앞

팔은 얇고 가늘어 보인다. 근육도 눈에 띄지 않는다.

○ ZOOM!

운동선수 체형만큼 대흉근이 발달하지 않아 마름모꼴 공간이 조금 좁다.

허리 라인이 잘록하다.

지방으로 덮여 있어 울툭불툭한 복근은 거의 보이지 않는다.

넓적다리의 근육도 잘 보이지 않는다.

글래머 체형

○ ZOOM!

ANGLE 뒤

등에도 지방이 많아 견갑골은 거의 보이지 않는다.

지방이 많아, 볼기 라인이 더욱 둥그스름하다. 좌우 볼기가 맞닿아 생기는 선이 다른 체형에 비해 길다.

지방 때문에 일반 체형에 비해 다리가 굵으며 도드라지는 근육도 없다.

ANGLE 앞

팔 근육은 보이지 않는다. 팔오금 외에는 굴곡진 부위가 없다.

○ ZOOM!

지방이 많아 가슴 위쪽의 마름모꼴 공간이 좁다.

배는 지방으로 덮여 있어 근육이 보이지 않으며, 부드럽게 부풀어 있다.

지방이 많아 허벅지가 굵다. 가장 윗부분은 허벅지가 서로 맞닿아 사이에 틈이 없다.

지방이 있어 무릎 주변의 울퉁불퉁한 부분이 거의 보이지 않는다.

■ 상반신의 구조

머리, 어깨, 가슴을 비롯한 상반신의 각 부위를 설명합니다. 앞, 뒤, 옆, 부감(위에서 내려다 봄) 등 다양한 앵글을 통해 입체적으로 파악해봅니다.

얼굴~목

ANGLE 앞

눈이나 입 모양, 얼굴 근육의 움직임을 이용해 다채로운 표정을 연출할 수 있습니다. 머리와 얼굴을 나누는 명확한 경계선은 없지만, 여기에서는 눈썹 위쪽은 머리(두부), 아래쪽은 얼굴(안면)로 구분했습니다.

☑ Point

☑ Point

두개골
머리를 구성하는 뼈다. 정수리는 둥그스름하며, 턱뼈와 함께 전체 윤곽을 형성한다.

머리카락
머리 위에 나 있으므로 두개골보다 크게 그린다. 몸동작과 중력에 따라 머리카락이 움직이므로 액션 일러스트에서 기세를 표현하는 데 이용하기도 한다.

☑ Point
동공 / 속눈썹 / 홍채

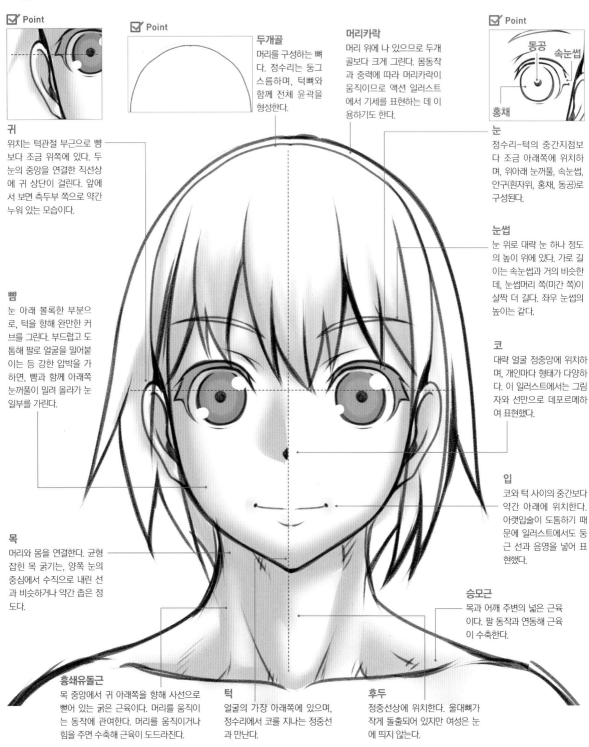

귀
위치는 턱관절 부근으로 뺨보다 조금 위쪽에 있다. 두 눈의 중앙을 연결한 직선상에 귀 상단이 걸린다. 앞에서 보면 측두부 쪽으로 약간 누워 있는 모습이다.

뺨
눈 아래 볼록한 부분으로, 턱을 향해 완만한 커브를 그린다. 부드럽고 도톰해 팔로 얼굴을 밀어붙이는 등 강한 압박을 가하면, 뺨과 함께 아래쪽 눈꺼풀이 밀려 올라가 눈 일부를 가린다.

눈
정수리~턱의 중간지점보다 조금 아래쪽에 위치하며, 위아래 눈꺼풀, 속눈썹, 안구(흰자위, 홍채, 동공)로 구성된다.

눈썹
눈 위로 대략 눈 하나 정도의 높이 위에 있다. 가로 길이는 속눈썹과 거의 비슷한데, 눈썹머리 쪽(미간 쪽)이 살짝 더 길다. 좌우 눈썹의 높이는 같다.

코
대략 얼굴 정중앙에 위치하며, 개인마다 형태가 다양하다. 이 일러스트에서는 그림자와 선만으로 데포르메하여 표현했다.

입
코와 턱 사이의 중간보다 약간 아래에 위치한다. 아랫입술이 도톰하기 때문에 일러스트에서도 둥근 선과 음영을 넣어 표현했다.

목
머리와 몸을 연결한다. 균형 잡힌 목 굵기는, 양쪽 눈의 중심에서 수직으로 내린 선과 비슷하거나 약간 좁은 정도다.

승모근
목과 어깨 주변의 넓은 근육이다. 팔 동작과 연동해 근육이 수축한다.

흉쇄유돌근
목 중앙에서 귀 아래쪽을 향해 사선으로 뻗어 있는 굵은 근육이다. 머리를 움직이는 동작에 관여한다. 머리를 움직이거나 힘을 주면 수축해 근육이 도드라진다.

턱
얼굴의 가장 아래쪽에 있으며, 정수리에서 코를 지나는 정중선과 만난다.

후두
정중선상에 위치한다. 울대뼈가 작게 돌출되어 있지만 여성은 눈에 띄지 않는다.

 ANGLE 옆 턱은 눈 아래의 직선상에 위치하며, 콧대는 눈의 정면에서 시작됩니다. 코끝과 턱을 연결하는 선 사이에 입술이 약간 돌출해 있습니다.

 ANGLE 대각선 대각선에서 보면 시점과 가까운 앞쪽은 커 보이고, 뒤쪽은 작아 보입니다. 각도에 따라 눈의 크기와 형태가 달라지므로 주의합니다.

이마
턱보다 앞으로 나와 있으며, 정수리를 향해 완만한 커브를 그린다. 이마 라인을 따라 머리카락이 아래로 흐르는 형태에 주의를 기울인다.

후두부
정수리에서 목까지 구형을 이루며, 목은 활 모양으로 휘어지며 들어간다. 가장 넓은 부분은 어깨와 수직선상에 있거나 뒤쪽으로 약간 더 나와 있다.

관자놀이
눈과 귀 사이, 살짝 오목한 부위다.

이마나 입술보다 코가 가장 많이 돌출해 있다.

뒤쪽의 눈은 가로 폭이 좁아 보이되 높이는 같다.

윗입술보다 아랫입술이 더 도톰하며 밖으로 돌출해 있다.

귀밑은 턱관절과 정수리를 잇는 선상에 붙어 있다.

코가 입술보다 돌출되어 있다.

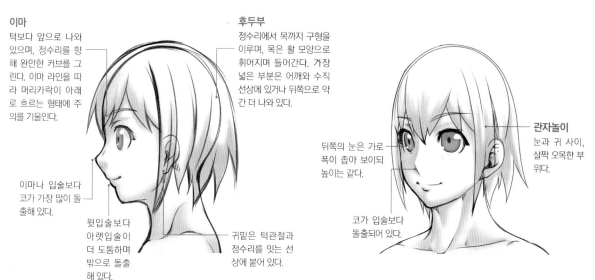

 ANGLE 위 위에서 내려다보는 부감 앵글에서는 구형 머리가 가장 가까이 오기 때문에 정수리가 크고 넓어 보입니다. 얼굴 표면은 세로로 눌린 듯이 보입니다.

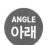 **ANGLE 아래** 아래에서 얼굴을 올려다보면 턱 아래는 평면으로 보입니다. 턱 끝과 귀 아래에 마름모꼴 그림자를 넣으면, 입체감을 표현할 수 있습니다.

가마
대략 머리 중앙에 있으며, 이를 중심으로 머리카락이 방사형으로 뻗어 있다.

콧구멍
아래에서 보면 콧구멍이 보이지만 이 일러스트는 음영과 선만으로 데포르메하여 표현했다.

입술
입술의 양 끝은 오목하게 들어가 있으며, 윗입술의 폭이 더 넓다.

위에서 보면 눈꺼풀이 내려가 있어 눈이 세로로 눌린 듯이 보인다. 가로 폭은 정면일 때와 같다.

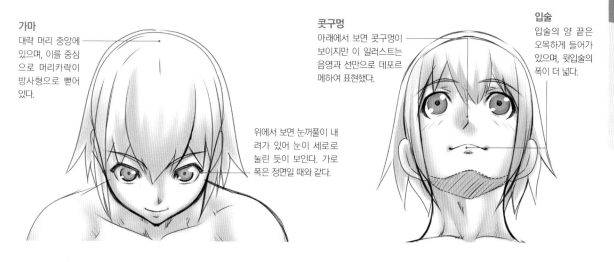

◆ 남성의 목

남성의 목은 여성보다 굵으며, 흉쇄유돌근과 승모근도 더 크고 뚜렷하게 돌출되어 있습니다. 얼굴 윤곽은 여성처럼 샤프하거나 둥그름하기보다는 굴곡이 있으며 각이 져 있습니다. 옆에서 보면 턱선이 거의 직선에 가깝습니다.

ANGLE 앞

발달한 승모근은 윤곽이 둥글다.

턱은 여성보다 각이 져 있으며 폭도 넓다.

ANGLE 옆

흉쇄유돌근이 크게 돌출되어 있다.

튀어나온 울대뼈가 눈에 띈다.

승모근이 두껍게 발달되어 있다.

제 1 장 몸의 구조와 밸런스 & 관절의 움직임

LESSON 1 몸의 구조

11

어깨~가슴

ANGLE 앞
여성의 어깨는 보통 바깥쪽으로 완만한 경사를 그리며 내려가는 둥근 형태를 띱니다. 대흉근 위를 지방(유방)이 덮고 있으며, 흉골이 좁고 남성에 비해 어깨너비가 좁은 편입니다.

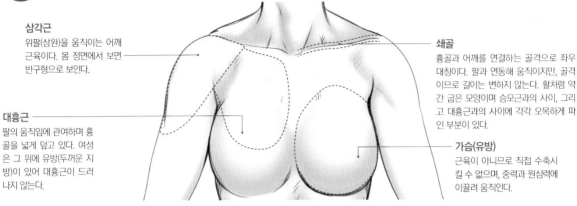

삼각근
위팔(상완)을 움직이는 어깨 근육이다. 몸 정면에서 보면 반구형으로 보인다.

대흉근
팔의 움직임에 관여하며 흉골을 넓게 덮고 있다. 여성은 그 위에 유방(두꺼운 지방)이 있어 대흉근이 드러나지 않는다.

쇄골
흉골과 어깨를 연결하는 골격으로 좌우 대칭이다. 팔과 연동해 움직이지만, 골격이므로 길이는 변하지 않는다. 활처럼 약간 굽은 모양이며 승모근과의 사이, 그리고 대흉근과의 사이에 각각 오목하게 파인 부분이 있다.

가슴(유방)
근육이 아니므로 직접 수축시킬 수 없으며, 중력과 원심력에 이끌려 움직인다.

ANGLE 뒤
등은 크고 넓은 근육으로 이루어져 있으며, 주먹을 주로 사용하는 격투가는 승모근과 삼각근이 특히 발달해 있습니다. 평평하기보다는 근육과 골격에 의해 군데군데 돌출되어 있습니다.

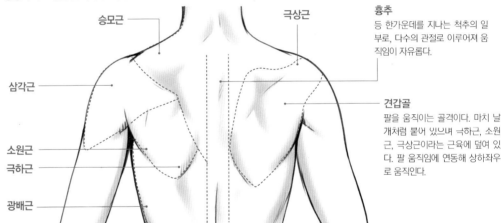

승모근

극상근

흉추
등 한가운데를 지나는 척추의 일부로, 다수의 관절로 이루어져 움직임이 자유롭다.

삼각근

소원근

극하근

광배근

견갑골
팔을 움직이는 골격이다. 마치 날개처럼 붙어 있으며 극하근, 소원근, 극상근이라는 근육에 덮여 있다. 팔 움직임에 연동해 상하좌우로 움직인다.

ANGLE 위
부감 앵글에서는 가슴이 가장 눈에 띕니다. 가슴이 크면 가슴골과 대흉근 사이에 마름모꼴 공간이 생깁니다.

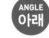

쇄골과 목 근육 사이의 우묵한 곳은 쇄골의 움직임에 따라 얕아지거나 깊어진다.

가슴이 크고 운동선수처럼 몸이 단련되어 탄탄하다면 이처럼 마름모꼴 공간이 생성된다. 대흉근이 발달하지 않았거나 상체에 지방이 많으면 마름모꼴이 없거나 경계가 희미해진다.

ANGLE 아래
몸을 올려다보면 평소에는 보이지 않는 가슴 아래쪽이 보이는데, 늑골의 형태를 따라 곡면을 그린다는 사실을 확인할 수 있습니다.

좌우 가슴은 이처럼 떨어져 있지만, 체형을 잡아주는 언더웨어를 입으면 가슴이 모아져 밀착되기도 한다.

가슴은 평면이 아니라 곡면 위에 붙어 있다는 사실을 염두에 둔다.

운동선수 체형

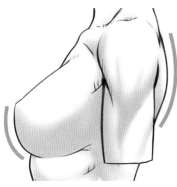

다른 체형과 비교해 어깨에서 등으로 이어지는 라인의 경사가 급격하며, 골격과 근육이 도드라져 보인다. 가슴은 일반 체형과 지방량이 비슷하지만 대흉근이 발달해 위쪽을 향해 있다.

일반 체형

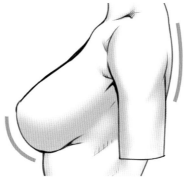

근육이 크게 두드러지지 않으며, 가슴과 몸의 경계를 한눈에 알 수 있다. 대흉근이 발달하지 않아 지방을 지탱하지 못해, 운동선수 체형과 비교해 위쪽이 길고 가슴 끝이 살짝 아래쪽을 향해 있다.

글래머 체형

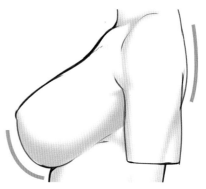

지방이 많아 가슴이 크지만, 그 무게를 지탱해줄 근육이 없어 처진다. 또한 등과 몸통의 지방 때문에 몸이 굵고 둥글어 보인다. 가슴과 몸의 경계는 뚜렷하지 않다.

 ANGLE 대각선 어깨에서 가슴으로 이어지는 윤곽의 차이를 확인할 수 있습니다. 근육을 단련할수록 윤곽은 탄탄하고 각이 지며, 지방이 붙을수록 윤곽이 완만하고 둥글어집니다. 음영을 넣는 방법도 달라진다는 점을 주목하세요.

운동선수 체형

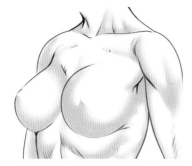

쇄골과 대흉근, 삼각근 등의 근육을 쉽게 확인할 수 있다.

일반 체형

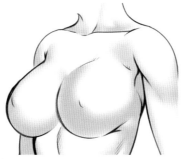

쇄골은 눈에 띄지만, 근육은 표면으로 드러나지 않는다.

글래머 체형

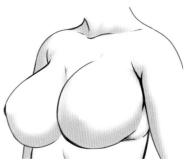

쇄골이 겨우 보일 정도다. 가슴은 무게 때문에 처져 다른 체형보다 아래로 늘어진 듯 보인다.

◆ 남성의 가슴

남성의 어깨는 여성보다 위로 올라간 듯이 보이며, 근육도 크게 돌출되어 윤곽이 둥글어 보입니다. 어깨가 넓고 몸통과 가슴판도 두껍습니다. 가슴의 지방도 적어 단련할수록 대흉근이 커져 쉽게 눈에 띕니다.

ANGLE 앞

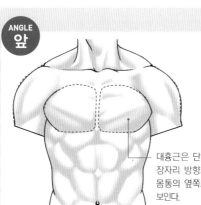

대흉근은 단련할수록 흉부의 가장자리 방향으로 커지기 때문에 몸통의 옆쪽으로 삐져나온 듯이 보인다.

ANGLE 옆

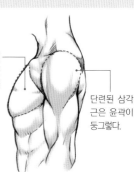

대흉근의 형태는 여성과 같다. 여성은 이 위에 유방이 붙어 있다.

단련된 삼각근은 윤곽이 둥글렇다.

몸통

가슴 아래부터 골반 사이의 몸통은 원통형으로, 체간근이라는 근육으로 덮여 있습니다. 늑골과 골반 사이에 척추를 제외한 다른 골격은 없으며, 여성의 몸을 정면에서 보면 좌우로 들어간 허리의 굴곡이 눈에 띕니다.

운동선수 체형

근육이 탄탄하게 잡혀 있고 군살이 없어 허리 라인이 약간 직선에 가깝습니다.

일반 체형

골반 주변에 어느 정도 지방이 붙어 있어 허리의 곡선이 더욱 강조됩니다.

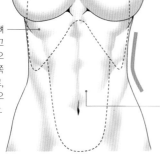

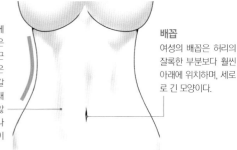

늑골
좌우 각각 12개의 뼈가 가슴 부위를 덮고 있다. 가슴 아래쪽으로 뻗은 늑골은 양쪽으로 펼쳐진 형태로, 몸통의 지방이 적으면 윤곽이 드러난다.

복직근
직립한 몸의 정면에서 가장 중심에 있는 근육이다. 4~6개 정도의 작은 근육이 모인 듯이 보이지만, 각 근육은 독립되지 않은 하나의 넓은 근육이 건획(나눔 힘줄)에 의해 갈라져 있는 상태다. 좌우는 거의 대칭으로 특별히 한쪽이 더 크지 않지만, 몸을 측면으로 구부리거나 비틀면 한쪽이 찌부러져 작아 보이기도 한다.

배꼽
여성의 배꼽은 허리의 잘록한 부분보다 훨씬 아래에 위치하며, 세로로 긴 모양이다.

원통형의 몸통에 복부 근육과 전거근, 허리의 살집이 붙어 있는 형태입니다. 여성은 자궁이 있어 근육을 단련한 사람이라도 아랫배가 약간 나온다는 점을 염두에 두세요.

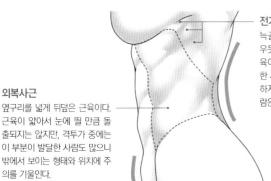

전거근
늑골 사이의 공간을 메우듯 넓게 붙어 있는 근육이다. 이 근육을 단련한 사람은 극소수에 불과하지만, 몸이 탄탄한 사람은 굴곡이 보인다.

외복사근
옆구리를 넓게 뒤덮은 근육이다. 근육이 얇아서 눈에 띌 만큼 돌출되지는 않지만, 격투가 중에는 이 부분이 발달한 사람도 많으니 밖에서 보이는 형태와 위치에 주의를 기울인다.

◆ 남성의 몸통

남성의 몸통은 허리의 굴곡이 잘 드러나지 않습니다. 골반이 좁고 늑골과의 간격도 짧기 때문이지요. 마른 체형일지라도 몸통은 직선에 가까운 라인이며, 어깨가 넓어 전체적인 윤곽이 역삼각형에 가깝습니다. 배꼽은 둥글고, 여성보다 위쪽에 있습니다.

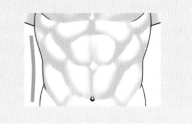

등에는 광배근이라는 넓은 근육이 있으며, 안쪽에는 척주기립근이 자리 잡고 있습니다. 여러 근육이 제각각 돌출되어 복잡한 굴곡을 만들기 때문에 등은 매끈한 평면이 아닙니다. 각각의 근육이 어떤 형태로 붙어 있는지 주의 깊게 살펴봅시다.

운동선수 체형

뼈와 근육의 형태가 뚜렷이 드러나므로 울퉁불퉁한 굴곡을 표현한 음영이 많습니다.

일반 체형

일반 체형은 운동선수 체형보다 등이 매끈해 음영이 적습니다.

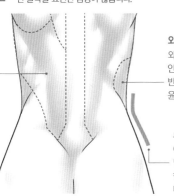

광배근
등에 넓게 붙어 있는 근육이다. 물건을 들어 올리는 동작 등에 관여하는 근육이라 복서처럼 팔을 자주 사용하는 격투가는 특히 발달해 있다.

외복사근
외복사근은 등에서도 살짝 보인다. 외복사근을 단련하면 상반신에 잘록함이 생기며, 몸의 윤곽이 날렵해진다.

두 체형을 비교해 보면, 몸통에서 엉덩이에 걸친 라인이 다르다는 점을 확인할 수 있다. 이것은 허리 주변 근육의 영향으로 엉덩이가 올라가 윤곽이 변하기 때문이다.

팔~손

ANGLE 앞
어깨 부분부터 순서대로 위팔, 팔꿈치, 아래팔, 손으로 구성되며 앞에서 보면 상완이두근이 눈에 띕니다. 근육은 둥근 형태로 바깥으로 불거지므로 직선이 아니라 호가 연결된 듯한 모양이라는 점을 기억하세요.

ANGLE 뒤
뒤쪽은 팔꿈치와 손목 등의 골격이 돌출된 부분이 눈에 띕니다. 상완삼두근, 상완이두근처럼 앞뒤로 자리한 근육은 굽히고 펴는 동안 팽창과 수축이 반대로 일어납니다.

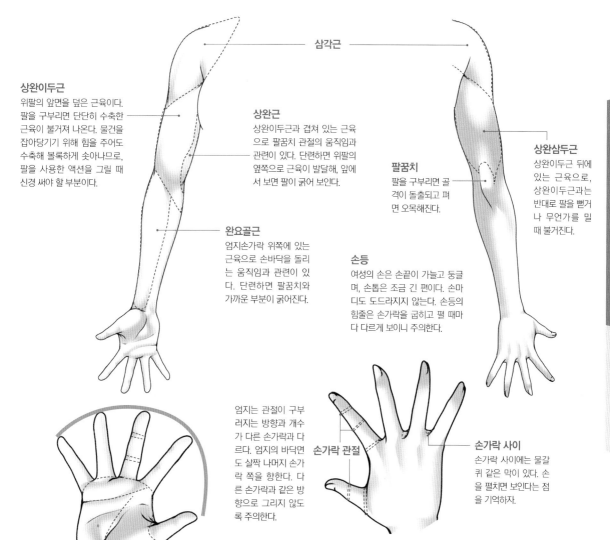

삼각근

상완이두근
위팔의 앞면을 덮은 근육이다. 팔을 구부리면 단단히 수축한 근육이 불거져 나온다. 물건을 잡아당기기 위해 힘을 주어도 수축해 볼록하게 솟아나므로, 팔을 사용한 액션을 그릴 때 신경 써야 할 부분이다.

상완근
상완이두근과 겹쳐 있는 근육으로 팔꿈치 관절의 움직임과 관련이 있다. 단련하면 위팔의 옆쪽으로 근육이 발달해, 앞에서 보면 팔이 굵어 보인다.

팔꿈치
팔을 구부리면 골격이 돌출되고 펴면 오목해진다.

상완삼두근
상완이두근 뒤에 있는 근육으로, 상완이두근과는 반대로 팔을 뻗거나 무언가를 밀 때 불거진다.

완요골근
엄지손가락 위쪽에 있는 근육으로 손바닥을 돌리는 움직임과 관련이 있다. 단련하면 팔꿈치와 가까운 부분이 굵어진다.

손등
여성의 손은 손끝이 가늘고 둥글며, 손톱은 조금 긴 편이다. 손마디도 도드라지지 않는다. 손등의 힘줄은 손가락을 굽히고 펼 때마다 다르게 보이니 주의한다.

엄지는 관절이 구부러지는 방향과 개수가 다른 손가락과 다르다. 엄지의 바닥면도 살짝 나머지 손가락 쪽을 향한다. 다른 손가락과 같은 방향으로 그리지 않도록 주의한다.

손가락 관절

손가락 사이
손가락 사이에는 물갈퀴 같은 막이 있다. 손을 펼치면 보인다는 점을 기억하자.

손바닥
손은 손가락의 뿌리 부분이 부채꼴 모양이라 손끝이 아치를 그린다. 엄지 이외의 손가락은 독립되어 있지 않고 옆에 있는 손가락과 힘줄로 연결되어 있어 관절을 굽히면 연동해 움직인다.

◆ 남성의 손
여성의 손과 비교해 울퉁불퉁하게 각이 져 있어 투박하다. 손가락과 손톱의 실루엣은 사각에 가까우며, 단련한 사람은 손의 살집도 두껍다. 손가락이나 손등에 털이 나 있는 사람도 많다.

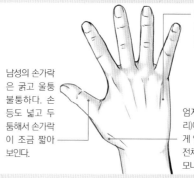

힘줄과 굵은 혈관이 두드러져 굴곡이 있다.

남성의 손가락은 굵고 울퉁불퉁하다. 손등도 넓고 두툼해서 손가락이 조금 짧아 보인다.

엄지두덩(엄지의 뿌리)이 굵고 살집이 크게 옆으로 나와 있어 전체적인 윤곽이 네모나게 보인다.

■ 하반신의 구조 골반, 엉덩이, 넓적다리, 종아리, 발에 이르는 하반신 부위에 관해 설명합니다.

골반

 ANGLE 앞 몸통의 아래쪽에 해당하는 골반 부위는 장골, 천골, 치골, 좌골로 이루어져 있습니다. 위쪽 몸통은 요추로 연결되어 있으며 다리는 대퇴골 관절로 연결되어 있습니다. 여성은 남성보다 골반이 넓습니다.

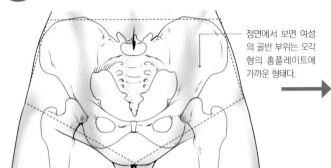

정면에서 보면 여성
의 골반 부위는 오각
형의 홈플레이트에
가까운 형태다.

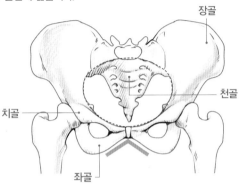

장골

천골

치골

좌골

ANGLE 대각선 넓적다리의 위쪽의 서혜부는 근육이 얇아 볼륨감 있게 솟아 있는 대퇴부와 달리 움푹 들어가 있습니다.

서혜부
장골과 치골에 연결된
서혜 인대가 있는 부
위로, 넓적다리의 움
직임은 이 부위를 기
점으로 이루어진다.

◆ 남성의 골반

남성은 자궁이 없어 여성과 비교해 골반이 세워져 있으
며 장골의 폭이 좁고, 좌골의 각도도 작습니다. 따라서
골반 둘레가 작고 허리 라인이 거의 직선에 가깝습니다.

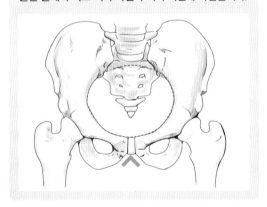

ANGLE 위 부감해서 보면, 원형의 골반에 원통형 몸통이 얹어진 형태임을 확인할 수 있습니다.

전면의 홈플레이트 윤곽 뒤로
둥글고 입체감 있는 아치가 형
성된 형태다.

ANGLE 아래 올려다보면 골반과 다리가 굵게 강조되어 몸통이 더욱 가늘게 보입니다.

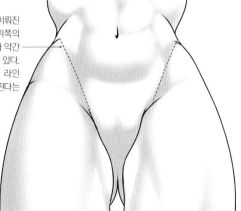

골반과 대퇴골은 하나로 이뤄진
골격이 아니며, 대퇴골 위쪽의
돌기인 대전자는 장골보다 약간
더 바깥쪽으로 튀어나와 있다.
따라서 대퇴부의 바깥쪽 라인
은 완만한 아치 형태를 띤다는
점을 주의한다.

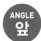

엉덩이

ANGLE 앞

엉덩이는 대둔근 등의 근육과 두꺼운 지방으로 구성되어 있습니다. 지방은 근육과 달리 수축이나 이완하는 등의 움직임이 불가능하지만, 주변 근육과 중력의 영향을 받습니다. 허리를 굽히거나 다리에 힘을 주는 등 몸동작에 따라 형태가 변한다는 사실을 기억합시다.

운동선수 체형

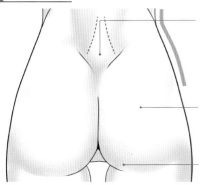

글래머 체형

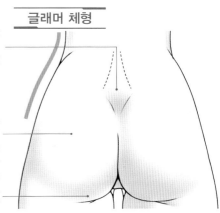

요추가 있다. 눈에 띄게 나와 있지는 않지만, 허리를 굽히거나 돌리는 운동의 기점이 되는 곳이므로 위치를 잘 기억해 두자.

엉덩이에는 대둔근이라는 두꺼운 근육이 있어 힘을 주면 수축해 중앙 부근이 융기한다. 그 위로 지방이 덮여 엉덩이의 윤곽을 형성한다. 운동선수 체형은 주변 근육에 의해 엉덩이가 바싹 당겨 올라가 삼각형에 가까운 형태인 데 비해, 글래머 체형은 지방이 많아 처지면서 좀 더 둥근 형태를 띤다.

ANGLE 옆

엉덩이의 크기를 쉽게 확인할 수 있는 앵글입니다. 밥그릇이 아닌 물방울 형태라는 점을 기억하세요.

대퇴골과 요추의 위치 관계를 파악해 두어야 한다.

ANGLE 대각선

대각선에서 보면, 대퇴골 시작 부분에 장골 라인을 따라 오목하게 들어간 부위를 확인할 수 있습니다.

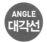

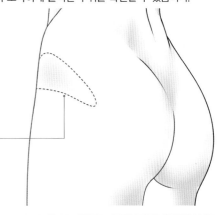

장골과 대퇴골의 사이는 근육이 얇아서 서 있으면 오목하게 들어간 부분이 생기므로 음영으로 표현한다.

ANGLE 아래

올려다보면 엉덩이가 크게 보이는 한편, 몸통은 가늘어 보입니다.

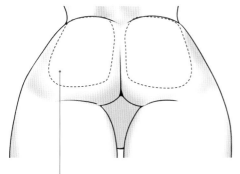

올려다보면 네모난 대둔근 위에 올라가 있는 엉덩이의 지방도 네모나게 보인다.

◆ 남성의 엉덩이

남성은 골반이 좁아 살이 붙으면 허리 라인이 직선에 가까워집니다. 정면에서 본 형태는 사각형에 가까우며 잘 단련된 사람의 엉덩이는 지방이 처져 있지 않습니다.

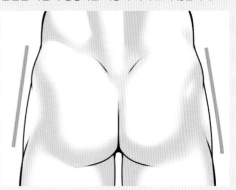

넓적다리~종아리

 ANGLE 앞 여성은 양쪽 대퇴골두 간의 간격이 넓고, 대퇴근이 바깥쪽에서 안쪽으로 뻗어 있어 다리가 살짝 안쪽으로 오므려집니다.

 ANGLE 뒤 무릎 뒤쪽과 발목에 힘줄이 보입니다. 팔과 마찬가지로 다리를 굽힐 때와 펼 때, 다리의 앞뒤 근육은 서로 반대로 움직입니다.

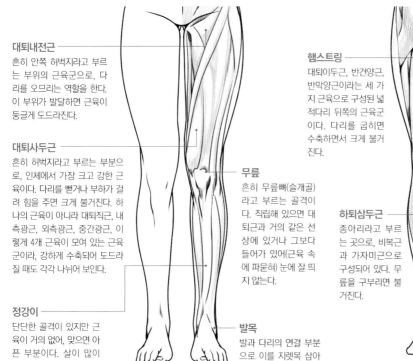

대퇴내전근
흔히 안쪽 허벅지라고 부르는 부위의 근육군으로, 다리를 오므리는 역할을 한다. 이 부위가 발달하면 근육이 둥글게 도드라진다.

대퇴사두근
흔히 허벅지라고 부르는 부분으로, 인체에서 가장 크고 강한 근육이다. 다리를 뻗거나 부하가 걸려 힘을 주면 크게 불거진다. 하나의 근육이 아니라 대퇴직근, 내측광근, 외측광근, 중간광근, 이렇게 4개 근육이 모여 있는 근육군이라, 강하게 수축되어 도드라질 때도 각각 나뉘어 보인다.

정강이
단단한 골격이 있지만 근육이 거의 없어, 맞으면 아픈 부분이다. 살이 많이 붙어 있지 않이 골격의 윤곽을 쉽게 확인할 수 있다.

무릎
흔히 무릎뼈(슬개골)라고 부르는 골격이다. 직립해 있으면 대퇴근과 거의 같은 선상에 있거나 그보다 들어가 있어(근육 속에 파묻혀) 눈에 잘 띄지 않는다.

발목
발과 다리의 연결 부분으로 이를 지렛목 삼아 빌이 움직인다.

햄스트링
대퇴이두근, 반건양근, 반막양근이라는 세 가지 근육으로 구성된 넓적다리 뒤쪽의 근육군이다. 다리를 굽히면 수축하면서 크게 불거진다.

하퇴삼두근
종아리라고 부르는 곳으로, 비복근과 가자미근으로 구성되어 있다. 무릎을 구부리면 불거진다.

여성의 다리는 살짝 안쪽으로 뻗어 있으며, 다리 라인이 부드러운 곡선을 그린다.

아킬레스건
종아리와 발뒤꿈치를 연결하는 부위로, 인체에서 가장 굵은 힘줄이다. 발뒤꿈치의 움직임에 맞춰 수축 및 이완하며, 직립해 있을 때 가장 뚜렷하게 보인다.

발뒤꿈치
단단하고 둥근 뼈다. 두껍고 단단한 피부로 덮여 있으며, 직립해 있으면 체중에 눌려 납작해보인다.

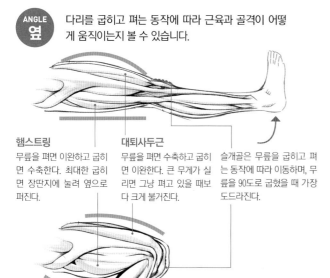 **ANGLE 옆** 다리를 굽히고 펴는 동작에 따라 근육과 골격이 어떻게 움직이는지 볼 수 있습니다.

햄스트링
무릎을 펴면 이완하고 굽히면 수축한다. 최대한 굽히면 장딴지에 눌려 옆으로 퍼진다.

대퇴사두근
무릎을 펴면 수축하고 굽히면 이완한다. 큰 무게가 실리면 그냥 펴고 있을 때보다 크게 불거진다.

슬개골은 무릎을 굽히고 펴는 동작에 따라 이동하며, 무릎을 90도로 굽혔을 때 가장 도드라진다.

◆ 남성의 다리

남성의 다리는 울퉁불퉁하게 각이 져 있으며, 근육도 크게 불거져 나와 있습니다. 골격의 차이로 인해 다리가 곧게 뻗어 있는 것처럼 보입니다.

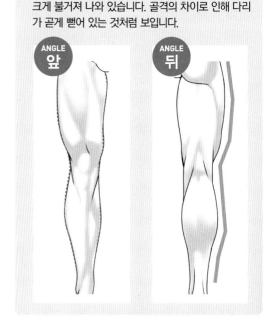

ANGLE 앞 **ANGLE 뒤**

발

ANGLE 위

똑바로 서서 시선을 내리면 바로 발등이 보입니다. 두 변의 길이가 같은 이등변삼각형이 뻗어 있는 형태입니다.

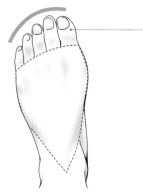

발가락
가장 길어 보이는 둘째발가락에서 새끼발가락 쪽으로 완만한 경사를 그린다. 관절은 비슷한 방향을 향하는데, 발바닥 쪽에서 보면 엄지발가락이 약간 떨어져 있다.

ANGLE 바닥

건강한 발바닥은 평면이 아니라, 발가락 뿌리 쪽의 도톰한 부분과 발바닥 가운데 부위인 장심, 발뒤꿈치가 돌출되어 있습니다.

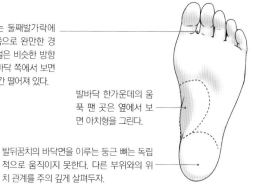

발바닥 한가운데의 움푹 팬 곳은 옆에서 보면 아치형을 그린다.

발뒤꿈치의 바닥면을 이루는 둥근 뼈는 독립적으로 움직이지 못한다. 다른 부위와의 위치 관계를 주의 깊게 살펴두자.

ANGLE 앞

여성의 몸은 많은 부분이 둥글고 부드러운 곡선을 그립니다. 발가락 역시 원통이 붙어 있는 형태입니다.

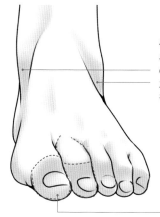

복숭아뼈
복숭아뼈는 발목에서 돌출된 골격이다. 움직일 때도 형태가 변형되지 않는다. 일반적으로 안쪽이 바깥쪽보다 더 많이 튀어나와 있다.

발끝과 발톱은 둥그스름하며, 부드러워 보인다.

ANGLE 뒤

두 발로 서서 체중을 지탱할 때 발뒤꿈치의 살은 쿠션 역할을 합니다. 바닥과 맞닿은 부분은 무게에 눌려 둥근 형태가 무너집니다.

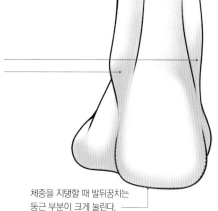

체중을 지탱할 때 발뒤꿈치는 둥근 부분이 크게 눌린다.

ANGLE 옆

발등은 독립되어 있지 않고 무릎에서 뻗어 내려온 힘줄로 연결되어 있습니다. 발목을 보면 힘줄이 돌출되어 있습니다.

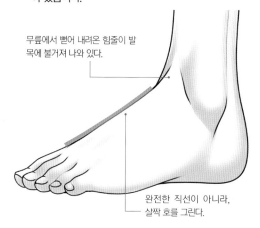

무릎에서 뻗어 내려온 힘줄이 발목에 불거져 나와 있다.

완전한 직선이 아니라, 살짝 호를 그린다.

◆ 남성의 발

남성의 발은 전체적으로 울툭불툭 각이 져 있으며, 체중을 지탱하는 발뒤꿈치와 발끝은 여성보다 두텁고 큽니다.

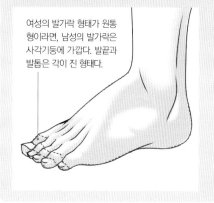

여성의 발가락 형태가 원통형이라면, 남성의 발가락은 사각기둥에 가깝다. 발끝과 발톱은 각이 진 형태다.

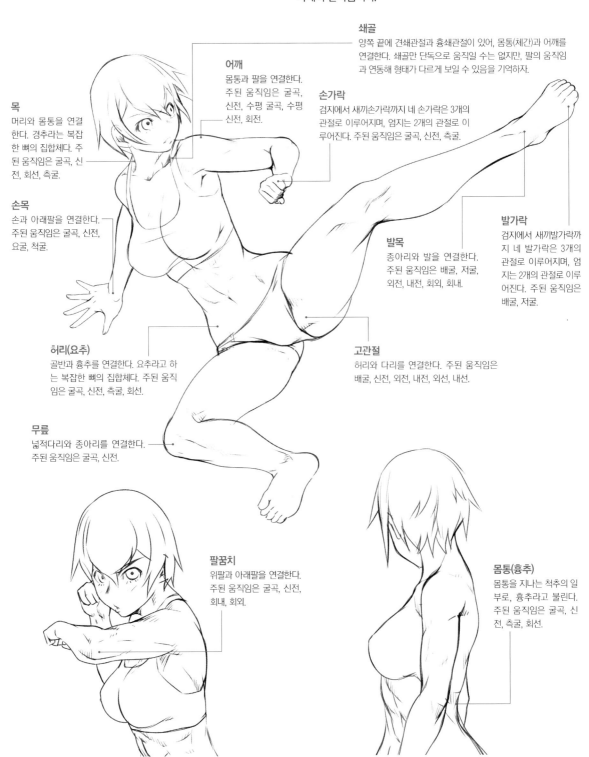

Lesson 2 | 관절의 움직임

우리 몸은 200개 이상의 뼈로 이루어져 있으며, 뼈와 뼈가 연결되는 부위를 관절이라고 합니다. 각 관절은 가동 범위가 정해져 있으며, 몸의 움직임은 여러 관절의 한정된 동작의 조합으로 이루어집니다.

■ 부위별 관절의 움직임과 가동 범위

신체 부위별로 자주 사용하는 관절의 움직임, 평균적인 가동 범위를 자세히 알아봅니다.

쇄골
양쪽 끝에 견쇄관절과 흉쇄관절이 있어, 몸통(체간)과 어깨를 연결한다. 쇄골만 단독으로 움직일 수는 없지만, 팔의 움직임과 연동해 형태가 다르게 보일 수 있음을 기억하자.

어깨
몸통과 팔을 연결한다. 주된 움직임은 굴곡, 신전, 수평 굴곡, 수평 신전, 회전.

손가락
검지에서 새끼손가락까지 네 손가락은 3개의 관절로 이루어지며, 엄지는 2개의 관절로 이루어진다. 주된 움직임은 굴곡, 신전, 측굴.

목
머리와 몸통을 연결한다. 경추라는 복잡한 뼈의 집합체다. 주된 움직임은 굴곡, 신전, 회선, 측굴.

손목
손과 아래팔을 연결한다. 주된 움직임은 굴곡, 신전, 요굴, 척굴.

발목
종아리와 발을 연결한다. 주된 움직임은 배굴, 저굴, 외전, 내전, 회외, 회내.

발가락
검지에서 새끼발가락까지 네 발가락은 3개의 관절로 이루어지며, 엄지는 2개의 관절로 이루어진다. 주된 움직임은 배굴, 저굴.

허리(요추)
골반과 흉추를 연결한다. 요추라고 하는 복잡한 뼈의 집합체다. 주된 움직임은 굴곡, 신전, 측굴, 회선.

고관절
허리와 다리를 연결한다. 주된 움직임은 배굴, 신전, 외전, 내전, 외선, 내선.

무릎
넓적다리와 종아리를 연결한다. 주된 움직임은 굴곡, 신전.

팔꿈치
위팔과 아래팔을 연결한다. 주된 움직임은 굴곡, 신전, 회내, 회외.

몸통(흉추)
몸통을 지나는 척추의 일부로, 흉추라고 불린다. 주된 움직임은 굴곡, 신전, 측굴, 회선.

■ 상반신 관절의 이해 목, 어깨, 팔꿈치, 몸통의 관절 부위와 움직임을 자세히 알아봅니다.

목의 움직임

골격 뼈 집합체인 경추가 머리와 몸통을 연결합니다. 정상적인 경추는 일자로 뻗어 있지 않고, 완만한 곡선을 그립니다.

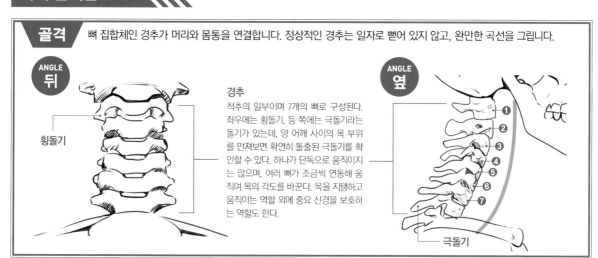

ANGLE 뒤

횡돌기

ANGLE 옆

경추
척추의 일부이며 7개의 뼈로 구성된다. 좌우에는 횡돌기, 등 쪽에는 극돌기라는 돌기가 있는데, 양 어깨 사이의 목 부위를 만져보면 확연히 돌출된 극돌기를 확인할 수 있다. 하나가 단독으로 움직이지는 않으며, 여러 뼈가 조금씩 연동해 움직여 목의 각도를 바꾼다. 목을 지탱하고 움직이는 역할 외에 중요 신경을 보호하는 역할도 한다.

① ② ③ ④ ⑤ ⑥ ⑦

극돌기

굴곡 (앞으로 굽히기)	목의 굴곡(턱을 당기는 움직임)은 일반적으로 60도 정도가 한계입니다. 그 이상은 가슴에 닿아 굽지 않습니다.

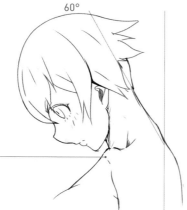

60°

턱이 흉골에 닿는 정도가 굴곡의 한계.

신전 (뒤로 굽히기)	목의 신전(턱을 젖히는 움직임)도 약 60도가 한계입니다. 그 이상은 극돌기가 부딪혀 젖힐 수 없습니다.

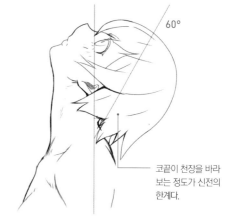

60°

코끝이 천장을 바라보는 정도가 신전의 한계.

회선 (좌우로 비틀기)	목의 회선(고개를 좌우로 비트는 움직임)은 약 70도가 한계입니다. 그 이상은 흉쇄유돌근의 간섭으로 움직이지 않습니다.

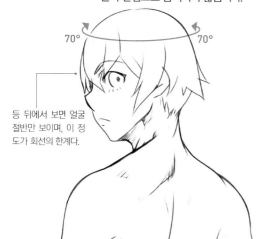

70° 70°

등 뒤에서 보면 얼굴 절반만 보이며, 이 정도가 회선의 한계.

측굴 (좌우로 기울이기)	목의 측굴(머리를 좌우로 기울이기)은 약 50도가 한계로, 그 이상은 횡돌기가 부딪혀 움직이지 않습니다.

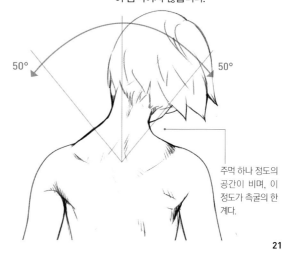

50° 50°

주먹 하나 정도의 공간이 비며, 이 정도가 측굴의 한계.

어깨의 움직임

골격

어깨 관절은 견갑골, 쇄골을 상완골과 연결합니다. 상완골의 끝부분은 구형으로 되어 있어, 쇄골과 견갑골의 움직임과 연동해 매우 자유롭게 움직일 수 있습니다.

ANGLE 앞

ANGLE 뒤

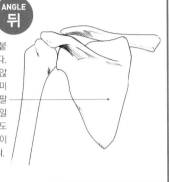

상완골
견갑골, 쇄골과 연결되어 위팔을 구성하는 골격이다.

견갑골
늑골을 덮듯이 등 쪽에 붙은 날개 모양의 골격이다. 흉골과는 연결되어 있지 않다. 상완골을 지탱하며, 미끄러지듯 움직이는 덕에 팔이 다양한 방향으로 움직일 수 있다. 피부 표면에서도 윤곽이 드러나는데, 움직이면 튀어나온 형태도 변한다.

쇄골
흉골과 견갑골을 잇고 지탱하는 뼈다. 좌우 대칭이며 위에서 보면 V자 모양이다. 위쪽과 아래쪽에 각각 움푹 팬 곳이 있으니 그림을 그릴 때는 주의를 기울여야 한다. 어깨를 올리면 같이 위로 올라간다.

굴곡
(앞으로 올리기)

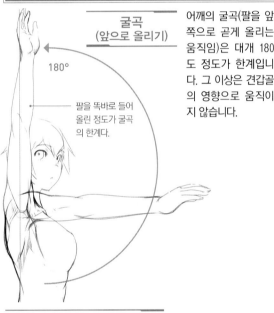

180°

팔을 똑바로 들어 올린 정도가 굴곡의 한계다.

어깨의 굴곡(팔을 앞쪽으로 곧게 올리는 움직임)은 대개 180도 정도가 한계입니다. 그 이상은 견갑골의 영향으로 움직이지 않습니다.

신전
(뒤로 올리기)

어깨의 신전(팔을 뒤로 곧게 올리는 움직임)은 대개 60도 정도가 한계입니다. 그 이상은 견갑골의 영향으로 움직이지 않습니다.

60°

수평 굴곡(안쪽으로 돌리기)
수평 신전(바깥쪽으로 돌리기)

어깨의 수평 굴곡(팔을 안쪽으로 돌리는 움직임)은 130도 정도가 한계로, 그 이상은 흉골의 영향으로 움직일 수 없습니다. 수평 신전(팔을 바깥쪽으로 돌리는 움직임)은 약 30도가 한계로, 그 이상은 견갑골의 영향으로 움직일 수 없습니다.

회전

쇄골과 견갑골로 구성된 견갑대의 움직임과 연동해 360도 회전이 가능합니다.

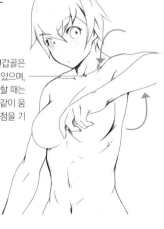

쇄골과 견갑골은 연결되어 있으며, 팔이 회전할 때는 견갑골도 같이 움직인다는 점을 기억하자.

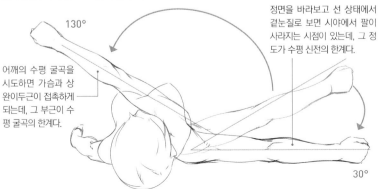

130°

어깨의 수평 굴곡을 시도하면 가슴과 상완이두근이 접촉하게 되는데, 그 부근이 수평 굴곡의 한계다.

정면을 바라보고 선 상태에서 곁눈질로 보면 시야에서 팔이 사라지는 시점이 있는데, 그 정도가 수평 신전의 한계다.

30°

팔꿈치의 움직임

골격 상완골과 요골, 척골을 연결하는 관절로, 문의 경첩처럼 팔을 굽히고 펴는 역할을 합니다. 아래팔의 회전에도 관여합니다. 자연스럽게 구부러지는 쪽의 반대 방향으로 억지로 굽히려고 하면 탈골되거나 부러질 수 있습니다.

척골
아래팔(하완)을 구성하는 2개 뼈 중 하나로, 새끼손가락 쪽으로 뻗어 있다. 나란히 뻗은 요골보다 길며, 손목 쪽으로 갈수록 가늘어진다. 팔꿈치는 뼈 3개가 연결된 관절이다.

ANGLE 옆
굽혔을 때

요골
아래팔을 구성하는 2개의 뼈 중 하나로, 엄지손가락 쪽으로 뻗어 있다. 나란히 뻗어 있는 척골보다 작고 짧다. 손목을 비틀면(회내·회외) 척골 주변을 돌듯 움직인다.

흔히 '주두'라고 부르는 부위로, 척골 위쪽의 볼록한 부위를 말한다.

ANGLE 옆
폈을 때

경첩관절
한쪽 방향으로만 움직이는 관절이다. 무릎이나 손가락 관절도 경첩관절에 해당한다.

굴곡
(앞으로 굽히기)

팔꿈치의 굴곡(팔을 아래로 내린 상태에서 팔꿈치를 앞으로 굽히는 움직임)은 대개 145도가 한계입니다. 그 이상은 위팔(상완)의 영향으로 움직일 수 없습니다.

아래팔과 위팔이 닿는 부근까지가 팔꿈치 굴곡의 한계.

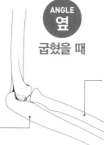

145°

신전
(뒤로 굽히기)

팔꿈치의 신전(팔을 아래로 내린 상태에서 팔꿈치를 뒤로 굽히는 움직임)은 약 10도가 한계입니다. 그 이상은 경첩관절의 특성상 움직일 수 없습니다.

주두가 완전히 보이지 않는 정도까지가 팔꿈치 신전의 한계. 유전적 요인이나 생활환경의 영향으로 10도를 넘어 활처럼 휘어 보일 만큼 굽힐 수 있는 사람도 있다.

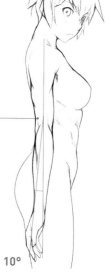

10°

회내
(안쪽으로 비틀기)

팔꿈치의 회내(엄지가 위로 오게 손가락을 뻗은 상태에서 안쪽으로 돌리는 움직임)는 약 90도가 한계입니다. 그 이상은 관절 구조상 움직일 수 없습니다.

요골과 척골이 교차한다. 어깨 관절이 움직이면 90도 이상 비틀 수 있다.

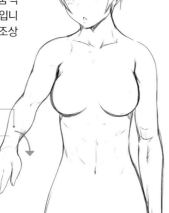

90°

회외
(바깥쪽으로 비틀기)

팔꿈치의 회외(엄지가 위로 오게 손가락을 뻗은 상태에서 바깥쪽으로 돌리는 움직임)는 약 90도가 한계입니다. 그 이상은 관절의 구조상 움직일 수 없습니다.

요골과 척골은 정 위치다. 어깨 관절을 사용해도 그 이상은 돌리기 어렵다.

90°

몸통의 움직임

몸통은 12개의 흉추와 5개의 요추 덕에 움직임의 자유도가 매우 높습니다. 흉추는 등 쪽으로, 요추는 배 쪽으로 휘어 있다는 점을 기억합니다.

굴곡 (앞으로 굽히기)

몸통의 굴곡(무릎을 뻗은 채 바닥을 향해 손을 뻗는 움직임)은 일반적으로 80~90도가 한계입니다. 복직근과 외복사근, 장요근 등이 동원됩니다.

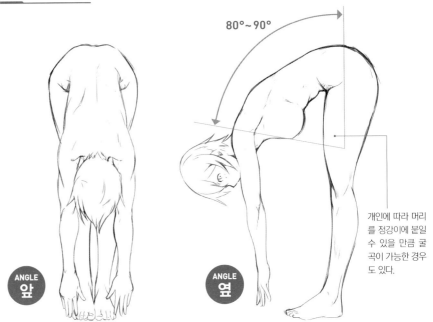

80°~90°

ANGLE 앞

ANGLE 옆

개인에 따라 머리를 정강이에 붙일 수 있을 만큼 굴곡이 가능한 경우도 있다.

신전 (뒤로 뻗기)

몸통의 신전(상체를 뒤로 젖히는 움직임)은 대개 35~40도가 한계입니다. 척추기립근과 흉반극근이 동원됩니다. 백드롭(P.92)은 이 모션을 이용합니다.

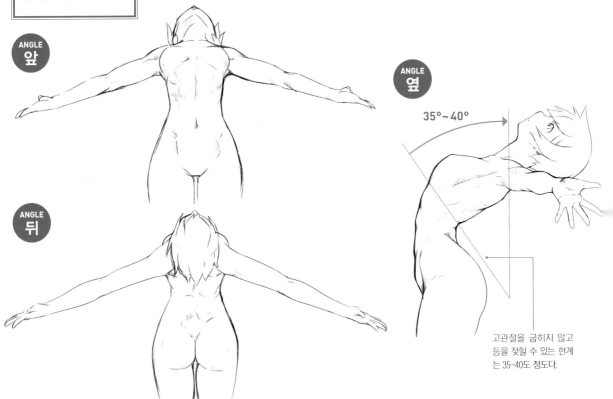

ANGLE 앞

ANGLE 뒤

ANGLE 옆

35°~40°

고관절을 굽히지 않고 등을 젖힐 수 있는 한계는 35~40도 정도다.

측굴
(좌우로 기울이기)

몸통의 측굴(체간을 좌우로 쓰러뜨리는 움직임)은 일반적으로 약 30도가 한계입니다. 복직근과 복사근 등이 동원됩니다. 격투가는 가동 범위가 좁다는 점을 노려 코브라 트위스트(P.107)를 펼칩니다.

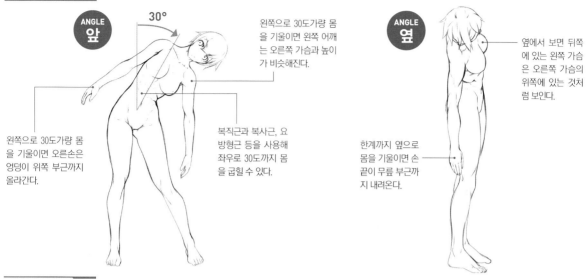

ANGLE 앞

30°

왼쪽으로 30도가량 몸을 기울이면 왼쪽 어깨는 오른쪽 가슴과 높이가 비슷해진다.

왼쪽으로 30도가량 몸을 기울이면 오른손은 엉덩이 위쪽 부근까지 올라간다.

복직근과 복사근, 요방형근 등을 사용해 좌우로 30도까지 몸을 굽힐 수 있다.

ANGLE 옆

옆에서 보면 뒤쪽에 있는 왼쪽 가슴은 오른쪽 가슴의 위쪽에 있는 것처럼 보인다.

한계까지 옆으로 몸을 기울이면 손끝이 무릎 부근까지 내려온다.

회선
(좌우로 비틀기)

몸통의 회선(체간을 좌우로 비트는 움직임)은 약 40도가 한계입니다. 내복사근과 척주기립근군 등이 동원됩니다. 돌아보는 동작과 백너클(P.50) 등에 필요한 움직임입니다.

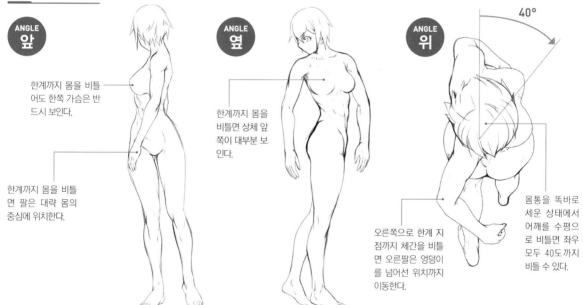

ANGLE 앞

한계까지 몸을 비틀어도 한쪽 가슴은 반드시 보인다.

한계까지 몸을 비틀면 팔은 대략 몸의 중심에 위치한다.

ANGLE 옆

한계까지 몸을 비틀면 상체 앞쪽이 대부분 보인다.

ANGLE 위

40°

몸통을 똑바로 세운 상태에서 어깨를 수평으로 비틀면 좌우 모두 40도까지 비틀 수 있다.

오른쪽으로 한계 지점까지 체간을 비틀면 오른팔은 엉덩이를 넘어선 위치까지 이동한다.

◆ 복잡한 움직임

몸통은 언제나 복수의 뼈가 연동해 복잡하게 움직이며, 뼈 하나하나가 단독으로 움직이지는 않습니다. 몸통의 움직임을 그릴 때는 골격이 어떤 상태인지를 머릿속에 떠올리고 그 주위로 근육을 붙이는 느낌으로 그려야 정확한 인체 형태에 가까워집니다.

오른쪽으로 비틀고 아래로 몸을 굽힌 상태다.

왼쪽으로 비틀고 몸을 젖힌 상태다.

■ 하반신 관절의 이해 관절, 무릎, 발목의 골격과 관절이 어떻게 움직이는지 이해합니다.

고관절의 움직임

골격 관골과 대퇴골의 연결 부위인 고관절은 어깨 관절과 비슷한 구조지만, 쉽게 탈골되지 않으며 가동 범위도 좁습니다.

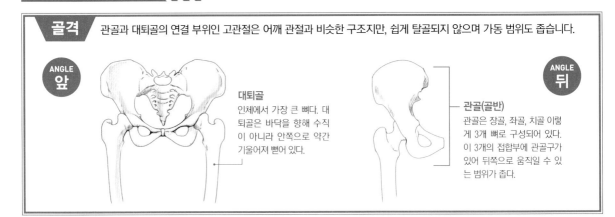

ANGLE 앞

대퇴골
인체에서 가장 큰 뼈다. 대퇴골은 바닥을 향해 수직이 아니라 안쪽으로 약간 기울어져 뻗어 있다.

관골(골반)
관골은 장골, 좌골, 치골 이렇게 3개 뼈로 구성되어 있다. 이 3개의 접합부에 관골구가 있어 뒤쪽으로 움직일 수 있는 범위가 좁다.

ANGLE 뒤

굴곡
(앞으로 굽히기)

고관절의 굴곡(무릎을 굽힌 채 들어 올리는 움직임)은 약 125도가 한계입니다. 무릎을 뻗으면 햄스트링의 장력 때문에 가동 범위가 좁아집니다.

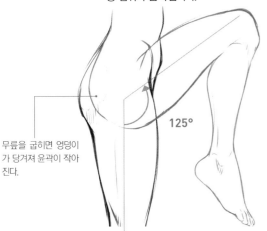

무릎을 굽히면 엉덩이가 당겨져 윤곽이 작아진다.

125°

신전
(뒤로 뻗기)

고관절의 신전(다리를 뒤로 뻗는 움직임)은 약 15도가 한계입니다. 그 이상은 관골구 안의 좌골 부위가 대퇴골에 막혀 굽혀지지 않습니다.

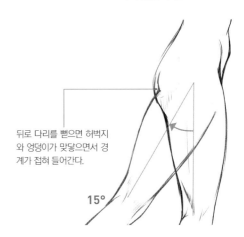

뒤로 다리를 뻗으면 허벅지와 엉덩이가 맞닿으면서 경계가 접혀 들어간다.

15°

외전
(밖으로 펼치기)

고관절의 외전(발끝이 앞을 향한 채 다리를 바깥쪽으로 펼치는 움직임)은 약 45도가 한계입니다. 그 이상은 관골구의 가장자리에 막혀 움직일 수 없습니다.

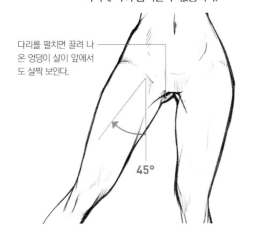

다리를 펼치면 끌려 나온 엉덩이 살이 앞에서도 살짝 보인다.

45°

내전
(안쪽으로 뻗기)

고관절의 내전(다리를 안쪽으로 뻗는 움직임)은 대개 20도가 한계이며, 반대편 다리에 부딪히기 때문에 다른 부위의 움직임 없이 단독으로 끝까지 뻗을 수는 없습니다.

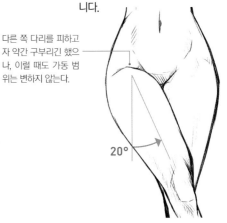

다른 쪽 다리를 피하고자 약간 구부리긴 했으나, 이럴 때도 가동 범위는 변하지 않는다.

20°

외선
(바깥쪽으로 돌리기)

고관절의 외선(무릎을 굽혀 올린 채 바깥쪽으로 기울이는 움직임)은 약 45도가 한계입니다. 그 이상은 고관절 인대의 영향으로 움직일 수 없습니다.

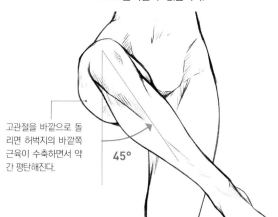

고관절을 바깥으로 돌리면 허벅지의 바깥쪽 근육이 수축하면서 약간 평탄해진다.

45°

내선
(안쪽으로 돌리기)

고관절의 내선(무릎을 굽혀 올린 채 안쪽으로 기울이는 움직임)은 약 45도가 한계입니다. 남성은 골반 구조상 여성에 비해 움직임이 작은 편입니다.

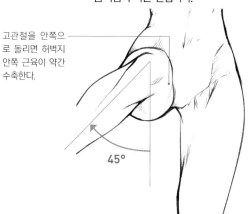

고관절을 안쪽으로 돌리면 허벅지 안쪽 근육이 약간 수축한다.

45°

파생
다양한 움직임

고관절과 요추의 움직임을 조합하면 복잡한 동작이 가능해집니다. 고관절의 가동 범위와 함께 다른 관절의 가동 범위도 확실히 익혀둡시다.

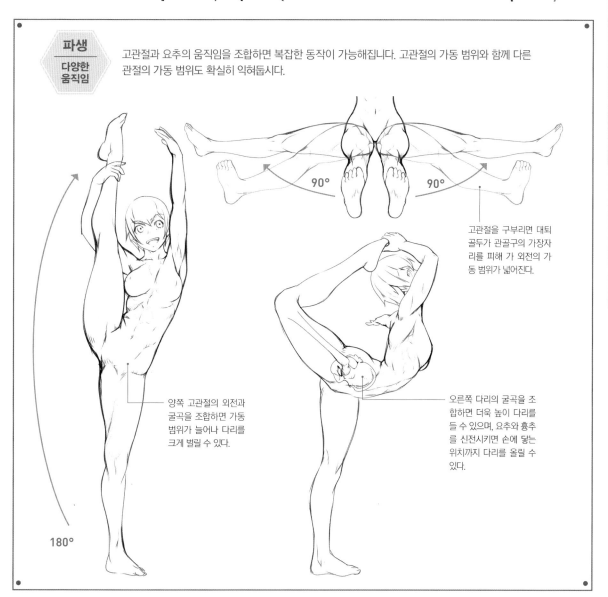

90° 90°

고관절을 구부리면 대퇴골두가 관골구의 가장자리를 피해 가 외전의 가동 범위가 넓어진다.

양쪽 고관절의 외전과 굴곡을 조합하면 가동 범위가 늘어나 다리를 크게 벌릴 수 있다.

180°

오른쪽 다리의 굴곡을 조합하면 더욱 높이 다리를 들 수 있으며, 요추와 흉추를 신전시키면 손에 닿는 위치까지 다리를 올릴 수 있다.

 무릎의 움직임

골격 넓적다리와 종아리를 연결하는 관절로, 팔꿈치와 같은 경첩관절입니다. 체중을 견디기 위해 인대와 반월판으로 보강되어 있습니다. 약간이지만 좌우로 비틀 수도 있습니다.

ANGLE 옆

슬개골(접시 모양의 뼈)
대퇴사두근의 힘줄에 둘러싸여 있으며, 무릎을 움직일 때 대퇴사두근의 힘을 힘줄에 효율적으로 전달하는 도르래 같은 역할을 한다.

비골
경골 바깥쪽에 위치한 뼈로, 걸을 때의 충격을 흡수한다.

경골
상부가 거의 평면으로, 반월판을 사이에 두고 대퇴골과 연결되어 있다.

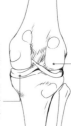

ANGLE 뒤

반월판
대퇴골과 경골 사이에 있으며, 내측반월과 외측반월로 나뉘어 있다. 두 뼈의 접촉면을 늘려 하중을 분산하고 안정성을 강화하는 역할을 한다.

대퇴골과
대퇴골 뒤쪽의 돌출부다. 반월판 위를 구르듯이 움직이며 무릎을 굽히는 동작에 관여한다.

굴곡 (뒤로 굽히기) 무릎의 굴곡(발을 뒤로 들어 올려 무릎을 굽히는 움직임)은 약 130도가 한계입니다. 외부의 힘이 더해지면 더 굽힐 수도 있습니다.

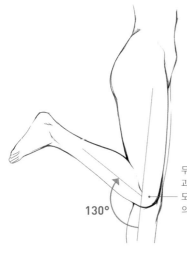

130°

무릎은 굽히면 슬개골과 경골의 울퉁불퉁한 모양 때문에 사다리꼴의 윤곽을 그린다.

신전 (앞으로 뻗기) 무릎은 관절 구조상 신전(무릎을 뻗은 상태에서 발가락 쪽으로 굽히는 움직임)이 불가능합니다.

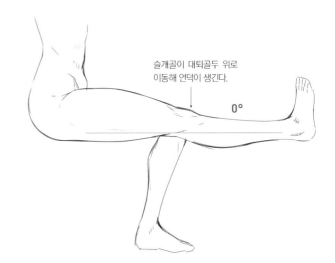

슬개골이 대퇴골두 위로 이동해 언덕이 생긴다.

0°

파생
다양한 움직임

자연스럽게 무릎을 굽히면 약 130도까지 굽힐 수 있습니다. 하지만 외부에서 근육의 저항력 이상의 힘을 가하면 가동 범위를 넘어 무릎을 굽힐 수도 있습니다. 무릎을 세워 앉거나 무릎을 꿇는 동작이 가능한 것도 그러한 외부의 힘 때문입니다.

무릎 세워 앉기

슬개골은 대퇴골과간와라 불리는 오목한 홈 위를 미끄러져 무릎 위로 이동하기 때문에 경골의 돌출부와 약간 멀어진다.

무릎 꿇고 앉기

자신의 체중이라는 외부의 힘이 더해지기 때문에 가동 범위를 넘겨 움직일 수 있다.

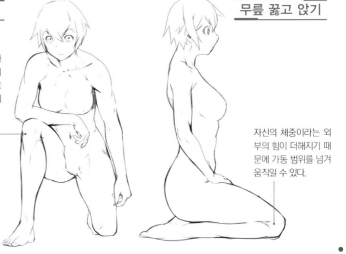

발목의 움직임

골격 종아리와 발을 연결하는 부위로 거골하관절, 횡족근관절, 거퇴관절로 구성되어 있습니다. 관절 하나의 가동 범위는 좁지만, 다른 두 관절과 조합하면 다양한 동작이 가능해집니다.

ANGLE 대각선

횡족근관절
발목의 유연성 및 고정성과 관련된 관절로, 작게 좌우로 움직일 수 있다.

거골하관절
거골과 종골을 잇는 관절이다. 가동 범위는 좁지만 상하좌우로 움직일 수 있다.

거퇴관절
경골과 비골이 형성하는 홈에 거골이 들어가 이뤄진 관절이다. 이 관절만으로는 상하로 굽히는 것만 가능하다.

ANGLE 앞

배굴
(위로 굽히기)

발목의 배굴(직립한 상태에서 발끝을 올리는 움직임)은 약 20도가 한계입니다.

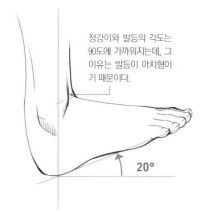

정강이와 발등의 각도는 90도에 가까워지는데, 그 이유는 발등이 아치형이기 때문이다.

20°

외전
(바깥쪽으로 펼치기)

발목의 외전(직립한 상태에서 발끝을 새끼발가락 쪽으로 향하는 움직임)은 약 20도가 한계입니다.

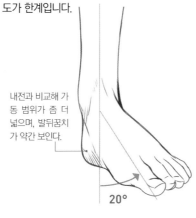

내전과 비교해 가동 범위가 좀 더 넓으며, 발뒤꿈치가 약간 보인다.

20°

회외
(바깥쪽으로 기울이기)

발목의 회외(직립한 상태에서 새끼발가락 쪽으로 발을 기울이는 움직임)는 약 30도가 한계입니다.

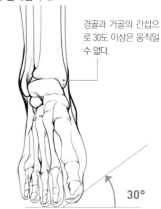

경골과 거골의 간섭으로 30도 이상은 움직일 수 없다.

30°

저굴
(아래로 굽히기)

발목의 저굴(발끝을 내리는 움직임)은 약 45도가 한계입니다.

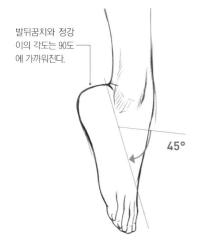

발뒤꿈치와 정강이의 각도는 90도에 가까워진다.

45°

내전
(안쪽으로 오므리기)

발목의 내전(직립한 상태에서 발끝을 엄지발가락 쪽으로 향하는 움직임)은 약 10도가 한계입니다.

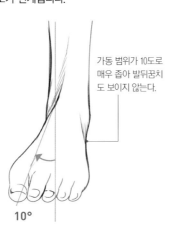

가동 범위가 10도로 매우 좁아 발뒤꿈치도 보이지 않는다.

10°

회내
(안쪽으로 기울이기)

발목의 회내(직립한 상태에서 엄지발가락 쪽으로 발을 기울이는 움직임)는 약 20도가 한계입니다.

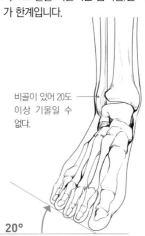

비골이 있어 20도 이상 기울일 수 없다.

20°

■ 다양한 손동작

손목을 굽히거나 펴고, 손으로 물체를 쥐거나 붙잡는 등 다양한 손동작에 대해 설명합니다. 손의 움직임은 무수히 많은 장면에서 활용됩니다.

손목의 움직임

굴곡
(아래로 굽히기)

손목의 굴곡(손목을 똑바로 편 상태에서 손끝을 아래로 내리는 움직임)은 약 90도가 한계입니다.

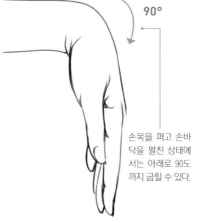

90°

손목을 펴고 손바닥을 펼친 상태에서는 아래로 90도까지 굽힐 수 있다.

신전
(위로 굽히기)

손목의 신전(손목을 똑바로 뻗은 상태에서 손끝을 위로 올리는 움직임)은 약 70도가 한계입니다.

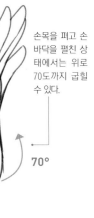

손목을 펴고 손바닥을 펼친 상태에서는 위로 70도까지 굽힐 수 있다.

70°

요굴
(안쪽으로 굽히기)

손목의 요굴(손목을 똑바로 편 상태에서 엄지 쪽으로 굽히는 움직임)은 약 25도가 한계입니다.

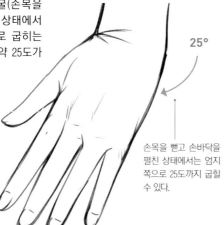

25°

손목을 뻗고 손바닥을 펼친 상태에서는 엄지 쪽으로 25도까지 굽힐 수 있다.

척굴
(바깥쪽으로 굽히기)

손목의 척굴(손목을 똑바로 뻗은 상태에서 새끼손가락 쪽으로 굽히는 움직임)은 약 55도가 한계입니다.

55°

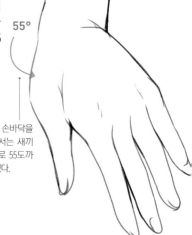

손목을 뻗고 손바닥을 펼친 상태에서는 새끼손가락 쪽으로 55도까지 굽힐 수 있다.

쥐기

가볍게 쥐기

손가락을 굽혀 가볍게 쥐는 형태입니다. 엄지는 측면을 향해 있고 나머지 손가락은 손바닥 가운데를 향해 굽습니다.

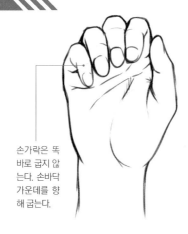

손가락은 똑바로 굽지 않는다. 손바닥 가운데를 향해 굽는다.

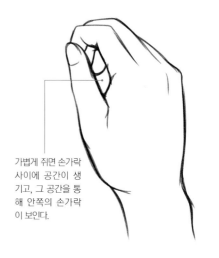

가볍게 쥐면 손가락 사이에 공간이 생기고, 그 공간을 통해 안쪽의 손가락이 보인다.

강하게 쥐기

손가락을 깊숙이 굽혀 세게 쥔 형태입니다. 가볍게 쥐었을 때와 비교하면 손가락이 안쪽으로 더 깊이 들어가 있습니다.

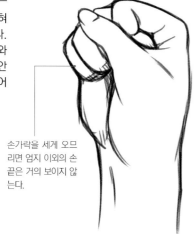

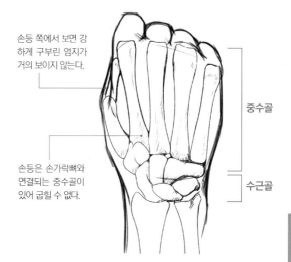

손가락을 세게 오므리면 엄지 이외의 손끝은 거의 보이지 않는다.

손등 쪽에서 보면 강하게 구부린 엄지가 거의 보이지 않는다.

손등은 손가락뼈와 연결되는 중수골이 있어 굽힐 수 없다.

중수골

수근골

막대기 쥐기

손가락으로 완전히 감아 쥘 수 있는 굵기의 막대기를 쥔 형태입니다. 손가락은 손바닥 중앙을 향해 굽어 있으며 손끝이 확실히 보입니다.

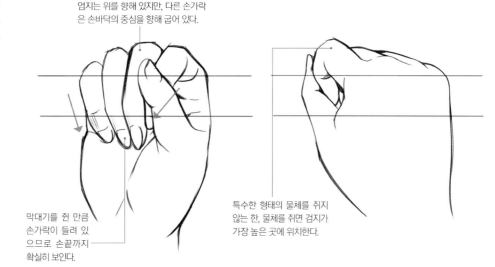

엄지는 위를 향해 있지만, 다른 손가락은 손바닥의 중심을 향해 굽어 있다.

막대기를 쥔 만큼 손가락이 들려 있으므로 손끝까지 확실히 보인다.

특수한 형태의 물체를 쥐지 않는 한, 물체를 쥐면 검지가 가장 높은 곳에 위치한다.

공 쥐기

손안에 들어오는 크기의 공을 쥔 형태입니다. 엄지는 옆에 갖다 대는 정도지만, 다른 손가락은 두 번째 마디에서 크게 구부러져 있습니다.

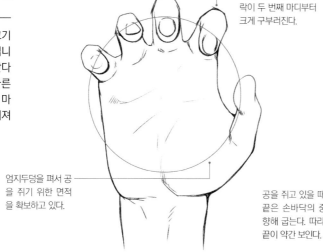

손안에 들어올 만한 크기를 쥐고 있어, 손가락이 두 번째 마디부터 크게 구부러진다.

엄지두덩을 펴서 공을 쥐기 위한 면적을 확보하고 있다.

공을 쥐고 있을 때도 손끝은 손바닥의 중심을 향해 굽는다. 따라서 손끝이 약간 보인다.

붙잡기

위에서 붙잡기

상자형의 물체를 위에서 붙잡는 동작입니다. 손가락이 어떻게 구부러지는지 주의해서 살펴봅시다.

새끼손가락은 길이가 짧기 때문에 다른 손가락과는 조금 다른 위치에서 두 번째 마디가 크게 굽는다.

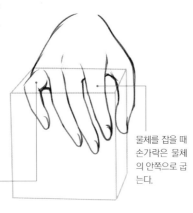

물체를 잡을 때 손가락은 물체의 안쪽으로 굽는다.

아래에서 붙잡기

상자형의 물체를 아래에서 붙잡는 움직임입니다. 기본적으로 위에서 붙잡는 움직임과 정반대의 형태입니다.

중지가 가장 길어 검지 뒤쪽으로 중지 끝이 보인다.

엄지는 잡고 있는 물체의 중심 쪽으로 굽는다.

안아 들기

상자 안아 들기

상자의 위아래를 팔로 안아 들고 있는 동작입니다. 오른손은 위에서 붙잡는 동작, 왼손은 아래에서 붙잡는 동작의 발전형입니다.

변이 긴 상자를 들고 있어 붙잡을 만한 각이 나오지 않은 탓에 엄지가 물체를 따라 펴져 있다.

변이 긴 상자를 안아 들고 있어 엄지 이외의 손가락이 펴져 있다.

복수의 상자 받쳐 들기

여러 개의 상자를 한 번에 안아 드는 동작입니다. 팔을 위로 두를 수 없어, 양손으로 아래를 받치며 들고 있습니다.

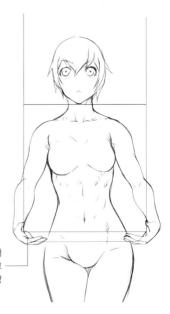

양손으로 상자 아래를 받쳐 들면 앞 그림의 왼손과 같은 상태가 된다.

집기

구슬 집기

엄지와 검지를 사용해 작은 구슬을 집는 동작입니다. 엄지와 검지의 앞면이 서로 마주 보는 상태가 됩니다.

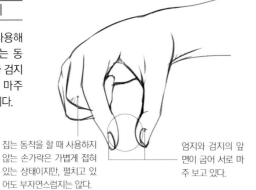

집는 동작을 할 때 사용하지 않는 손가락은 가볍게 접혀 있는 상태이지만, 펼치고 있어도 부자연스럽지는 않다.

엄지와 검지의 앞면이 굽어 서로 마주 보고 있다.

엄지가 굽는 각도는 한계가 있어, 물체와 접촉하는 곳은 엄지의 측면이다.

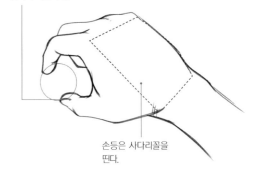

손등은 사다리꼴을 띤다.

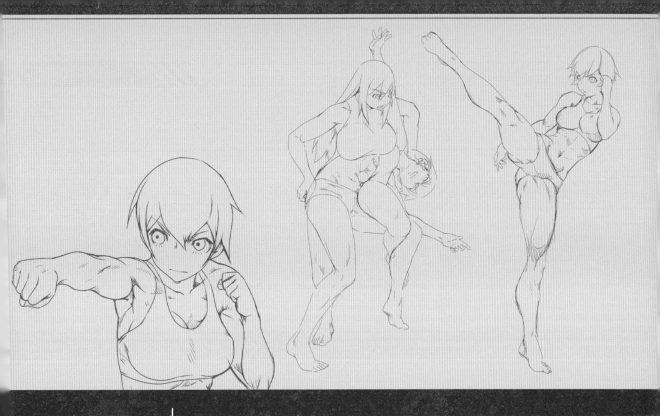

2장 역동적인 모션과 격투 포즈 그리는 법

역동적인 모션과 격투 포즈를 그리는 방법을 본격적으로 익힙니다. 펀치, 킥과 같은 타격 기술, 던지거나 넘어뜨리는 기술, 관절을 꺾어 데미지를 입히는 관절기와 위력적이고 화려한 필살기 등 다양한 격투 액션을 보여주면서 몸의 움직임이 어떤 형태로 이루어지는지 해부학적인 이해를 곁들여 자세히 설명합니다. 생생하고 다이내믹한 표현을 위한 노하우를 배워봅시다.

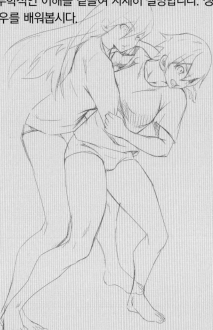

움직임의 원리

걷기, 달리기, 점프와 같은 기본 모션을 비롯해 격투기 기본 자세를 그릴 때 주의할 점을 설명합니다. 운동 역학적인 원리에 따른 몸의 형태 및 밸런스 변화를 파악할 수 있습니다.

■ 기본 모션

평소 무의식적으로 행하던 일상적인 움직임이 구체적으로 어떤 원리로 작동하는지 이해함으로써 더욱 생생하고 자연스러운 그림을 그릴 수 있습니다.

걷기

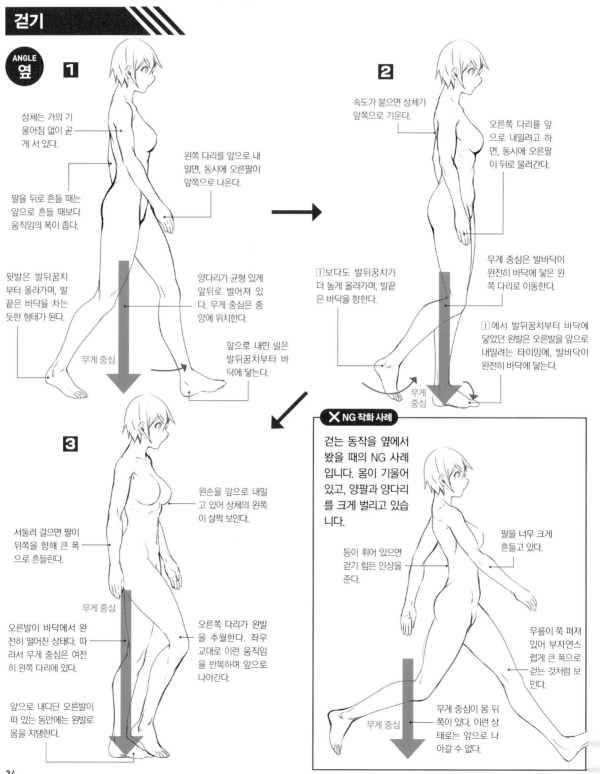

ANGLE 옆

1

상체는 거의 기울어짐 없이 곧게 서 있다.

왼쪽 다리를 앞으로 내밀면, 동시에 오른팔이 앞쪽으로 나온다.

팔을 뒤로 흔들 때는 앞으로 흔들 때보다 움직임의 폭이 좁다.

뒷발은 발뒤꿈치부터 올라가며, 발끝은 바닥을 차는 듯한 형태가 된다.

양다리가 균형 있게 앞뒤로 벌어져 있다. 무게 중심은 중앙에 위치한다.

앞으로 내민 발은 발뒤꿈치부터 바닥에 닿는다.

무게 중심

2

속도가 붙으면 상체가 앞쪽으로 기운다.

오른쪽 다리를 앞으로 내밀려고 하면, 동시에 오른팔이 뒤로 물러간다.

무게 중심은 발바닥이 완전히 바닥에 닿은 왼쪽 다리로 이동한다.

1보다도 발뒤꿈치가 더 높게 올라가며, 발끝은 바닥을 향한다.

1에서 발뒤꿈치부터 바닥에 닿았던 왼발은 오른발을 앞으로 내밀려는 타이밍에, 발바닥이 완전히 바닥에 닿는다.

무게 중심

3

왼손을 앞으로 내밀고 있어 상체의 왼쪽이 살짝 보인다.

서둘러 걸으면 팔이 뒤쪽을 향해 큰 폭으로 흔들린다.

무게 중심

오른발이 바닥에서 완전히 떨어진 상태다. 따라서 무게 중심은 여전히 왼쪽 다리에 있다.

오른쪽 다리가 왼발을 추월한다. 좌우 교대로 이런 움직임을 반복하며 앞으로 나아간다.

앞으로 내디딘 오른발이 떠 있는 동안에는 왼발로 몸을 지탱한다.

✕ NG 작화 사례

걷는 동작을 옆에서 봤을 때의 NG 사례입니다. 몸이 기울어 있고, 양팔과 양다리를 크게 벌리고 있습니다.

등이 휘어 있으면 걷기 힘든 인상을 준다.

팔을 너무 크게 흔들고 있다.

무릎이 쭉 펴져 있어 부자연스럽게 큰 폭으로 걷는 것처럼 보인다.

무게 중심이 몸 뒤쪽에 있다. 이런 상태로는 앞으로 나아갈 수 없다.

무게 중심

ANGLE 앞

중심선

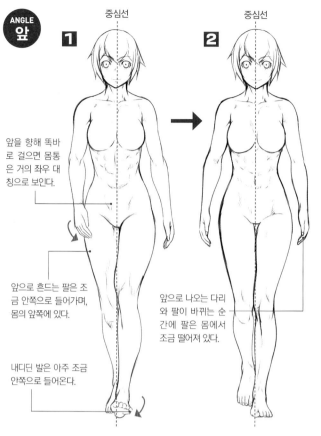

앞을 향해 똑바로 걸으면 몸통은 거의 좌우 대칭으로 보인다.

앞으로 흔드는 팔은 조금 안쪽으로 들어가며, 몸의 앞쪽에 있다.

내디딘 발은 아주 조금 안쪽으로 들어온다.

앞으로 나오는 다리와 팔이 바뀌는 순간에 팔은 몸에서 조금 떨어져 있다.

✗ NG 작화 사례

걷는 동작을 앞에서 봤을 때의 NG 사례입니다. 상체가 크게 비틀려 있고, 다리가 안짱다리처럼 안쪽으로 돌아가 있습니다.

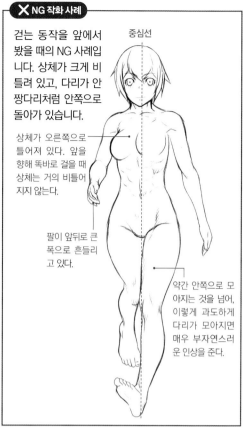

중심선

상체가 오른쪽으로 틀어져 있다. 앞을 향해 똑바로 걸을 때 상체는 거의 비틀어지지 않는다.

팔이 앞뒤로 큰 폭으로 흔들리고 있다.

약간 안쪽으로 모아지는 것을 넘어, 이렇게 과도하게 다리가 모아지면 매우 부자연스러운 인상을 준다.

ANGLE 뒤

중심선

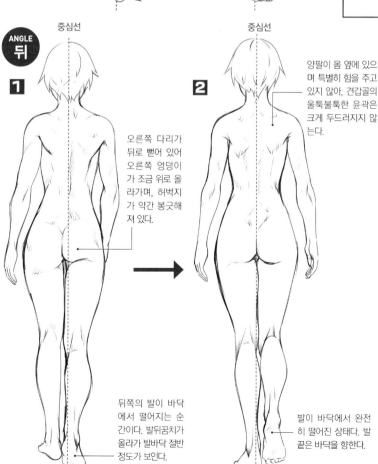

오른쪽 다리가 뒤로 뻗어 있어 오른쪽 엉덩이가 조금 위로 올라가며, 허벅지가 약간 봉긋해져 있다.

양팔이 몸 옆에 있으며 특별히 힘을 주고 있지 않아, 견갑골의 울퉁불퉁한 윤곽은 크게 두드러지지 않는다.

뒤쪽의 발이 바닥에서 떨어지는 순간이다. 발뒤꿈치가 올라가 발바닥 절반 정도가 보인다.

발이 바닥에서 완전히 떨어진 상태다. 발끝은 바닥을 향한다.

ANGLE 위

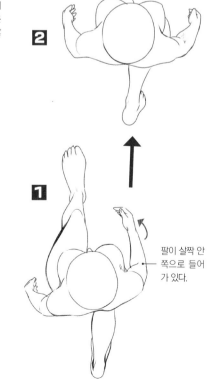

팔이 살짝 안쪽으로 들어가 있다.

달리기

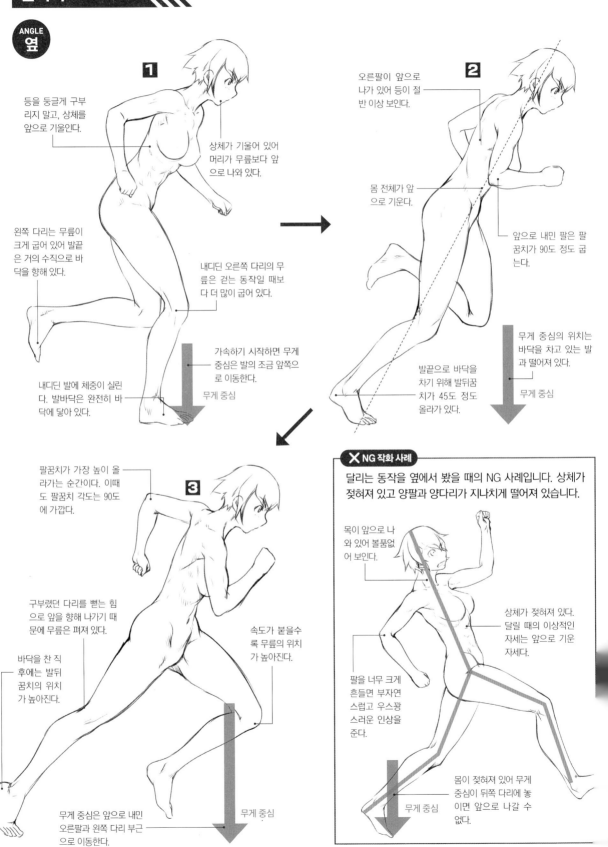

1

등을 둥글게 구부 리지 말고, 상체를 앞으로 기울인다.

상체가 기울어 있어 머리가 무릎보다 앞 으로 나와 있다.

왼쪽 다리는 무릎이 크게 굽어 있어 발끝 은 거의 수직으로 바 닥을 향해 있다.

내디딘 오른쪽 다리의 무 릎은 걷는 동작일 때보 다 더 많이 굽어 있다.

가속하기 시작하면 무게 중심은 발의 조금 앞쪽으 로 이동한다.

내디딘 발에 체중이 실린 다. 발바닥은 완전히 바 닥에 닿아 있다.

무게 중심

2

오른팔이 앞으로 나가 있어 등이 절 반 이상 보인다.

몸 전체가 앞 으로 기운다.

앞으로 내민 팔은 팔 꿈치가 90도 정도 굽 는다.

무게 중심의 위치는 바닥을 차고 있는 발 과 떨어져 있다.

발끝으로 바닥을 차기 위해 발뒤꿈 치가 45도 정도 올라가 있다.

무게 중심

3

팔꿈치가 가장 높이 올 라가는 순간이다. 이때 도 팔꿈치 각도는 90도 에 가깝다.

구부렸던 다리를 뻗는 힘 으로 앞을 향해 나가기 때 문에 무릎은 펴져 있다.

속도가 붙을수 록 무릎의 위치 가 높아진다.

바닥을 찬 직 후에는 발뒤 꿈치의 위치 가 높아진다.

무게 중심은 앞으로 내민 오른팔과 왼쪽 다리 부근 으로 이동한다.

무게 중심

✕ NG 작화 사례

달리는 동작을 옆에서 봤을 때의 NG 사례입니다. 상체가 젖혀져 있고 양팔과 양다리가 지나치게 떨어져 있습니다.

목이 앞으로 나 와 있어 볼품없 어 보인다.

상체가 젖혀져 있다. 달릴 때의 이상적인 자세는 앞으로 기운 자세다.

팔을 너무 크게 흔들면 부자연 스럽고 우스꽝 스러운 인상을 준다.

몸이 젖혀져 있어 무게 중심이 뒤쪽 다리에 놓 이면 앞으로 나갈 수 없다.

무게 중심

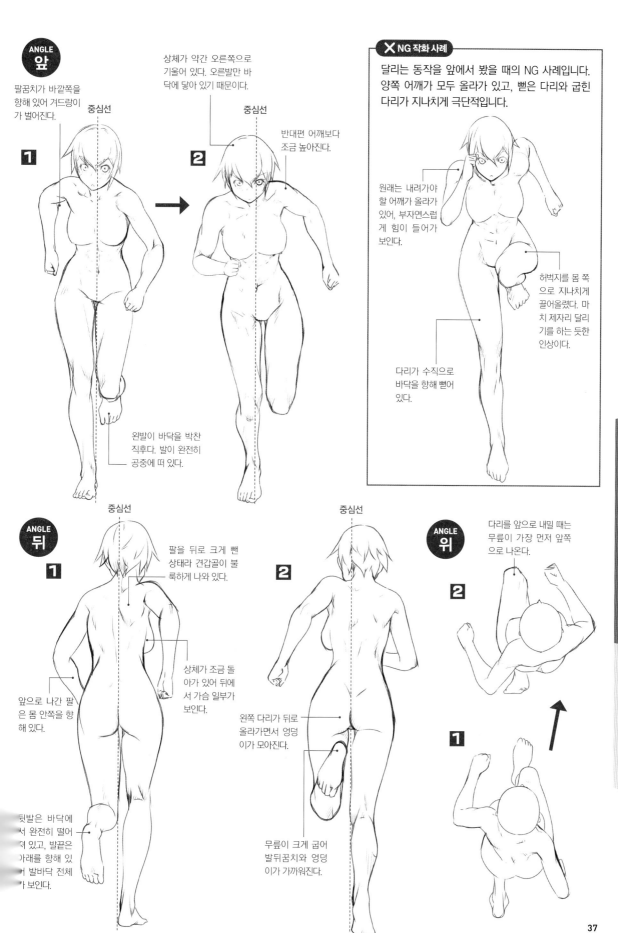

ANGLE 앞

1

팔꿈치가 바깥쪽을 향해 있어 겨드랑이가 벌어진다.

중심선

상체가 약간 오른쪽으로 기울어 있다. 오른발만 바닥에 닿아 있기 때문이다.

2

중심선

반대편 어깨보다 조금 높아진다.

왼발이 바닥을 박찬 직후다. 발이 완전히 공중에 떠 있다.

✕ NG 작화 사례

달리는 동작을 앞에서 봤을 때의 NG 사례입니다. 양쪽 어깨가 모두 올라가 있고, 뻗은 다리와 굽힌 다리가 지나치게 극단적입니다.

원래는 내려가야 할 어깨가 올라가 있어, 부자연스럽게 힘이 들어가 보인다.

허벅지를 몸 쪽으로 지나치게 끌어올렸다. 마치 제자리 달리기를 하는 듯한 인상이다.

다리가 수직으로 바닥을 향해 뻗어 있다.

ANGLE 뒤

1

중심선

팔을 뒤로 크게 뺀 상태라 견갑골이 불룩하게 나와 있다.

앞으로 나간 팔은 몸 안쪽을 향해 있다.

상체가 조금 돌아가 있어 뒤에서 가슴 일부가 보인다.

뒷발은 바닥에서 완전히 떨어져 있고, 발끝은 아래를 향해 있어 발바닥 전체가 보인다.

2

중심선

왼쪽 다리가 뒤로 올라가면서 엉덩이가 모아진다.

무릎이 크게 굽어 발뒤꿈치와 엉덩이가 가까워진다.

ANGLE 위

2

다리를 앞으로 내밀 때는 무릎이 가장 먼저 앞쪽으로 나온다.

1

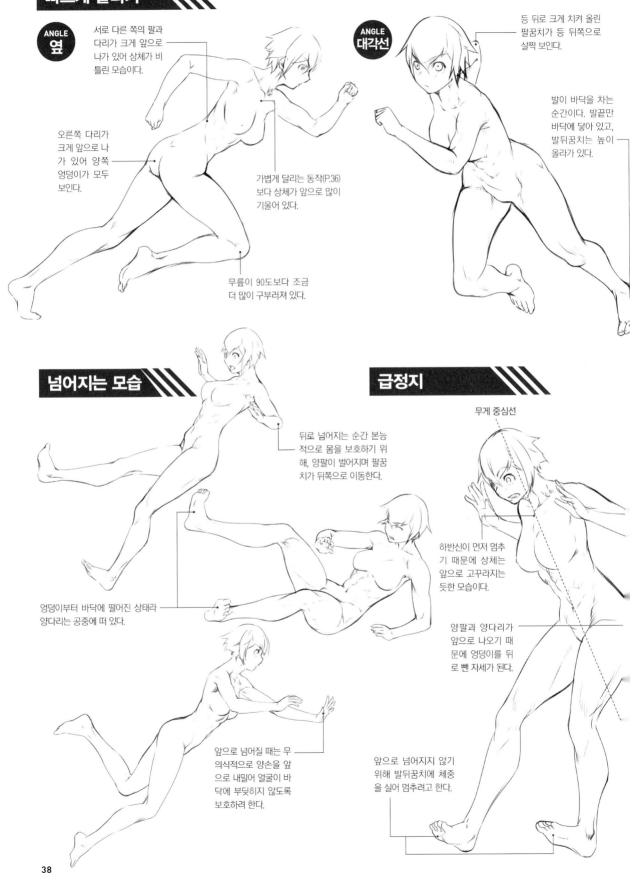

빠르게 달리기

ANGLE 옆

서로 다른 쪽의 팔과 다리가 크게 앞으로 나가 있어 상체가 비틀린 모습이다.

오른쪽 다리가 크게 앞으로 나가 있어 양쪽 엉덩이가 모두 보인다.

가볍게 달리는 동작(P.36)보다 상체가 앞으로 많이 기울어 있다.

무릎이 90도보다 조금 더 많이 구부러져 있다.

ANGLE 대각선

등 뒤로 크게 치켜 올린 팔꿈치가 등 뒤쪽으로 살짝 보인다.

발이 바닥을 차는 순간이다. 발끝만 바닥에 닿아 있고, 발뒤꿈치는 높이 올라가 있다.

넘어지는 모습

뒤로 넘어지는 순간 본능적으로 몸을 보호하기 위해, 양팔이 벌어지며 팔꿈치가 뒤쪽으로 이동한다.

엉덩이부터 바닥에 떨어진 상태라 양다리는 공중에 떠 있다.

앞으로 넘어질 때는 무의식적으로 양손을 앞으로 내밀어 얼굴이 바닥에 부딪히지 않도록 보호하려 한다.

급정지

무게 중심선

하반신이 먼저 멈추기 때문에 상체는 앞으로 고꾸라지는 듯한 모습이다.

양팔과 양다리가 앞으로 나오기 때문에 엉덩이를 뒤로 뺀 자세가 된다.

앞으로 넘어지지 않기 위해 발뒤꿈치에 체중을 실어 멈추려고 한다.

제자리 점프

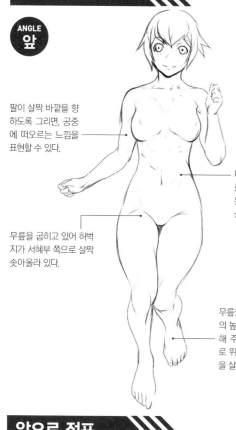

팔이 살짝 바깥을 향하도록 그리면, 공중에 떠오르는 느낌을 표현할 수 있다.

다리의 탄력만으로 뛰어올랐기 때문에 상체는 직립 상태와 거의 같다.

무릎을 굽히고 있어 허벅지가 서혜부 쪽으로 살짝 솟아올라 있다.

무릎을 굽힌 각도와 발의 높이를 다르게 표현해 주면, 한쪽 발만으로 뛰어오른 듯한 느낌을 살릴 수 있다.

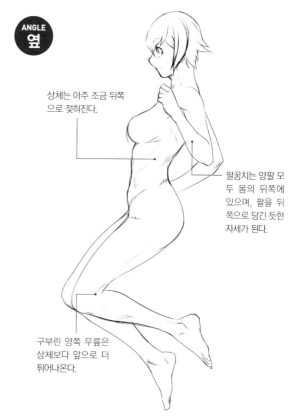

상체는 아주 조금 뒤쪽으로 젖혀진다.

팔꿈치는 양팔 모두 몸의 뒤쪽에 있으며, 팔을 뒤쪽으로 당긴 듯한 자세가 된다.

구부린 양쪽 무릎은 상체보다 앞으로 더 튀어나온다.

앞으로 점프

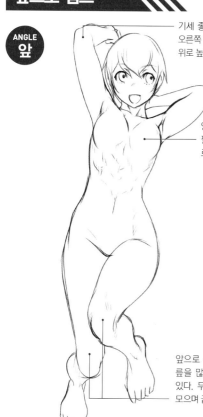

기세 좋게 팔을 올려 오른쪽 팔꿈치가 머리 위로 높이 올라간다.

양팔을 올리고 있어 팔과 함께 가슴이 위로 끌려 올라간다.

앞으로 뛰는 자세라 무릎을 많이 굽힐 필요가 있다. 무릎을 중앙으로 모으며 굽힌 상태다.

뒤로 들어 올린 양팔에 이끌려 가슴이 위쪽을 향해 있다.

제자리 뛰기를 했을 때보다 무릎이 예각으로 굽어 있으며, 앞으로 더 많이 나와 있다.

허리 부근부터 앞으로 나가려고 하기 때문에 양손과 양발은 뒤에 남아 있다.

제 2 장 역동적인 모션과 격투 포즈 그리는 법

LESSON 1 움직임의 원리

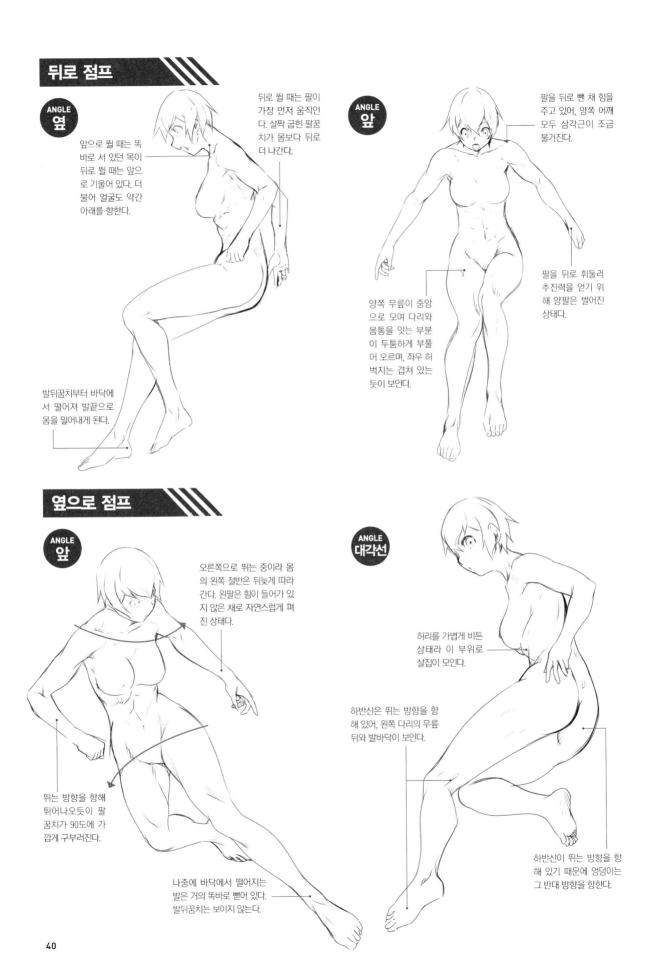

뒤로 점프

ANGLE 옆

앞으로 뛸 때는 똑바로 서 있던 목이 뒤로 뛸 때는 앞으로 기울어 있다. 더불어 얼굴도 약간 아래를 향한다.

뒤로 뛸 때는 팔이 가장 먼저 움직인다. 살짝 굽힌 팔꿈치가 몸보다 뒤로 더 나간다.

발뒤꿈치부터 바닥에서 떨어져 발끝으로 몸을 밀어내게 된다.

ANGLE 앞

팔을 뒤로 뺀 채 힘을 주고 있어, 양쪽 어깨 모두 삼각근이 조금 불거진다.

팔을 뒤로 휘둘러 추진력을 얻기 위해 양팔은 벌어진 상태다.

양쪽 무릎이 중앙으로 모여 다리와 몸통을 잇는 부분이 두툼하게 부풀어 오르며, 좌우 허벅지는 겹쳐 있는 듯이 보인다.

옆으로 점프

ANGLE 앞

오른쪽으로 뛰는 중이라 몸의 왼쪽 절반은 뒤늦게 따라간다. 왼팔은 힘이 들어가 있지 않은 채로 자연스럽게 펴진 상태다.

뛰는 방향을 향해 튀어나오듯이 팔꿈치가 90도에 가깝게 구부러진다.

나중에 바닥에서 떨어지는 발은 거의 똑바로 뻗어 있다. 발뒤꿈치는 보이지 않는다.

ANGLE 대각선

허리를 가볍게 비튼 상태라 이 부위로 살집이 모인다.

하반신은 뛰는 방향을 향해 있어, 왼쪽 다리의 무릎 뒤와 발바닥이 보인다.

하반신이 뛰는 방향을 향해 있기 때문에 엉덩이는 그 반대 방향을 향한다.

뒤로 공중돌기

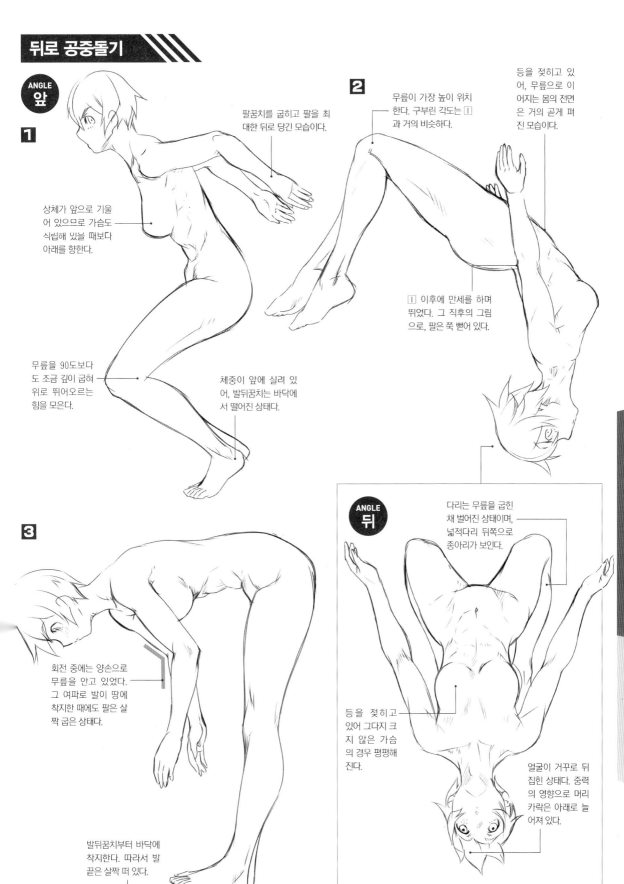

ANGLE 앞

1

팔꿈치를 굽히고 팔을 최대한 뒤로 당긴 모습이다.

상체가 앞으로 기울어 있으므로 가슴도 식립해 있을 때보다 아래를 향한다.

무릎을 90도보다도 조금 깊이 굽혀 위로 뛰어오르는 힘을 모은다.

체중이 앞에 실려 있어, 발뒤꿈치는 바닥에서 떨어진 상태다.

2

무릎이 가장 높이 위치한다. 구부린 각도는 [1]과 거의 비슷하다.

등을 젖히고 있어, 무릎으로 이어지는 몸의 전면은 거의 곧게 펴진 모습이다.

[1] 이후에 만세를 하며 뛰었다. 그 직후의 그림으로, 팔은 쭉 뻗어 있다.

3

회전 중에는 양손으로 무릎을 안고 있었다. 그 여파로 발이 땅에 착지한 때에도 팔은 살짝 굽은 상태다.

발뒤꿈치부터 바닥에 착지한다. 따라서 발끝은 살짝 떠 있다.

ANGLE 뒤

다리는 무릎을 굽힌 채 벌어진 상태이며, 넓적다리 뒤쪽으로 종아리가 보인다.

등을 젖히고 있어 그다지 크지 않은 가슴의 경우 평평해진다.

얼굴이 거꾸로 뒤집힌 상태. 중력의 영향으로 머리카락은 아래로 늘어져 있다.

■ 격투기에 따른 자세

다양한 격투기 및 검도의 기본 자세를 소개합니다. 종목에 따라 예상되는 상대의 움직임이 다르므로 각 종목에 적합한 자세가 따로 있습니다. 팔과 허리의 높이를 주목해서 봅니다.

타격 계열의 격투기 자세

허리를 살짝 세우고 있어 하이 킥 등의 발차기 기술을 구사하기 쉬운 기본 자세입니다.

종합 계열의 격투기 자세

어떠한 격투 스타일에도 유연하게 대처할 수 있는 자세입니다.

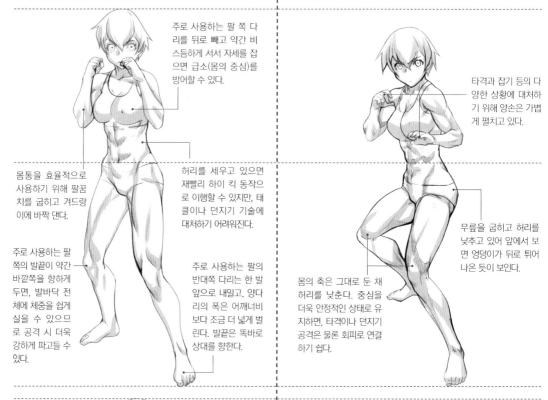

ANGLE 앞

주로 사용하는 팔 쪽 다리를 뒤로 빼고 약간 비스듬하게 서서 자세를 잡으면 급소(몸의 중심)를 방어할 수 있다.

몸통을 효율적으로 사용하기 위해 팔꿈치를 굽히고 겨드랑이에 바짝 댄다.

주로 사용하는 팔 쪽의 발끝이 약간 바깥쪽을 향하게 두면, 발바닥 전체에 체중을 쉽게 실을 수 있으므로 공격 시 더욱 강하게 파고들 수 있다.

허리를 세우고 있으면 재빨리 하이 킥 동작으로 이행할 수 있지만, 태클이나 던지기 기술에 대처하기 어려워진다.

주로 사용하는 팔의 반대쪽 다리는 한 발 앞으로 내밀고, 양다리의 폭은 어깨너비보다 조금 더 넓게 벌린다. 발끝은 똑바로 상대를 향한다.

타격과 잡기 등의 다양한 상황에 대처하기 위해 양손은 가볍게 펼치고 있다.

무릎을 굽히고 허리를 낮추고 있어 앞에서 보면 엉덩이가 뒤로 튀어나온 듯이 보인다.

몸의 축은 그대로 둔 채 허리를 낮춘다. 중심을 더욱 안정적인 상태로 유지하면, 타격이나 던지기 공격은 물론 회피로 연결하기 쉽다.

ANGLE 옆

오른쪽 다리보다도 왼쪽 다리에 더욱 체중이 실리기 때문에 상체는 약간 앞으로 기운 모습이다.

주먹은 대략 눈과 비슷한 높이에 두어 얼굴을 향해 재빨리 펀치를 날릴 수 있도록 한다.

발바닥을 바닥에 단단히 붙이면 하반신이 안정되어 상대의 타격에도 자세가 쉽게 무너지지 않는다.

타격뿐 아니라 던지기나 태클 등의 공격에도 대처해야 하기 때문에 왼팔의 팔꿈치는 너무 굽히지 말고, 손끝은 상대를 향하도록 뻗는다.

앞뒤의 모든 움직임에 대처할 수 있도록 상체는 기울이지 말고 곧게 세운다.

양다리를 타격 계열 자세보다 넓게 벌리고 허리를 낮추면 어떤 공격과 상황에도 대처하기 쉽다. 이때 발끝은 타격 계열과 마찬가지로 주로 사용하는 발은 조금 바깥쪽으로, 반대쪽 발은 상대를 향해 있어야 한다.

레슬링 계열의 격투기 자세

허리를 크게 낮추고 몸을 앞으로 굽혀 언제든 달려들 수 있게 준비합니다. 단, 극단적으로 몸을 앞으로 기울임에 따라 무게 중심이 앞쪽으로 쏠리기 때문에 발차기 기술 등으로 타격하기는 힘들어집니다.

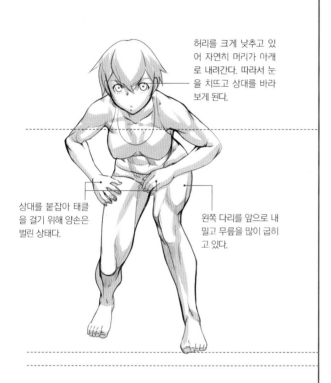

허리를 크게 낮추고 있어 자연히 머리가 아래로 내려간다. 따라서 눈을 치뜨고 상대를 바라보게 된다.

상대를 붙잡아 태클을 걸기 위해 양손은 벌린 상태다.

왼쪽 다리를 앞으로 내밀고 무릎을 많이 굽히고 있다.

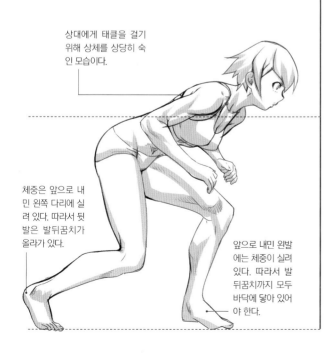

상대에게 태클을 걸기 위해 상체를 상당히 숙인 모습이다.

체중은 앞으로 내민 왼쪽 다리에 실려 있다. 따라서 뒷발은 발뒤꿈치가 올라가 있다.

앞으로 내민 왼발에는 체중이 실려 있다. 따라서 발뒤꿈치까지 모두 바닥에 닿아 있어야 한다.

검도 자세

검도 자세입니다. 검도는 세로 방향의 움직임을 중심으로 이루어지므로 몸은 정면을 향해 있어야 하며, 다리를 앞뒤로 넓게 벌려야 합니다.

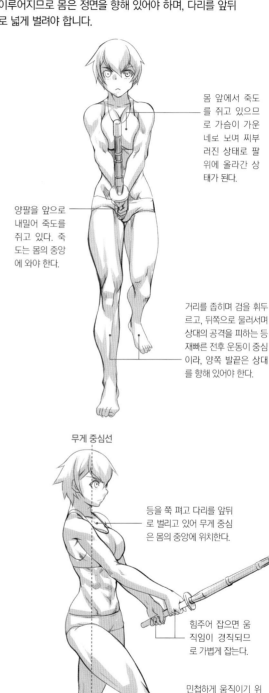

몸 앞에서 죽도를 쥐고 있으므로 가슴이 가운데로 보여 찌부러진 상태로 팔 위에 올라간 상태가 된다.

양팔을 앞으로 내밀어 죽도를 쥐고 있다. 죽도는 몸의 중앙에 와야 한다.

거리를 좁히며 검을 휘두르고, 뒤쪽으로 물러서며 상대의 공격을 피하는 등 재빠른 전후 운동이 중심이라, 양쪽 발끝은 상대를 향해 있어야 한다.

무게 중심선

등을 쭉 펴고 다리를 앞뒤로 벌리고 있어 무게 중심은 몸의 중앙에 위치한다.

힘주어 잡으면 움직임이 경직되므로 가볍게 잡는다.

민첩하게 움직이기 위해 뒷발은 발뒤꿈치를 올리고, 앞으로 내민 발은 체중을 지탱하기 위해 바닥에 딱 붙어 있어야 한다. 이렇게 하면 다음 동작으로 연결하기 쉬워진다.

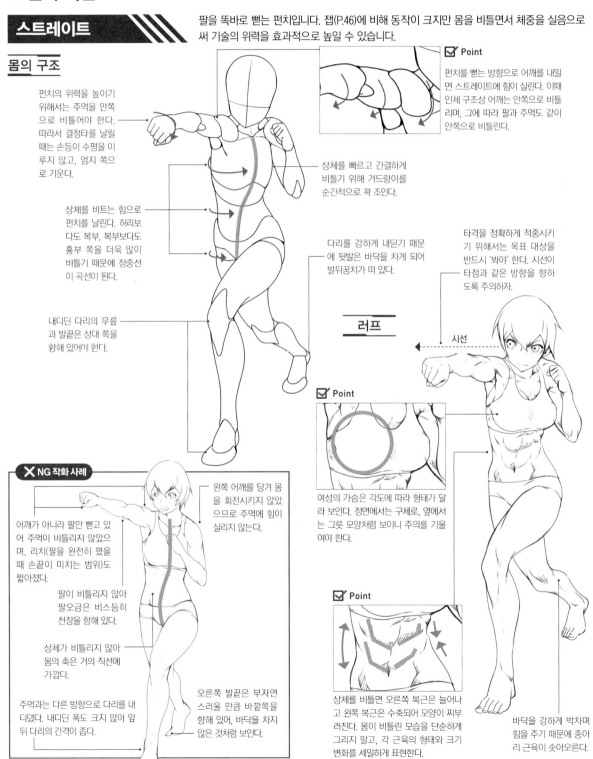

Lesson 2 타격기 편

몸의 단단한 부위로 상대를 타격해 데미지를 입히는 기술입니다. 다양한 격투기에서 활용되고 있으며, 숙련자일수록 몸의 구조를 효과적으로 이용해 위력을 높입니다.

■ 펀치 액션

스트레이트

팔을 똑바로 뻗는 펀치입니다. 잽(P.46)에 비해 동작이 크지만 몸을 비틀면서 체중을 실음으로써 기술의 위력을 효과적으로 높일 수 있습니다.

몸의 구조

펀치의 위력을 높이기 위해서는 주먹을 안쪽으로 비틀어야 한다. 따라서 결정타를 날릴 때는 손등이 수평을 이루지 않고, 엄지 쪽으로 기운다.

상체를 비트는 힘으로 펀치를 날린다. 허리보다도 복부, 복부보다도 흉부 쪽을 더욱 많이 비틀기 때문에 정중선이 곡선이 된다.

내디딘 다리의 무릎과 발끝은 상대 쪽을 향해 있어야 한다.

상체를 빠르고 간결하게 비틀기 위해 겨드랑이를 순간적으로 꽉 조인다.

다리를 강하게 내딛기 때문에 뒷발은 바닥을 차게 되어 발뒤꿈치가 떠 있다.

☑ Point

펀치를 뻗는 방향으로 어깨를 내밀면 스트레이트에 힘이 실린다. 이때 인체 구조상 어깨는 안쪽으로 비틀리며, 그에 따라 팔과 주먹도 같이 안쪽으로 비틀린다.

타격을 정확하게 적중시키기 위해서는 목표 대상을 반드시 '봐야' 한다. 시선이 타점과 같은 방향을 향하도록 주의하자.

시선

러프

☑ Point

여성의 가슴은 각도에 따라 형태가 달라 보인다. 정면에서는 구체로, 옆에서는 그릇 모양처럼 보이니 주의를 기울여야 한다.

☑ Point

상체를 비틀면 오른쪽 복근은 늘어나고 왼쪽 복근은 수축되어 모양이 찌부러진다. 몸이 비틀린 모습을 단순하게 그리지 말고, 각 근육의 형태와 크기 변화를 세밀하게 표현한다.

바닥을 강하게 박차며 힘을 주기 때문에 종아리 근육이 솟아오른다.

✕ NG 작화 사례

어깨가 아니라 팔만 뻗고 있어 주먹이 비틀리지 않았으며, 리치(팔을 완전히 폈을 때 손끝이 미치는 범위)도 짧아졌다.

왼쪽 어깨를 당겨 몸을 회전시키지 않았으므로 주먹에 힘이 실리지 않는다.

팔이 비틀리지 않아 팔오금은 비스듬히 천장을 향해 있다.

상체가 비틀리지 않아 몸의 축은 거의 직선에 가깝다.

주먹과는 다른 방향으로 다리를 내디뎠다. 내디딘 폭도 크지 않아 앞뒤 다리의 간격이 좁다.

오른쪽 발끝은 부자연스러울 만큼 바깥쪽을 향해 있어, 바닥을 차지 않은 것처럼 보인다.

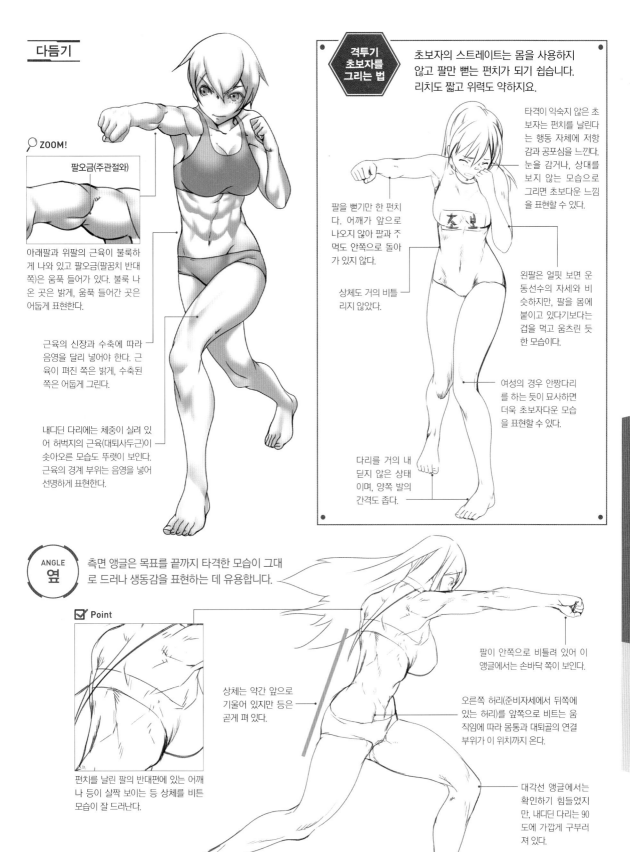

다듬기

격투기 초보자를 그리는 법

초보자의 스트레이트는 몸을 사용하지 않고 팔만 뻗는 펀치가 되기 쉽습니다. 리치도 짧고 위력도 약하지요.

ZOOM!

팔오금(주관절와)

아래팔과 위팔의 근육이 불룩하게 나와 있고 팔오금(팔꿈치 반대쪽)은 움푹 들어가 있다. 불룩 나온 곳은 밝게, 움푹 들어간 곳은 어둡게 표현한다.

근육의 신장과 수축에 따라 음영을 달리 넣어야 한다. 근육이 펴진 쪽은 밝게, 수축된 쪽은 어둡게 그린다.

내디딘 다리에는 체중이 실려 있어 허벅지의 근육(대퇴사두근)이 솟아오른 모습도 뚜렷이 보인다. 근육의 경계 부위는 음영을 넣어 선명하게 표현한다.

타격이 익숙지 않은 초보자는 펀치를 날린다는 행동 자체에 저항감과 공포심을 느낀다. 눈을 감거나, 상대를 보지 않는 모습으로 그리면 초보다운 느낌을 표현할 수 있다.

팔을 뻗기만 한 펀치다. 어깨가 앞으로 나오지 않아 팔과 주먹도 안쪽으로 돌아가 있지 않다.

상체도 거의 비틀리지 않았다.

왼팔은 얼핏 보면 운동선수의 자세와 비슷하지만, 팔을 몸에 붙이고 있다기보다는 겁을 먹고 움츠린 듯한 모습이다.

여성의 경우 안짱다리를 하는 듯이 묘사하면 더욱 초보자다운 모습을 표현할 수 있다.

다리를 거의 내딛지 않은 상태이며, 양쪽 발의 간격도 좁다.

ANGLE 옆

측면 앵글은 목표를 끝까지 타격한 모습이 그대로 드러나 생동감을 표현하는 데 유용합니다.

☑ Point

펀치를 날린 팔의 반대편에 있는 어깨나 등이 살짝 보이는 등 상체를 비튼 모습이 잘 드러난다.

상체는 약간 앞으로 기울어 있지만 등은 곧게 펴 있다.

팔이 안쪽으로 비틀려 있어 이 앵글에서는 손바닥 쪽이 보인다.

오른쪽 허리(준비자세에서 뒤쪽에 있는 허리)를 앞쪽으로 비트는 움직임에 따라 몸통과 대퇴골의 연결 부위가 이 위치까지 온다.

대각선 앵글에서는 확인하기 힘들었지만, 내디딘 다리는 90도에 가깝게 구부러져 있다.

힘차게 발을 내디뎠기 때문에 다리는 앞뒤로 크게 벌어져 있다.

잽

스트레이트가 위력을 중시한 펀치라면, 잽은 상체를 크게 비틀지 않고 횟수와 스피드를 중시하며, 주도권을 잡기 위해 사용하는 펀치입니다.

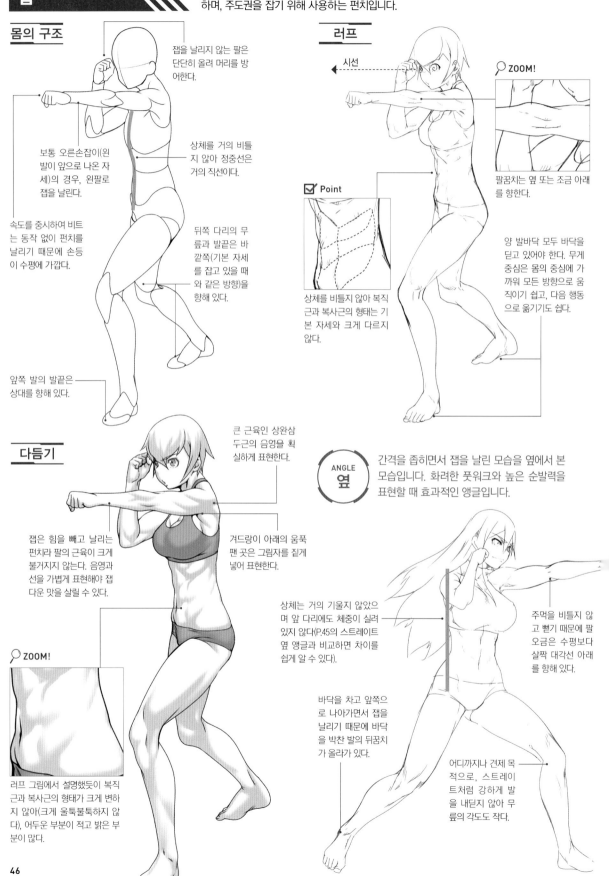

몸의 구조

잽을 날리지 않는 팔은 단단히 올려 머리를 방어한다.

보통 오른손잡이(왼발이 앞으로 나온 자세)의 경우, 왼팔로 잽을 날린다.

상체를 거의 비틀지 않아 정중선은 거의 직선이다.

속도를 중시하여 비트는 동작 없이 펀치를 날리기 때문에 손등이 수평에 가깝다.

뒤쪽 다리의 무릎과 발끝은 바깥쪽(기본 자세를 잡고 있을 때와 같은 방향)을 향해 있다.

앞쪽 발의 발끝은 상대를 향해 있다.

러프

시선

팔꿈치는 옆 또는 조금 아래를 향한다.

☑ Point

상체를 비틀지 않아 복직근과 복사근의 형태는 기본 자세와 크게 다르지 않다.

ZOOM!

양 발바닥 모두 바닥을 딛고 있어야 한다. 무게 중심은 몸의 중심에 가까워 모든 방향으로 움직이기 쉽고, 다음 행동으로 옮기기도 쉽다.

다듬기

큰 근육인 상완삼두근의 음영을 확실하게 표현한다.

잽은 힘을 빼고 날리는 펀치라 팔의 근육이 크게 불거지지 않는다. 음영과 선을 가볍게 표현해야 잽다운 맛을 살릴 수 있다.

겨드랑이 아래의 움푹 팬 곳은 그림자를 짙게 넣어 표현한다.

ZOOM!

러프 그림에서 설명했듯이 복직근과 복사근의 형태가 크게 변하지 않아(크게 울퉁불퉁하지 않다), 어두운 부분이 적고 밝은 부분이 많다.

ANGLE 옆

간격을 좁히면서 잽을 날린 모습을 옆에서 본 모습입니다. 화려한 풋워크와 높은 순발력을 표현할 때 효과적인 앵글입니다.

상체는 거의 기울지 않았으며 앞 다리에도 체중이 실려 있지 않다(P.45의 스트레이트 옆 앵글과 비교하면 차이를 쉽게 알 수 있다).

주먹을 비틀지 않고 뻗기 때문에 팔 오금은 수평보다 살짝 대각선 아래를 향해 있다.

바닥을 차고 앞쪽으로 나아가면서 잽을 날리기 때문에 바닥을 박찬 발의 뒤꿈치가 올라가 있다.

어디까지나 견제 목적으로, 스트레이트처럼 강하게 발을 내딛지 않아 무릎의 각도도 작다.

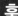

훅

팔꿈치를 90도 가까이 굽히고 바깥쪽에서 안쪽으로 휘두르는 펀치입니다. 리치는 짧지만 시야 밖에서 주먹이 날아들기 때문에 이 펀치로 상대를 KO시키는 경우도 많습니다.

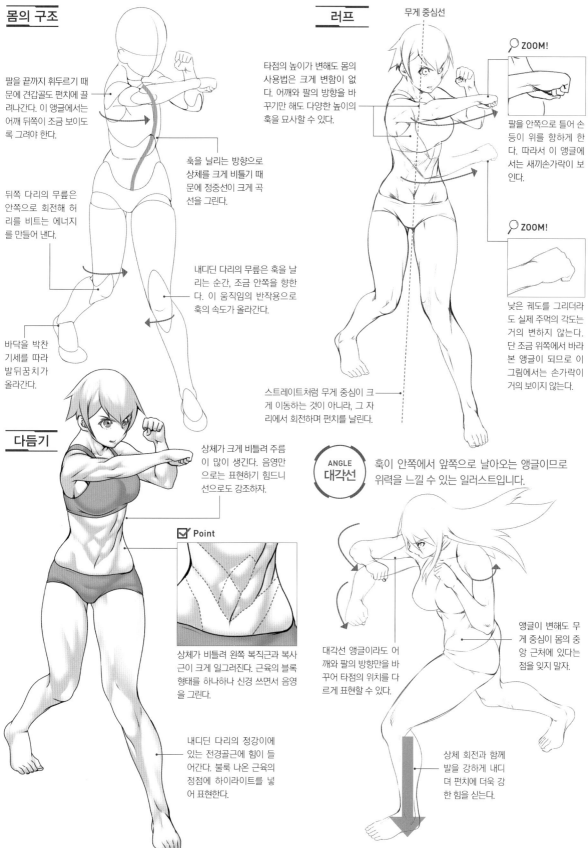

몸의 구조

팔을 끝까지 휘두르기 때문에 견갑골도 펀치에 끌려나간다. 이 앵글에서는 어깨 뒤쪽이 조금 보이도록 그려야 한다.

뒤쪽 다리의 무릎은 안쪽으로 회전해 허리를 비트는 에너지를 만들어 낸다.

바닥을 박찬 기세를 따라 발뒤꿈치가 올라간다.

훅을 날리는 방향으로 상체를 크게 비틀기 때문에 정중선이 크게 곡선을 그린다.

내디딘 다리의 무릎은 훅을 날리는 순간, 조금 안쪽을 향한다. 이 움직임의 반작용으로 훅의 속도가 올라간다.

러프

타점의 높이가 변해도 몸의 사용법은 크게 변함이 없다. 어깨와 팔의 방향을 바꾸기만 해도 다양한 높이의 훅을 묘사할 수 있다.

무게 중심선

스트레이트처럼 무게 중심이 크게 이동하는 것이 아니라, 그 자리에서 회전하며 펀치를 날린다.

ZOOM!

팔을 안쪽으로 틀어 손등이 위를 향하게 한다. 따라서 이 앵글에서는 새끼손가락이 보인다.

ZOOM!

낮은 궤도를 그리더라도 실제 주먹의 각도는 거의 변하지 않는다. 단 조금 위쪽에서 바라본 앵글이 되므로 이 그림에서는 손가락이 거의 보이지 않는다.

다듬기

상체가 크게 비틀려 주름이 많이 생긴다. 음영만으로는 표현하기 힘드니 선으로도 강조하자.

✅ Point

상체가 비틀려 왼쪽 복직근과 복사근이 크게 일그러진다. 근육의 블록 형태를 하나하나 신경 쓰면서 음영을 그린다.

내디딘 다리의 정강이에 있는 전경골근에 힘이 들어간다. 불룩 나온 근육의 정점에 하이라이트를 넣어 표현한다.

ANGLE 대각선

훅이 안쪽에서 앞쪽으로 날아오는 앵글이므로 위력을 느낄 수 있는 일러스트입니다.

대각선 앵글이라도 어깨와 팔의 방향만을 바꾸어 타점의 위치를 다르게 표현할 수 있다.

앵글이 변해도 무게 중심이 몸의 중앙 근처에 있다는 점을 잊지 말자.

상체 회전과 함께 발을 강하게 내디뎌 펀치에 더욱 강한 힘을 싣는다.

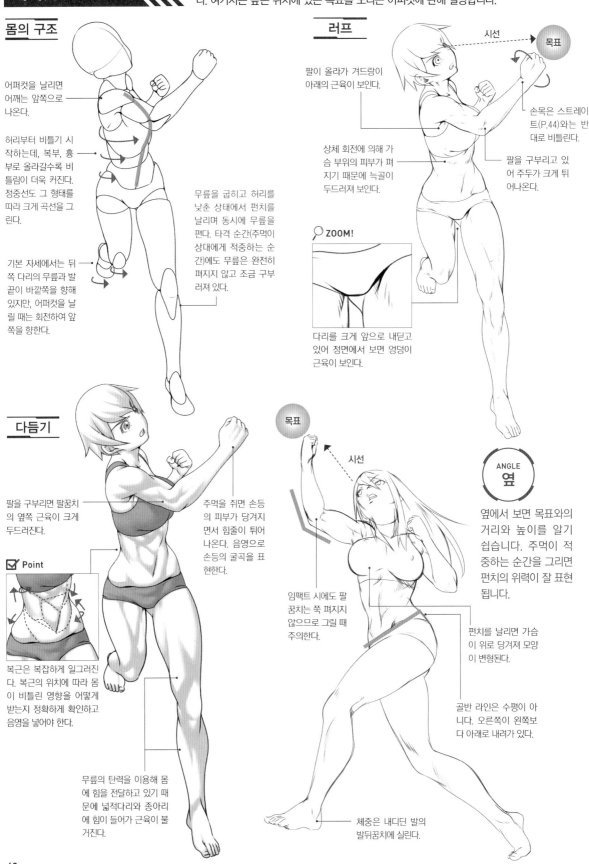

어퍼컷

아래에서 올려치는 펀치로, 팔꿈치를 굽혀 간결하게 날려야 하므로 근거리 공격에 유용합니다. 여기서는 높은 위치에 있는 목표를 노리는 어퍼컷에 관해 설명합니다.

몸의 구조

어퍼컷을 날리면 어깨는 앞쪽으로 나온다.

허리부터 비틀기 시작하는데, 복부, 흉부로 올라갈수록 비틀림이 더욱 커진다. 정중선도 그 형태를 따라 크게 곡선을 그린다.

기본 자세에서는 뒤쪽 다리의 무릎과 발끝이 바깥쪽을 향해 있지만, 어퍼컷을 날릴 때는 회전하여 앞쪽을 향한다.

무릎을 굽히고 허리를 낮춘 상태에서 펀치를 날리며 동시에 무릎을 편다. 타격 순간(주먹이 상대에게 적중하는 순간)에도 무릎은 완전히 펴지지 않고 조금 구부러져 있다.

러프

시선 → 목표

팔이 올라가 겨드랑이 아래의 근육이 보인다.

상체 회전에 의해 가슴 부위의 피부가 펴지기 때문에 늑골이 두드러져 보인다.

손목은 스트레이트(P.44)와는 반대로 비틀린다.

팔을 구부리고 있어 주두가 크게 튀어나온다.

ZOOM!

다리를 크게 앞으로 내딛고 있어 정면에서 보면 엉덩이 근육이 보인다.

다듬기

팔을 구부리면 팔꿈치의 옆쪽 근육이 크게 두드러진다.

주먹을 쥐면 손등의 피부가 당겨지면서 힘줄이 튀어나온다. 음영으로 손등의 굴곡을 표현한다.

☑ Point

복근은 복잡하게 일그러진다. 복근의 위치에 따라 몸이 비틀린 영향을 어떻게 받는지 정확하게 확인하고 음영을 넣어야 한다.

무릎의 탄력을 이용해 몸에 힘을 전달하고 있기 때문에 넓적다리와 종아리에 힘이 들어가 근육이 불거진다.

목표

시선

임팩트 시에도 팔꿈치는 쭉 펴지지 않으므로 그릴 때 주의한다.

ANGLE
옆

옆에서 보면 목표와의 거리와 높이를 알기 쉽습니다. 주먹이 적중하는 순간을 그리면 펀치의 위력이 잘 표현됩니다.

펀치를 날리면 가슴이 위로 당겨져 모양이 변형된다.

골반 라인은 수평이 아니다. 오른쪽이 왼쪽보다 아래로 내려가 있다.

체중은 내딛던 발의 발뒤꿈치에 실린다.

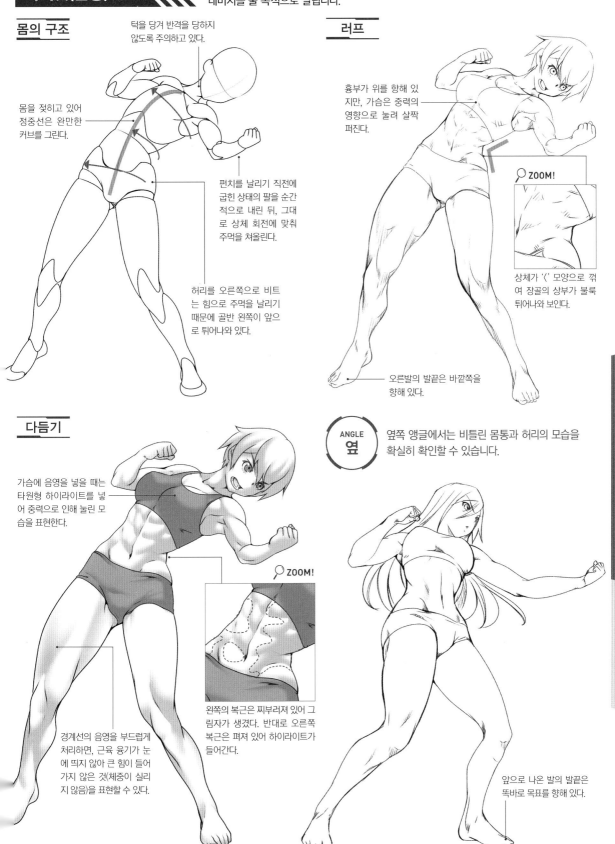

어퍼컷(몸통)

상대의 몸통처럼 낮은 위치의 목표를 향해 날리는 펀치입니다. 주로 횡격막이나 간 등 내장에 데미지를 줄 목적으로 날립니다.

몸의 구조

턱을 당겨 반격을 당하지 않도록 주의하고 있다.

몸을 젖히고 있어 정중선은 완만한 커브를 그린다.

펀치를 날리기 직전에 굽힌 상태의 팔을 순간적으로 내린 뒤, 그대로 상체 회전에 맞춰 주먹을 쳐올린다.

허리를 오른쪽으로 비트는 힘으로 주먹을 날리기 때문에 골반 왼쪽이 앞으로 튀어나와 있다.

러프

흉부가 위를 향해 있지만, 가슴은 중력의 영향으로 눌러 살짝 퍼진다.

🔍 ZOOM!

상체가 '〈' 모양으로 꺾여 장골의 상부가 불룩 튀어나와 보인다.

오른발의 발끝은 바깥쪽을 향해 있다.

다듬기

가슴에 음영을 넣을 때는 타원형 하이라이트를 넣어 중력으로 인해 눌린 모습을 표현한다.

🔍 ZOOM!

왼쪽의 복근은 찌부러져 있어 그림자가 생겼다. 반대로 오른쪽 복근은 펴져 있어 하이라이트가 들어간다.

경계선의 음영을 부드럽게 처리하면, 근육 융기가 눈에 띄지 않아 큰 힘이 들어가지 않은 것(체중이 실리지 않음)을 표현할 수 있다.

ANGLE 옆

옆쪽 앵글에서는 비틀린 몸통과 허리의 모습을 확실히 확인할 수 있습니다.

앞으로 나온 발의 발끝은 똑바로 목표를 향해 있다.

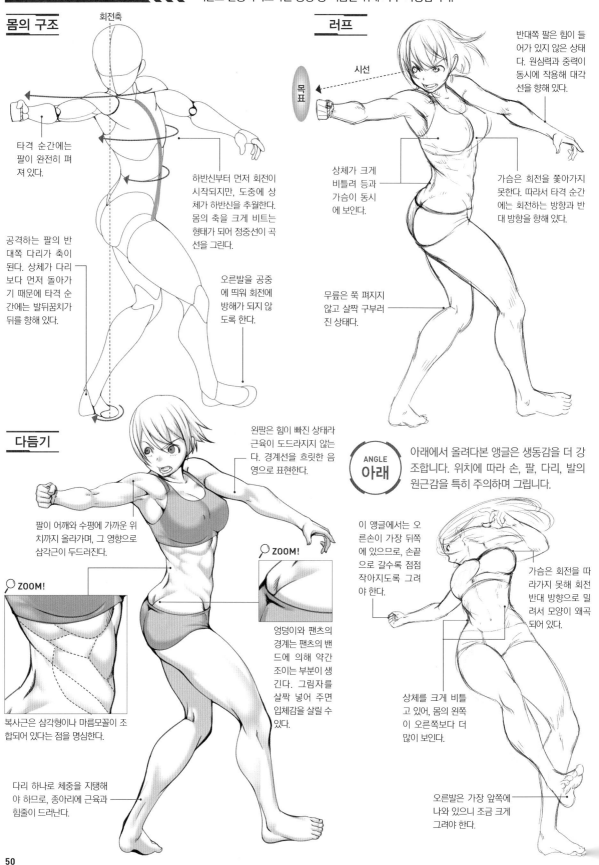

백너클

몸을 회전하면서 주먹을 꽉 쥔 채 팔을 휘둘러, 손등으로 상대를 가격하는 기술입니다. 단독 기술로 활용하기보다는 공방 중 기습을 위해 자주 사용합니다.

몸의 구조

회전축

타격 순간에는 팔이 완전히 펴져 있다.

하반신부터 먼저 회전이 시작되지만, 도중에 상체가 하반신을 추월한다. 몸의 축을 크게 비트는 형태가 되어 정중선이 곡선을 그린다.

공격하는 팔의 반대쪽 다리가 축이 된다. 상체가 다리보다 먼저 돌아가기 때문에 타격 순간에는 발뒤꿈치가 뒤를 향해 있다.

오른발을 공중에 띄워 회전에 방해가 되지 않도록 한다.

러프

시선

목표

반대쪽 팔은 힘이 들어가 있지 않은 상태다. 원심력과 중력이 동시에 작용해 대각선을 향해 있다.

상체가 크게 비틀려 등과 가슴이 동시에 보인다.

가슴은 회전을 쫓아가지 못한다. 따라서 타격 순간에는 회전하는 방향과 반대 방향을 향해 있다.

무릎은 쭉 펴지지 않고 살짝 구부러진 상태다.

다듬기

왼팔은 힘이 빠진 상태라 근육이 도드라지지 않는다. 경계선을 흐릿한 음영으로 표현한다.

팔이 어깨와 수평에 가까운 위치까지 올라가며, 그 영향으로 삼각근이 두드러진다.

ZOOM!

ZOOM!

복사근은 삼각형이나 마름모꼴이 조합되어 있다는 점을 명심한다.

엉덩이와 팬츠의 경계는 팬츠의 밴드에 의해 약간 조이는 부분이 생긴다. 그림자를 살짝 넣어 주면 입체감을 살릴 수 있다.

다리 하나로 체중을 지탱해야 하므로, 종아리에 근육과 힘줄이 드러난다.

ANGLE 아래

아래에서 올려다본 앵글은 생동감을 더 강조합니다. 위치에 따라 손, 팔, 다리, 발의 원근감을 특히 주의하며 그립니다.

이 앵글에서는 오른손이 가장 뒤쪽에 있으므로, 손끝으로 갈수록 점점 작아지도록 그려야 한다.

가슴은 회전을 따라가지 못해 회전 반대 방향으로 밀려서 모양이 왜곡되어 있다.

상체를 크게 비틀고 있어, 몸의 왼쪽이 오른쪽보다 더 많이 보인다.

오른발은 가장 앞쪽에 나와 있으니 조금 크게 그려야 한다.

슈퍼맨 펀치

달려들면서 스트레이트 펀치를 날리는 기술입니다. 백너클과 마찬가지로 공방 중 기습할 때 자주 사용합니다.

몸의 구조

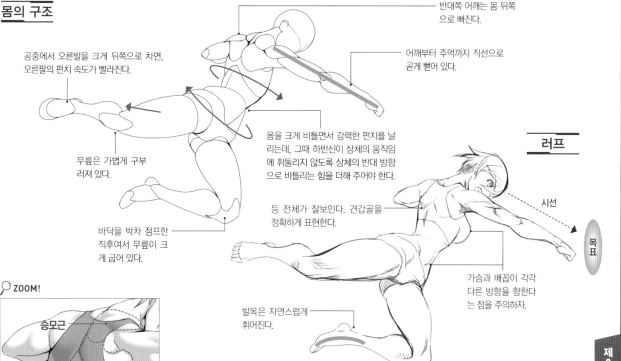

반대쪽 어깨는 몸 뒤쪽으로 빠진다.

공중에서 오른발을 크게 뒤쪽으로 차면, 오른팔의 펀치 속도가 빨라진다.

어깨부터 주먹까지 직선으로 곧게 뻗어 있다.

무릎은 가볍게 구부러져 있다.

몸을 크게 비틀면서 강력한 펀치를 날리는데, 그때 하반신이 상체의 움직임에 휘둘리지 않도록 상체의 반대 방향으로 비틀리는 힘을 더해 주어야 한다.

바닥을 박차 점프한 직후여서 무릎이 크게 굽어 있다.

등 전체가 잘보인다. 견갑골을 정확하게 표현한다.

러프

시선

목표

가슴과 배꼽이 각각 다른 방향을 향한다는 점을 주의하자.

발목은 자연스럽게 휘어진다.

🔍 ZOOM!

승모근
견갑골
광배근

등에도 힘이 들어가 있다. 불거진 승모근, 울퉁불퉁한 견갑골, 쭉 펴진 광배근을 음영을 넣어 표현한다.

다듬기

스트레이트 펀치와 마찬가지로 어깨, 팔, 주먹이 안쪽으로 돌아가 있으므로, 팔꿈치는 수평일 때보다 약간 위를 향한다.

왼쪽 엉덩이와 다리의 이음매 부분은 이 앵글에서 보면 안쪽에 있다. 짙은 그림자를 넣어 원근감을 표현해 주어야 한다.

가슴과 배의 경계는 크게 비틀려 있다. 엷은 선을 그리듯이 음영을 넣어 표현한다.

펀치를 날리는 팔을 등쪽으로 당겨 크게 휘두를 준비를 하고 있다.

무릎이 구부러져 있어, 장딴지와 넓적다리가 맞닿아 눌려 있다. 넓게 하이라이트를 넣어 불룩하게 솟아오른 모습을 표현한다.

가슴은 팔에 이끌려 좌우로 벌어진 상태다.

하반신은 상반신과 반대로 비틀려 있고, 오른쪽 다리의 무릎은 몸의 앞쪽으로 나와 있다.

시선

목표

ANGLE 아래

점프 직후의 자세를 아래쪽에서 바라본 모습입니다. 상반신과 하반신은 펀치를 날릴 때와는 반대쪽으로 비틀려 있습니다.

■ 킥 액션

다리를 크게 휘둘러 높이 있는 목표를 발로 차는 기술입니다. 크게 휘두르는 만큼 적중시키기 어렵지만, 위력이 강한 데다 머리를 노리고 들어가기 때문에 기술이 적중하면 상대를 KO시킬 가능성이 큽니다.

몸의 구조

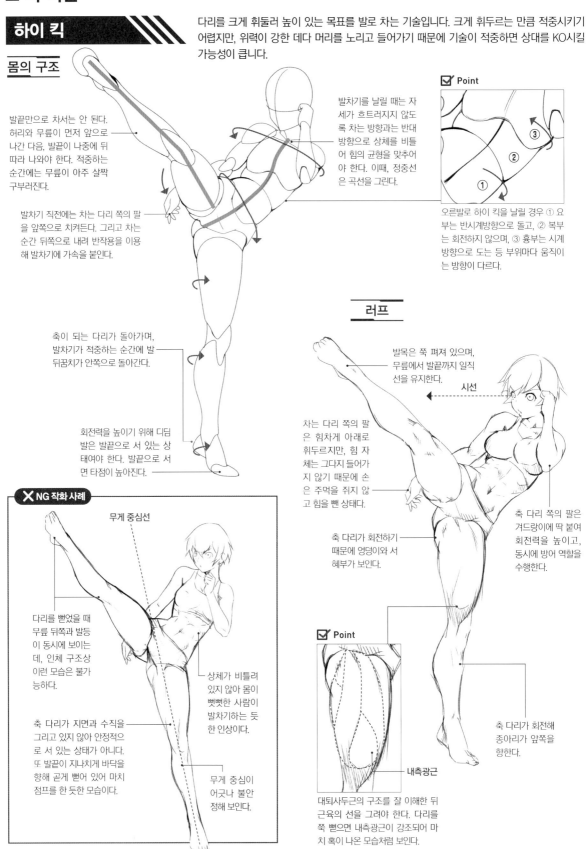

발끝만으로 차서는 안 된다. 허리와 무릎이 먼저 앞으로 나간 다음, 발끝이 나중에 뒤따라 나와야 한다. 적중하는 순간에는 무릎이 아주 살짝 구부러진다.

발차기 직전에는 차는 다리 쪽의 팔을 앞쪽으로 치켜든다. 그리고 차는 순간 뒤쪽으로 내려 반작용을 이용해 발차기에 가속을 붙인다.

발차기를 날릴 때는 자세가 흐트러지지 않도록 차는 방향과는 반대 방향으로 상체를 비틀어 힘의 균형을 맞추어야 한다. 이때, 정중선은 곡선을 그린다.

☑ Point

오른발로 하이 킥을 날릴 경우 ① 요부는 반시계방향으로 돌고, ② 복부는 회전하지 않으며, ③ 흉부는 시계 방향으로 도는 등 부위마다 움직이는 방향이 다르다.

축이 되는 다리가 돌아가며, 발차기가 적중하는 순간에 발 뒤꿈치가 안쪽으로 돌아간다.

회전력을 높이기 위해 디딤발은 발끝으로 서 있는 상태여야 한다. 발끝으로 서면 타점이 높아진다.

러프

발목은 쭉 펴져 있으며, 무릎에서 발끝까지 일직선을 유지한다.

시선

차는 다리 쪽의 팔은 힘차게 아래로 휘두르지만, 힘 자체는 그다지 들어가지 않기 때문에 손은 주먹을 쥐지 않고 힘을 뺀 상태다.

축 다리가 회전하기 때문에 엉덩이와 서혜부가 보인다.

축 다리 쪽의 팔은 겨드랑이에 딱 붙여 회전력을 높이고, 동시에 방어 역할을 수행한다.

✗ NG 작화 사례

무게 중심선

다리를 뻗었을 때 무릎 뒤쪽과 발등이 동시에 보이는데, 인체 구조상 이런 모습은 불가능하다.

축 다리가 지면과 수직을 그리고 있지 않아 안정적으로 서 있는 상태가 아니다. 또 발끝이 지나치게 바닥을 향해 곧게 뻗어 있어 마치 점프를 한 듯한 모습이다.

상체가 비틀려 있지 않아 몸이 뻣뻣한 사람이 발차기하는 듯한 인상이다.

무게 중심이 어긋나 불안정해 보인다.

☑ Point

내측광근

축 다리가 회전해 종아리가 앞쪽을 향한다.

대퇴사두근의 구조를 잘 이해한 뒤 근육의 선을 그려야 한다. 다리를 쭉 뻗으면 내측광근이 강조되어 마치 혹이 나온 모습처럼 보인다.

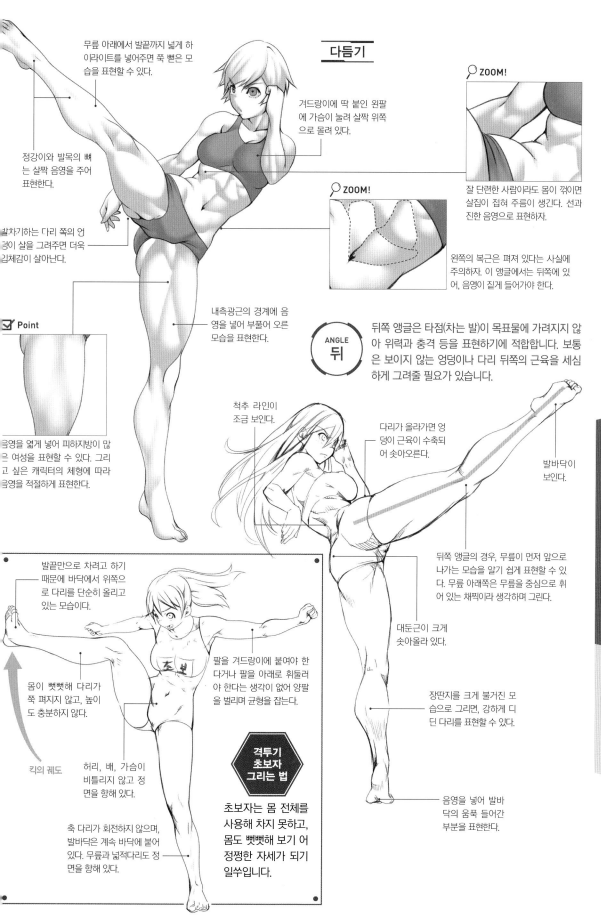

무릎 아래에서 발끝까지 넓게 하이라이트를 넣어주면 쭉 뻗은 모습을 표현할 수 있다.

다듬기

겨드랑이에 딱 붙인 왼팔에 가슴이 눌려 살짝 위쪽으로 몰려 있다.

🔍 ZOOM!

🔍 ZOOM!

정강이와 발목의 뼈는 살짝 음영을 주어 표현한다.

잘 단련한 사람이라도 몸이 꺾이면 살집이 접혀 주름이 생긴다. 선과 진한 음영으로 표현하자.

발차기하는 다리 쪽의 엉덩이 살을 그려주면 더욱 입체감이 살아난다.

왼쪽의 복근은 펴져 있다는 사실에 주의하자. 이 앵글에서는 뒤쪽에 있어, 음영이 짙게 들어가야 한다.

☑ Point

내측광근의 경계에 음영을 넣어 부풀어 오른 모습을 표현한다.

ANGLE 뒤

뒤쪽 앵글은 타점(차는 발)이 목표물에 가려지지 않아 위력과 충격 등을 표현하기에 적합합니다. 보통은 보이지 않는 엉덩이나 다리 뒤쪽의 근육을 세심하게 그려줄 필요가 있습니다.

척추 라인이 조금 보인다.

다리가 올라가면 엉덩이 근육이 수축되어 솟아오른다.

발바닥이 보인다.

음영을 엷게 넣어 피하지방이 많은 여성을 표현할 수 있다. 그리고 싶은 캐릭터의 체형에 따라 음영을 적절하게 표현한다.

뒤쪽 앵글의 경우, 무릎이 먼저 앞으로 나가는 모습을 알기 쉽게 표현할 수 있다. 무릎 아래쪽은 무릎을 중심으로 휘어 있는 채찍이라 생각하며 그린다.

발끝만으로 차려고 하기 때문에 바닥에서 위쪽으로 다리를 단순히 올리고 있는 모습이다.

대둔근이 크게 솟아올라 있다.

팔을 겨드랑이에 붙여야 한다거나 팔을 아래로 휘둘러야 한다는 생각이 없어 양팔을 벌리며 균형을 잡는다.

몸이 뻣뻣해 다리가 쭉 펴지지 않고, 높이도 충분하지 않다.

장딴지를 크게 불거진 모습으로 그리면, 강하게 디딘 다리를 표현할 수 있다.

격투기 초보자 그리는 법

초보자는 몸 전체를 사용해 차지 못하고, 몸도 뻣뻣해 보기 어정쩡한 자세가 되기 일쑤입니다.

킥의 궤도

허리, 배, 가슴이 비틀리지 않고 정면을 향해 있다.

음영을 넣어 발바닥의 움푹 들어간 부분을 표현한다.

축 다리가 회전하지 않으며, 발바닥은 계속 바닥에 붙어 있다. 무릎과 넓적다리도 정면을 향해 있다.

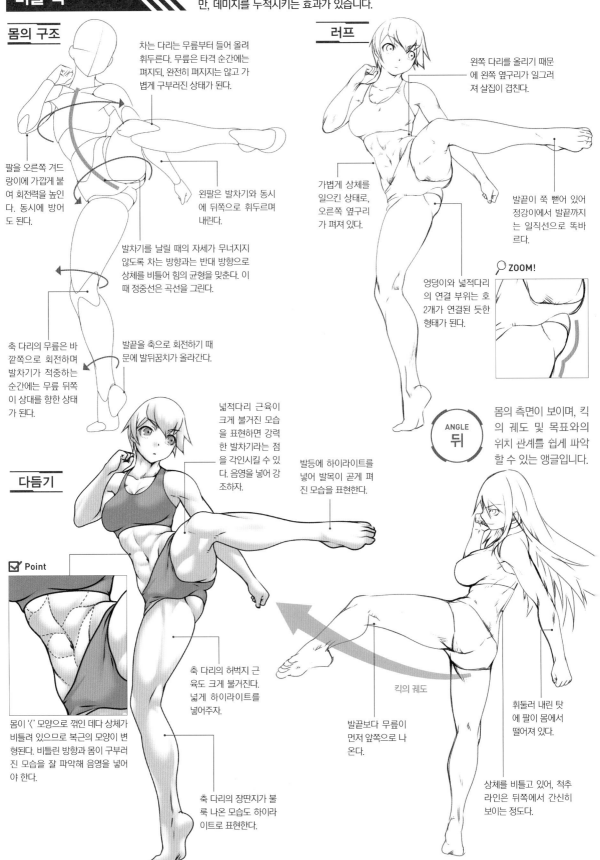

미들 킥

상대의 팔이나 복부를 노리고 날리는 킥입니다. 하이 킥처럼 의식을 잃을 정도의 KO는 어렵지만, 데미지를 누적시키는 효과가 있습니다.

몸의 구조

차는 다리는 무릎부터 들어 올려 휘두른다. 무릎은 타격 순간에는 펴지되, 완전히 펴지지는 않고 가볍게 구부러진 상태가 된다.

팔을 오른쪽 겨드랑이에 가깝게 붙여 회전력을 높인다. 동시에 방어도 된다.

왼팔은 발차기와 동시에 뒤쪽으로 휘두르며 내린다.

발차기를 날릴 때의 자세가 무너지지 않도록 차는 방향과는 반대 방향으로 상체를 비틀어 힘의 균형을 맞춘다. 이때 정중선은 곡선을 그린다.

축 다리의 무릎은 바깥쪽으로 회전하며 발차기가 적중하는 순간에는 무릎 뒤쪽이 상대를 향한 상태가 된다.

발끝을 축으로 회전하기 때문에 발뒤꿈치가 올라간다.

러프

왼쪽 다리를 올리기 때문에 왼쪽 옆구리가 일그러져 살집이 겹친다.

가볍게 상체를 일으킨 상태로, 오른쪽 옆구리가 펴져 있다.

발끝이 쭉 뻗어 있어 정강이에서 발끝까지는 일직선으로 똑바르다.

엉덩이와 넓적다리의 연결 부위는 호 2개가 연결된 듯한 형태가 된다.

ZOOM!

ANGLE 뒤

몸의 측면이 보이며, 킥의 궤도 및 목표와의 위치 관계를 쉽게 파악할 수 있는 앵글입니다.

다듬기

넓적다리 근육이 크게 불거진 모습을 표현하면 강력한 발차기라는 점을 각인시킬 수 있다. 음영을 넣어 강조하자.

발등에 하이라이트를 넣어 발목이 곧게 펴진 모습을 표현한다.

☑ Point

몸이 '〈' 모양으로 꺾인 데다 상체가 비틀려 있으므로 복근의 모양이 변형된다. 비틀린 방향과 몸이 구부러진 모습을 잘 파악해 음영을 넣어야 한다.

축 다리의 허벅지 근육도 크게 불거진다. 넓게 하이라이트를 넣어주자.

축 다리의 장딴지가 불룩 나온 모습도 하이라이트로 표현한다.

킥의 궤도

발끝보다 무릎이 먼저 앞쪽으로 나온다.

휘둘러 내린 탓에 팔이 몸에서 떨어져 있다.

상체를 비틀고 있어, 척추 라인은 뒤쪽에서 간신히 보이는 정도다.

로 킥

상대의 다리를 노려 날리는 킥입니다. 다리에 지속적으로 데미지를 주어 움직임을 둔하게 만들거나 견제하는 효과가 있습니다. 킥복싱이나 종합격투기에서 자주 사용됩니다.

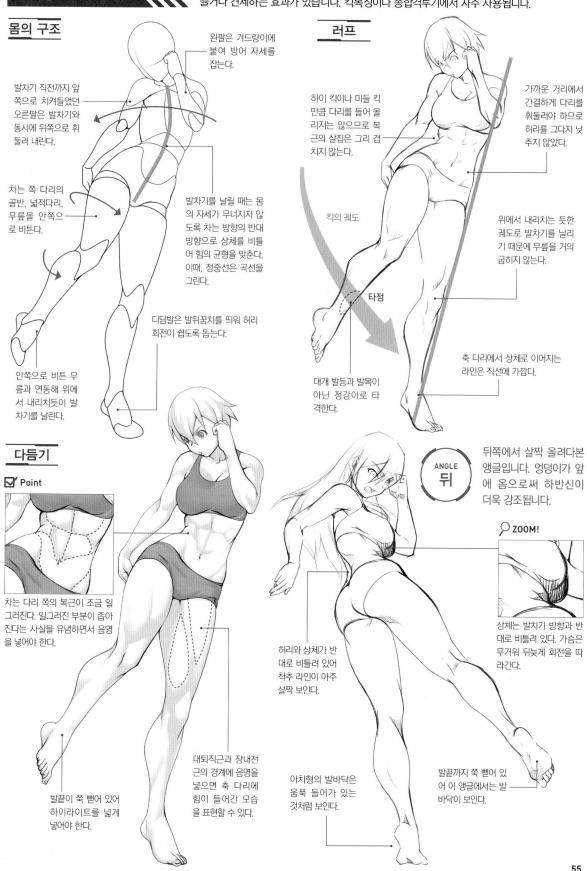

몸의 구조

왼팔은 겨드랑이에 붙여 방어 자세를 잡는다.

발차기 직전까지 앞쪽으로 치켜들었던 오른팔은 발차기와 동시에 뒤쪽으로 휘둘러 내린다.

차는 쪽 다리의 골반, 넓적다리, 무릎을 안쪽으로 비튼다.

발차기를 날릴 때는 몸의 자세가 무너지지 않도록 차는 방향의 반대 방향으로 상체를 비틀어 힘의 균형을 맞춘다. 이때, 정중선은 곡선을 그린다.

디딤발은 발뒤꿈치를 띄워 허리 회전이 쉽도록 돕는다.

안쪽으로 비튼 무릎과 연동해 위에서 내리치듯이 발차기를 날린다.

러프

하이 킥이나 미들 킥 만큼 다리를 들어 올리지는 않으므로 복근의 살집은 그리 겹치지 않는다.

가까운 거리에서 간결하게 다리를 휘둘러야 하므로 허리를 그다지 낮추지 않았다.

위에서 내리치는 듯한 궤도로 발차기를 날리기 때문에 무릎을 거의 굽히지 않는다.

킥의 궤도

타점

대개 발등과 발목이 아닌 정강이로 타격한다.

축 다리에서 상체로 이어지는 라인은 직선에 가깝다.

다듬기

☑ Point

차는 다리 쪽의 복근이 조금 일그러진다. 일그러진 부분이 좁아진다는 사실을 유념하면서 음영을 넣어야 한다.

발끝이 쭉 뻗어 있어 하이라이트를 넓게 넣어야 한다.

대퇴직근과 장내전근의 경계에 음영을 넣으면 축 다리에 힘이 들어간 모습을 표현할 수 있다.

허리와 상체가 반대로 비틀려 있어 척추 라인이 아주 살짝 보인다.

ANGLE
뒤

뒤쪽에서 살짝 올려다본 앵글입니다. 엉덩이가 앞에 옴으로써 하반신이 더욱 강조됩니다.

🔍 ZOOM!

상체는 발차기 방향과 반대로 비틀려 있다. 가슴은 무거워 뒤늦게 회전을 따라간다.

아치형의 발바닥은 움푹 들어가 있는 것처럼 보인다.

발끝까지 쭉 뻗어 있어 이 앵글에서는 발바닥이 보인다.

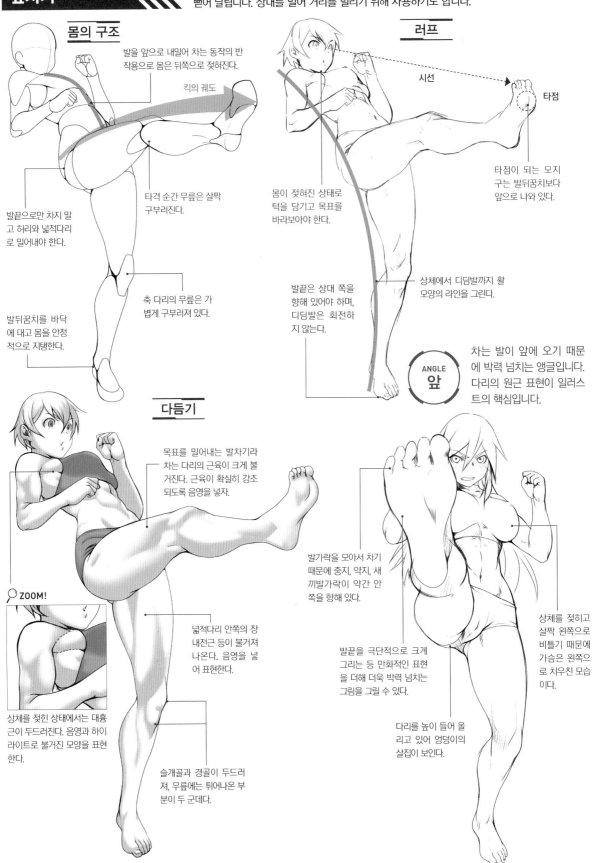

앞차기

다리를 정면으로 내밀 듯이 날리는 발차기입니다. 무릎을 완전히 접고 있다가 다리를 단숨에 뻗어 날립니다. 상대를 밀어 거리를 벌리기 위해 사용하기도 합니다.

몸의 구조

발을 앞으로 내밀어 차는 동작의 반작용으로 몸은 뒤쪽으로 젖혀진다.

킥의 궤도

발끝으로만 차지 말고 허리와 넓적다리로 밀어내야 한다.

타격 순간 무릎은 살짝 구부러진다.

발뒤꿈치를 바닥에 대고 몸을 안정적으로 지탱한다.

축 다리의 무릎은 가볍게 구부러져 있다.

러프

시선

타점

타점이 되는 모지구는 발뒤꿈치보다 앞으로 나와 있다.

몸이 젖혀진 상태로 턱을 당기고 목표를 바라보아야 한다.

발끝은 상대 쪽을 향해 있어야 하며, 디딤발은 회전하지 않는다.

상체에서 디딤발까지 활 모양의 라인을 그린다.

ANGLE 앞

차는 발이 앞에 오기 때문에 박력 넘치는 앵글입니다. 다리의 원근 표현이 일러스트의 핵심입니다.

다듬기

목표를 밀어내는 발차기라 차는 다리의 근육이 크게 불거진다. 근육이 확실히 강조되도록 음영을 넣자.

ZOOM!

넓적다리 안쪽의 장내전근 등이 불거져 나온다. 음영을 넣어 표현한다.

상체를 젖힌 상태에서는 대흉근이 두드러진다. 음영과 하이라이트로 불거진 모양을 표현한다.

발가락을 모아서 차기 때문에 중지, 약지, 새끼발가락이 약간 안쪽을 향해 있다.

발끝을 극단적으로 크게 그리는 등 만화적인 표현을 더해 더욱 박력 넘치는 그림을 그릴 수 있다.

슬개골과 경골이 두드러져, 무릎에는 튀어나온 부분이 두 군데다.

상체를 젖히고 살짝 왼쪽으로 비틀기 때문에 가슴은 왼쪽으로 치우친 모습이다.

다리를 높이 들어 올리고 있어 엉덩이의 살집이 보인다.

발뒤꿈치 차기

머리 위로 다리를 들어 올려 발뒤꿈치로 상대의 정수리나 어깨를 강력하게 내려 차는 기술입니다. 몸이 매우 유연해야 하며 맞힐 때도 기술이 필요하지만, 그만큼 위력이 뛰어납니다.

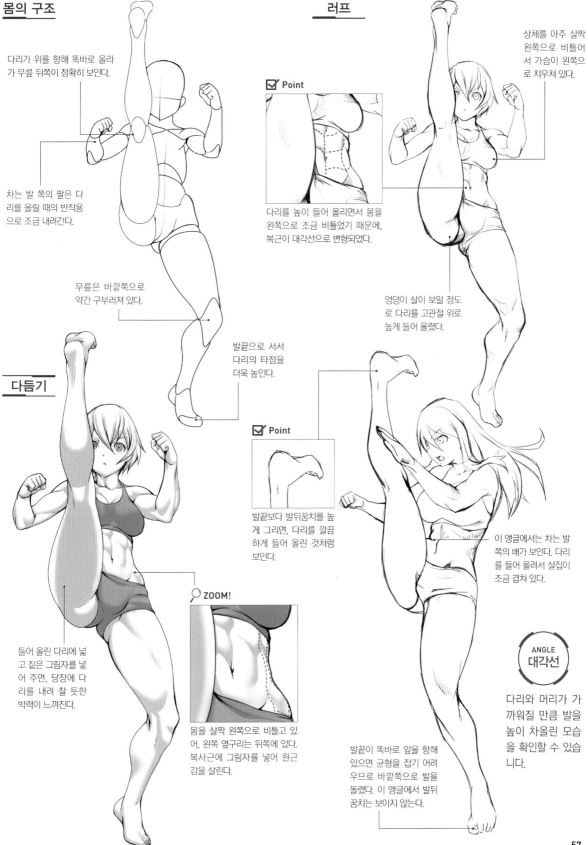

몸의 구조

다리가 위를 향해 똑바로 올라가 무릎 뒤쪽이 정확히 보인다.

차는 발 쪽의 팔은 다리를 올릴 때의 반작용으로 조금 내려간다.

무릎은 바깥쪽으로 약간 구부러져 있다.

발끝으로 서서 다리의 타점을 더욱 높인다.

러프

☑ Point

다리를 높이 들어 올리면서 몸을 왼쪽으로 조금 비틀었기 때문에, 복근이 대각선으로 변형되었다.

상체를 아주 살짝 왼쪽으로 비틀어서 가슴이 왼쪽으로 치우쳐 있다.

엉덩이 살이 보일 정도로 다리를 고관절 위로 높게 들어 올렸다.

다듬기

들어 올린 다리에 넓고 짙은 그림자를 넣어 주면, 당장에 다리를 내려 찰 듯한 박력이 느껴진다.

☑ Point

발끝보다 발뒤꿈치를 높게 그리면, 다리를 깔끔하게 들어 올린 것처럼 보인다.

🔍 ZOOM!

몸을 살짝 왼쪽으로 비틀고 있어, 왼쪽 옆구리는 뒤쪽에 있다. 복사근에 그림자를 넣어 원근감을 살린다.

이 앵글에서는 차는 발 쪽의 배가 보인다. 다리를 들어 올려서 살집이 조금 겹쳐 있다.

발끝이 똑바로 앞을 향해 있으면 균형을 잡기 어려우므로 바깥쪽으로 발을 돌렸다. 이 앵글에서 발뒤꿈치는 보이지 않는다.

ANGLE
대각선

다리와 머리가 가까워질 만큼 발을 높이 차올린 모습을 확인할 수 있습니다.

날아차기

상대를 향해 도약하며 그 기세를 이용해 발차기를 날리는 기술입니다. 바닥에서 날리는 발차기보다 큰 위력을 자랑하지만, 움직임이 커서 상대가 쉽게 대처할 수 있으므로 타격이 적중하기 위해서는 기술이 필요합니다.

몸의 구조

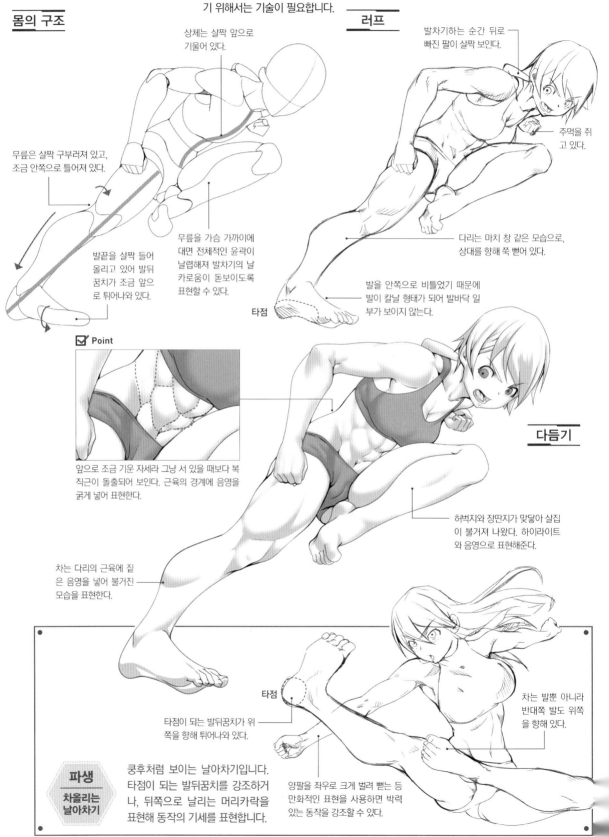

상체는 살짝 앞으로 기울어 있다.

무릎은 살짝 구부러져 있고, 조금 안쪽으로 틀어져 있다.

발끝을 살짝 들어 올리고 있어 발뒤꿈치가 조금 앞으로 튀어나와 있다.

무릎을 가슴 가까이에 대면 전체적인 윤곽이 날렵해져 발차기의 날카로움이 돋보이도록 표현할 수 있다.

러프

발차기하는 순간 뒤로 빠진 팔이 살짝 보인다.

주먹을 쥐고 있다.

다리는 마치 창 같은 모습으로, 상대를 향해 쭉 뻗어 있다.

발을 안쪽으로 비틀었기 때문에 발이 칼날 형태가 되어 발바닥 일부가 보이지 않는다.

타점

☑ **Point**

앞으로 조금 기운 자세라 그냥 서 있을 때보다 복직근이 돌출되어 보인다. 근육의 경계에 음영을 굵게 넣어 표현한다.

다듬기

허벅지와 장딴지가 맞닿아 살집이 불거져 나왔다. 하이라이트와 음영으로 표현해준다.

차는 다리의 근육에 짙은 음영을 넣어 불거진 모습을 표현한다.

타점

타점이 되는 발뒤꿈치가 위쪽을 향해 튀어나와 있다.

차는 발뿐 아니라 반대쪽 발도 위쪽을 향해 있다.

파생
차올리는 날아차기

쿵후처럼 보이는 날아차기입니다. 타점이 되는 발뒤꿈치를 강조하거나, 뒤쪽으로 날리는 머리카락을 표현해 동작의 기세를 표현합니다.

양팔을 좌우로 크게 벌려 뻗는 등 만화적인 표현을 사용하면 박력 있는 동작을 강조할 수 있다.

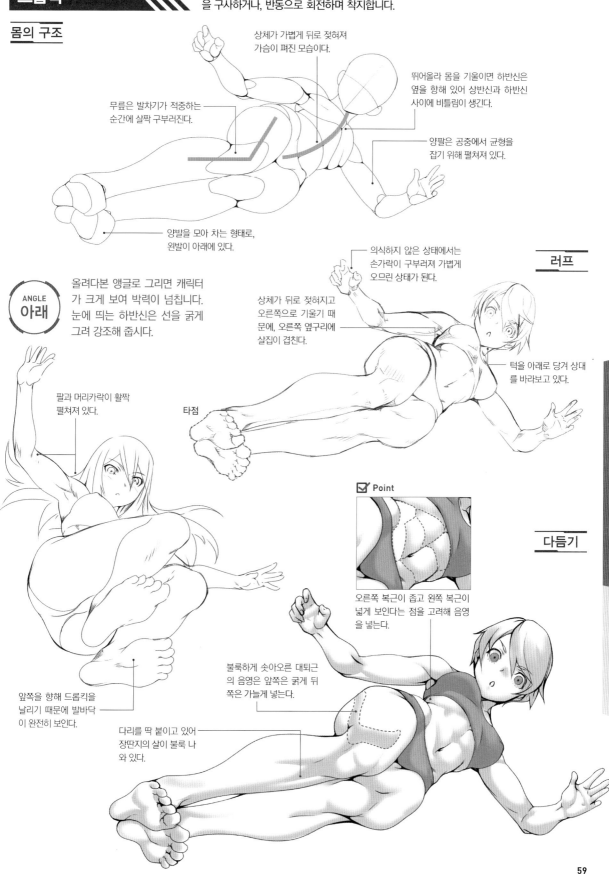

드롭킥

뛰어올라 양발로 상대를 차는 기술로, 주로 프로레슬링에서 사용합니다. 발로 찬 후에는 낙법을 구사하거나, 반동으로 회전하며 착지합니다.

몸의 구조

상체가 가볍게 뒤로 젖혀져 가슴이 펴진 모습이다.

뛰어올라 몸을 기울이면 하반신은 옆을 향해 있어 상반신과 하반신 사이에 비틀림이 생긴다.

무릎은 발차기가 적중하는 순간에 살짝 구부러진다.

양팔은 공중에서 균형을 잡기 위해 펼쳐져 있다.

양발을 모아 차는 형태로, 왼발이 아래에 있다.

ANGLE 아래

올려다본 앵글로 그리면 캐릭터가 크게 보여 박력이 넘칩니다. 눈에 띄는 하반신은 선을 굵게 그려 강조해 줍시다.

팔과 머리카락이 활짝 펼쳐져 있다.

러프

의식하지 않은 상태에서는 손가락이 구부러져 가볍게 오므린 상태가 된다.

상체가 뒤로 젖혀지고 오른쪽으로 기울기 때문에, 오른쪽 옆구리에 살집이 겹친다.

턱을 아래로 당겨 상대를 바라보고 있다.

타점

앞쪽을 향해 드롭킥을 날리기 때문에 발바닥이 완전히 보인다.

☑ Point

오른쪽 복근이 좁고 왼쪽 복근이 넓게 보인다는 점을 고려해 음영을 넣는다.

다듬기

불룩하게 솟아오른 대퇴근의 음영은 앞쪽은 굵게 뒤쪽은 가늘게 넣는다.

다리를 딱 붙이고 있어 장딴지의 살이 불룩 나와 있다.

날아 무릎차기

도약하는 동시에 상대의 복부나 얼굴을 향해 무릎을 날리는 기술입니다. 상대의 의표를 찌를 수 있어 기습에 자주 사용됩니다.

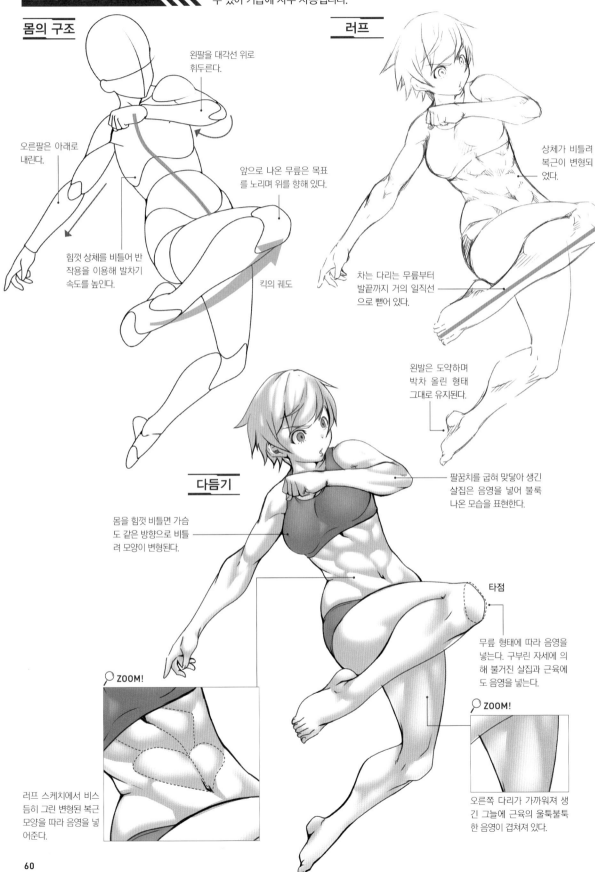

몸의 구조

왼팔을 대각선 위로 휘두른다.

오른팔은 아래로 내린다.

앞으로 나온 무릎은 목표를 노리며 위를 향해 있다.

힘껏 상체를 비틀어 반작용을 이용해 발차기 속도를 높인다.

킥의 궤도

러프

상체가 비틀려 복근이 변형되었다.

차는 다리는 무릎부터 발끝까지 거의 일직선으로 뻗어 있다.

왼발은 도약하며 박차 올린 형태 그대로 유지된다.

다듬기

몸을 힘껏 비틀면 가슴도 같은 방향으로 비틀려 모양이 변형된다.

팔꿈치를 굽혀 맞닿아 생긴 살집은 음영을 넣어 불룩 나온 모습을 표현한다.

타점

무릎 형태에 따라 음영을 넣는다. 구부린 자세에 의해 불거진 살집과 근육에도 음영을 넣는다.

ZOOM!

러프 스케치에서 비스듬히 그린 변형된 복근 모양을 따라 음영을 넣어준다.

ZOOM!

오른쪽 다리가 가까워져 생긴 그늘에 근육의 울퉁불퉁한 음영이 겹쳐져 있다.

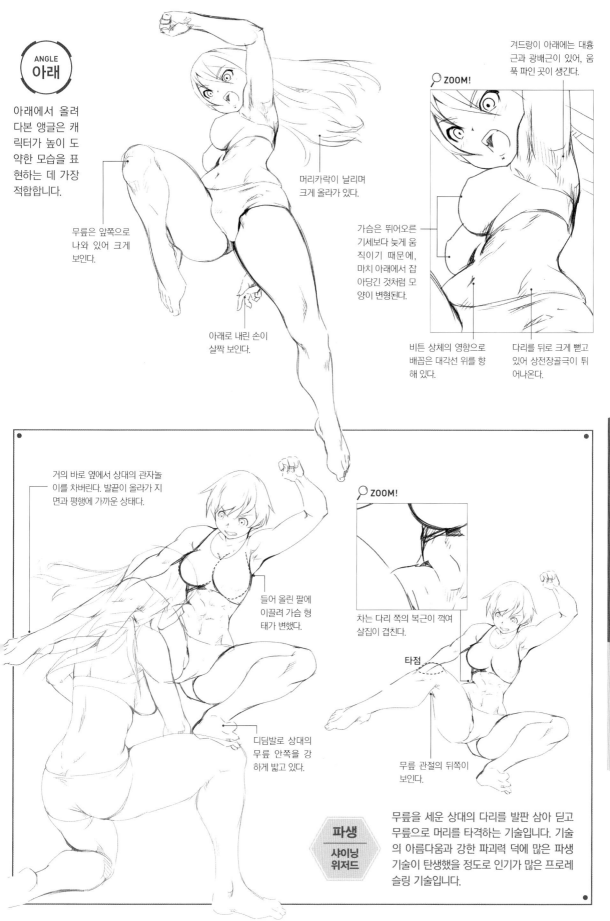

아래에서 올려 다본 앵글은 캐릭터가 높이 도약한 모습을 표현하는 데 가장 적합합니다.

무릎은 앞쪽으로 나와 있어 크게 보인다.

머리카락이 날리며 크게 올라가 있다.

아래로 내린 손이 살짝 보인다.

겨드랑이 아래에는 대흉근과 광배근이 있어, 움푹 파인 곳이 생긴다.

ZOOM!

가슴은 뛰어오른 기세보다 늦게 움직이기 때문에, 마치 아래에서 잡아당긴 것처럼 모양이 변형된다.

비튼 상체의 영향으로 배꼽은 대각선 위를 향해 있다.

다리를 뒤로 크게 뻗고 있어 상전장골극이 튀어나온다.

거의 바로 옆에서 상대의 관자놀이를 차버린다. 발끝이 올라가 지면과 평행에 가까운 상태다.

들어 올린 팔에 이끌려 가슴 형태가 변했다.

디딤발로 상대의 무릎 안쪽을 강하게 밟고 있다.

ZOOM!

차는 다리 쪽의 복근이 꺾여 살집이 겹친다.

타점

무릎 관절의 뒤쪽이 보인다.

파생

샤이닝 위저드

무릎을 세운 상대의 다리를 발판 삼아 딛고 무릎으로 머리를 타격하는 기술입니다. 기술의 아름다움과 강한 파괴력 덕에 많은 파생 기술이 탄생했을 정도로 인기가 많은 프로레슬링 기술입니다.

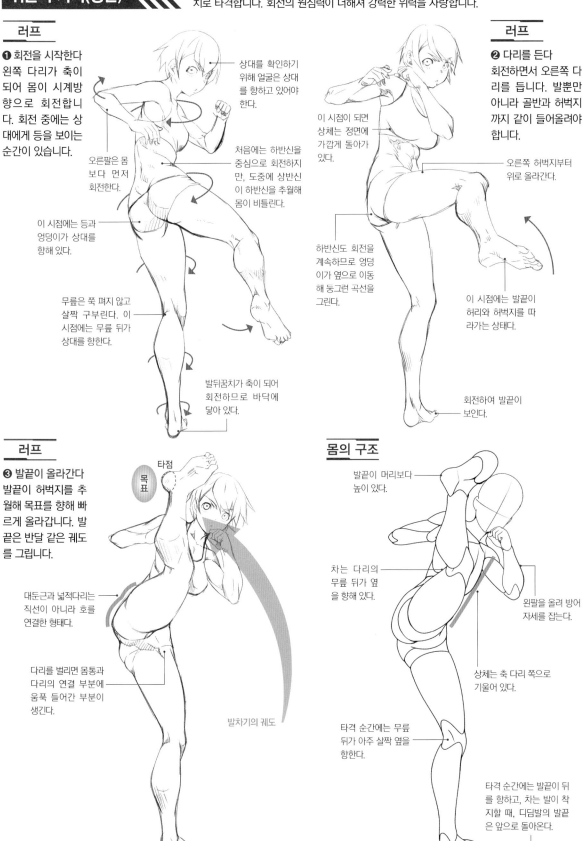

뒤돌려 차기(상단)

오른쪽 다리로 찰 때는 왼쪽 다리를 축으로 삼고 몸을 시계방향으로 돌리며 오른발의 발뒤꿈치로 타격합니다. 회전의 원심력이 더해져 강력한 위력을 자랑합니다.

러프

❶ 회전을 시작한다
왼쪽 다리가 축이 되어 몸이 시계방향으로 회전합니다. 회전 중에는 상대에게 등을 보이는 순간이 있습니다.

상대를 확인하기 위해 얼굴은 상대를 향하고 있어야 한다.

처음에는 하반신을 중심으로 회전하지만, 도중에 상반신이 하반신을 추월해 몸이 비틀린다.

오른팔은 몸보다 먼저 회전한다.

이 시점에는 등과 엉덩이가 상대를 향해 있다.

무릎은 쭉 펴지 않고 살짝 구부린다. 이 시점에는 무릎 뒤가 상대를 향한다.

발뒤꿈치가 축이 되어 회전하므로 바닥에 닿아 있다.

러프

❷ 다리를 든다
회전하면서 오른쪽 다리를 듭니다. 발뿐만 아니라 골반과 허벅지까지 같이 들어올려야 합니다.

이 시점이 되면 상체는 정면에 가깝게 돌아가 있다.

오른쪽 허벅지부터 위로 올라간다.

하반신도 회전을 계속하므로 엉덩이가 옆으로 이동해 둥그런 곡선을 그린다.

이 시점에는 발끝이 허리와 허벅지를 따라가는 상태다.

회전하여 발끝이 보인다.

러프

❸ 발끝이 올라간다
발끝이 허벅지를 추월해 목표를 향해 빠르게 올라갑니다. 발끝은 반달 같은 궤도를 그립니다.

타점
목표

대둔근과 넓적다리는 직선이 아니라 호를 연결한 형태다.

다리를 벌리면 몸통과 다리의 연결 부분에 움푹 들어간 부분이 생긴다.

발차기의 궤도

몸의 구조

발끝이 머리보다 높이 있다.

차는 다리의 무릎 뒤가 옆을 향해 있다.

왼팔을 올려 방어 자세를 잡는다.

상체는 축 다리 쪽으로 기울어 있다.

타격 순간에는 무릎 뒤가 아주 살짝 옆을 향한다.

타격 순간에는 발끝이 뒤를 향하고, 차는 발이 착지할 때, 디딤발의 발끝은 앞으로 돌아온다.

다듬기

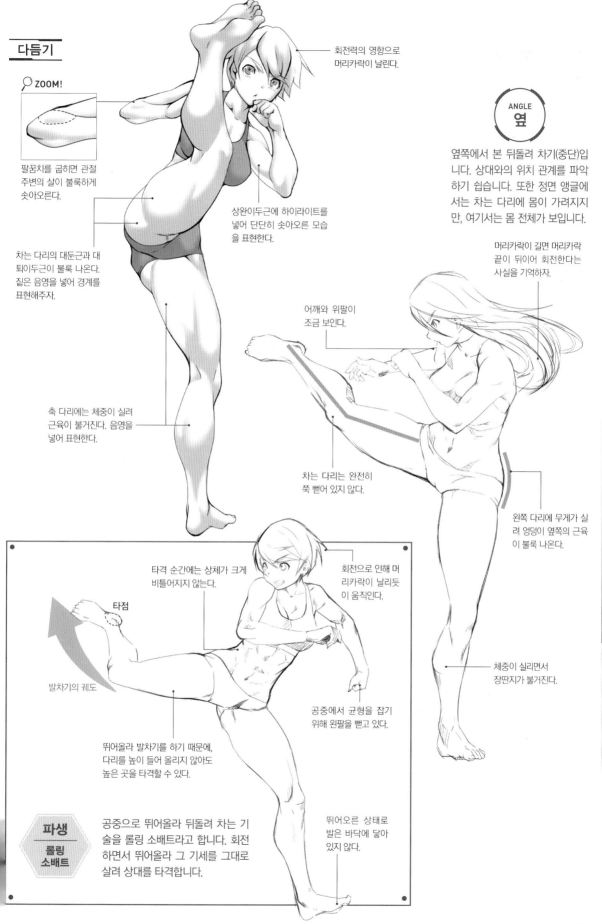

ZOOM!

팔꿈치를 굽히면 관절 주변의 살이 불룩하게 솟아오른다.

회전력의 영향으로 머리카락이 날린다.

상완이두근에 하이라이트를 넣어 단단히 솟아오른 모습을 표현한다.

차는 다리의 대둔근과 대퇴이두근이 불룩 나온다. 짙은 음영을 넣어 경계를 표현해주자.

축 다리에는 체중이 실려 근육이 불거진다. 음영을 넣어 표현한다.

옆쪽에서 본 뒤돌려 차기(중단)입니다. 상대와의 위치 관계를 파악하기 쉽습니다. 또한 정면 앵글에서는 차는 다리에 몸이 가려지지만, 여기서는 몸 전체가 보입니다.

머리카락이 길면 머리카락 끝이 뒤이어 회전한다는 사실을 기억하자.

어깨와 위팔이 조금 보인다.

차는 다리는 완전히 쭉 뻗어 있지 않다.

왼쪽 다리에 무게가 실려 엉덩이 옆쪽의 근육이 불룩 나온다.

체중이 실리면서 장딴지가 불거진다.

타격 순간에는 상체가 크게 비틀어지지 않는다.

회전으로 인해 머리카락이 날리듯이 움직인다.

타점

발차기의 궤도

공중에서 균형을 잡기 위해 왼팔을 뻗고 있다.

뛰어올라 발차기를 하기 때문에, 다리를 높이 들어 올리지 않아도 높은 곳을 타격할 수 있다.

뛰어오른 상태로 발은 바닥에 닿아 있지 않다.

파생 — 롤링 소배트

공중으로 뛰어올라 뒤돌려 차는 기술을 롤링 소배트라고 합니다. 회전하면서 뛰어올라 그 기세를 그대로 살려 상대를 타격합니다.

■ 그 외의 액션

따귀(손바닥으로)

손바닥으로 얼굴을 타격하는 기술입니다. 주먹을 다칠 염려도 적고, 힘 조절도 쉬워 격투기뿐 아니라 다양한 장면에 많이 활용됩니다.

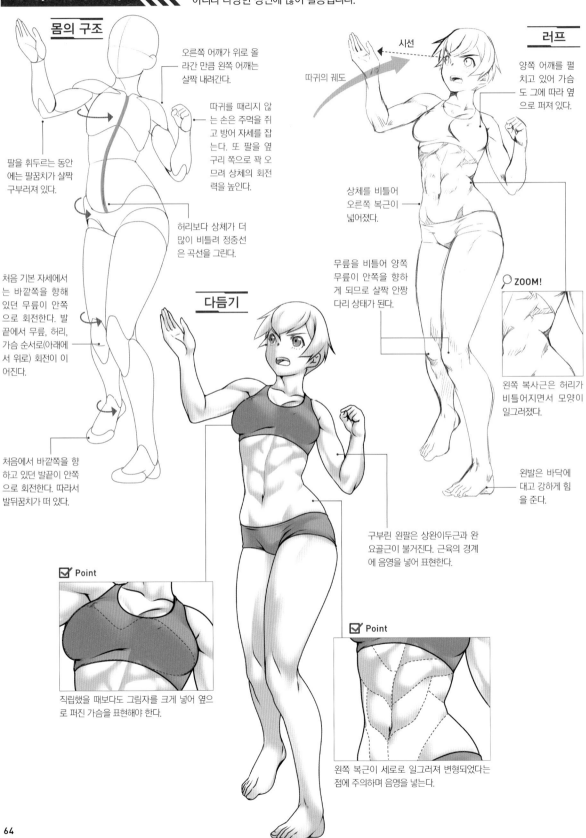

몸의 구조

오른쪽 어깨가 위로 올라간 만큼 왼쪽 어깨는 살짝 내려간다.

따귀를 때리지 않는 손은 주먹을 쥐고 방어 자세를 잡는다. 또 팔을 옆구리 쪽으로 꽉 오므려 상체의 회전력을 높인다.

팔을 휘두르는 동안에는 팔꿈치가 살짝 구부러져 있다.

허리보다 상체가 더 많이 비틀려 정중선은 곡선을 그린다.

처음 기본 자세에서는 바깥쪽을 향해 있던 무릎이 안쪽으로 회전한다. 발끝에서 무릎, 허리, 가슴 순서로(아래에서 위로) 회전이 이어진다.

처음에서 바깥쪽을 향하고 있던 발끝이 안쪽으로 회전한다. 따라서 발뒤꿈치가 떠 있다.

러프

시선

따귀의 궤도

양쪽 어깨를 펼치고 있어 가슴도 그에 따라 옆으로 퍼져 있다.

상체를 비틀어 오른쪽 복근이 넓어졌다.

무릎을 비틀어 양쪽 무릎이 안쪽을 향하게 되므로 살짝 안짱다리 상태가 된다.

다듬기

🔍 ZOOM!

왼쪽 복사근은 허리가 비틀어지면서 모양이 일그러졌다.

왼발은 바닥에 대고 강하게 힘을 준다.

구부린 왼팔은 상완이두근과 완요골근이 불거진다. 근육의 경계에 음영을 넣어 표현한다.

☑ Point

직립했을 때보다도 그림자를 크게 넣어 옆으로 퍼진 가슴을 표현해야 한다.

☑ Point

왼쪽 복근이 세로로 일그러져 변형되었다는 점에 주의하며 음영을 넣는다.

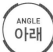

ANGLE 아래

정면 아래쪽에서 살짝 올려다본 앵글로 팔을 휘두른 순간을 묘사했습니다. 따귀를 때리려고 날린 손이 몸 앞에 있어 박력이 느껴집니다.

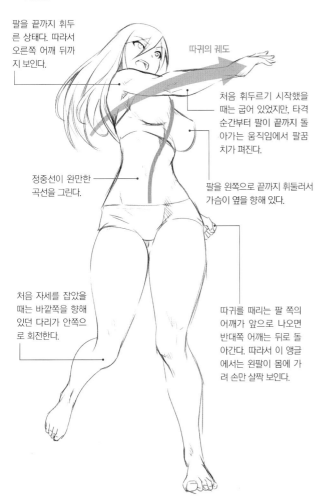

팔을 끝까지 휘두른 상태. 따라서 오른쪽 어깨 뒤까지 보인다.

따귀의 궤도

처음 휘두르기 시작했을 때는 굽어 있었지만, 타격 순간부터 팔이 끝까지 돌아가는 움직임에서 팔꿈치가 펴진다.

정중선이 완만한 곡선을 그린다.

팔을 왼쪽으로 끝까지 휘둘러서 가슴이 옆을 향해 있다.

처음 자세를 잡았을 때는 바깥쪽을 향해 있던 다리가 안쪽으로 회전한다.

따귀를 때리는 팔 쪽의 어깨가 앞으로 나오면 반대쪽 어깨는 뒤로 돌아간다. 따라서 이 앵글에서는 왼팔이 몸에 가려 손만 살짝 보인다.

격투기 초보자를 그리는 법

마음이 여린 초보자는 상대를 때리는 행위 자체를 두려워합니다. 그로 인해 허리를 비틀지 않은 채, 팔만 휘둘러 뺨을 때립니다.

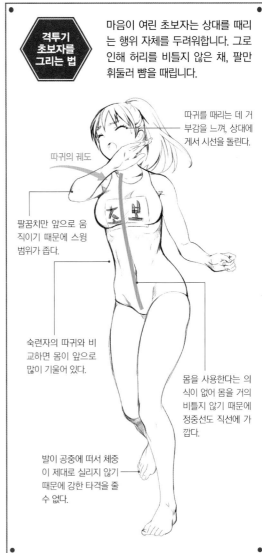

따귀를 때리는 데 거부감을 느껴, 상대에게서 시선을 돌린다.

따귀의 궤도

팔꿈치만 앞으로 움직이기 때문에 스윙 범위가 좁다.

숙련자의 따귀와 비교하면 몸이 앞으로 많이 기울어 있다.

몸을 사용한다는 의식이 없어 몸을 거의 비틀지 않기 때문에 정중선도 직선에 가깝다.

발이 공중에 떠서 체중이 제대로 실리지 않기 때문에 강한 타격을 줄수 없다.

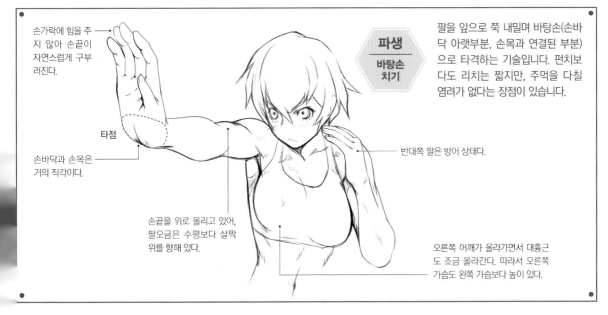

손가락에 힘을 주지 않아 손끝이 자연스럽게 구부러진다.

파생 바탕손 치기

팔을 앞으로 쭉 내밀며 바탕손(손바닥 아랫부분, 손목과 연결된 부분)으로 타격하는 기술입니다. 펀치보다도 리치는 짧지만, 주먹을 다칠 염려가 없다는 장점이 있습니다.

타점

손바닥과 손목은 거의 직각이다.

반대쪽 팔은 방어 상태다.

손끝을 위로 올리고 있어, 팔오금은 수평보다 살짝 위를 향해 있다.

오른쪽 어깨가 올라가면서 대흉근도 조금 올라간다. 따라서 오른쪽 가슴도 왼쪽 가슴보다 높이 있다.

상대의 머리나 안면을 머리로 강타하는 기술입니다. 머리끼리 부딪치면 공격하는 본인에게도 데미지가 크므로 맷집 대결이 됩니다.

몸의 구조

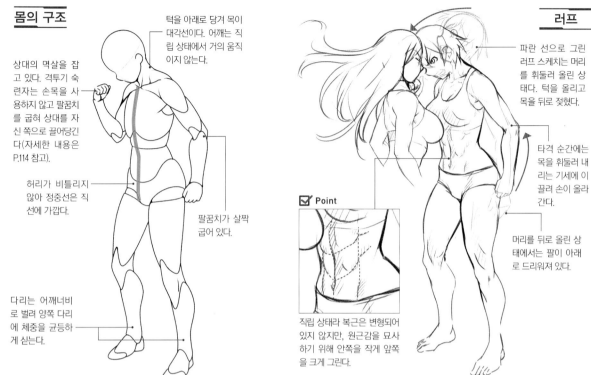

턱을 아래로 당겨 목이 대각선이다. 어깨는 직립 상태에서 거의 움직이지 않는다.

상대의 멱살을 잡고 있다. 격투기 숙련자는 손목을 사용하지 않고 팔꿈치를 굽혀 상대를 자신 쪽으로 끌어당긴다(자세한 내용은 P.114 참고).

허리가 비틀리지 않아 정중선은 직선에 가깝다.

팔꿈치가 살짝 굽어 있다.

다리는 어깨너비로 벌려 양쪽 다리에 체중을 균등하게 싣는다.

러프

파란 선으로 그린 러프 스케치는 머리를 휘둘러 올린 상태다. 턱을 올리고 목을 뒤로 젖혔다.

타격 순간에는 목을 휘둘러 내리는 기세에 이끌려 손이 올라간다.

머리를 뒤로 올린 상태에서는 팔이 아래로 드리워져 있다.

☑ Point

직립 상태라 복근은 변형되어 있지 않지만, 원근감을 묘사하기 위해 안쪽을 작게 앞쪽을 크게 그린다.

다듬기

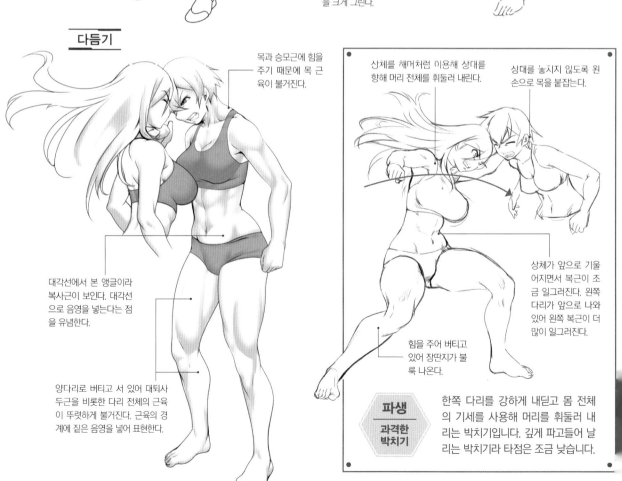

목과 승모근에 힘을 주기 때문에 목 근육이 불거진다.

대각선에서 본 앵글이라 복사근이 보인다. 대각선으로 음영을 넣는다는 점을 유념한다.

양다리로 버티고 서 있어 대퇴사두근을 비롯한 다리 전체의 근육이 뚜렷하게 불거진다. 근육의 경계에 짙은 음영을 넣어 표현한다.

산체를 해머처럼 이용해 상대를 향해 머리 전체를 휘둘러 내린다.

상대를 놓치지 잃도록 왼손으로 목을 붙잡는다.

상체가 앞으로 기울어지면서 복근이 조금 일그러진다. 왼쪽 다리가 앞으로 나와 있어 왼쪽 복근이 더 많이 일그러진다.

힘을 주어 버티고 있어 장딴지가 불룩 나온다.

파생
과격한 박치기

한쪽 다리를 강하게 내딛고 몸 전체의 기세를 사용해 머리를 휘둘러 내리는 박치기입니다. 깊게 파고들어 날리는 박치기라 타점은 조금 낮습니다.

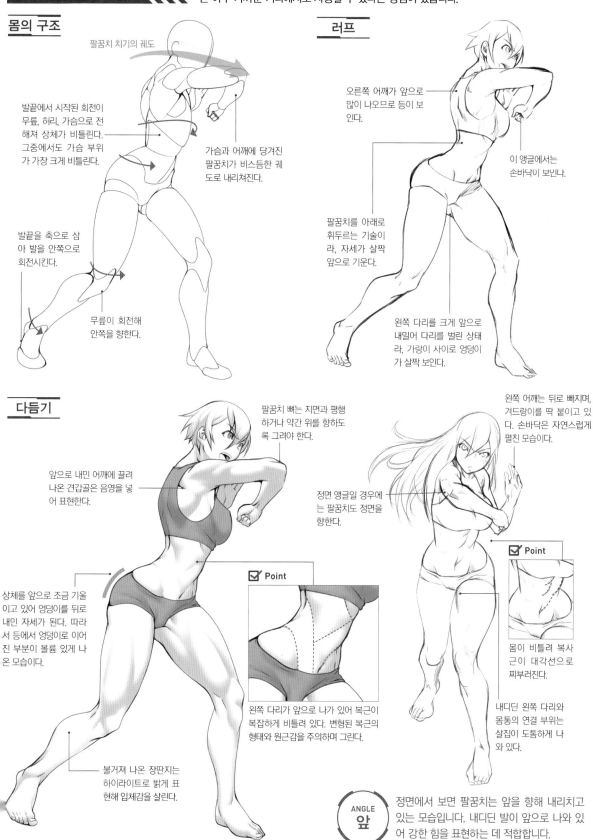

팔꿈치 치기(엘보)

팔꿈치로 상대를 가격하는 기술입니다. 팔꿈치는 단단해 데미지가 크고, 펀치로는 때리기 힘든 아주 가까운 거리에서도 사용할 수 있다는 장점이 있습니다.

몸의 구조

팔꿈치 치기의 궤도

발끝에서 시작된 회전이 무릎, 허리, 가슴으로 전해져 상체가 비틀린다. 그중에서도 가슴 부위가 가장 크게 비틀린다.

가슴과 어깨에 당겨진 팔꿈치가 비스듬한 궤도로 내리쳐진다.

발끝을 축으로 삼아 발을 안쪽으로 회전시킨다.

무릎이 회전해 안쪽을 향한다.

러프

오른쪽 어깨가 앞으로 많이 나오므로 등이 보인다.

이 앵글에서는 손바닥이 보인나.

팔꿈치를 아래로 휘두르는 기술이라, 자세가 살짝 앞으로 기운다.

왼쪽 다리를 크게 앞으로 내밀어 다리를 벌린 상태라, 가랑이 사이로 엉덩이가 살짝 보인다.

다듬기

팔꿈치 뼈는 지면과 평행하거나 약간 위를 향하도록 그려야 한다.

앞으로 내민 어깨에 끌려 나온 견갑골은 음영을 넣어 표현한다.

상체를 앞으로 조금 기울이고 있어 엉덩이를 뒤로 내민 자세가 된다. 따라서 등에서 엉덩이로 이어진 부분이 볼륨 있게 나온 모습이다.

불거져 나온 장딴지는 하이라이트로 밝게 표현해 입체감을 살린다.

☑ Point

왼쪽 다리가 앞으로 나가 있어 복근이 복잡하게 비틀려 있다. 변형된 복근의 형태와 원근감을 주의하며 그린다.

왼쪽 어깨는 뒤로 빠지며, 겨드랑이를 딱 붙이고 있다. 손바닥은 자연스럽게 펼친 모습이다.

정면 앵글일 경우에는 팔꿈치도 정면을 향한다.

☑ Point

몸이 비틀려 복사근이 대각선으로 찌부러진다.

내디딘 왼쪽 다리와 몸통의 연결 부위는 살집이 도톰하게 나와 있다.

ANGLE 앞 정면에서 보면 팔꿈치는 앞을 향해 내리치고 있는 모습입니다. 내디딘 발이 앞으로 나와 있어 강한 힘을 표현하는 데 적합합니다.

손날 치기(가라데 촙)

가라데나 프로레슬링 등에서 사용하는 타격 기술입니다. 손가락을 모아 칼날처럼 만들고 손을 아래로 휘둘러 손날로 상대를 가격합니다.

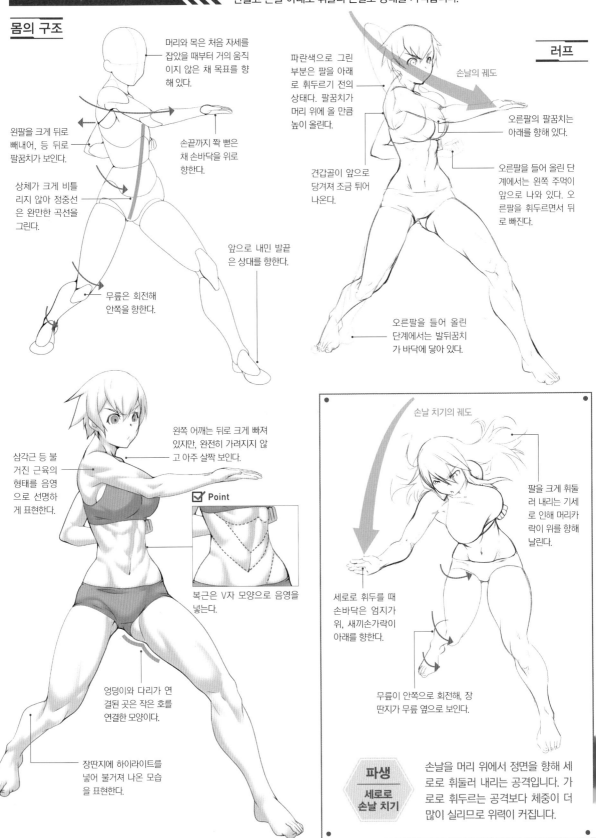

몸의 구조

머리와 목은 처음 자세를 잡았을 때부터 거의 움직이지 않은 채 목표를 향해 있다.

왼팔을 크게 뒤로 빼내어, 등 뒤로 팔꿈치가 보인다.

상체가 크게 비틀리지 않아 정중선은 완만한 곡선을 그린다.

손끝까지 쫙 뻗은 채 손바닥을 위로 향한다.

앞으로 내민 발끝은 상대를 향한다.

무릎은 회전해 안쪽을 향한다.

러프

파란색으로 그린 부분은 팔을 아래로 휘두르기 전의 상태다. 팔꿈치가 머리 위에 올 만큼 높이 올린다.

손날의 궤도

견갑골이 앞으로 당겨져 조금 튀어 나온다.

오른팔의 팔꿈치는 아래를 향해 있다.

오른팔을 들어 올린 단계에서는 왼쪽 주먹이 앞으로 나와 있다. 오른팔을 휘두르면서 뒤로 빠진다.

오른팔을 들어 올린 단계에서는 발뒤꿈치가 바닥에 닿아 있다.

삼각근 등 불거진 근육의 형태를 음영으로 선명하게 표현한다.

왼쪽 어깨는 뒤로 크게 빠져 있지만, 완전히 가려지지 않고 아주 살짝 보인다.

☑ Point

복근은 V자 모양으로 음영을 넣는다.

엉덩이와 다리가 연결된 곳은 작은 호를 연결한 모양이다.

장딴지에 하이라이트를 넣어 불거져 나온 모습을 표현한다.

손날 치기의 궤도

팔을 크게 휘둘러 내리는 기세로 인해 머리카락이 위를 향해 날린다.

세로로 휘두를 때 손바닥은 엄지가 위, 새끼손가락이 아래를 향한다.

무릎이 안쪽으로 회전해, 장딴지가 무릎 옆으로 보인다.

파생 — 세로로 손날 치기

손날을 머리 위에서 정면을 향해 세로로 휘둘러 내리는 공격입니다. 가로로 휘두르는 공격보다 체중이 더 많이 실리므로 위력이 커집니다.

래리어트

한쪽 팔을 펼치듯이 내뻗고, 아래팔로 상대의 후두 쪽을 가격하는 기술입니다. 멈춰 있는 상대뿐만이 아니라, 달리는 상대를 요격할 때 사용하기도 합니다.

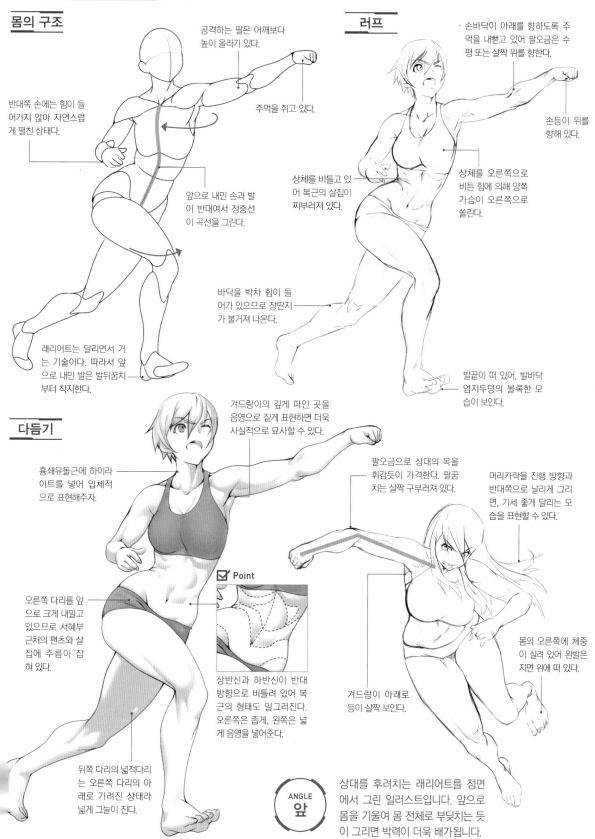

몸의 구조

공격하는 팔은 어깨보다 높이 올라가 있다.

반대쪽 손에는 힘이 들어가지 않아 자연스럽게 펼친 상태다.

주먹을 쥐고 있다.

앞으로 내민 손과 발이 반대여서 정중선이 곡선을 그린다.

래리어트는 달리면서 거는 기술이다. 따라서 앞으로 내민 발은 발뒤꿈치부터 착지한다.

러프

· 손바닥이 아래를 향하도록 주먹을 내뻗고 있어 팔오금은 수평 또는 살짝 위를 향한다.

손등이 위를 향해 있다.

상체를 비틀고 있어 복근의 살집이 찌부러져 있다.

상체를 오른쪽으로 비튼 힘에 의해 양쪽 가슴이 오른쪽으로 쏠린다.

바닥을 박차 힘이 들어가 있으므로 장딴지가 불거져 나온다.

발끝이 떠 있어, 발바닥 엄지두덩의 볼록한 모습이 보인다.

다듬기

겨드랑이의 깊게 파인 곳을 음영으로 짙게 표현하면 더욱 사실적으로 묘사할 수 있다.

흉쇄유돌근에 하이라이트를 넣어 입체적으로 표현해주자.

오른쪽 다리를 앞으로 크게 내밀고 있으므로 서혜부 근처의 팬츠와 살집에 주름이 잡혀 있다.

뒤쪽 다리의 넓적다리는 오른쪽 다리의 아래로 가려진 상태라 넓게 그늘이 진다.

☑ **Point**

상반신과 하반신이 반대 방향으로 비틀려 있어 복근의 형태도 일그러진다. 오른쪽은 좁게, 왼쪽은 넓게 음영을 넣어준다.

팔오금으로 상대의 목을 휘감듯이 가격한다. 팔꿈치는 살짝 구부러져 있다.

머리카락을 진행 방향과 반대쪽으로 날리게 그리면, 기세 좋게 달리는 모습을 표현할 수 있다.

몸의 오른쪽에 체중이 실려 있어 완발은 지면 위에 떠 있다.

겨드랑이가 아래로 등이 살짝 보인다.

ANGLE 앞

상대를 후려치는 래리어트를 정면에서 그린 일러스트입니다. 앞으로 몸을 기울여 몸 전체로 부딪치는 듯이 그리면 박력이 더욱 배가됩니다.

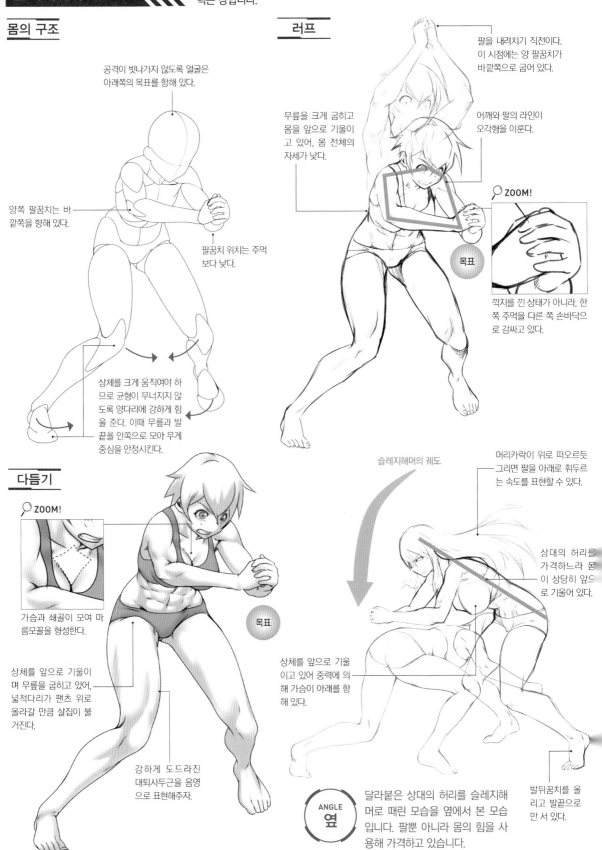

슬레지해머

머리 위에서 양손을 모아 해머처럼 내리치는 기술입니다. 아래를 향한 공격만 가능하지만 위력은 강합니다.

몸의 구조

공격이 빗나가지 않도록 얼굴은 아래쪽의 목표를 향해 있다.

양쪽 팔꿈치는 바깥쪽을 향해 있다.

팔꿈치 위치는 주먹보다 낮다.

상체를 크게 움직여야 하므로 균형이 무너지지 않도록 양다리에 강하게 힘을 준다. 이때 무릎과 발끝을 안쪽으로 모아 무게중심을 안정시킨다.

러프

팔을 내려치기 직전이다. 이 시점에는 양 팔꿈치가 바깥쪽으로 굽어 있다.

무릎을 크게 굽히고 몸을 앞으로 기울이고 있어, 몸 전체의 자세가 낮다.

어깨와 팔의 라인이 오각형을 이룬다.

🔍 ZOOM!

목표

깍지를 낀 상태가 아니라, 한쪽 주먹을 다른 쪽 손바닥으로 감싸고 있다.

다듬기

🔍 ZOOM!

가슴과 쇄골이 모여 마름모꼴을 형성한다.

상체를 앞으로 기울이며 무릎을 굽히고 있어, 넓적다리가 팬츠 위로 올라갈 만큼 살집이 불거진다.

강하게 도드라진 대퇴사두근을 음영으로 표현해주자.

목표

머리카락이 위로 떠오르듯 그리면 팔을 아래로 휘두르는 속도를 표현할 수 있다.

슬레지해머의 궤도

상대의 허리를 가격하느라 몸이 상당히 앞으로 기울어 있다.

상체를 앞으로 기울이고 있어 중력에 의해 가슴이 아래를 향해 있다.

발뒤꿈치를 올리고 발끝으로만 서 있다.

ANGLE 옆

달라붙은 상대의 허리를 슬레지해머로 때린 모습을 옆에서 본 모습입니다. 팔뿐 아니라 몸의 힘을 사용해 가격하고 있습니다.

히프 어택

상대에게 등을 보이고 엉덩이를 내밀어 공격하는 기술입니다. 기술의 특성상 실전에 적합하다기보다는 관객을 의식한 퍼포먼스로 주로 연출됩니다.

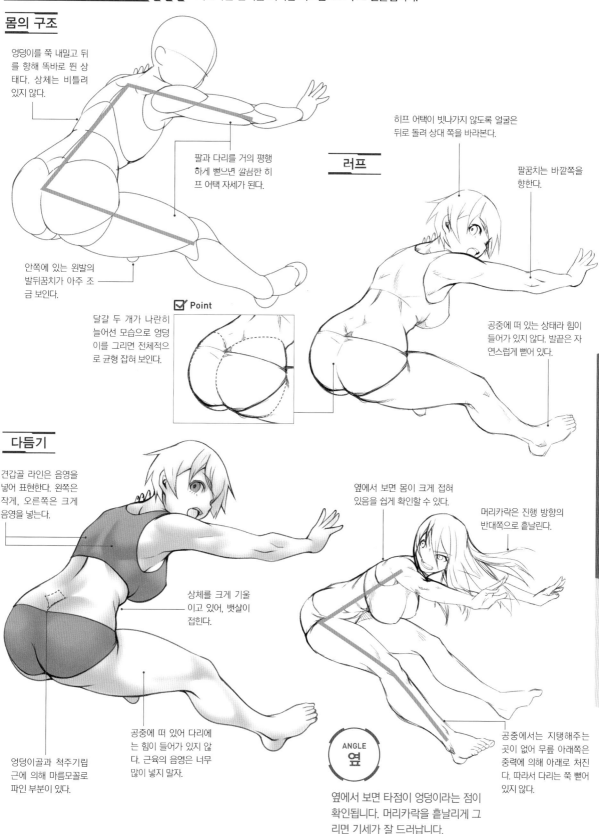

몸의 구조

엉덩이를 쭉 내밀고 뒤를 향해 똑바로 뛴 상태다. 상체는 비틀려 있지 않다.

팔과 다리를 거의 평행하게 뻗으면 쌀쌀한 히프 어택 자세가 된다.

안쪽에 있는 왼발의 발뒤꿈치가 아주 조금 보인다.

☑ Point

달걀 두 개가 나란히 늘어선 모습으로 엉덩이를 그리면 전체적으로 균형 잡혀 보인다.

러프

히프 어택이 빗나가지 않도록 얼굴은 뒤로 돌려 상대 쪽을 바라본다.

팔꿈치는 바깥쪽을 향한다.

공중에 떠 있는 상태라 힘이 들어가 있지 않다. 발끝은 자연스럽게 뻗어 있다.

다듬기

견갑골 라인은 음영을 넣어 표현한다. 왼쪽은 작게, 오른쪽은 크게 음영을 넣는다.

상체를 크게 기울이고 있어, 뱃살이 접힌다.

엉덩이골과 척주기립근에 의해 마름모꼴로 파인 부분이 있다.

공중에 떠 있어 다리에는 힘이 들어가 있지 않다. 근육의 음영은 너무 많이 넣지 말자.

옆에서 보면 몸이 크게 접혀 있음을 쉽게 확인할 수 있다.

머리카락은 진행 방향의 반대쪽으로 흩날린다.

공중에서는 지탱해주는 곳이 없어 무릎 아래쪽은 중력에 의해 아래로 처진다. 따라서 다리는 쭉 뻗어 있지 않다.

ANGLE 옆

옆에서 보면 타점이 엉덩이라는 점이 확인됩니다. 머리카락을 흩날리게 그리면 기세가 잘 드러납니다.

숄더 어택(몸통 박치기)

달려가며 한쪽 어깨를 부딪쳐 상대를 날려 버리는 기술입니다. 다양한 격투 장면에 사용됩니다.

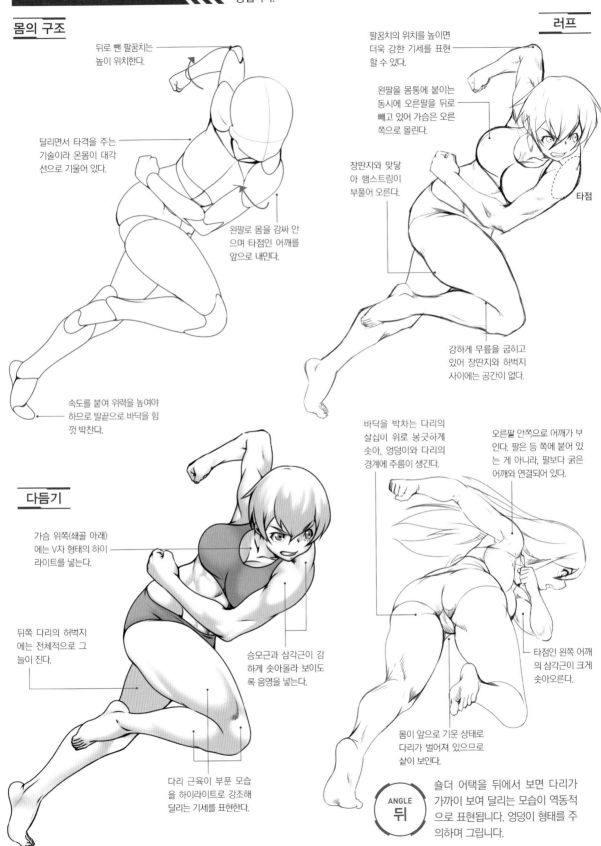

몸의 구조

뒤로 뺀 팔꿈치는 높이 위치한다.

달리면서 타격을 주는 기술이라 온몸이 대각선으로 기울어 있다.

왼팔로 몸을 감싸 안으며 타점인 어깨를 앞으로 내민다.

속도를 붙여 위력을 높여야 하므로 발끝으로 바닥을 힘껏 박찬다.

러프

팔꿈치의 위치를 높이면 더욱 강한 기세를 표현할 수 있다.

왼팔을 몸통에 붙이는 동시에 오른팔을 뒤로 빼고 있어 가슴은 오른쪽으로 몰린다.

장딴지와 맞닿아 햄스트링이 부풀어 오른다.

타점

강하게 무릎을 굽히고 있어 장딴지와 허벅지 사이에는 공간이 없다.

다듬기

가슴 위쪽(쇄골 아래)에는 V자 형태의 하이라이트를 넣는다.

뒤쪽 다리의 허벅지에는 전체적으로 그늘이 진다.

승모근과 삼각근이 강하게 솟아올라 보이도록 음영을 넣는다.

다리 근육이 부푼 모습을 하이라이트로 강조해 달리는 기세를 표현한다.

바닥을 박차는 다리의 살집이 위로 봉긋하게 솟아, 엉덩이와 다리의 경계에 주름이 생긴다.

오른팔 안쪽으로 어깨가 보인다. 팔은 등에 붙어 있는 게 아니라, 팔보다 굵은 어깨와 연결되어 있다.

타점인 왼쪽 어깨의 삼각근이 크게 솟아오른다.

몸이 앞으로 기운 상태로 다리가 벌어져 있으므로 살이 보인다.

ANGLE 뒤

숄더 어택을 뒤에서 보면 다리가 가까이 보여 달리는 모습이 역동적으로 표현됩니다. 엉덩이 형태를 주의하며 그립니다.

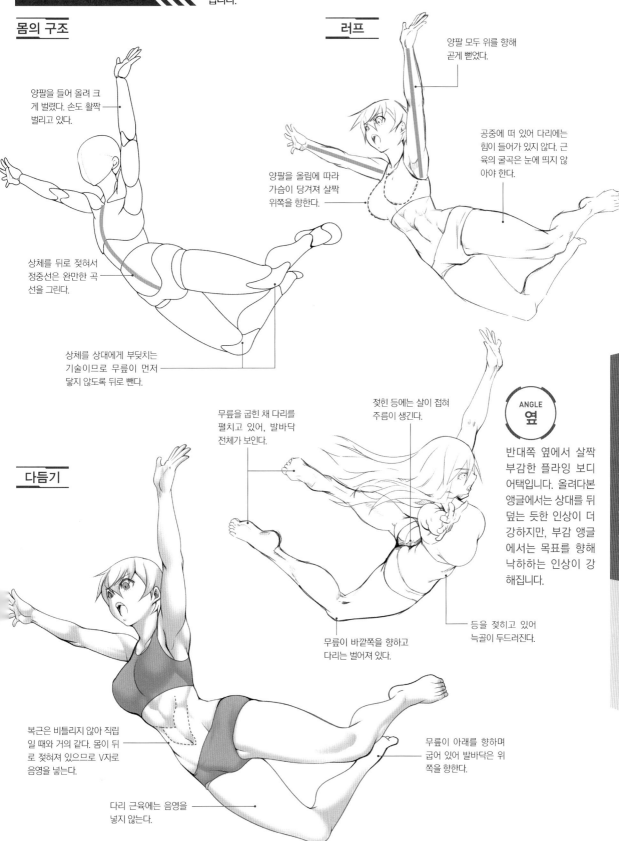

플라잉 보디 어택

높은 곳에서 도약해 양손과 양다리를 대(大)자로 벌리고 자신의 몸을 상대에게 부딪치는 기술입니다.

몸의 구조

양팔을 들어 올려 크게 벌렸다. 손도 활짝 벌리고 있다.

상체를 뒤로 젖혀서 정중선은 완만한 곡선을 그린다.

상체를 상대에게 부딪치는 기술이므로 무릎이 먼저 닿지 않도록 뒤로 뺀다.

러프

양팔 모두 위를 향해 곧게 뻗었다.

공중에 떠 있어 다리에는 힘이 들어가 있지 않다. 근육의 굴곡은 눈에 띄지 않아야 한다.

양팔을 올림에 따라 가슴이 당겨져 살짝 위쪽을 향한다.

다듬기

무릎을 굽힌 채 다리를 펼치고 있어, 발바닥 전체가 보인다.

젖힌 등에는 살이 접혀 주름이 생긴다.

ANGLE 옆

반대쪽 옆에서 살짝 부감한 플라잉 보디 어택입니다. 올려다본 앵글에서는 상대를 뒤덮는 듯한 인상이 더 강하지만, 부감 앵글에서는 목표를 향해 낙하하는 인상이 강해집니다.

무릎이 바깥쪽을 향하고 다리는 벌어져 있다.

등을 젖히고 있어 늑골이 두드러진다.

복근은 비틀리지 않아 직립일 때와 거의 같다. 몸이 뒤로 젖혀져 있으므로 V자로 음영을 넣는다.

무릎이 아래를 향하며 굽어 있어 발바닥은 위쪽을 향한다.

다리 근육에는 음영을 넣지 않는다.

방어&회피 기술 그리는 법

격투기에는 공격 외에도 막기, 쳐내기, 피하기 등의 기술도 있습니다. 데미지를 최소화하거나 반격으로 연결하기 위한 목적이 있어 실전에서 반드시 활용되는 테크닉입니다.

블로킹(상단)

머리와 어깨를 노리는 공격을 팔을 올려 막는 동작입니다. 킥복싱처럼 킥이 자주 사용되는 타격 계열 격투기에서는 기본적인 방어 기술입니다.

글러브를 끼지 않은 펀치는 좁은 틈으로도 파고들어 오므로 공간을 완벽히 없애고, 강한 킥도 막을 수 있도록 반대쪽 손까지 사용해 방어하는 쪽의 팔을 보조한다.

어떤 방어든 마찬가지이지만 기본 자세는 무릎을 가볍게 굽혀 무게 중심을 낮춰야 한다. 그래야 앞뒤로 움직이기 쉽고, 다음 행동으로 재빨리 이행할 수 있다.

펀치를 막기 위해 턱을 당기고 팔을 강하게 구부려 공간을 없애고 있다.

상단 블로킹과 마찬가지로 팔을 사용해 옆에서 날아오는 공격을 방어한다. 상대의 공격을 막았을 때, 그 반동으로 자신의 팔이 이마를 때리지 않도록 관자놀이가 가까운 곳에 주먹을 붙인다.

블로킹(중단)

가슴과 복부를 노린 공격이 들어올 때, 다리를 함께 올려 폭넓게 방어하는 블로킹입니다.

한쪽 다리를 들어 올린 채 등을 쭉 펴고 있으면 균형이 쉽게 무너지므로 등은 살짝 앞으로 굽혀야 한다.

들어 올린 다리로 옆에서 날아오는 발차기를 막는다.

손을 앞으로 내밀면 상대가 거리를 좁히지 못하게 막을 수 있어, 상대가 가하는 공격의 종류를 제한한다.

상대가 공격해 오는 부위를 보지 말고 상대의 몸 전체를 보기 위해 앞을 바라본다.

펼친 손을 아래로 휘둘러 상대의 공격을 쳐낸다.

패링

펼친 손으로 정면에서 날아오는 펀치나 킥을 쳐내는 기술입니다. 정면에서 직선으로 날아오는 공격은 옆에서 가해지는 힘(방어)에 약하므로 쳐내기만 해도 겨냥이 빗나갑니다. 그대로 상대의 팔을 잡거나 거리를 좁혀 공격할 수도 있습니다.

남은 왼팔은 상대를 붙잡거나, 그대로 펀치를 날리기 위해 손을 펼친 채 앞으로 내민다.

얼굴로 날아오는 주먹을 막기 위해 손은 가볍게 펼치고 있어야 한다.

컷

들어 올린 다리로 상대의 로 킥과 미들 킥을 막는 기술입니다. 무릎과 정강이로 막기 때문에 적절히 막으면 상대의 다리에 역으로 데미지를 입힐 수 있습니다.

무릎을 굽히고 장딴지를 뒤로 딱 붙인다. 따라서 장딴지의 살이 옆으로 불거져 나온다.

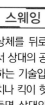

스웨잉

상체를 뒤로 젖히면서 상대의 공격을 피하는 기술입니다. 펀치나 킥이 헛돌게 만들면 상대의 체력을 빼앗을 수 있습니다.

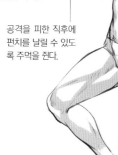

머리가 크게 움직이지만 시선은 항상 상대에게 고정되어 있어야 한다.

공격을 피한 직후에 펀치를 날릴 수 있도록 주먹을 쥔다.

남은 왼팔은 상대의 추가 공격을 받아넘기기 위해 살짝 펴고 있어야 한다.

다리를 살짝 당겨 공격에서 멀어진다.

상체를 숙여 상대의 공격이 머리 옆 허공을 가르게 만든다.

더킹

스웨잉과는 반대로 상체와 무릎을 굽혀 몸을 낮추며 공격을 회피한 후, 곧장 상대 품으로 파고들어 반격을 가하는 기술입니다.

다음 행동으로 신속히 넘어가기 위해 허리를 굽히지 말고 무릎을 크게 굽혀 무게 중심을 낮춘다. 무릎을 굽히면 힘을 모을 수도 있어 어퍼컷 등의 공격으로 쉽게 넘어갈 수 있다.

◆ 팔과 다리의 근력차

팔과 다리는 근력 차가 매우 큽니다. 다리는 평소에도 무거운 몸을 지탱하고 있어 항상 단련되고 있는 상태이지요. 다리로는 팔을 쉽게 제압할 수 있지만, 팔로 다리를 막거나 제압하기는 쉽지 않습니다. 격투 액션을 그릴 때는 이러한 각 부위의 근력 차이도 고려해야 더욱 사실적인 묘사를 할 수 있습니다.

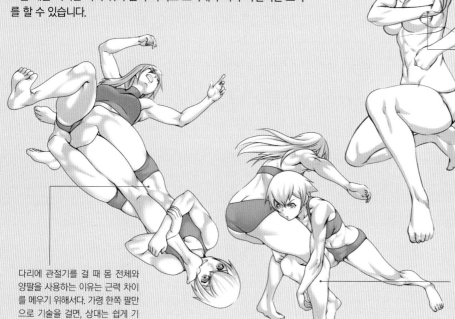

통증 때문에 표정이 일그러졌다.

양팔로 킥을 붙잡으려고 했지만 상대 다리의 힘에 밀려 옆구리에 킥이 들어온 상태다.

다리에 관절기를 걸 때 몸 전체와 양팔을 사용하는 이유는 근력 차이를 메우기 위해서입니다. 가령 한쪽 팔만으로 기술을 걸면, 상대는 쉽게 기술을 풀어 버린다.

버티고 선 상대의 다리를 걸어 넘어뜨리고자 할 때에는 팔의 힘뿐 아니라 자신의 체중과 달려드는 속도를 이용하는 한편, 관절을 붙잡아 상대의 체중마저도 이용할 필요가 있다.

메치기 편

상대의 옷과 몸 일부를 붙잡고 밀고 당기는 힘을 더해 자세를 무너뜨린 다음, 던지거나 쓰러뜨리는 기술입니다.

■ 유도 계열 액션

업어치기

상대의 팔과 가슴 부근을 잡고 몸을 업어 올려 어깨너머로 던져 버리는 기술입니다. 상대 품으로 파고들어 기술을 사용하므로 자신보다 덩치가 큰 상대에게도 효과적입니다.

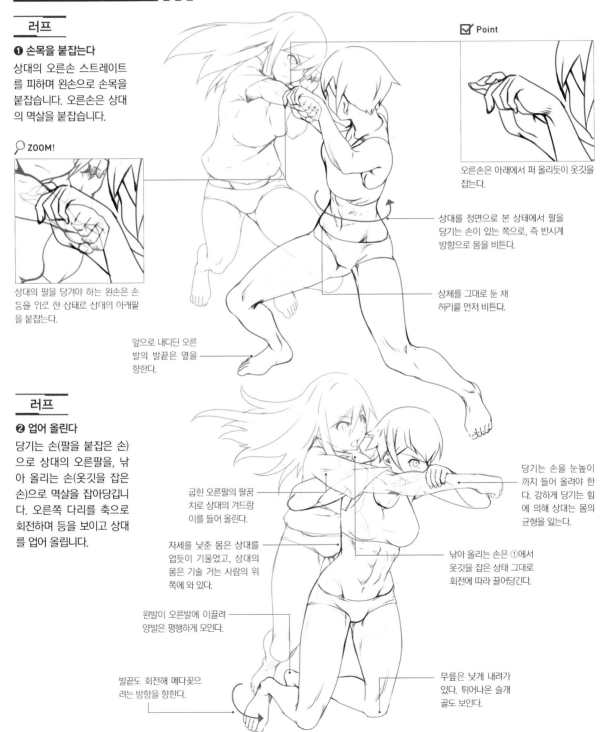

러프

❶ 손목을 붙잡는다

상대의 오른손 스트레이트를 피하며 왼손으로 손목을 붙잡습니다. 오른손은 상대의 멱살을 붙잡습니다.

🔍 ZOOM!

상대의 팔을 당겨야 하는 왼손은 손등을 위로 한 상태로 상대의 아래팔을 붙잡는다.

☑️ Point

오른손은 아래에서 퍼 올리듯이 옷깃을 잡는다.

상대를 정면으로 본 상태에서 팔을 당기는 손이 있는 쪽으로, 즉 반시계 방향으로 몸을 비튼다.

상체를 그대로 둔 채 허리를 먼저 비튼다.

앞으로 내디딘 오른발의 발끝은 옆을 향한다.

러프

❷ 업어 올린다

당기는 손(팔을 붙잡은 손)으로 상대의 오른팔, 낚아 올리는 손(옷깃을 잡은 손)으로 멱살을 잡아당깁니다. 오른쪽 다리를 축으로 회전하며 등을 보이고 상대를 업어 올립니다.

굽힌 오른팔의 팔꿈치로 상대의 겨드랑이를 들어 올린다.

자세를 낮춘 몸은 상대를 업듯이 기울었고, 상대의 몸은 기술 거는 사람의 위쪽에 와 있다.

왼발이 오른발에 이끌려 양발은 평행하게 모인다.

발끝도 회전해 메다꽂으려는 방향을 향한다.

당기는 손을 눈높이까지 들어 올려야 한다. 강하게 당기는 힘에 의해 상대는 몸의 균형을 잃는다.

낚아 올리는 손은 ①에서 옷깃을 잡은 상태 그대로 회전에 따라 끌어당긴다.

무릎은 낮게 내려가 있다. 튀어나온 슬개골도 보인다.

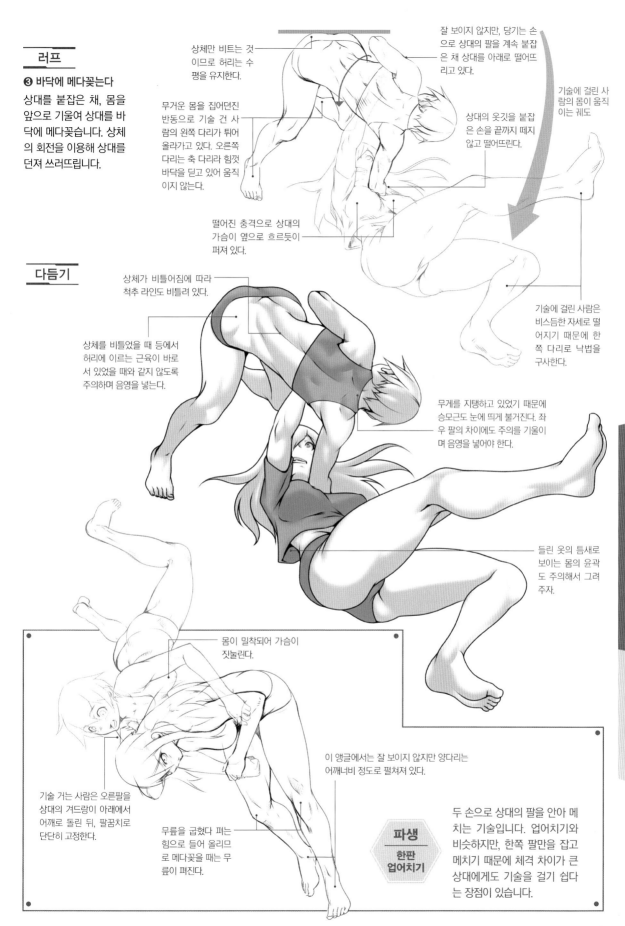

러프

❸ 바닥에 메다꽂는다
상대를 붙잡은 채, 몸을 앞으로 기울여 상대를 바닥에 메다꽂습니다. 상체의 회전을 이용해 상대를 던져 쓰러뜨립니다.

상체만 비트는 것이므로 허리는 수평을 유지한다.

잘 보이지 않지만, 당기는 손으로 상대의 팔을 계속 붙잡은 채 상대를 아래로 떨어뜨리고 있다.

무거운 몸을 집어던진 반동으로 기술 건 사람의 왼쪽 다리가 튀어 올라가고 있다. 오른쪽 다리는 축 다리라 힘껏 바닥을 딛고 있어 움직이지 않는다.

상대의 옷깃을 붙잡은 손을 끝까지 떼지 않고 떨어뜨린다.

기술에 걸린 사람의 몸이 움직이는 궤도

떨어진 충격으로 상대의 가슴이 옆으로 흐르듯이 퍼져 있다.

기술에 걸린 사람은 비스듬한 자세로 떨어지기 때문에 한쪽 다리로 낙법을 구사한다.

다듬기

상체가 비틀어짐에 따라 척추 라인도 비틀려 있다.

상체를 비틀었을 때 등에서 허리에 이르는 근육이 바로 서 있었을 때와 같지 않도록 주의하며 음영을 넣는다.

무게를 지탱하고 있었기 때문에 승모근도 눈에 띄게 불거진다. 좌우 팔의 차이에도 주의를 기울이며 음영을 넣어야 한다.

들린 옷의 틈새로 보이는 몸의 윤곽도 주의해서 그려주자.

몸이 밀착되어 가슴이 짓눌린다.

이 앵글에서는 잘 보이지 않지만 양다리는 어깨너비 정도로 펼쳐져 있다.

기술 거는 사람은 오른팔을 상대의 겨드랑이 아래에서 어깨로 돌린 뒤, 팔꿈치로 단단히 고정한다.

무릎을 굽혔다 펴는 힘으로 들어 올리므로 메다꽂을 때는 무릎이 펴진다.

파생
한판 업어치기

두 손으로 상대의 팔을 안아 메치는 기술입니다. 업어치기와 비슷하지만, 한쪽 팔만을 잡고 메치기 때문에 체격 차이가 큰 상대에게도 기술을 걸기 쉽다는 장점이 있습니다.

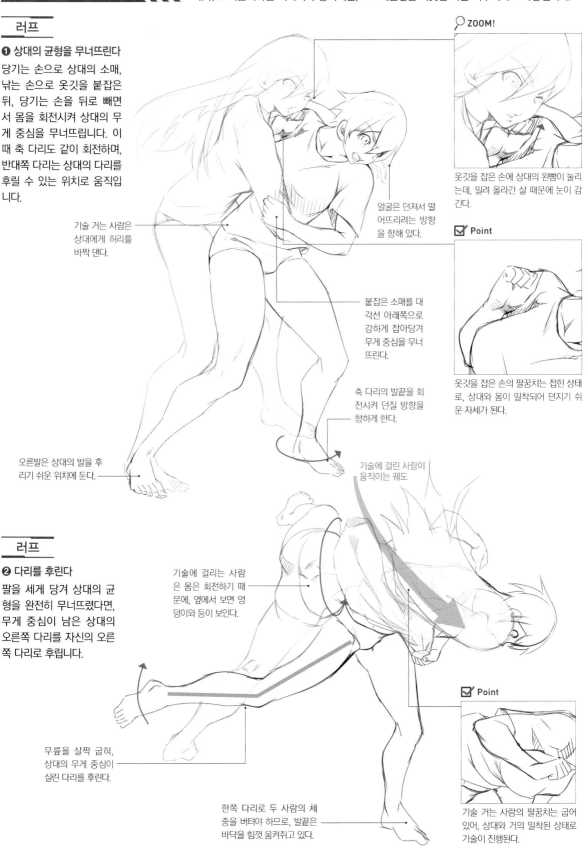

허리 후리기

상대를 붙잡고 무게 중심을 무너뜨려 허리에 올린 다음, 상대의 다리를 후려 던지는 기술입니다. 유도 기술이라는 이미지가 강하지만, 프로레슬링을 비롯한 다른 격투기에도 사용됩니다.

러프

❶ 상대의 균형을 무너뜨린다

당기는 손으로 상대의 소매, 낚는 손으로 옷깃을 붙잡은 뒤, 당기는 손을 뒤로 빼면서 몸을 회전시켜 상대의 무게 중심을 무너뜨립니다. 이때 축 다리도 같이 회전하며, 반대쪽 다리는 상대의 다리를 후릴 수 있는 위치로 움직입니다.

기술 거는 사람은 상대에게 허리를 바짝 댄다.

오른발은 상대의 발을 후리기 쉬운 위치에 둔다.

얼굴은 던져서 떨어뜨리려는 방향을 향해 있다.

붙잡은 소매를 대각선 아래쪽으로 강하게 잡아당겨 무게 중심을 무너뜨린다.

축 다리의 발끝을 회전시켜 던질 방향을 향하게 한다.

기술에 걸린 사람이 움직이는 궤도

○ ZOOM!

옷깃을 잡은 손에 상대의 왼뺨이 눌리는데, 밀려 올라간 살 때문에 눈이 감긴다.

☑ Point

옷깃을 잡은 손의 팔꿈치는 접힌 상태로, 상대와 몸이 밀착되어 던지기 쉬운 자세가 된다.

러프

❷ 다리를 후린다

팔을 세게 당겨 상대의 균형을 완전히 무너뜨렸다면, 무게 중심이 남은 상대의 오른쪽 다리를 자신의 오른쪽 다리로 후립니다.

기술에 걸리는 사람은 몸은 회전하기 때문에, 옆에서 보면 엉덩이와 등이 보인다.

무릎을 살짝 굽혀, 상대의 무게 중심이 실린 다리를 후린다.

한쪽 다리로 두 사람의 체중을 버텨야 하므로, 발끝은 바닥을 힘껏 움켜쥐고 있다.

☑ Point

기술 거는 사람의 팔꿈치는 굽어 있어, 상대와 거의 밀착된 상태로 기술이 진행된다.

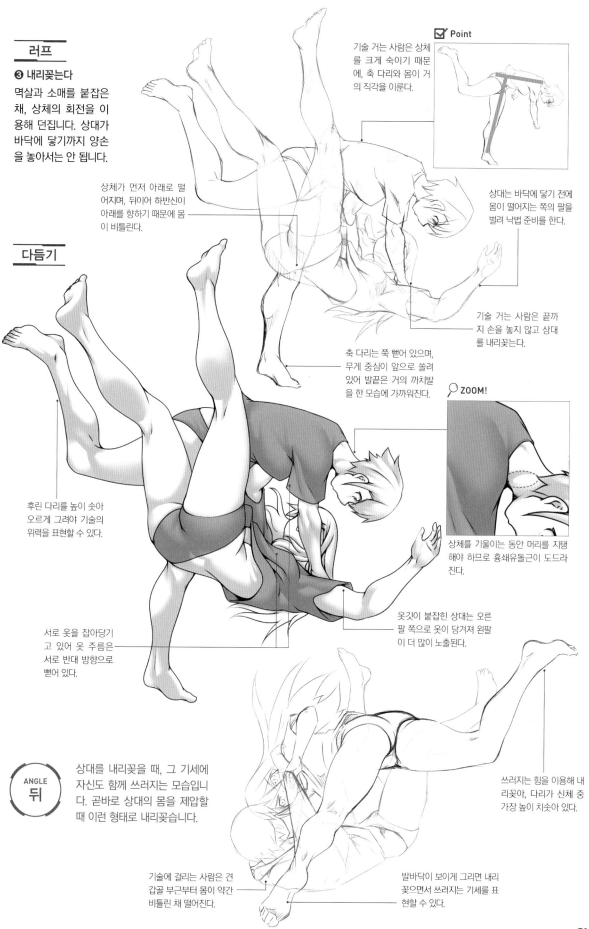

러프

❸ 내리꽂는다

멱살과 소매를 붙잡은 채, 상체의 회전을 이용해 던집니다. 상대가 바닥에 닿기까지 양손을 놓아서는 안 됩니다.

상체가 먼저 아래로 떨어지며, 뒤이어 하반신이 아래를 향하기 때문에 몸이 비틀린다.

다듬기

후린 다리를 높이 솟아 오르게 그려야 기술의 위력을 표현할 수 있다.

서로 옷을 잡아당기고 있어 옷 주름은 서로 반대 방향으로 뻗어 있다.

기술 거는 사람은 상체를 크게 숙이기 때문에, 축 다리와 몸이 거의 직각을 이룬다.

상대는 바닥에 닿기 전에 몸이 떨어지는 쪽의 팔을 벌려 낙법 준비를 한다.

기술 거는 사람은 끝까지 손을 놓지 않고 상대를 내리꽂는다.

축 다리는 쭉 뻗어 있으며, 무게 중심이 앞으로 쏠려 있어 발끝은 거의 까치발을 한 모습에 가까워진다.

🔍 ZOOM!

상체를 기울이는 동안 머리를 지탱해야 하므로 흉쇄유돌근이 도드라진다.

옷깃이 붙잡힌 상대는 오른팔 쪽으로 옷이 당겨져 왼팔이 더 많이 노출된다.

ANGLE 뒤

상대를 내리꽂을 때, 그 기세에 자신도 함께 쓰러지는 모습입니다. 곧바로 상대의 몸을 제압할 때 이런 형태로 내리꽂습니다.

쓰러지는 힘을 이용해 내리꽂아, 다리가 신체 중 가장 높이 치솟아 있다.

기술에 걸리는 사람은 견갑골 부근부터 몸이 약간 비틀린 채 떨어진다.

발바닥이 보이게 그리면 내리꽂으면서 쓰러지는 기세를 표현할 수 있다.

발다리 후리기

상대의 상체를 붙잡고 무게 중심을 무너뜨린 뒤 상대의 다리를 후려 쓰러뜨리는 기술입니다. 자신보다 체격이 작은 상대에게도 걸기 쉬운 기술입니다.

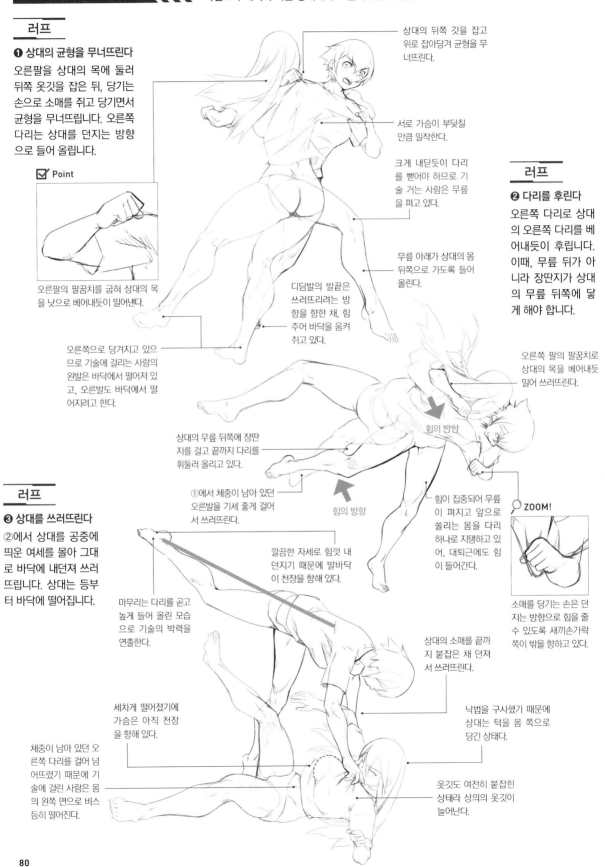

러프

❶ 상대의 균형을 무너뜨린다

오른팔을 상대의 목에 둘러 뒤쪽 옷깃을 잡은 뒤, 당기는 손으로 소매를 쥐고 당기면서 균형을 무너뜨립니다. 오른쪽 다리는 상대를 던지는 방향으로 들어 올립니다.

☑ Point

오른팔의 팔꿈치를 굽혀 상대의 목을 낫으로 베어내듯이 밀어낸다.

오른쪽으로 당겨지고 있으므로 기술에 걸리는 사람의 왼발은 바닥에서 떨어져 있고, 오른발도 바닥에서 떨어지려고 한다.

상대의 뒤쪽 깃을 잡고 위로 잡아당겨 균형을 무너뜨린다.

서로 가슴이 부딪칠 만큼 밀착한다.

크게 내딛듯이 다리를 뻗어야 하므로 기술 거는 사람은 무릎을 펴고 있다.

무릎 아래가 상대의 몸 뒤쪽으로 가도록 들어 올린다.

디딤발의 발끝은 쓰러뜨리려는 방향을 향한 채, 힘주어 바닥을 움켜쥐고 있다.

러프

❷ 다리를 후린다

오른쪽 다리로 상대의 오른쪽 다리를 베어내듯이 후립니다. 이때, 무릎 뒤가 아니라 장딴지가 상대의 무릎 뒤쪽에 닿게 해야 합니다.

오른쪽 팔의 팔꿈치로 상대의 목을 베어내듯 밀어 쓰러뜨린다.

힘의 방향

상대의 무릎 뒤쪽에 장딴지를 걸고 끝까지 다리를 휘둘러 올리고 있다.

①에서 체중이 남아 있던 오른발을 기세 좋게 걸어서 쓰러뜨린다.

힘의 방향

힘이 집중되어 무릎이 펴지고 앞으로 쏠리는 몸을 다리 하나로 지탱하고 있어, 대퇴근에도 힘이 들어간다.

ZOOM!

소매를 당기는 손은 던지는 방향으로 힘을 줄 수 있도록 새끼손가락 쪽이 밖을 향하고 있다.

러프

❸ 상대를 쓰러뜨린다

②에서 상대를 공중에 띄운 여세를 몰아 그대로 바닥에 내던져 쓰러뜨립니다. 상대는 등부터 바닥에 떨어집니다.

마무리는 다리를 곧고 높게 들어 올린 모습으로 기술의 박력을 연출한다.

깔끔한 자세로 힘껏 내던지기 때문에 발바닥이 천장을 향해 있다.

상대의 소매를 끝까지 붙잡은 채 던져서 쓰러뜨린다.

세차게 떨어졌기에 가슴은 아직 천장을 향해 있다.

체중이 남아 있던 오른쪽 다리를 걸어 넘어뜨렸기 때문에 기술에 걸린 사람은 몸의 왼쪽 면으로 비스듬히 떨어진다.

낙법을 구사했기 때문에 상대는 턱을 몸 쪽으로 당긴 상태다.

옷깃도 여전히 붙잡힌 상태라 상의의 옷깃이 늘어난다.

다듬기

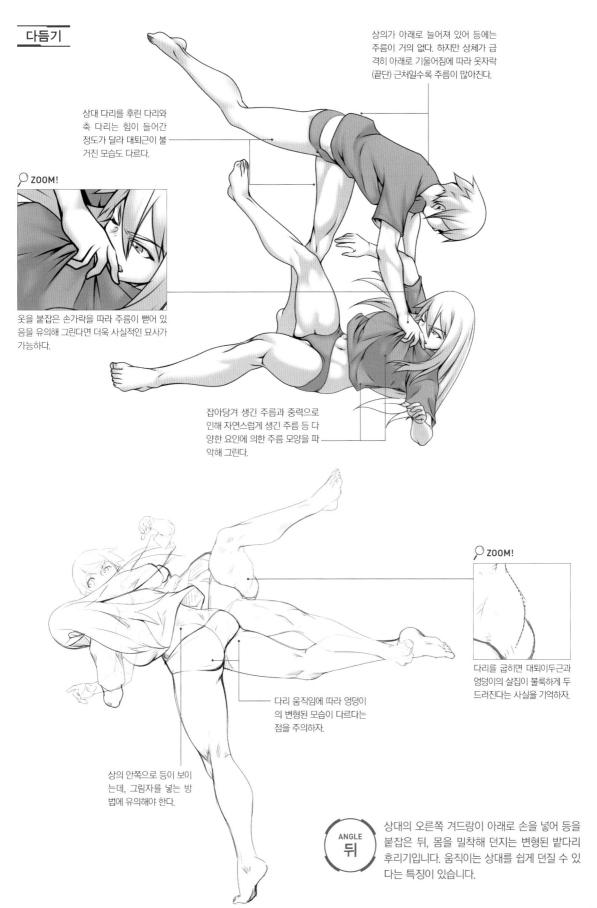

상의가 아래로 늘어져 있어 등에는 주름이 거의 없다. 하지만 상체가 급격히 아래로 기울어짐에 따라 옷자락(끝단) 근처일수록 주름이 많아진다.

상대 다리를 후린 다리와 축 다리는 힘이 들어간 정도가 달라 대퇴근이 불거진 모습도 다르다.

ZOOM!

옷을 붙잡은 손가락을 따라 주름이 뻗어 있음을 유의해 그린다면 더욱 사실적인 묘사가 가능하다.

잡아당겨 생긴 주름과 중력으로 인해 자연스럽게 생긴 주름 등 다양한 요인에 의한 주름 모양을 파악해 그린다.

ZOOM!

다리를 굽히면 대퇴이두근과 엉덩이의 살집이 불룩하게 두드러진다는 사실을 기억하자.

다리 움직임에 따라 엉덩이의 변형된 모습이 다르다는 점을 주의하자.

상의 안쪽으로 등이 보이는데, 그림자를 넣는 방법에 유의해야 한다.

ANGLE 뒤

상대의 오른쪽 겨드랑이 아래로 손을 넣어 등을 붙잡은 뒤, 몸을 밀착해 던지는 변형된 밭다리 후리기입니다. 움직이는 상대를 쉽게 던질 수 있다는 특징이 있습니다.

배대되치기

상대의 하복부에 발을 대며 안으로 파고든 뒤, 자신의 체중과 기세를 이용해 등 뒤로 던지는 기술입니다. 상대의 몸이 앞으로 기우는 힘까지 이용해 뒤로 던집니다.

러프

❶ 상대를 당긴다

상대의 옷깃을 잡고 미끄러지 듯이 상대의 아래쪽으로 파고 듭니다. 그리고 오른발을 상대의 하복부에 대고 차올리는 동작으로 연결합니다.

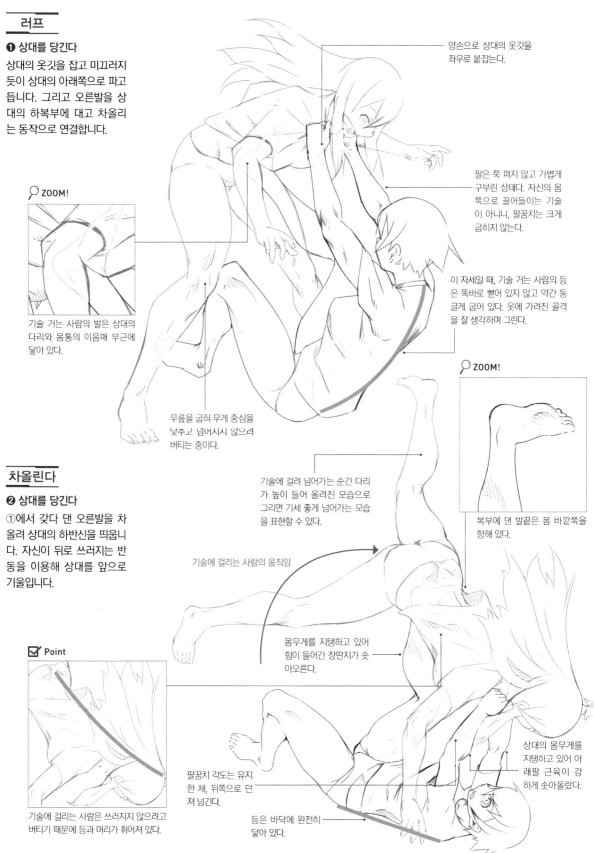

ZOOM!

기술 거는 사람의 발은 상대의 다리와 몸통의 이음매 부근에 닿아 있다.

양손으로 상대의 옷깃을 좌우로 붙잡는다.

팔은 쭉 펴지 않고 가볍게 구부린 상태다. 자신의 몸쪽으로 끌어들이는 기술이 아니니, 팔꿈치는 크게 굽히지 않는다.

이 자세일 때, 기술 거는 사람의 등은 똑바로 뻗어 있지 않고 약간 둥글게 굽어 있다. 옷에 가려진 골격을 잘 생각하며 그린다.

ZOOM!

복부에 댄 발끝은 몸 바깥쪽을 향해 있다.

무릎을 굽혀 무게 중심을 낮추고 넘어지지 않으려 버티는 중이다.

차올린다

❷ 상대를 당긴다

①에서 갖다 댄 오른발을 차올려 상대의 하반신을 띄웁니다. 자신이 뒤로 쓰러지는 반동을 이용해 상대를 앞으로 기울입니다.

기술에 걸려 넘어가는 순간 다리가 높이 들어 올려진 모습으로 그리면 기세 좋게 넘어가는 모습을 표현할 수 있다.

기술에 걸리는 사람의 움직임

몸무게를 지탱하고 있어 힘이 들어간 장딴지가 솟아오른다.

☑ Point

기술에 걸리는 사람은 쓰러지지 않으려고 버티기 때문에 등과 머리가 휘어져 있다.

팔꿈치 각도는 유지한 채, 뒤쪽으로 던져 넘긴다.

등은 바닥에 완전히 닿아 있다.

상대의 몸무게를 지탱하고 있어 아래팔 근육이 강하게 솟아올랐다.

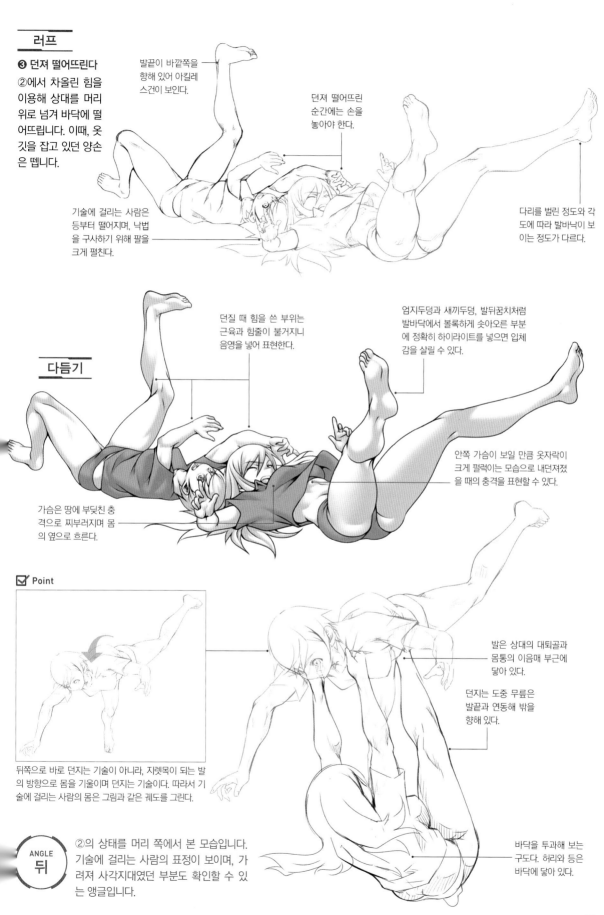

러프

❸ 던져 떨어뜨린다
②에서 차올린 힘을 이용해 상대를 머리 위로 넘겨 바닥에 떨어뜨립니다. 이때, 옷깃을 잡고 있던 양손은 뗍니다.

발끝이 바깥쪽을 향해 있어 아킬레스건이 보인다.

던져 떨어뜨린 순간에는 손을 놓아야 한다.

다리를 벌린 정도와 각도에 따라 발바닥이 보이는 정도가 다르다.

기술에 걸리는 사람은 등부터 떨어지며, 낙법을 구사하기 위해 팔을 크게 펼친다.

던질 때 힘을 쓴 부위는 근육과 힘줄이 불거지니 음영을 넣어 표현한다.

엄지두덩과 새끼두덩, 발뒤꿈치처럼 발바닥에서 볼록하게 솟아오른 부분에 정확히 하이라이트를 넣으면 입체감을 살릴 수 있다.

다듬기

안쪽 가슴이 보일 만큼 옷자락이 크게 펄럭이는 모습으로 내던져졌을 때의 충격을 표현할 수 있다.

가슴은 땅에 부딪친 충격으로 찌부러지며 몸의 옆으로 흐른다.

☑ Point

뒤쪽으로 바로 던지는 기술이 아니라, 지렛목이 되는 발의 방향으로 몸을 기울이며 던지는 기술이다. 따라서 기술에 걸리는 사람의 몸은 그림과 같은 궤도를 그린다.

발은 상대의 대퇴골과 몸통의 이음매 부근에 닿아 있다.

던지는 도중 무릎은 발끝과 연동해 밖을 향해 있다.

ANGLE 뒤
②의 상태를 머리 쪽에서 본 모습입니다. 기술에 걸리는 사람의 표정이 보이며, 가려져 사각지대였던 부분도 확인할 수 있는 앵글입니다.

바닥을 투과해 보는 구도다. 허리와 등은 바닥에 닿아 있다.

가위치기

상대의 허벅지를 자신의 양다리로 끼워 잡듯이 걸어, 뒤로 넘어뜨리는 기술입니다. 무릎과 인대에 손상을 줄 우려가 커 유도에서는 금지 기술입니다.

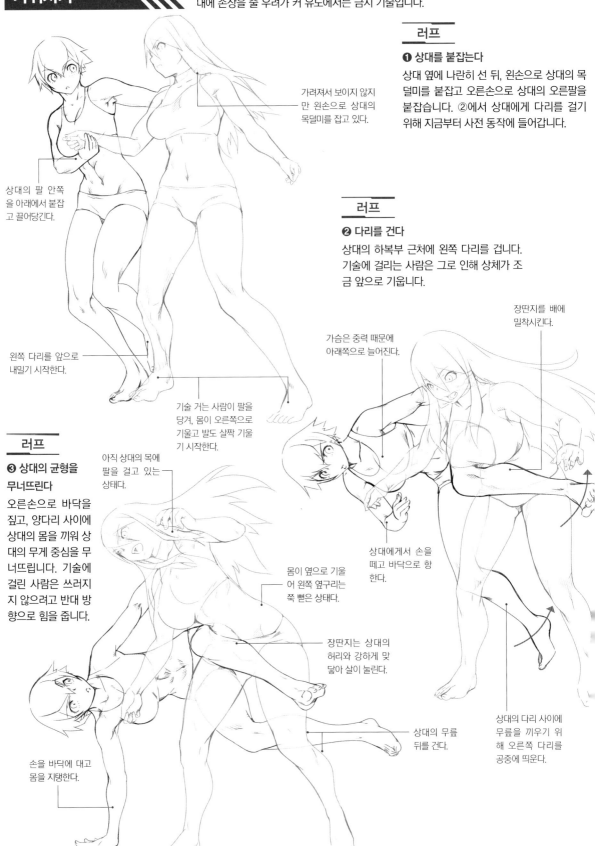

러프

❶ 상대를 붙잡는다

상대 옆에 나란히 선 뒤, 왼손으로 상대의 목덜미를 붙잡고 오른손으로 상대의 오른팔을 붙잡습니다. ②에서 상대에게 다리를 걸기 위해 지금부터 사전 동작에 들어갑니다.

러프

❷ 다리를 건다

상대의 하복부 근처에 왼쪽 다리를 겁니다. 기술에 걸리는 사람은 그로 인해 상체가 조금 앞으로 기웁니다.

러프

❸ 상대의 균형을 무너뜨린다

오른손으로 바닥을 짚고, 양다리 사이에 상대의 몸을 끼워 상대의 무게 중심을 무너뜨립니다. 기술에 걸린 사람은 쓰러지지 않으려고 반대 방향으로 힘을 줍니다.

가려져서 보이지 않지만 왼손으로 상대의 목덜미를 잡고 있다.

상대의 팔 안쪽을 아래에서 붙잡고 끌어당긴다.

왼쪽 다리를 앞으로 내밀기 시작한다.

기술 거는 사람이 팔을 당겨, 몸이 오른쪽으로 기울고 발도 살짝 기울기 시작한다.

가슴은 중력 때문에 아래쪽으로 늘어진다.

장딴지를 배에 밀착시킨다.

상대에게서 손을 떼고 바닥으로 향한다.

아직 상대의 목에 팔을 걸고 있는 상태다.

몸이 옆으로 기울어 왼쪽 옆구리는 쭉 뻗은 상태다.

장딴지는 상대의 허리와 강하게 맞닿아 살이 눌린다.

상대의 다리 사이에 무릎을 끼우기 위해 오른쪽 다리를 공중에 띄운다.

상대의 무릎 뒤를 건다.

손을 바닥에 대고 몸을 지탱한다.

84

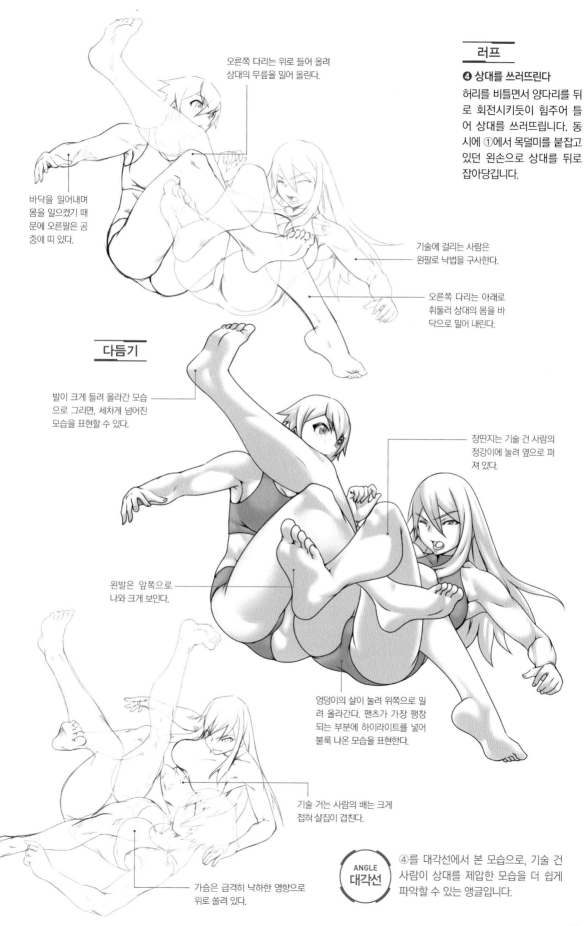

❹ 상대를 쓰러뜨린다
허리를 비틀면서 양다리를 뒤로 회전시키듯이 힘주어 틀어 상대를 쓰러뜨립니다. 동시에 ①에서 목덜미를 붙잡고 있던 왼손으로 상대를 뒤로 잡아당깁니다.

오른쪽 다리는 위로 들어 올려 상대의 무릎을 밀어 올린다.

바닥을 밀어내며 몸을 일으켰기 때문에 오른팔은 공중에 띠 있다.

기술에 걸리는 사람은 왼팔로 낙법을 구사한다.

오른쪽 다리는 아래로 휘둘러 상대의 몸을 바닥으로 밀어 내린다.

다듬기

발이 크게 들려 올라간 모습으로 그리면, 세차게 넘어진 모습을 표현할 수 있다.

장딴지는 기술 건 사람의 정강이에 눌려 옆으로 퍼져 있다.

왼발은 앞쪽으로 나와 크게 보인다.

엉덩이의 살이 눌려 위쪽으로 밀려 올라간다. 팬츠가 가장 팽창되는 부분에 하이라이트를 넣어 불룩 나온 모습을 표현한다.

기술 거는 사람의 배는 크게 접혀 살집이 겹친다.

가슴은 급격히 낙하한 영향으로 위로 쏠려 있다.

ANGLE
대각선

④를 대각선에서 본 모습으로, 기술 건 사람이 상대를 제압한 모습을 더 쉽게 파악할 수 있는 앵글입니다.

■ 레슬링 계열 액션

양다리 태클

상대를 뒤로 밀어서 넘어뜨리기 위한 목적으로 붙잡는 기술입니다. 상대를 붙잡았으면 달려든 기세를 이용해 무게 중심을 무너뜨리고, 뒤로 넘어뜨려 유리한 상황으로 몰고 갈 수 있습니다.

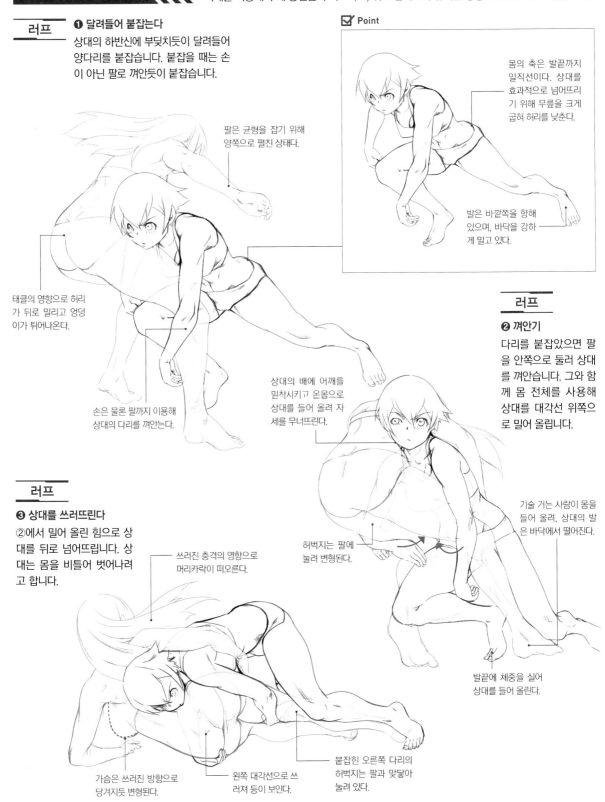

러프

❶ 달려들어 붙잡는다

상대의 하반신에 부딪치듯이 달려들어 양다리를 붙잡습니다. 붙잡을 때는 손이 아닌 팔로 껴안듯이 붙잡습니다.

팔은 균형을 잡기 위해 양쪽으로 펼친 상태다.

☑ Point

몸의 축은 발끝까지 일직선이다. 상대를 효과적으로 넘어뜨리기 위해 무릎을 크게 굽혀 허리를 낮춘다.

발은 바깥쪽을 향해 있으며, 바닥을 강하게 밀고 있다.

태클의 영향으로 허리가 뒤로 밀리고 엉덩이가 튀어나온다.

손은 물론 팔까지 이용해 상대의 다리를 껴안는다.

상대의 배에 어깨를 밀착시키고 온몸으로 상대를 들어 올려 자세를 무너뜨린다.

러프

❷ 껴안기

다리를 붙잡았으면 팔을 안쪽으로 둘러 상대를 껴안습니다. 그와 함께 몸 전체를 사용해 상대를 대각선 위쪽으로 밀어 올립니다.

기술 거는 사람이 몸을 들어 올려, 상대의 발은 바닥에서 떨어진다.

허벅지는 팔에 눌려 변형된다.

러프

❸ 상대를 쓰러뜨린다

②에서 밀어 올린 힘으로 상대를 뒤로 넘어뜨립니다. 상대는 몸을 비틀어 벗어나려고 합니다.

쓰러진 충격의 영향으로 머리카락이 떠오른다.

발끝에 체중을 실어 상대를 들어 올린다.

가슴은 쓰러진 방향으로 당겨지듯 변형된다.

왼쪽 대각선으로 쓰러져 등이 보인다.

붙잡힌 오른쪽 다리의 허벅지는 팔과 맞닿아 눌려 있다.

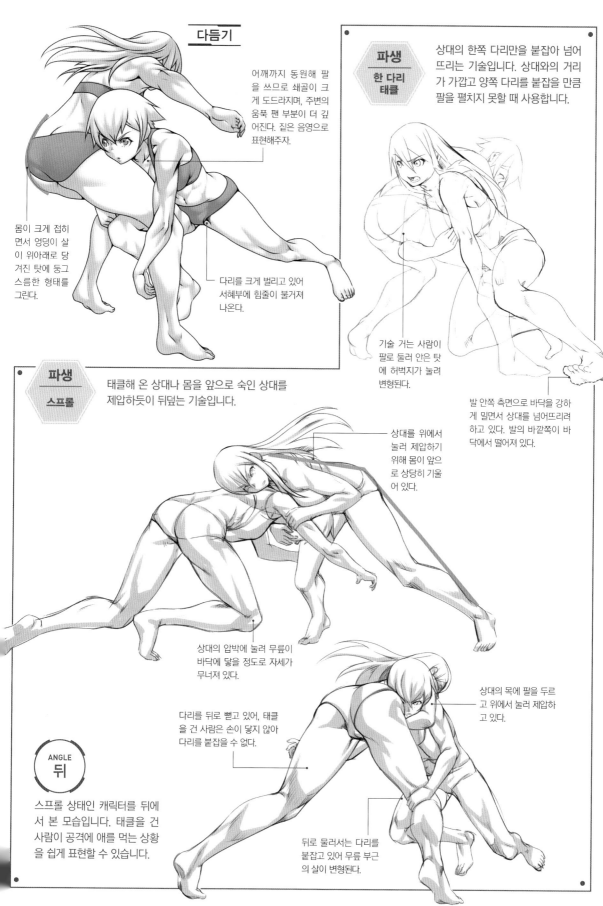

다듬기

어깨까지 동원해 팔을 쓰므로 쇄골이 크게 도드라지며, 주변의 움푹 팬 부분이 더 깊어진다. 짙은 음영으로 표현해주자.

몸이 크게 접히면서 엉덩이 살이 위아래로 당겨진 탓에 둥그스름한 형태를 그린다.

다리를 크게 벌리고 있어 서혜부에 힘줄이 불거져 나온다.

파생 — 한 다리 태클

상대의 한쪽 다리만을 붙잡아 넘어뜨리는 기술입니다. 상대와의 거리가 가깝고 양쪽 다리를 붙잡을 만큼 팔을 펼치지 못할 때 사용합니다.

기술 거는 사람이 팔로 둘러 안은 탓에 허벅지가 눌려 변형된다.

발 안쪽 측면으로 바닥을 강하게 밀면서 상대를 넘어뜨리려 하고 있다. 발의 바깥쪽이 바닥에서 떨어져 있다.

파생 — 스프롤

태클해 온 상대나 몸을 앞으로 숙인 상대를 제압하듯이 뒤덮는 기술입니다.

상대를 위에서 눌러 제압하기 위해 몸이 앞으로 상당히 기울어 있다.

상대의 압박에 눌려 무릎이 바닥에 닿을 정도로 자세가 무너져 있다.

다리를 뒤로 뻗고 있어, 태클을 건 사람은 손이 닿지 않아 다리를 붙잡을 수 없다.

상대의 목에 팔을 두르고 위에서 눌러 제압하고 있다.

ANGLE 뒤

스프롤 상태인 캐릭터를 뒤에서 본 모습입니다. 태클을 건 사람이 공격에 애를 먹는 상황을 쉽게 표현할 수 있습니다.

뒤로 물러서는 다리를 붙잡고 있어 무릎 부근의 살이 변형된다.

마운트 포지션

바닥에 누운 상대의 몸에 올라탄 상태입니다. 일방적으로 타격을 가하거나 상체에 관절기를 거는 등 다양한 공격으로 연결할 수 있습니다.

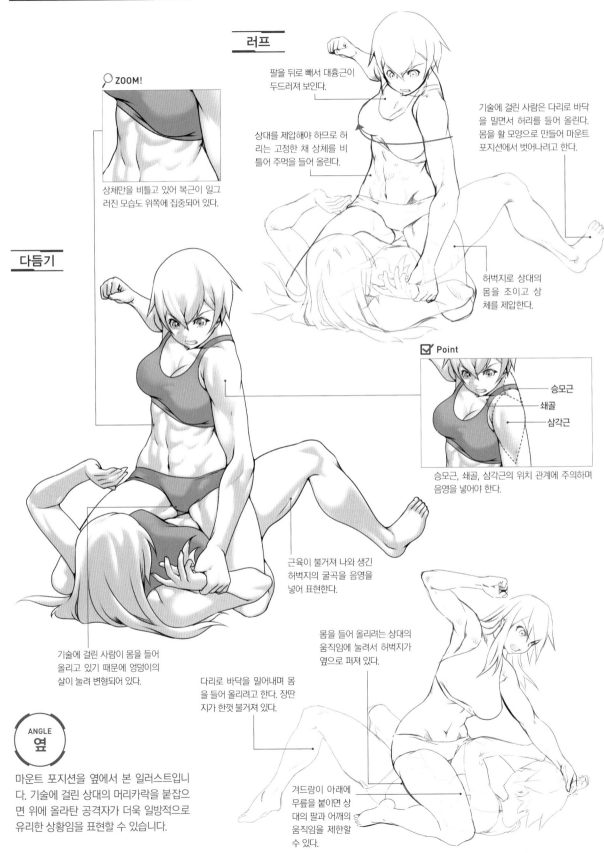

러프

팔을 뒤로 빼서 대흉근이 두드러져 보인다.

상대를 제압해야 하므로 허리는 고정한 채 상체를 비틀어 주먹을 들어 올린다.

기술에 걸린 사람은 다리로 바닥을 밀면서 허리를 들어 올린다. 몸을 활 모양으로 만들어 마운트 포지션에서 벗어나려고 한다.

허벅지로 상대의 몸을 조이고 상체를 제압한다.

ZOOM!

상체만을 비틀고 있어 복근이 일그러진 모습도 위쪽에 집중되어 있다.

Point

승모근
쇄골
삼각근

승모근, 쇄골, 삼각근의 위치 관계에 주의하며 음영을 넣어야 한다.

다듬기

근육이 불거져 나와 생긴 허벅지의 굴곡을 음영을 넣어 표현한다.

기술에 걸린 사람이 몸을 들어 올리고 있기 때문에 엉덩이의 살이 눌려 변형되어 있다.

몸을 들어 올리려는 상대의 움직임에 눌려서 허벅지가 옆으로 퍼져 있다.

다리로 바닥을 밀어내며 몸을 들어 올리려고 한다. 장딴지가 한껏 불거져 있다.

겨드랑이 아래에 무릎을 붙이면 상대의 팔과 어깨의 움직임을 제한할 수 있다.

ANGLE 옆

마운트 포지션을 옆에서 본 일러스트입니다. 기술에 걸린 상대의 머리카락을 붙잡으면 위에 올라탄 공격자가 더욱 일방적으로 유리한 상황임을 표현할 수 있습니다.

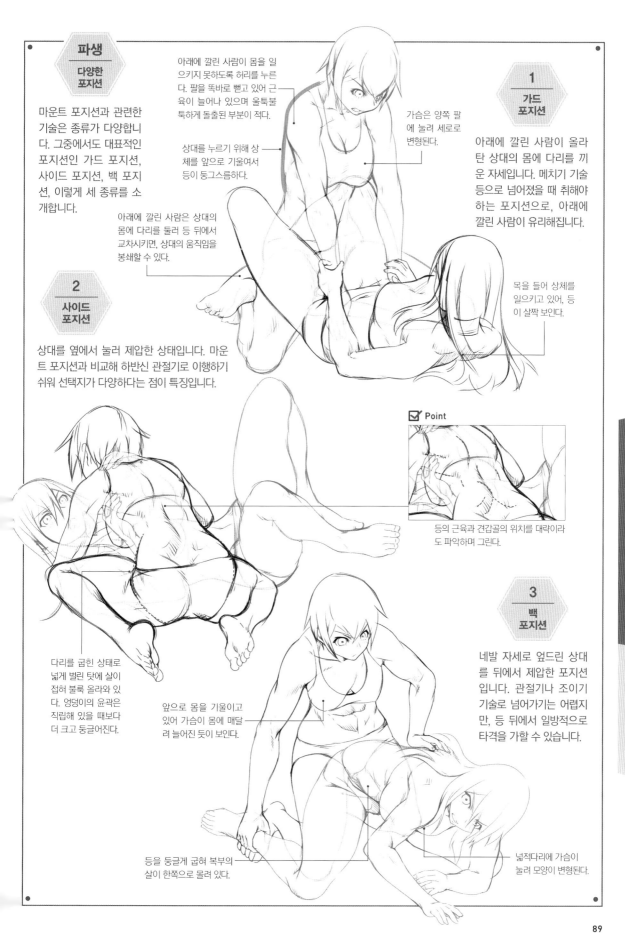

파생
다양한 포지션

마운트 포지션과 관련한 기술은 종류가 다양합니다. 그중에서도 대표적인 포지션인 가드 포지션, 사이드 포지션, 백 포지션, 이렇게 세 종류를 소개합니다.

아래에 깔린 사람이 몸을 일으키지 못하도록 허리를 누른다. 팔을 똑바로 뻗고 있어 근육이 늘어나 있으며 울퉁불퉁하게 돌출된 부분이 적다.

상대를 누르기 위해 상체를 앞으로 기울여서 등이 둥그스름하다.

아래에 깔린 사람은 상대의 몸에 다리를 둘러 등 뒤에서 교차시키면, 상대의 움직임을 봉쇄할 수 있다.

가슴은 양쪽 팔에 눌려 세로로 변형된다.

1
가드 포지션

아래에 깔린 사람이 올라탄 상대의 몸에 다리를 끼운 자세입니다. 메치기 기술 등으로 넘어졌을 때 취해야 하는 포지션으로, 아래에 깔린 사람이 유리해집니다.

목을 들어 상체를 일으키고 있어, 등이 살짝 보인다.

2
사이드 포지션

상대를 옆에서 눌러 제압한 상태입니다. 마운트 포지션과 비교해 하반신 관절기로 이행하기 쉬워 선택지가 다양하다는 점이 특징입니다.

☑ **Point**

등의 근육과 견갑골의 위치를 대략이라도 파악하며 그린다.

다리를 굽힌 상태로 넓게 벌린 탓에 살이 접혀 불룩 올라와 있다. 엉덩이의 윤곽은 직립해 있을 때보다 더 크고 둥글어진다.

앞으로 몸을 기울이고 있어 가슴이 몸에 매달려 늘어진 듯이 보인다.

3
백 포지션

네발 자세로 엎드린 상대를 뒤에서 제압한 포지션입니다. 관절기나 조이기 기술로 넘어가기는 어렵지만, 등 뒤에서 일방적으로 타격을 가할 수 있습니다.

등을 둥글게 굽혀 복부의 살이 한쪽으로 몰려 있다.

넓적다리에 가슴이 눌려 모양이 변형된다.

보디 슬램 >>>>>

상대의 가랑이와 어깨를 붙잡고 뒤집듯이 들어 올려 내던지는 기술입니다. 프로레슬링에서는 기본적인 기술 중 하나로, 파생 기술이 다양합니다.

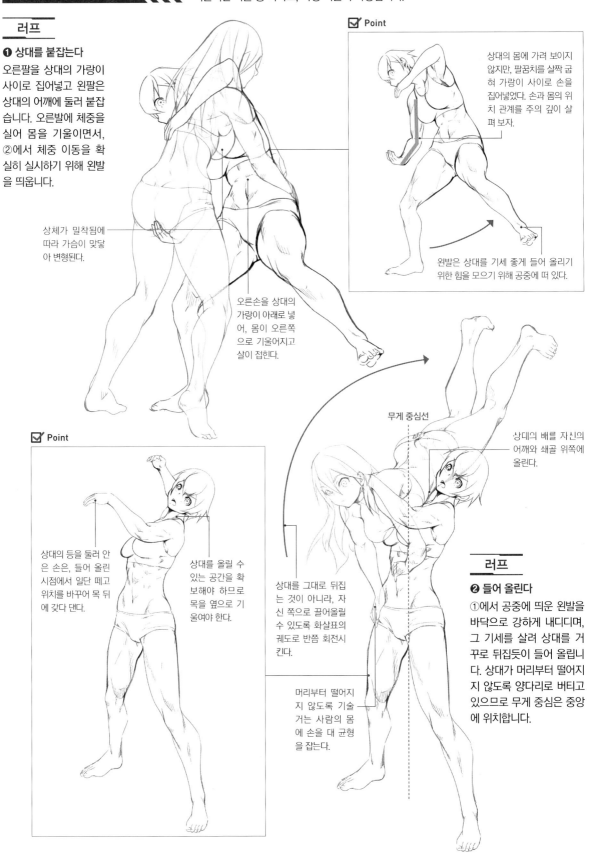

러프

❶ 상대를 붙잡는다

오른팔을 상대의 가랑이 사이로 집어넣고 왼팔은 상대의 어깨에 둘러 붙잡습니다. 오른발에 체중을 실어 몸을 기울이면서, ②에서 체중 이동을 확실히 실시하기 위해 왼발을 띄웁니다.

상체가 밀착됨에 따라 가슴이 맞닿아 변형된다.

오른손을 상대의 가랑이 아래로 넣어, 몸이 오른쪽으로 기울어지고 살이 접힌다.

☑ Point

상대의 몸에 가려 보이지 않지만, 팔꿈치를 살짝 굽혀 가랑이 사이로 손을 집어넣었다. 손과 몸의 위치 관계를 주의 깊이 살펴 보자.

왼발은 상대를 기세 좋게 들어 올리기 위한 힘을 모으기 위해 공중에 떠 있다.

☑ Point

상대의 등을 둘러 안은 손은, 들어 올린 시점에서 일단 떼고 위치를 바꾸어 목 뒤에 갖다 댄다.

상대를 올릴 수 있는 공간을 확보해야 하므로 목을 옆으로 기울여야 한다.

상대를 그대로 뒤집는 것이 아니라, 자신 쪽으로 끌어올릴 수 있도록 화살표의 궤도로 반쯤 회전시킨다.

머리부터 떨어지지 않도록 기술 거는 사람의 몸에 손을 대 균형을 잡는다.

무게 중심선

상대의 배를 자신의 어깨와 쇄골 위쪽에 올린다.

러프

❷ 들어 올린다

①에서 공중에 띄운 왼발을 바닥으로 강하게 내디디며, 그 기세를 살려 상대를 거꾸로 뒤집듯이 들어 올립니다. 상대가 머리부터 떨어지지 않도록 양다리로 버티고 있으므로 무게 중심은 중앙에 위치합니다.

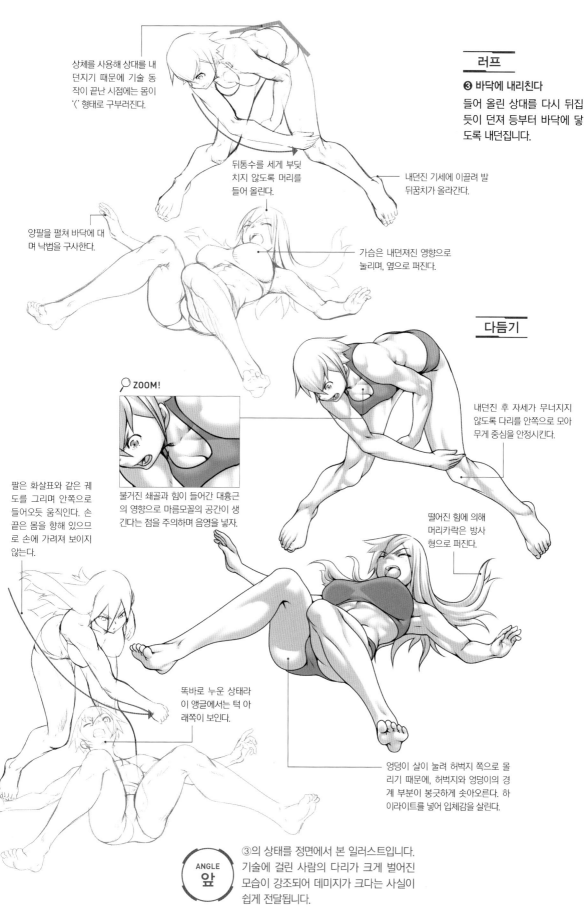

상체를 사용해 상대를 내던지기 때문에 기술 동작이 끝난 시점에는 몸이 'く' 형태로 구부러진다.

뒤통수를 세게 부딪치지 않도록 머리를 들어 올린다.

양팔을 펼쳐 바닥에 대며 낙법을 구사한다.

❸ 바닥에 내리친다
들어 올린 상대를 다시 뒤집듯이 던져 등부터 바닥에 닿도록 내던집니다.

내던진 기세에 이끌려 발뒤꿈치가 올라간다.

가슴은 내던져진 영향으로 눌리며, 옆으로 퍼진다.

다듬기

🔍ZOOM!

팔은 화살표와 같은 궤도를 그리며 안쪽으로 들어오듯 움직인다. 손끝은 몸을 향해 있으므로 손에 가려져 보이지 않는다.

불거진 쇄골과 힘이 들어간 대흉근의 영향으로 마름모꼴의 공간이 생긴다는 점을 주의하며 음영을 넣자.

내던진 후 자세가 무너지지 않도록 다리를 안쪽으로 모아 무게 중심을 안정시킨다.

떨어진 힘에 의해 머리카락은 방사형으로 퍼진다.

똑바로 누운 상태라 이 앵글에서는 턱 아래쪽이 보인다.

엉덩이 살이 눌려 허벅지 쪽으로 몰리기 때문에, 허벅지와 엉덩이의 경계 부분이 봉긋하게 솟아오른다. 하이라이트를 넣어 입체감을 살린다.

ANGLE
앞

③의 상태를 정면에서 본 일러스트입니다. 기술에 걸린 사람의 다리가 크게 벌어진 모습이 강조되어 데미지가 크다는 사실이 쉽게 전달됩니다.

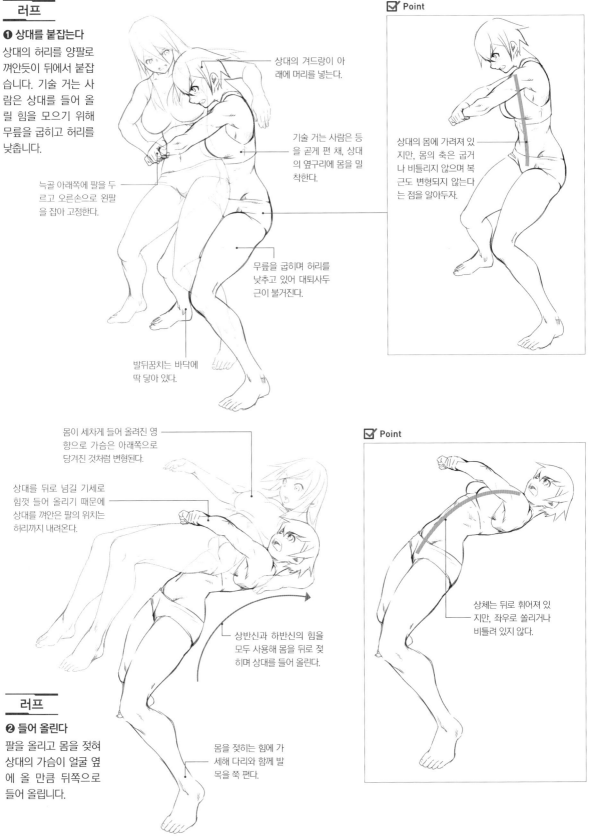

백드롭

상대의 허리를 양팔로 안은 상태로 몸을 뒤로 젖혀 상대의 후두부를 바닥에 메치는 기술입니다. 프로레슬링에서는 자주 사용되는 기술로, 많은 파생 기술이 존재합니다.

러프

❶ 상대를 붙잡는다

상대의 허리를 양팔로 껴안듯이 뒤에서 붙잡습니다. 기술 거는 사람은 상대를 들어 올릴 힘을 모으기 위해 무릎을 굽히고 허리를 낮춥니다.

늑골 아래쪽에 팔을 두르고 오른손으로 왼팔을 잡아 고정한다.

상대의 겨드랑이 아래에 머리를 넣는다.

기술 거는 사람은 등을 곧게 편 채, 상대의 옆구리에 몸을 밀착한다.

무릎을 굽히며 허리를 낮추고 있어 대퇴사두근이 불거진다.

발뒤꿈치는 바닥에 딱 닿아 있다.

☑ Point

상대의 몸에 가려져 있지만, 몸의 축은 굽거나 비틀리지 않으며 복근도 변형되지 않는다는 점을 알아두자.

몸이 세차게 들어 올려진 영향으로 가슴은 아래쪽으로 당겨진 것처럼 변형된다.

상대를 뒤로 넘길 기세로 힘껏 들어 올리기 때문에 상대를 껴안은 팔의 위치는 허리까지 내려온다.

상반신과 하반신의 힘을 모두 사용해 몸을 뒤로 젖히며 상대를 들어 올린다.

러프

❷ 들어 올린다

팔을 올리고 몸을 젖혀 상대의 가슴이 얼굴 옆에 올 만큼 뒤쪽으로 들어 올립니다.

몸을 젖히는 힘에 가세해 다리와 함께 발목을 쭉 편다.

☑ Point

상체는 뒤로 휘어져 있지만, 좌우로 쏠리거나 비틀려 있지 않다.

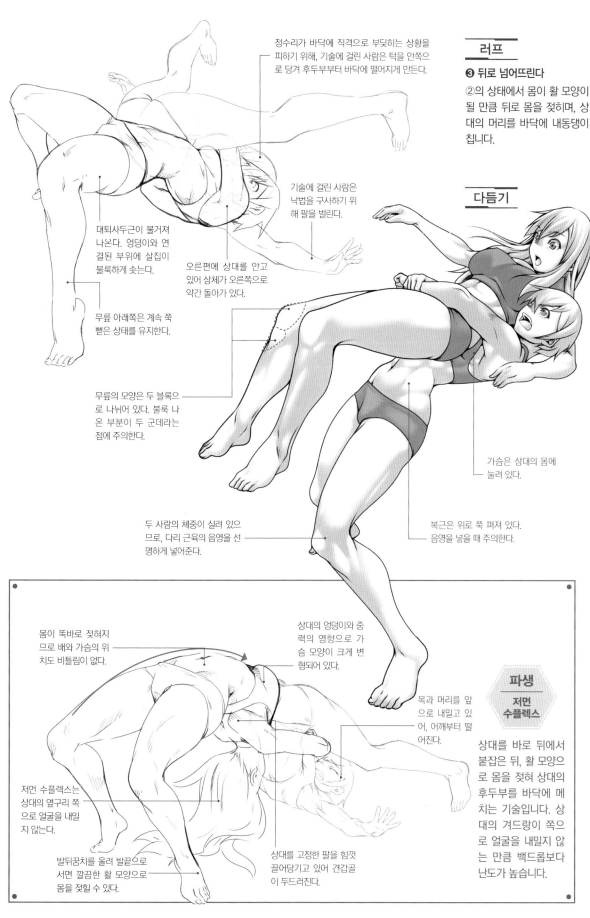

정수리가 바닥에 직격으로 부딪히는 상황을 피하기 위해, 기술에 걸린 사람은 턱을 안쪽으로 당겨 후두부부터 바닥에 떨어지게 만든다.

❸ 뒤로 넘어뜨린다
②의 상태에서 몸이 활 모양이 될 만큼 뒤로 몸을 젖히며, 상대의 머리를 바닥에 내동댕이 칩니다.

다듬기

대퇴사두근이 불거져 나온다. 엉덩이와 연결된 부위에 살집이 불룩하게 솟는다.

기술에 걸린 사람은 낙법을 구사하기 위해 팔을 벌린다.

무릎 아래쪽은 계속 쭉 뻗은 상태를 유지한다.

오른편에 상대를 안고 있어 상체가 오른쪽으로 약간 돌아가 있다.

무릎의 모양은 두 블록으로 나뉘어 있다. 불룩 나온 부분이 두 군데라는 점에 주의한다.

가슴은 상대의 몸에 눌려 있다.

두 사람의 체중이 실려 있으므로, 다리 근육의 음영을 선명하게 넣어준다.

복근은 위로 쭉 펴져 있다. 음영을 넣을 때 주의한다.

몸이 똑바로 젖혀지므로 배와 가슴의 위치도 비틀림이 없다.

상대의 엉덩이와 중력의 영향으로 가슴 모양이 크게 변형되어 있다.

목과 머리를 앞으로 내밀고 있어, 어깨부터 떨어진다.

저먼 수플렉스는 상대의 옆구리 쪽으로 얼굴을 내밀지 않는다.

발뒤꿈치를 올려 발끝으로 서면 깔끔한 활 모양으로 몸을 젖힐 수 있다.

상대를 고정한 팔을 힘껏 끌어당기고 있어 견갑골이 두드러진다.

파생
저먼
수플렉스

상대를 바로 뒤에서 붙잡은 뒤, 활 모양으로 몸을 젖혀 상대의 후두부를 바닥에 메치는 기술입니다. 상대의 겨드랑이 쪽으로 얼굴을 내밀지 않는 만큼 백드롭보다 난도가 높습니다.

제 2 장 역동적인 모션과 격투 포즈 그리는 법

LESSON 3 메치기 편

브레인 버스터

상대를 거꾸로 들어 올려 바닥에 떨어뜨리는 기술입니다. 다양한 형태가 있는데, 여기서는 머리를 바닥에 내리찍어 데미지를 주는 형태를 소개하겠습니다.

러프

❶ 상대를 붙잡는다

왼팔로 상대의 머리를 감싸 안으면서 상대의 왼팔을 자기 머리 뒤로 돌립니다. ②에서 거꾸로 들어 올릴 때, 상대의 팔이 자신의 목을 감싸게 만들기 위해서입니다.

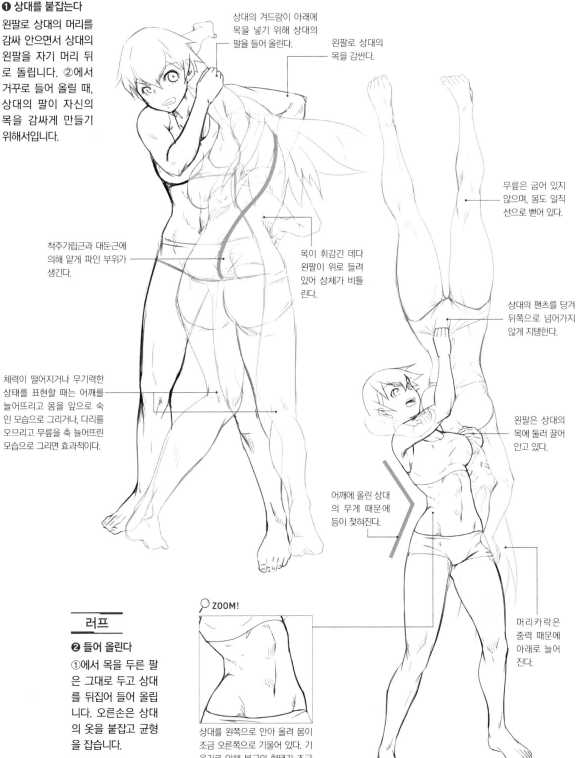

상대의 겨드랑이 아래에 목을 넣기 위해 상대의 팔을 들어 올린다.

왼팔로 상대의 목을 감싼다.

무릎은 굽어 있지 않으며, 몸도 일직선으로 뻗어 있다.

척주기립근과 대둔근에 의해 얕게 파인 부위가 생긴다.

목이 휘감긴 데다 왼팔이 위로 들려 있어 상체가 비틀린다.

상대의 팬츠를 당겨 뒤쪽으로 넘어가지 않게 지탱한다.

체력이 떨어지거나 무기력한 상태를 표현할 때는 어깨를 늘어뜨리고 몸을 앞으로 숙인 모습으로 그리거나, 다리를 오므리고 무릎을 축 늘어뜨린 모습으로 그리면 효과적이다.

왼팔은 상대의 목에 둘러 끌어 안고 있다.

어깨에 올린 상대의 무게 때문에 등이 젖혀진다.

러프

❷ 들어 올린다

①에서 목을 두른 팔은 그대로 두고 상대를 뒤집어 들어 올립니다. 오른손은 상대의 옷을 붙잡고 균형을 잡습니다.

머리카락은 중력 때문에 아래로 늘어진다.

🔍 ZOOM!

상대를 왼쪽으로 안아 올려 몸이 조금 오른쪽으로 기울어 있다. 기울기로 인해 복근의 형태가 조금 변한다.

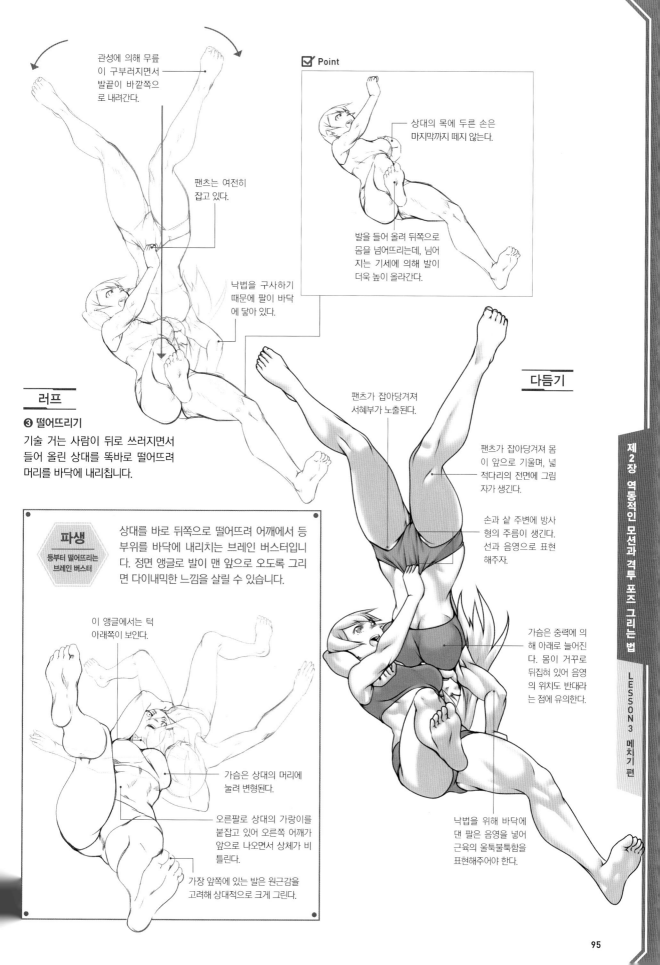

관성에 의해 무릎이 구부러지면서 발끝이 바깥쪽으로 내려간다.

팬츠는 여전히 잡고 있다.

낙법을 구사하기 때문에 팔이 바닥에 닿아 있다.

상대의 목에 두른 손은 마지막까지 떼지 않는다.

발을 들어 올려 뒤쪽으로 몸을 넘어뜨리는데, 넘어지는 기세에 의해 발이 더욱 높이 올라간다.

러프

❸ 떨어뜨리기

기술 거는 사람이 뒤로 쓰러지면서 들어 올린 상대를 똑바로 떨어뜨려 머리를 바닥에 내리칩니다.

파생
등부터 떨어뜨리는 브레인 버스터

상대를 바로 뒤쪽으로 떨어뜨려 어깨에서 등 부위를 바닥에 내리치는 브레인 버스터입니다. 정면 앵글로 발이 맨 앞으로 오도록 그리면 다이내믹한 느낌을 살릴 수 있습니다.

이 앵글에서는 턱 아래쪽이 보인다.

가슴은 상대의 머리에 눌려 변형된다.

오른팔로 상대의 가랑이를 붙잡고 있어 오른쪽 어깨가 앞으로 나오면서 상체가 비틀린다.

가장 앞쪽에 있는 발은 원근감을 고려해 상대적으로 크게 그린다.

팬츠가 잡아당겨져 서혜부가 노출된다.

팬츠가 잡아당겨져 몸이 앞으로 기울며, 넓적다리의 전면에 그림자가 생긴다.

손과 살 주변에 방사형의 주름이 생긴다. 선과 음영으로 표현해주자.

다듬기

가슴은 중력에 의해 아래로 늘어진다. 몸이 거꾸로 뒤집혀 있어 음영의 위치도 반대라는 점에 유의한다.

낙법을 위해 바닥에 댄 팔은 음영을 넣어 근육의 울툭툭함을 표현해주어야 한다.

제2장 역동적인 모션과 격투 포즈 그리는 법 LESSON 3 메치기 편

95

파일드라이버

상대의 머리를 허벅지 사이에 끼우고 거꾸로 들어 올린 다음, 정수리부터 바닥에 떨어뜨리는 위험한 기술입니다. 매우 화려해 보이기 때문에 마무리 기술로 자주 사용됩니다.

러프

❶ 상대를 붙잡는다

몸을 숙인 상대의 머리를 허벅지 사이에 끼우고, 허리 부근을 양 팔로 껴안습니다. 기술에 걸리는 사람은 머리가 바닥에 부딪히지 않도록 다리를 붙잡고 균형을 유지합니다.

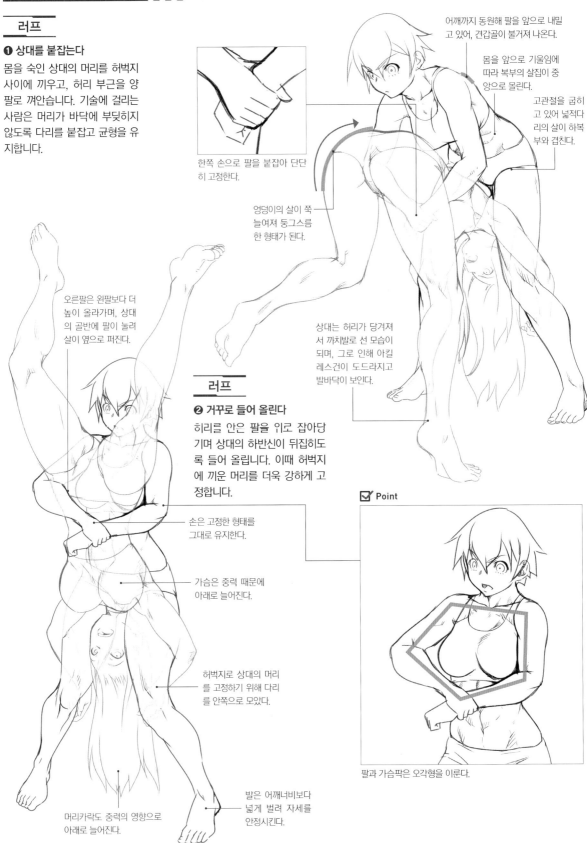

한쪽 손으로 팔을 붙잡아 단단히 고정한다.

어깨까지 동원해 팔을 앞으로 내밀고 있어, 견갑골이 불거져 나온다.

몸을 앞으로 기울임에 따라 복부의 살집이 중앙으로 몰린다.

고관절을 굽히고 있어 넓적다리의 살이 하복부와 겹친다.

엉덩이의 살이 쭉 늘여져 둥그스름한 형태가 된다.

오른팔은 왼팔보다 더 높이 올라가며, 상대의 골반에 팔이 눌려 살이 옆으로 퍼진다.

상대는 허리가 당겨져서 까치발로 선 모습이 되며, 그로 인해 아킬레스건이 도드라지고 발바닥이 보인다.

러프

❷ 거꾸로 들어 올린다

히리를 안은 팔을 위로 잡아당기며 상대의 하반신이 뒤집히도록 들어 올립니다. 이때 허벅지에 끼운 머리를 더욱 강하게 고정합니다.

손은 고정한 형태를 그대로 유지한다.

가슴은 중력 때문에 아래로 늘어진다.

허벅지로 상대의 머리를 고정하기 위해 다리를 안쪽으로 모았다.

머리카락도 중력의 영향으로 아래로 늘어진다.

발은 어깨너비보다 넓게 벌려 자세를 안정시킨다.

☑ Point

팔과 가슴팍은 오각형을 이룬다.

96

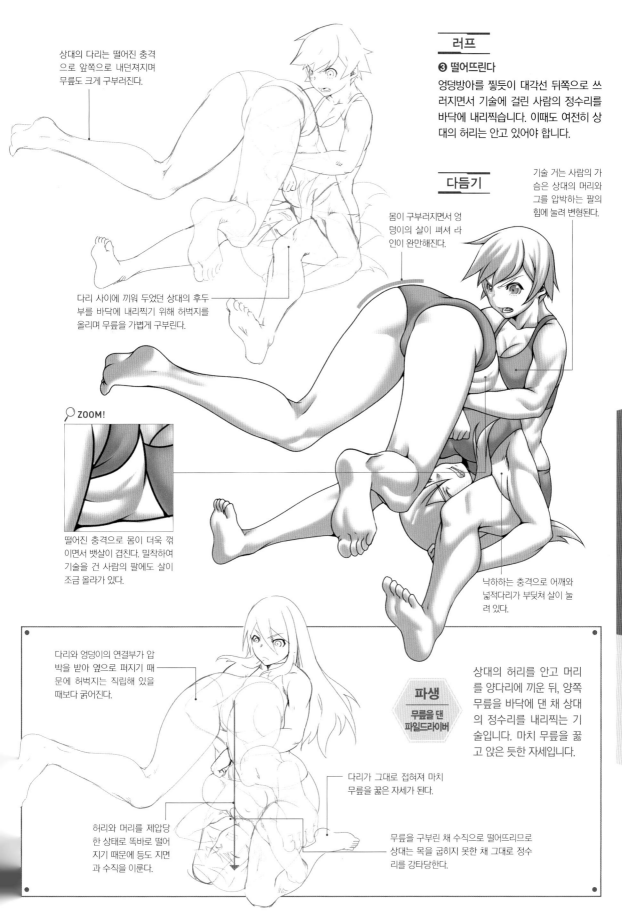

상대의 다리는 떨어진 충격으로 앞쪽으로 내던져지며 무릎도 크게 구부러진다.

❸ 떨어뜨린다

엉덩방아를 찧듯이 대각선 뒤쪽으로 쓰러지면서 기술에 걸린 사람의 정수리를 바닥에 내리찍습니다. 이때도 여전히 상대의 허리는 안고 있어야 합니다.

다듬기

기술 거는 사람의 가슴은 상대의 머리와 그를 압박하는 팔의 힘에 눌려 변형된다.

몸이 구부러지면서 엉덩이의 살이 펴져 라인이 완만해진다.

다리 사이에 끼워 두었던 상대의 후두부를 바닥에 내리찍기 위해 허벅지를 올리며 무릎을 가볍게 구부린다.

ZOOM!

떨어진 충격으로 몸이 더욱 꺾이면서 뱃살이 겹친다. 밀착하여 기술을 건 사람의 팔에도 살이 조금 올라가 있다.

낙하하는 충격으로 어깨와 넓적다리가 부딪쳐 살이 눌려 있다.

다리와 엉덩이의 연결부가 압박을 받아 옆으로 퍼지기 때문에 허벅지는 직립해 있을 때보다 굵어진다.

파생
무릎을 댄
파일드라이버

상대의 허리를 안고 머리를 양다리에 끼운 뒤, 양쪽 무릎을 바닥에 댄 채 상대의 정수리를 내리찍는 기술입니다. 마치 무릎을 꿇고 앉은 듯한 자세입니다.

다리가 그대로 접혀져 마치 무릎을 꿇은 자세가 된다.

허리와 머리를 제압당한 상태로 똑바로 떨어지기 때문에 등도 지면과 수직을 이룬다.

무릎을 구부린 채 수직으로 떨어뜨리므로 상대는 목을 굽히지 못한 채 그대로 정수리를 강타당한다.

상대의 양다리를 끌어안듯이 잡아 빙빙 돌린 다음 내던지는 기술입니다. 상대의 평형감각을 빼앗는 효과가 있습니다.

러프

❶ 다리를 붙잡는다

양팔로 상대의 무릎 아래를 껴안듯이 잡아 고정합니다.

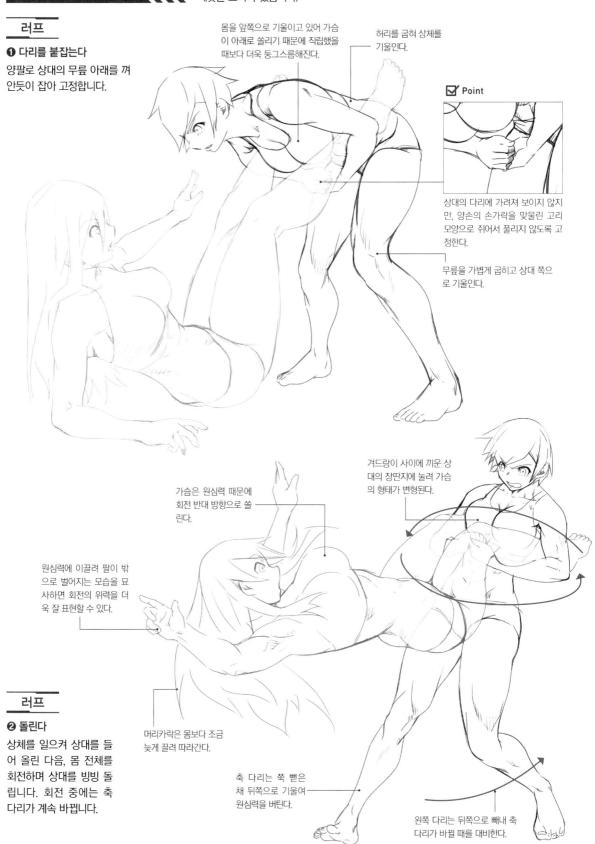

몸을 앞쪽으로 기울이고 있어 가슴이 아래로 쏠리기 때문에 직립했을 때보다 더욱 둥그스름해진다.

허리를 굽혀 상체를 기울인다.

☑ Point

상대의 다리에 가려져 보이지 않지만, 양손의 손가락을 맞물린 고리 모양으로 쥐어서 풀리지 않도록 고정한다.

무릎을 가볍게 굽히고 상대 쪽으로 기울인다.

가슴은 원심력 때문에 회전 반대 방향으로 쏠린다.

겨드랑이 사이에 끼운 상대의 장딴지에 눌려 가슴의 형태가 변형된다.

원심력에 이끌려 팔이 밖으로 벌어지는 모습을 묘사하면 회전의 위력을 더욱 잘 표현할 수 있다.

러프

❷ 돌린다

상체를 일으켜 상대를 들어 올린 다음, 몸 전체를 회전하며 상대를 빙빙 돌립니다. 회전 중에는 축 다리가 계속 바뀝니다.

머리카락은 몸보다 조금 늦게 끌려 따라간다.

축 다리는 쭉 뻗은 채 뒤쪽으로 기울여 원심력을 버틴다.

왼쪽 다리는 뒤쪽으로 빼내 축 다리가 바뀔 때를 대비한다.

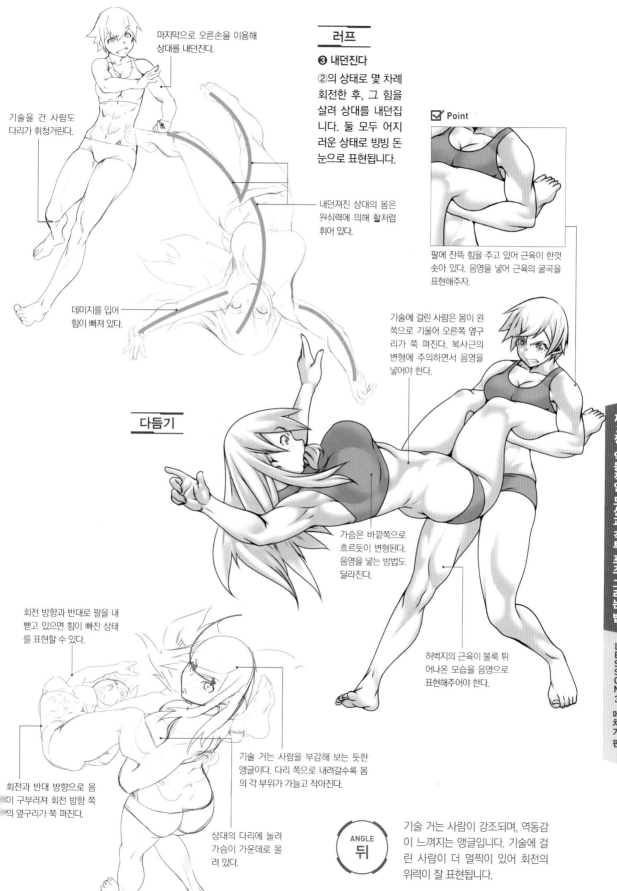

마지막으로 오른손을 이용해 상대를 내던진다.

기술을 건 사람도 다리가 휘청거린다.

러프

❸ 내던진다

②의 상태로 몇 차례 회전한 후, 그 힘을 살려 상대를 내던집니다. 둘 모두 어지러운 상태로 빙빙 도는 눈으로 표현됩니다.

☑ **Point**

내던져진 상대의 몸은 원심력에 의해 활처럼 휘어 있다.

팔에 잔뜩 힘을 주고 있어 근육이 한껏 솟아 있다. 음영을 넣어 근육의 굴곡을 표현해주자.

기술에 걸린 사람은 몸이 왼쪽으로 기울어 오른쪽 옆구리가 쭉 펴진다. 복사근의 변형에 주의하면서 음영을 넣어야 한다.

데미지를 입어 힘이 빠져 있다.

다듬기

가슴은 바깥쪽으로 흐르듯이 변형된다. 음영을 넣는 방법도 달라진다.

허벅지의 근육이 불룩 튀어나온 모습을 음영으로 표현해주어야 한다.

회전 방향과 반대로 팔을 내뻗고 있으면 힘이 빠진 상태를 표현할 수 있다.

회전과 반대 방향으로 몸이 구부러져 회전 방향 쪽의 옆구리가 쭉 펴진다.

기술 거는 사람을 부감해 보는 듯한 앵글이다. 다리 쪽으로 내려갈수록 몸의 각 부위가 가늘고 작아진다.

상대의 다리에 눌려 가슴이 가운데로 몰려 있다.

ANGLE 뒤

기술 거는 사람이 강조되며, 역동감이 느껴지는 앵글입니다. 기술에 걸린 사람이 더 멀찍이 있어 회전의 위력이 잘 표현됩니다.

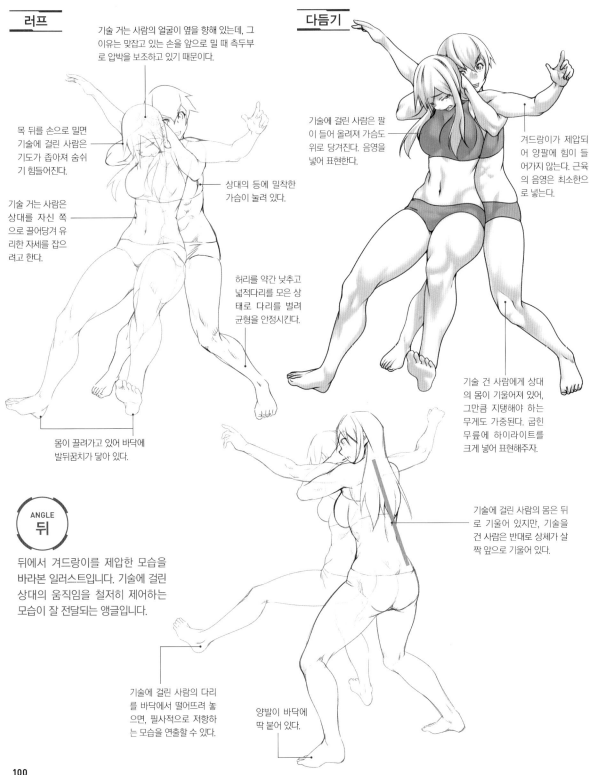

Lesson 4 | 관절기 편

팔과 다리, 허리 등의 관절 부분에 가동 범위를 넘는 힘을 가해 데미지를 주는 기술입니다. 지렛대 원리를 이용한 기술은 어느 정도 근력의 차이가 있어도 효과를 볼 수 있습니다.

넬슨 홀드

상대의 뒤에서 겨드랑이 아래로 양팔을 넣어 목 뒤를 강하게 조이는 기술입니다. 상대의 움직임을 제지할 때 자주 사용합니다.

러프

기술 거는 사람의 얼굴이 옆을 향해 있는데, 그 이유는 맞잡고 있는 손을 앞으로 밀 때 측두부로 압박을 보조하고 있기 때문이다.

목 뒤를 손으로 밀면 기술에 걸린 사람은 기도가 좁아져 숨쉬기 힘들어진다.

기술 거는 사람은 상대를 자신 쪽으로 끌어당겨 유리한 자세를 잡으려고 한다.

상대의 등에 밀착한 가슴이 눌러 있다.

허리를 약간 낮추고 넓적다리를 모은 상태로 다리를 벌려 균형을 안정시킨다.

몸이 끌려가고 있어 바닥에 발뒤꿈치가 닿아 있다.

다듬기

기술에 걸린 사람은 팔이 들어 올려져 가슴도 위로 당겨진다. 음영을 넣어 표현한다.

겨드랑이가 제압되어 양팔에 힘이 들어가지 않는다. 근육의 음영은 최소한으로 넣는다.

기술 건 사람에게 상대의 몸이 기울어져 있어, 그만큼 지탱해야 하는 무게도 가중된다. 굽힌 무릎에 하이라이트를 크게 넣어 표현해주자.

ANGLE 뒤

뒤에서 겨드랑이를 제압한 모습을 바라본 일러스트입니다. 기술에 걸린 상대의 움직임을 철저히 제어하는 모습이 잘 전달되는 앵글입니다.

기술에 걸린 사람의 몸은 뒤로 기울어 있지만, 기술을 건 사람은 반대로 상체가 살짝 앞으로 기울어 있다.

기술에 걸린 사람의 다리를 바닥에서 떨어뜨려 놓으면, 필사적으로 저항하는 모습을 연출할 수 있다.

양발이 바닥에 딱 붙어 있다.

달려 나가려는 상대를 순간적으로 막는 상황 등에 사용됩니다. 불시에 다급하게 연출되는 장면이라 구속이라기보다는 껴안은 모습에 가까운 상태입니다.

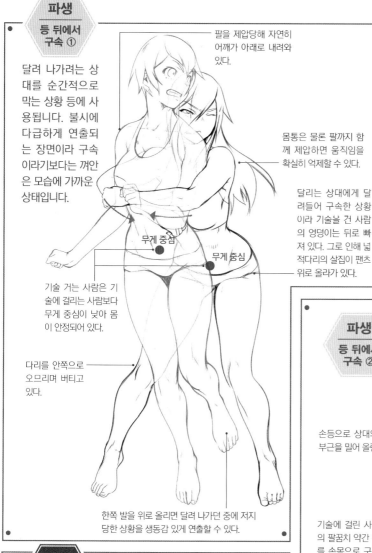

팔을 제압당해 자연히 어깨가 아래로 내려와 있다.

몸통은 물론 팔까지 함께 제압하면 움직임을 확실히 억제할 수 있다.

달리는 상대에게 달려들어 구속한 상황이라 기술을 건 사람의 엉덩이는 뒤로 빠져 있다. 그로 인해 넓적다리의 살집이 팬츠 위로 올라가 있다.

기술 거는 사람은 기술에 걸리는 사람보다 무게 중심이 낮아 몸이 안정되어 있다.

무게 중심

무게 중심

다리를 안쪽으로 오므리며 버티고 있다.

한쪽 발을 위로 올리면 달려 나가던 중에 저지 당한 상황을 생동감 있게 연출할 수 있다.

✕ NG 작화 사례

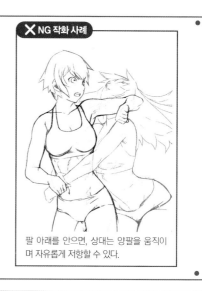

팔 아래를 안으면, 상대는 양팔을 움직이며 자유롭게 저항할 수 있다.

목 앞쪽을 제압해 상대의 상체를 뒤로 젖히며 구속하는 방법입니다. 히어로가 악역에게 붙잡히는 장면 등에 자주 사용됩니다.

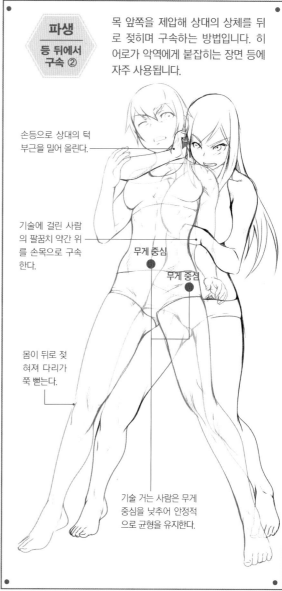

손등으로 상대의 턱 부근을 밀어 올린다.

기술에 걸린 사람의 팔꿈치 약간 위를 손목으로 구속한다.

무게 중심

무게 중심

몸이 뒤로 젖혀져 다리가 쭉 뻗는다.

기술 거는 사람은 무게 중심을 낮추어 안정적으로 균형을 유지한다.

격투기 초보자를 그리는 법

초보자는 팔만 제압하기 때문에 힘에 밀리고, 상대는 팔을 제외한 신체를 자유롭게 움직입니다. 무게 중심도 비슷한 높이라 안정감이 떨어집니다.

상대에게 밀착해 움직임을 제한해야 하는 것의 중요성을 몰라 몸을 뗀 채 팔만 구속한다.

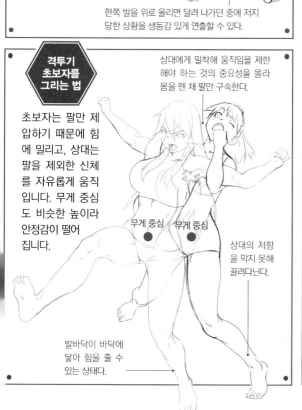

무게 중심

무게 중심

상대의 저항을 막지 못해 끌려다닌다.

발바닥이 바닥에 닿아 힘을 줄 수 있는 상태다.

제 2 장 역동적인 모션과 격투 포즈 그리는 법

LESSON 4 관절기 편

팔 가로누워 꺾기

상대의 한쪽 팔을 다리 사이에 끼우고, 팔을 젖혀 팔꿈치 관절을 가동 영역 이상으로 꺾어 버리는 기술입니다. '암 바'라고도 합니다. 기술에 들어가는 방법은 여러 가지가 있지만, 여기서는 달려들어 시도하는 방법을 소개합니다.

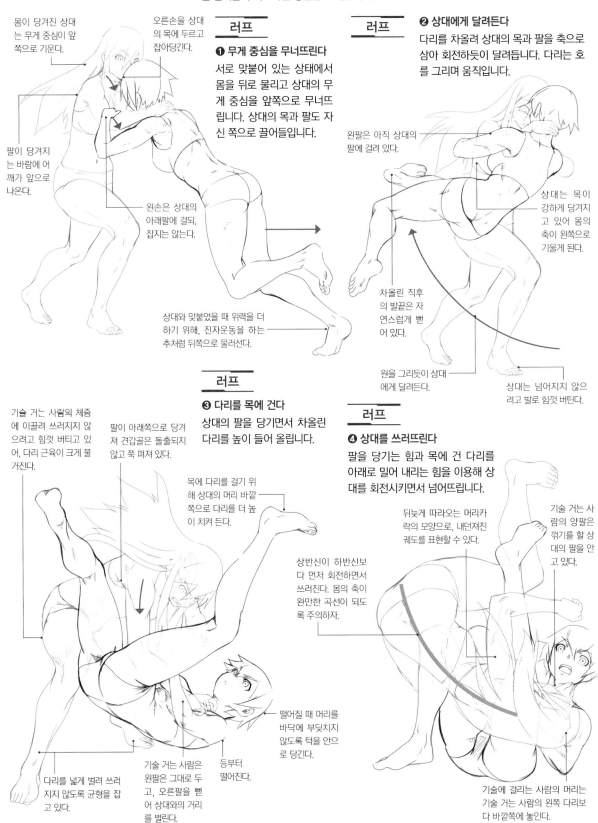

몸이 당겨진 상대는 무게 중심이 앞쪽으로 기운다.

오른손을 상대의 목에 두르고 잡아당긴다.

팔이 당겨지는 바람에 어깨가 앞으로 나온다.

왼손은 상대의 아래팔에 걸되, 잡지는 않는다.

러프
❶ 무게 중심을 무너뜨린다
서로 맞붙어 있는 상태에서 몸을 뒤로 물리고 상대의 무게 중심을 앞쪽으로 무너뜨립니다. 상대의 목과 팔도 자신 쪽으로 끌어들입니다.

상대와 맞붙었을 때 위력을 더하기 위해, 진자운동을 하는 추처럼 뒤쪽으로 물러선다.

러프
❷ 상대에게 달려든다
다리를 차올려 상대의 목과 팔을 축으로 삼아 회전하듯이 달려듭니다. 다리는 호를 그리며 움직입니다.

왼팔은 아직 상대의 팔에 걸려 있다.

상대는 목이 강하게 당겨지고 있어 몸의 축이 왼쪽으로 기울게 된다.

차올린 직후의 발끝은 자연스럽게 뻗어 있다.

원을 그리듯이 상대에게 달려든다.

상대는 넘어지지 않으려고 발로 힘껏 버틴다.

러프
❸ 다리를 목에 건다
상대의 팔을 당기면서 차올린 다리를 높이 들어 올립니다.

기술 거는 사람의 체중에 이끌려 쓰러지지 않으려고 힘껏 버티고 있어, 다리 근육이 크게 불거진다.

팔이 아래쪽으로 당겨져 견갑골은 돌출되지 않고 쭉 펴져 있다.

목에 다리를 걸기 위해 상대의 머리 바깥쪽으로 다리를 더 높이 치켜 든다.

러프
❹ 상대를 쓰러뜨린다
팔을 당기는 힘과 목에 건 다리를 아래로 밀어 내리는 힘을 이용해 상대를 회전시키면서 넘어뜨립니다.

뒤늦게 따라오는 머리카락의 모양으로, 내던져진 궤도를 표현할 수 있다.

상반신이 하반신보다 먼저 회전하면서 쓰러진다. 몸의 축이 완만한 곡선이 되도록 주의하자.

기술 거는 사람의 양팔은 꺾기를 할 상대의 팔을 안고 있다.

떨어질 때 머리를 바닥에 부딪치지 않도록 턱을 안으로 당긴다.

다리를 넓게 벌려 쓰러지지 않도록 균형을 잡고 있다.

기술 거는 사람은 왼팔은 그대로 두고, 오른팔을 뻗어 상대와의 거리를 벌린다.

등부터 떨어진다.

기술에 걸리는 사람의 머리는 기술 거는 사람의 왼쪽 다리보다 바깥쪽에 놓인다.

러프

❺ 팔을 꺾는다

상대의 목에 다리를 걸고 그대로 짓누르며 고정시킵니다. 그리고 자신의 허리를 지렛대 삼아, 붙잡은 상대의 팔을 활 모양으로 꺾어 데미지를 줍니다.

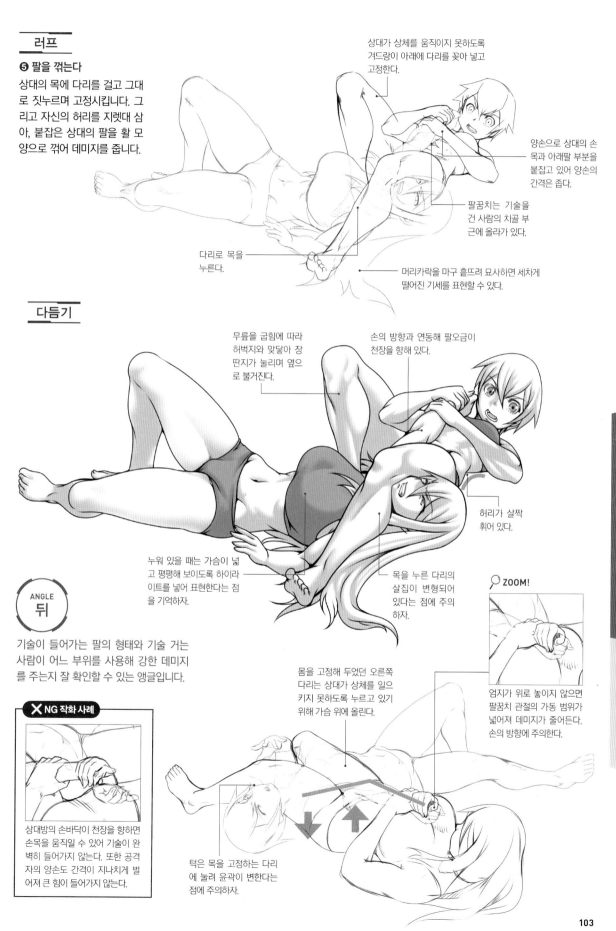

상대가 상체를 움직이지 못하도록 겨드랑이 아래에 다리를 꽂아 넣고 고정한다.

양손으로 상대의 손목과 아래팔 부분을 붙잡고 있어 양손의 간격은 좁다.

팔꿈치는 기술을 건 사람의 치골 부근에 올라가 있다.

머리카락을 마구 흩뜨려 묘사하면 세차게 떨어진 기세를 표현할 수 있다.

다리로 목을 누른다.

다듬기

무릎을 굽힘에 따라 허벅지와 맞닿아 장딴지가 눌리며 옆으로 불거진다.

손의 방향과 연동해 팔오금이 천장을 향해 있다.

허리가 살짝 휘어 있다.

누워 있을 때는 가슴이 넓고 평평해 보이도록 하이라이트를 넣어 표현한다는 점을 기억하자.

목을 누른 다리의 살집이 변형되어 있다는 점에 주의하자.

ANGLE 뒤

기술이 들어가는 팔의 형태와 기술 거는 사람이 어느 부위를 사용해 강한 데미지를 주는지 잘 확인할 수 있는 앵글입니다.

🔍 ZOOM!

엄지가 위로 놓이지 않으면 팔꿈치 관절의 가동 범위가 넓어져 데미지가 줄어든다. 손의 방향에 주의한다.

몸을 고정해 두었던 오른쪽 다리는 상대가 상체를 일으키지 못하도록 누르고 있기 위해 가슴 위에 올린다.

✕ NG 작화 사례

상대방의 손바닥이 천장을 향하면 손목을 움직일 수 있어 기술이 완벽히 들어가지 않는다. 또한 공격자의 양손도 간격이 지나치게 벌어져 큰 힘이 들어가지 않는다.

턱은 목을 고정하는 다리에 눌려 윤곽이 변한다는 점에 주의하자.

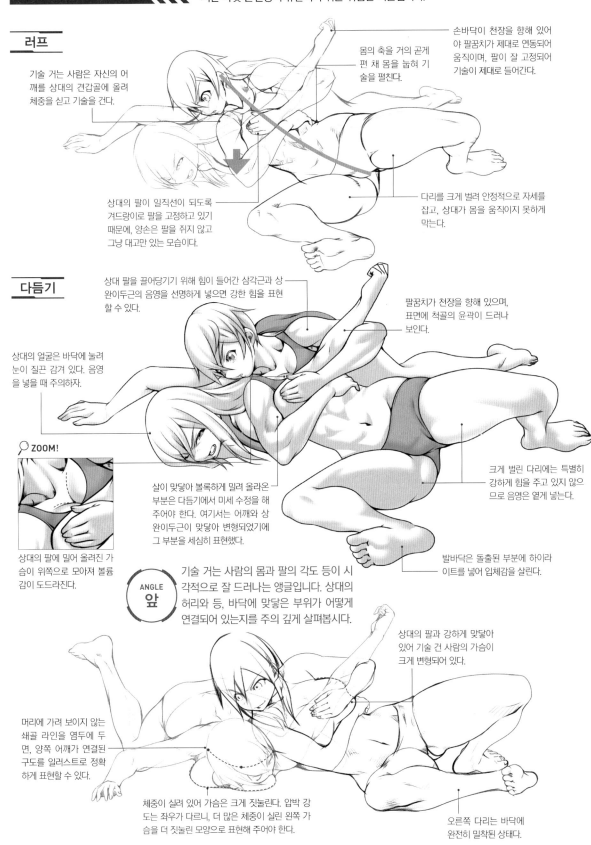

겨드랑이 굳히기

상대의 팔을 겨드랑이에 끼워 제압한 뒤, 어깨나 팔꿈치에 데미지를 주는 기술입니다. 단순하지만 자칫 골절상이 유발되기 쉬운 위험한 기술입니다.

러프

기술 거는 사람은 자신의 어깨를 상대의 견갑골에 올려 체중을 싣고 기술을 건다.

몸의 축을 거의 곧게 편 채 몸을 눕혀 기술을 펼친다.

손바닥이 천장을 향해 있어야 팔꿈치가 제대로 연동되어 움직이며, 팔이 잘 고정되어 기술이 제대로 들어간다.

상대의 팔이 일직선이 되도록 겨드랑이로 팔을 고정하고 있기 때문에, 양손은 팔을 쥐지 않고 그냥 대고만 있는 모습이다.

다리를 크게 벌려 안정적으로 자세를 잡고, 상대가 몸을 움직이지 못하게 막는다.

다듬기

상대 팔을 끌어당기기 위해 힘이 들어간 삼각근과 상완이두근의 음영을 선명하게 넣으면 강한 힘을 표현할 수 있다.

팔꿈치가 천장을 향해 있으며, 표면에 척골의 윤곽이 드러나 보인다.

상대의 얼굴은 바닥에 눌려 눈이 질끈 감겨 있다. 음영을 넣을 때 주의하자.

크게 벌린 다리에는 특별히 강하게 힘을 주고 있지 않으므로 음영은 옅게 넣는다.

🔍 ZOOM!

상대의 팔에 밀려 올려진 가슴이 위쪽으로 모아져 볼륨감이 도드라진다.

살이 맞닿아 볼록하게 밀려 올라온 부분은 다듬기에서 미세 수정을 해주어야 한다. 여기서는 어깨와 상완이두근이 맞닿아 변형되었기에 그 부분을 세심히 표현했다.

발바닥은 돌출된 부분에 하이라이트를 넣어 입체감을 살린다.

ANGLE 앞

기술 거는 사람의 몸과 팔의 각도 등이 시각적으로 잘 드러나는 앵글입니다. 상대의 허리와 등, 바닥에 맞닿은 부위가 어떻게 연결되어 있는지를 주의 깊게 살펴봅시다.

상대의 팔과 강하게 맞닿아 있어 기술 건 사람의 가슴이 크게 변형되어 있다.

머리에 가려 보이지 않는 쇄골 라인을 염두에 두면, 양쪽 어깨가 연결된 구도를 일러스트로 정확하게 표현할 수 있다.

체중이 실려 있어 가슴은 크게 짓눌린다. 압박 강도는 좌우가 다르니, 더 많은 체중이 실린 왼쪽 가슴을 더 짓눌린 모양으로 표현해 주어야 한다.

오른쪽 다리는 바닥에 완전히 밀착된 상태다.

캐멀 클러치

엎드린 상대의 등에 올라타, 상대의 목과 턱을 붙잡고 몸을 뒤로 젖혀 등과 목에 데미지를 주는 기술입니다.

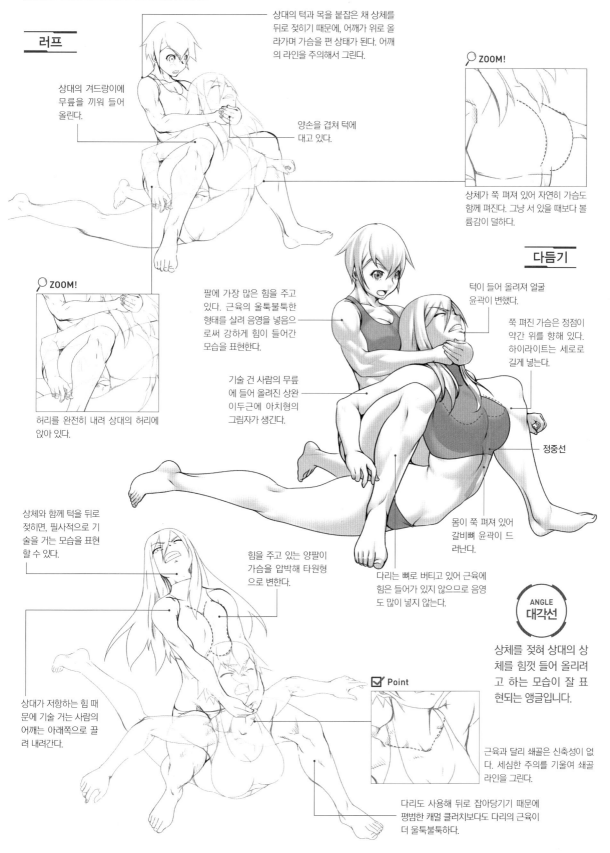

러프

상대의 턱과 목을 붙잡은 채 상체를 뒤로 젖히기 때문에, 어깨가 위로 올라가며 가슴을 편 상태가 된다. 어깨의 라인을 주의해서 그린다.

상대의 겨드랑이에 무릎을 끼워 들어 올린다.

양손을 겹쳐 턱에 대고 있다.

🔍 ZOOM!

상체가 쭉 펴져 있어 자연히 가슴도 함께 펴진다. 그냥 서 있을 때보다 볼륨감이 덜하다.

🔍 ZOOM!

허리를 완전히 내려 상대의 허리에 앉아 있다.

다듬기

팔에 가장 많은 힘을 주고 있다. 근육의 울퉁불퉁한 형태를 살려 음영을 넣음으로써 강하게 힘이 들어간 모습을 표현한다.

기술 건 사람의 무릎에 들어 올려진 상완이두근에 아치형의 그림자가 생긴다.

턱이 들어 올려져 얼굴 윤곽이 변했다.

쭉 펴진 가슴은 정점이 약간 위를 향해 있다. 하이라이트는 세로로 길게 넣는다.

정중선

몸이 쭉 펴져 있어 갈비뼈 윤곽이 드러난다.

다리는 뼈로 버티고 있어 근육에 힘은 들어가 있지 않으므로 음영도 많이 넣지 않는다.

상체와 함께 턱을 뒤로 젖히면, 필사적으로 기술을 거는 모습을 표현할 수 있다.

힘을 주고 있는 양팔이 가슴을 압박해 타원형으로 변한다.

상대가 저항하는 힘 때문에 기술 거는 사람의 어깨는 아래쪽으로 끌려 내려간다.

☑ Point

근육과 달리 쇄골은 신축성이 없다. 세심한 주의를 기울여 쇄골 라인을 그린다.

다리도 사용해 뒤로 잡아당기기 때문에 평범한 캐멀 클러치보다도 다리의 근육이 더 울퉁불퉁하다.

ANGLE
대각선

상체를 젖혀 상대의 상체를 힘껏 들어 올리려고 하는 모습이 잘 표현되는 앵글입니다.

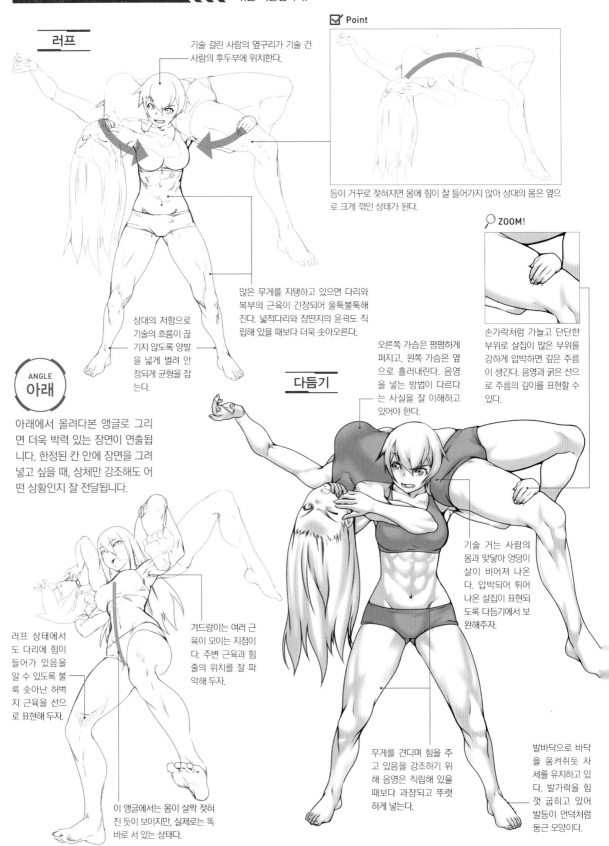

아르헨틴 백 브레이커

어깨 위에 상대를 똑바로 눕혀 올리고 자신의 목을 지렛대 삼아 상대의 몸을 옆으로 꺾는 기술입니다.

러프

기술 걸린 사람의 옆구리가 기술 건 사람의 후두부에 위치한다.

☑ Point

등이 거꾸로 젖혀지면 몸에 힘이 잘 들어가지 않아 상대의 몸은 옆으로 크게 꺾인 상태가 된다.

🔍 ZOOM!

손가락처럼 가늘고 단단한 부위로 살집이 많은 부위를 강하게 압박하면 깊은 주름이 생긴다. 음영과 굵은 선으로 주름의 깊이를 표현할 수 있다.

많은 무게를 지탱하고 있으면 다리와 복부의 근육이 긴장되어 울퉁불퉁해진다. 넓적다리와 장딴지의 윤곽도 직립해 있을 때보다 더욱 솟아오른다.

상대의 저항으로 기술의 흐름이 끊기지 않도록 양발을 넓게 벌려 안정되게 균형을 잡는다.

오른쪽 가슴은 평평하게 펴지고, 왼쪽 가슴은 옆으로 흘러내린다. 음영을 넣는 방법이 다르다는 사실을 잘 이해하고 있어야 한다.

ANGLE
아래

아래에서 올려다본 앵글로 그리면 더욱 박력 있는 장면이 연출됩니다. 한정된 칸 안에 장면을 그려 넣고 싶을 때, 상체만 강조해도 어떤 상황인지 잘 전달됩니다.

다듬기

기술 거는 사람의 몸과 맞닿아 엉덩이 살이 비어져 나온다. 압박되어 튀어 나온 살집이 표현되도록 다듬기에서 보완해주자.

러프 상태에서도 다리에 힘이 들어가 있음을 알 수 있도록 불룩 솟아난 허벅지 근육을 선으로 표현해 두자.

겨드랑이는 여러 근육이 모이는 지점이다. 주변 근육과 힘줄의 위치를 잘 파악해 두자.

이 앵글에서는 몸이 살짝 젖혀진 듯이 보이지만, 실제로는 똑바로 서 있는 상태다.

무게를 견디며 힘을 주고 있음을 강조하기 위해 음영은 직립해 있을 때보다 과장되고 뚜렷하게 넣는다.

발바닥으로 바닥을 움켜쥐듯 자세를 유지하고 있다. 발가락을 힘껏 굽히고 있어 발등이 언덕처럼 둥근 모양이다.

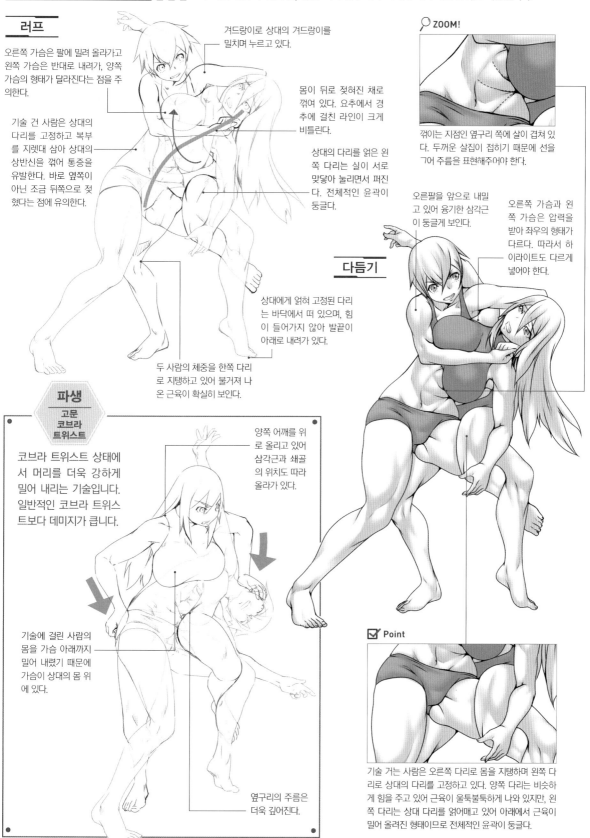

코브라 트위스트

등 뒤에서 상대의 왼쪽 다리에 자신의 왼쪽 다리를 얽어 고정하고, 왼팔로 상대의 오른쪽 어깨와 목을 휘감아 잡은 뒤, 등을 펴며 옆구리와 허리에 데미지를 입히는 기술입니다.

러프

오른쪽 가슴은 팔에 밀려 올라가고 왼쪽 가슴은 반대로 내려가, 양쪽 가슴의 형태가 달라진다는 점을 주의한다.

기술 건 사람은 상대의 다리를 고정하고 복부를 지렛대 삼아 상대의 상반신을 꺾어 통증을 유발한다. 바로 옆쪽이 아닌 조금 뒤쪽으로 젖혔다는 점에 유의한다.

겨드랑이로 상대의 겨드랑이를 밀치며 누르고 있다.

몸이 뒤로 젖혀진 채로 꺾여 있다. 요추에서 경추에 걸친 라인이 크게 비틀린다.

상대의 다리를 얽은 왼쪽 다리는 실이 서로 맞닿아 누르면서 퍼진다. 전체적인 윤곽이 둥글다.

상대에게 얽혀 고정된 다리는 바닥에서 떠 있으며, 힘이 들어가지 않아 발끝이 아래로 내려가 있다.

두 사람의 체중을 한쪽 다리로 지탱하고 있어 불거져 나온 근육이 확실히 보인다.

ZOOM!

꺾이는 지점인 옆구리 쪽에 살이 겹쳐 있다. 두꺼운 살집이 접히기 때문에 선을 그어 주름을 표현해주어야 한다.

오른팔을 앞으로 내밀고 있어 융기한 삼각근이 둥글게 보인다.

오른쪽 가슴과 왼쪽 가슴은 압력을 받아 좌우의 형태가 다르다. 따라서 하이라이트도 다르게 넣어야 한다.

다듬기

파생
고문 코브라 트위스트

코브라 트위스트 상태에서 머리를 더욱 강하게 밀어 내리는 기술입니다. 일반적인 코브라 트위스트보다 데미지가 큽니다.

양쪽 어깨를 위로 올리고 있어 삼각근과 쇄골의 위치도 따라 올라가 있다.

기술에 걸린 사람의 몸을 가슴 아래까지 밀어 내렸기 때문에 가슴이 상대의 몸 위에 있다.

옆구리의 주름은 더욱 깊어진다.

Point

기술 거는 사람은 오른쪽 다리로 몸을 지탱하며 왼쪽 다리로 상대의 다리를 고정하고 있다. 양쪽 다리는 비슷하게 힘을 주고 있어 근육이 울퉁불퉁하게 나와 있지만, 왼쪽 다리는 상대 다리를 얽어매고 있어 아래에서 근육이 밀어 올려진 형태이므로 전체적인 윤곽이 둥글다.

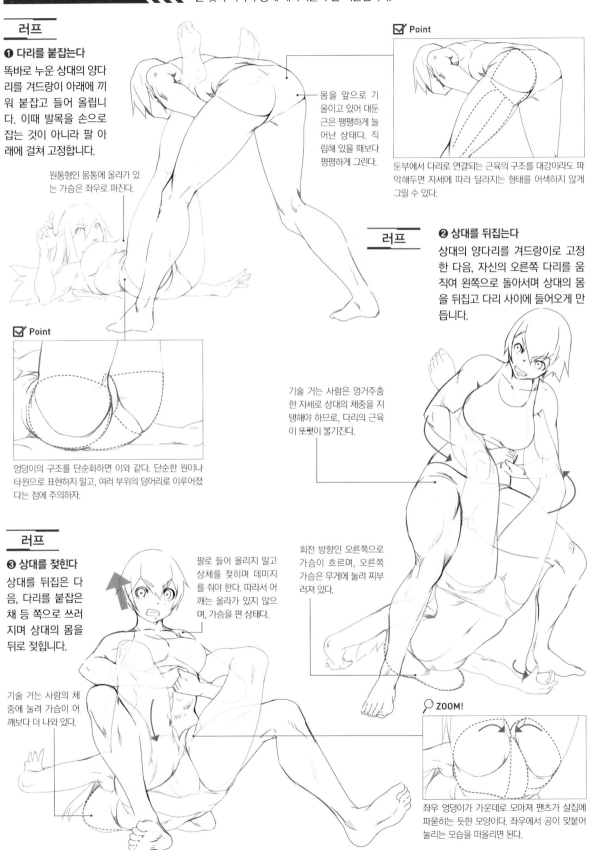

보스턴 크랩

똑바로 누워 있는 상대의 양다리를 겨드랑이 아래에 끼운 채 돌아서며 뒤집은 뒤, 상대의 등을 젖혀 허리와 등에 데미지를 주는 기술입니다.

러프

❶ 다리를 붙잡는다

똑바로 누운 상대의 양다리를 겨드랑이 아래에 끼워 붙잡고 들어 올립니다. 이때 발목을 손으로 잡는 것이 아니라 팔 아래에 걸쳐 고정합니다.

원통형인 몸통에 올라가 있는 가슴은 좌우로 퍼진다.

☑ Point

몸을 앞으로 기울이고 있어 대둔근은 팽팽하게 늘어난 상태다. 직립해 있을 때보다 평평하게 그린다.

둔부에서 다리로 연결되는 근육의 구조를 대강이라도 파악해두면 자세에 따라 달라지는 형태를 어색하지 않게 그릴 수 있다.

러프

❷ 상대를 뒤집는다

상대의 양다리를 겨드랑이로 고정한 다음, 자신의 오른쪽 다리를 움직여 왼쪽으로 돌아서며 상대의 몸을 뒤집고 다리 사이에 들어오게 만듭니다.

기술 거는 사람은 엉거주춤한 자세로 상대의 체중을 지탱해야 하므로, 다리의 근육이 또렷이 불거진다.

☑ Point

엉덩이의 구조를 단순화하면 이와 같다. 단순한 원이나 타원으로 표현하지 말고, 여러 부위의 덩어리로 이루어졌다는 점에 주의하자.

러프

❸ 상대를 젖힌다

상대를 뒤집은 다음, 다리를 붙잡은 채 등 쪽으로 쓰러지며 상대의 몸을 뒤로 젖힙니다.

팔로 들어 올리지 말고 상체를 젖히며 데미지를 줘야 한다. 따라서 어깨는 올라가 있지 않으며, 가슴을 편 상태다.

회전 방향인 오른쪽으로 가슴이 흐르며, 오른쪽 가슴은 무게에 눌려 찌부러져 있다.

기술 거는 사람의 체중에 눌려 가슴이 어깨보다 더 나와 있다.

🔍 ZOOM!

좌우 엉덩이가 가운데로 모아져 팬츠가 살집에 파묻히는 듯한 모양이다. 좌우에서 공이 맞붙어 눌리는 모습을 떠올리면 된다.

다듬기

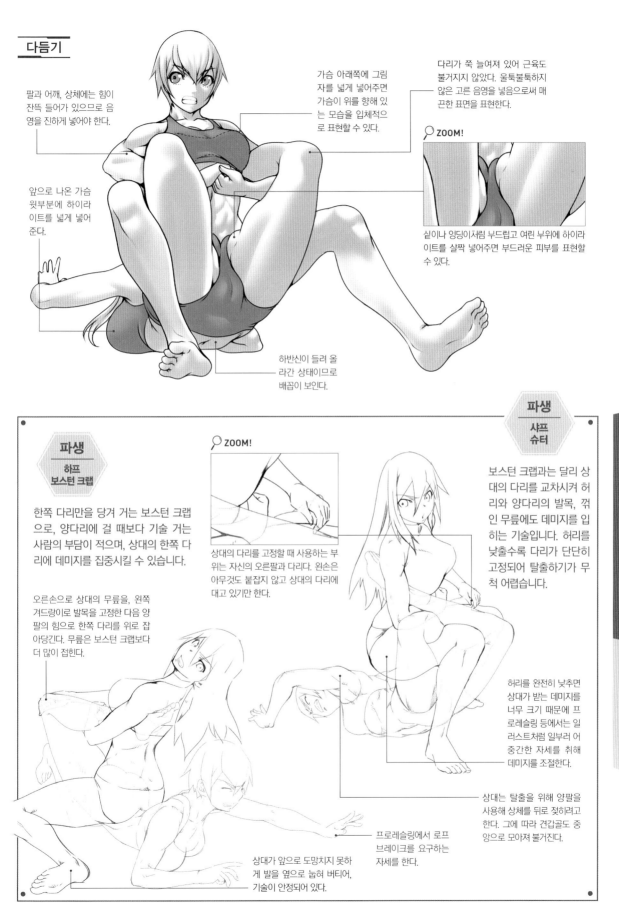

팔과 어깨, 상체에는 힘이 잔뜩 들어가 있으므로 음영을 진하게 넣어야 한다.

가슴 아래쪽에 그림자를 넓게 넣어주면 가슴이 위를 향해 있는 모습을 입체적으로 표현할 수 있다.

다리가 쭉 늘여져 있어 근육도 불거지지 않았다. 울퉁불퉁하지 않은 고른 음영을 넣음으로써 매끈한 표면을 표현한다.

🔍 ZOOM!

실이나 잉딩이처럼 부드럽고 여린 부위에 하이라이트를 살짝 넣어주면 부드러운 피부를 표현할 수 있다.

앞으로 나온 가슴 윗부분에 하이라이트를 넓게 넣어준다.

하반신이 들려 올라간 상태이므로 배꼽이 보인다.

파생
하프 보스턴 크랩

한쪽 다리만을 당겨 거는 보스턴 크랩으로, 양다리에 걸 때보다 기술 거는 사람의 부담이 적으며, 상대의 한쪽 다리에 데미지를 집중시킬 수 있습니다.

오른손으로 상대의 무릎을, 왼쪽 겨드랑이로 발목을 고정한 다음 양팔의 힘으로 한쪽 다리를 위로 잡아당긴다. 무릎은 보스턴 크랩보다 더 많이 접힌다.

🔍 ZOOM!

상대의 다리를 고정할 때 사용하는 부위는 자신의 오른팔과 다리다. 왼손은 아무것도 붙잡지 않고 상대의 다리에 대고 있기만 한다.

파생
샤프 슈터

보스턴 크랩과는 달리 상대의 다리를 교차시켜 허리와 양다리의 발목, 꺾인 무릎에도 데미지를 입히는 기술입니다. 허리를 낮출수록 다리가 단단히 고정되어 탈출하기가 무척 어렵습니다.

허리를 완전히 낮추면 상대가 받는 데미지를 너무 크기 때문에 프로레슬링 등에서는 일러스트처럼 일부러 어중간한 자세를 취해 데미지를 조절한다.

상대는 탈출을 위해 양팔을 사용해 상체를 뒤로 젖히려고 한다. 그에 따라 견갑골도 중앙으로 모아져 불거진다.

프로레슬링에서 로프 브레이크를 요구하는 자세를 한다.

상대가 앞으로 도망치지 못하게 발을 옆으로 눕혀 버티어, 기술이 안정되어 있다.

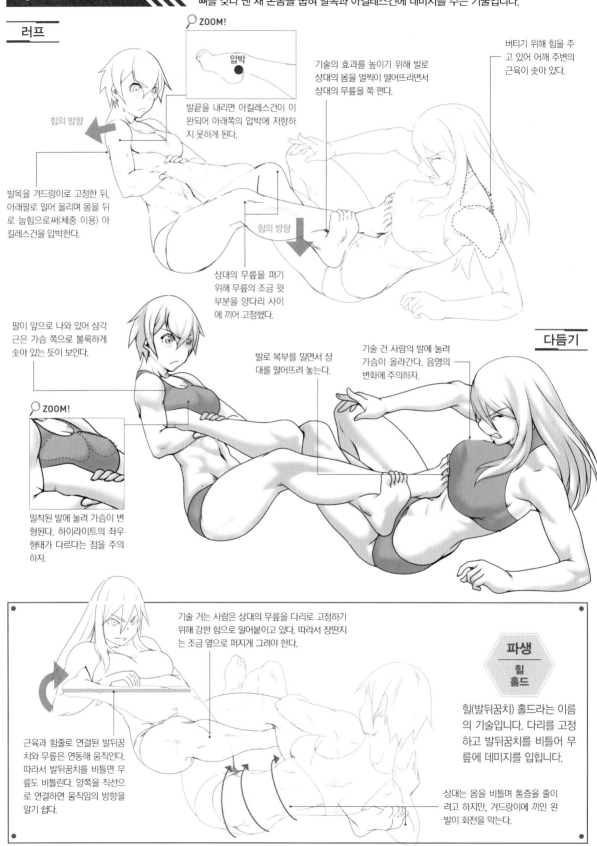

레그 로크

상대의 한쪽 다리를 양다리와 겨드랑이로 고정한 뒤, 상대의 아킬레스건에 아래팔의 단단한 뼈를 갖다 댄 채 온몸을 눕혀 발목과 아킬레스건에 데미지를 주는 기술입니다.

러프

ZOOM!

압박

발끝을 내리면 아킬레스건이 이완되어 아래쪽의 압박에 저항하지 못하게 된다.

기술의 효과를 높이기 위해 발로 상대의 몸을 멀찍이 떨어뜨리면서 상대의 무릎을 쭉 편다.

버티기 위해 힘을 주고 있어 어깨 주변의 근육이 솟아 있다.

힘의 방향

발목을 겨드랑이로 고정한 뒤, 아래팔로 밀어 올리며 몸을 뒤로 눕힘으로써(체중 이용) 아킬레스건을 압박한다.

힘의 방향

상대의 무릎을 펴기 위해 무릎의 조금 윗부분을 양다리 사이에 끼어 고정했다.

팔이 앞으로 나와 있어 삼각근은 가슴 쪽으로 볼록하게 솟아 있는 듯이 보인다.

발로 복부를 밀면서 상대를 떨어뜨려 놓는다.

기술 건 사람의 발에 눌려 가슴이 올라간다. 음영의 변화에 주의하자.

다듬기

ZOOM!

밀착된 발에 눌려 가슴이 변형된다. 하이라이트의 좌우 형태가 다르다는 점을 주의하자.

기술 거는 사람은 상대의 무릎을 다리로 고정하기 위해 강한 힘으로 밀어붙이고 있다. 따라서 장딴지는 조금 옆으로 퍼지게 그려야 한다.

파생
힐 홀드

힐(발뒤꿈치) 홀드라는 이름의 기술입니다. 다리를 고정하고 발뒤꿈치를 비틀어 무릎에 데미지를 입힙니다.

근육과 힘줄로 연결된 발뒤꿈치와 무릎은 연동해 움직인다. 따라서 발뒤꿈치를 비틀면 무릎도 비틀린다. 양쪽을 직선으로 연결하면 움직임의 방향을 알기 쉽다.

상대는 몸을 비틀며 통증을 줄이려고 하지만, 겨드랑이에 끼인 왼발이 회전을 막는다.

니 바

상대의 다리를 자신의 양다리로 고정한 뒤 몸을 뒤로 젖혀 상대의 무릎을 반대로 꺾어 무릎에 큰 데미지를 주는 기술입니다.

러프

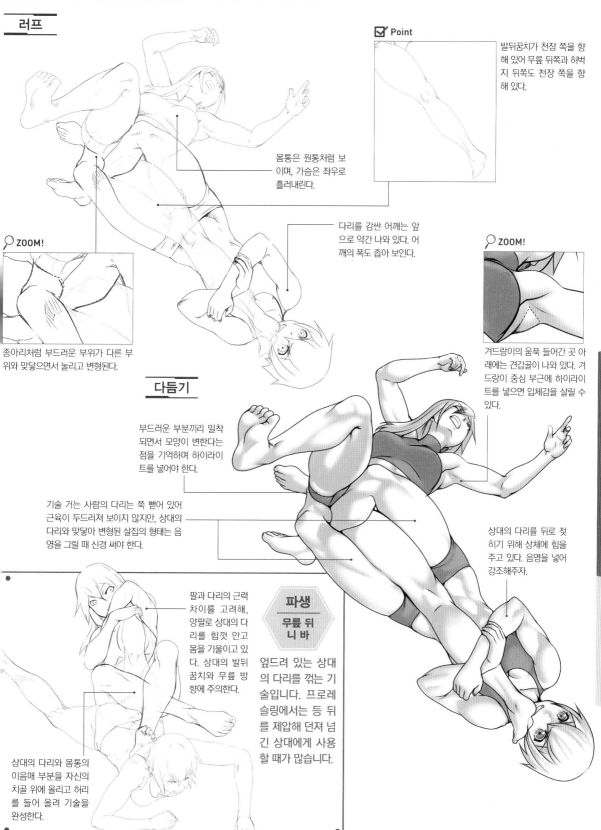

☑ Point

발뒤꿈치가 천장 쪽을 향해 있어 무릎 뒤쪽과 허벅지 뒤쪽도 천장 쪽을 향해 있다.

몸통은 원통처럼 보이며, 가슴은 좌우로 흘러내린다.

다리를 감싼 어깨는 앞으로 약간 나와 있다. 어깨의 폭도 좁아 보인다.

🔍 ZOOM!

종아리처럼 부드러운 부위가 다른 부위와 맞닿으면서 눌리고 변형된다.

🔍 ZOOM!

겨드랑이의 움푹 들어간 곳 아래에는 견갑골이 나와 있다. 겨드랑이 중심 부근에 하이라이트를 넣으면 입체감을 살릴 수 있다.

다듬기

부드러운 부분끼리 밀착되면서 모양이 변한다는 점을 기억하며 하이라이트를 넣어야 한다.

기술 거는 사람의 다리는 쭉 뻗어 있어 근육이 두드러져 보이지 않지만, 상대의 다리와 맞닿아 변형된 살집의 형태는 음영을 그릴 때 신경 써야 한다.

상대의 다리를 뒤로 젖히기 위해 상체에 힘을 주고 있다. 음영을 넣어 강조해주자.

팔과 다리의 근력 차이를 고려해, 양팔로 상대의 다리를 힘껏 안고 몸을 기울이고 있다. 상대의 발뒤꿈치와 무릎 방향에 주의한다.

파생 무릎 뒤 니 바

엎드려 있는 상대의 다리를 꺾는 기술입니다. 프로레슬링에서는 등 뒤를 제압해 던져 넘긴 상대에게 사용할 때가 많습니다.

상대의 다리와 몸통의 이음매 부분을 자신의 치골 위에 올리고 허리를 들어 올려 기술을 완성한다.

제2장 역동적인 모션과 격투 포즈 그리는 법

LESSON 4 관절기 편

111

피규어 포 레그 로크

두 다리를 이용해 상대의 다리를 4자로 얽고, 붙잡은 한쪽 다리를 쭉 뻗어 올려 무릎에 데미지를 주는 기술입니다. '다리 4자 굽히기'라고도 합니다.

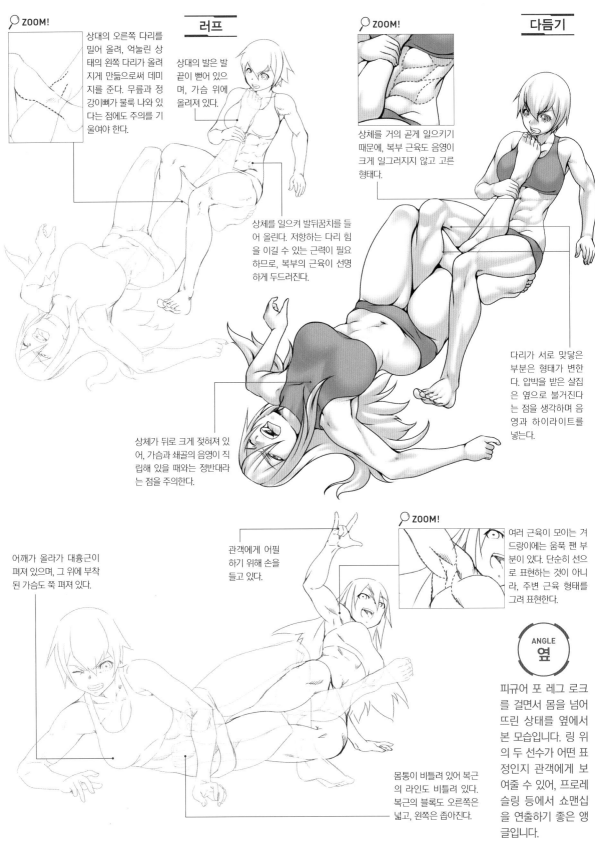

🔍 ZOOM!

러프

상대의 오른쪽 다리를 밀어 올려, 억눌린 상태의 왼쪽 다리가 올려지게 만듦으로써 데미지를 준다. 무릎과 정강이뼈가 불룩 나와 있다는 점에도 주의를 기울여야 한다.

상대의 발은 발끝이 뻗어 있으며, 가슴 위에 올려져 있다.

🔍 ZOOM!

다듬기

상체를 거의 곧게 일으키기 때문에, 복부 근육도 음영이 크게 일그러지지 않고 고른 형태다.

상체를 일으켜 발뒤꿈치를 들어 올린다. 저항하는 다리 힘을 이길 수 있는 근력이 필요하므로, 복부의 근육이 선명하게 두드러진다.

다리가 서로 맞닿은 부분은 형태가 변한다. 압박을 받은 살집은 옆으로 불거진다는 점을 생각하며 음영과 하이라이트를 넣는다.

상체가 뒤로 크게 젖혀져 있어, 가슴과 쇄골의 음영이 직립해 있을 때와는 정반대라는 점을 주의한다.

어깨가 올라가 대흉근이 펴져 있으며, 그 위에 부착된 가슴도 쭉 펴져 있다.

관객에게 어필하기 위해 손을 들고 있다.

🔍 ZOOM!

여러 근육이 모이는 겨드랑이에는 움푹 팬 부분이 있다. 단순히 선으로 표현하는 것이 아니라, 주변 근육 형태를 그려 표현한다.

ANGLE
옆

피규어 포 레그 로크를 걸면서 몸을 넘어뜨린 상태를 옆에서 본 모습입니다. 링 위의 두 선수가 어떤 표정인지 관객에게 보여줄 수 있어, 프로레슬링 등에서 쇼맨십을 연출하기 좋은 앵글입니다.

몸통이 비틀려 있어 복근의 라인도 비틀려 있다. 복근의 블록도 오른쪽은 넓고, 왼쪽은 좁아진다.

상대를 거꾸로 뒤집어 다리를 펼친 뒤 고정하는 기술입니다. 물리적인 데미지보다도 관객에게 과시하기 위한 퍼포먼스 성격이 높은 기술입니다.

러프

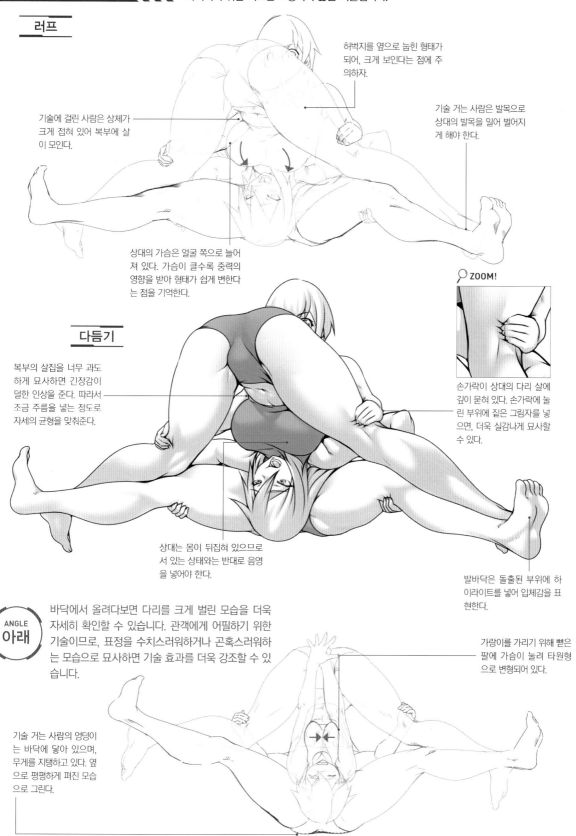

허벅지를 옆으로 눕힌 형태가 되어, 크게 보인다는 점에 주의하자.

기술에 걸린 사람은 상체가 크게 접혀 있어 복부에 살이 모인다.

기술 거는 사람은 발목으로 상대의 발목을 밀어 벌어지게 해야 한다.

상대의 가슴은 얼굴 쪽으로 늘어져 있다. 가슴이 클수록 중력의 영향을 받아 형태가 쉽게 변한다는 점을 기억한다.

ZOOM!

손가락이 상대의 다리 살에 깊이 묻혀 있다. 손가락에 눌린 부위에 짙은 그림자를 넣으면, 더욱 실감나게 묘사할 수 있다.

다듬기

복부의 살집을 너무 과도하게 묘사하면 긴장감이 덜한 인상을 준다. 따라서 조금 주름을 넣는 정도로 자세의 균형을 맞춰준다.

상대는 몸이 뒤집혀 있으므로 서 있는 상태와는 반대로 음영을 넣어야 한다.

발바닥은 돌출된 부위에 하이라이트를 넣어 입체감을 표현한다.

ANGLE
아래

바닥에서 올려다보면 다리를 크게 벌린 모습을 더욱 자세히 확인할 수 있습니다. 관객에게 어필하기 위한 기술이므로, 표정을 수치스러워하거나 곤혹스러워하는 모습으로 묘사하면 기술 효과를 더욱 강조할 수 있습니다.

가랑이를 가리기 위해 뻗은 팔에 가슴이 눌려 타원형으로 변형되어 있다.

기술 거는 사람의 엉덩이는 바닥에 닿아 있으며, 무게를 지탱하고 있다. 옆으로 평평하게 펴진 모습으로 그린다.

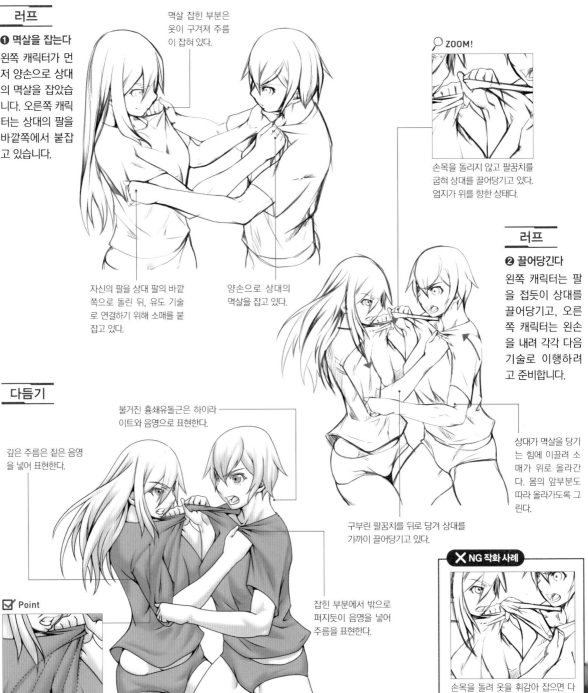

Lesson 5 | # 조르기 편

팔로 상대의 목을 조르는 기술과, 자신의 근력과 지렛대 원리를 이용해 상대의 몸을 단단히 붙잡아 조임으로써 데미지를 주는 기술을 소개합니다.

멱살 잡기(양손)

상대의 가슴 부근(옷깃)을 양손으로 붙잡는 행위입니다. 상대를 가까이 끌어당기기 쉬워서 메치기 등으로 쉽게 연결할 수 있습니다.

러프

❶ 멱살을 잡는다

왼쪽 캐릭터가 먼저 양손으로 상대의 멱살을 잡았습니다. 오른쪽 캐릭터는 상대의 팔을 바깥쪽에서 붙잡고 있습니다.

멱살 잡힌 부분은 옷이 구겨져 주름이 잡혀 있다.

자신의 팔을 상대 팔의 바깥쪽으로 돌린 뒤, 유도 기술로 연결하기 위해 소매를 붙잡고 있다.

양손으로 상대의 멱살을 잡고 있다.

🔍 ZOOM!

손목을 돌리지 않고 팔꿈치를 굽혀 상대를 끌어당기고 있다. 엄지가 위를 향한 상태다.

러프

❷ 끌어당긴다

왼쪽 캐릭터는 팔을 접듯이 상대를 끌어당기고, 오른쪽 캐릭터는 왼손을 내려 각각 다음 기술로 이행하려고 준비합니다.

상대가 멱살을 당기는 힘에 이끌려 소매가 위로 올라간다. 몸의 앞부분도 따라 올라가도록 그린다.

다듬기

불거진 흉쇄유돌근은 하이라이트와 음영으로 표현한다.

깊은 주름은 짙은 음영을 넣어 표현한다.

구부린 팔꿈치를 뒤로 당겨 상대를 가까이 끌어당기고 있다.

잡힌 부분에서 밖으로 퍼지듯이 음영을 넣어 주름을 표현한다.

☑️ **Point**

손에 잡힌 옷 주름은 방사형으로 음영을 넣어 표현한다.

❌ **NG 작화 사례**

손목을 돌려 옷을 휘감아 잡으면 다음 동작으로 이행하는 데 시간이 지체된다. 격투기 숙련자의 움직임이 아니므로 그릴 때 주의한다.

멱살 잡기(한 손)

상대의 도발에 분노해 충동적으로 멱살을 잡을 때는 한 손으로 잡기도 합니다. 양손으로 잡을 때보다 팔을 접으며 끌어당길 때 두 사람의 거리는 더욱 가까워집니다.

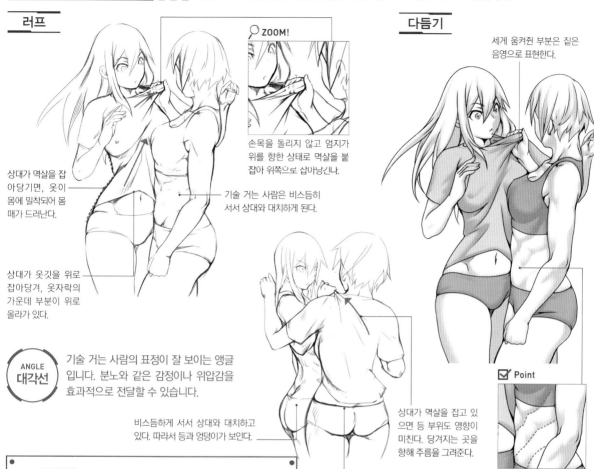

러프

ZOOM!

손목을 돌리지 않고 엄지가 위를 향한 상태로 멱살을 붙잡아 위쪽으로 잡아낭긴나.

상대가 멱살을 잡아당기면, 옷이 몸에 밀착되어 몸매가 드러난다.

기술 거는 사람은 비스듬히 서서 상대와 대치하게 된다.

상대가 옷깃을 위로 잡아당겨, 옷자락의 가운데 부분이 위로 올라가 있다.

ANGLE
대각선

기술 거는 사람의 표정이 잘 보이는 앵글입니다. 분노와 같은 감정이나 위압감을 효과적으로 전달할 수 있습니다.

비스듬하게 서서 상대와 대치하고 있다. 따라서 등과 엉덩이가 보인다.

상대가 멱살을 붙잡고 끌어당기는 중이라, 뒤쪽 옷자락도 조금 올라가 있다.

상대가 멱살을 잡고 있으면 등 부위도 영향이 미친다. 당겨지는 곳을 향해 주름을 그려준다.

다듬기

세게 움켜쥔 부분은 짙은 음영으로 표현한다.

☑ Point

비스듬히 서 있어, 왼쪽의 복사근이 보인다. 음영을 대각선으로 넣어준다.

파생 / 머리채 잡기

머리칼을 움켜쥐고 상대를 일으켜 세우는 장면입니다. 기술 거는 사람의 압도적인 지배력을 표현할 때 효과적이다.

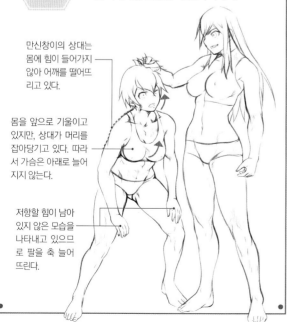

만신창이의 상대는 몸에 힘이 들어가지 않아 어깨를 떨어뜨리고 있다.

몸을 앞으로 기울이고 있지만, 상대가 머리를 잡아당기고 있다. 따라서 가슴은 아래로 늘어지지 않는다.

저항할 힘이 남아 있지 않은 모습을 나타내고 있으므로 팔을 축 늘어뜨린다.

격투기 초보자를 그리는 법

초보자는 옷을 휘감으며 상대를 붙잡습니다. 얼핏 박력 있어 보이지만 사실 쉽게 반격당하는 자세입니다.

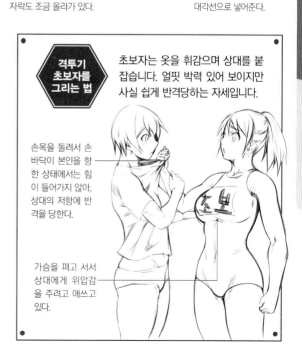

손목을 돌려서 손바닥이 본인을 향한 상태에서는 힘이 들어가지 않아, 상대의 저항에 반격을 당한다.

가슴을 펴고 서서 상대에게 위압감을 주려고 애쓰고 있다.

슬리퍼 홀드

등 뒤에서 상대의 목에 팔을 둘러 경동맥을 조이는 기술입니다. 프로레슬링이나 유도 등에서 사용되며, 기술에 걸린 상대는 버티지 못하고 몇 초 만에 실신해 버립니다.

러프

ZOOM!

다듬기

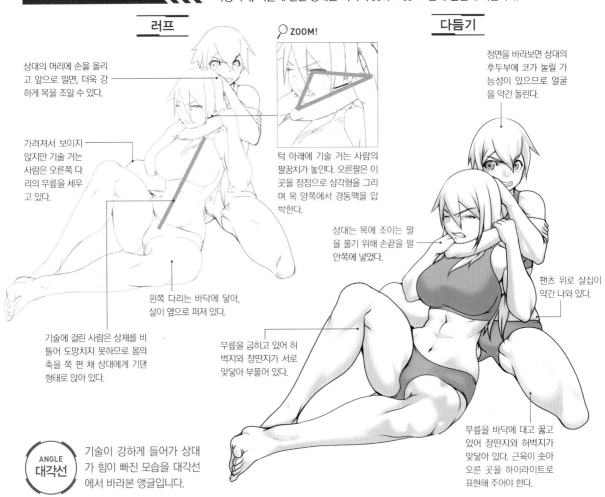

상대의 머리에 손을 올리고 앞으로 밀면, 더욱 강하게 목을 조일 수 있다.

가려져서 보이지 않지만 기술 거는 사람은 오른쪽 다리의 무릎을 세우고 있다.

기술에 걸린 사람은 상체를 비틀어 도망치지 못하므로 몸의 축을 쭉 편 채 상대에게 기댄 형태로 앉아 있다.

왼쪽 다리는 바닥에 닿아, 살이 옆으로 퍼져 있다.

턱 아래에 기술 거는 사람의 팔꿈치가 놓인다. 오른팔은 이곳을 정점으로 삼각형을 그리며 목 양쪽에서 경동맥을 압박한다.

정면을 바라보면 상대의 후두부에 코가 눌릴 가능성이 있으므로 얼굴을 약간 돌린다.

상대는 목에 조이는 팔을 풀기 위해 손끝을 팔 안쪽에 넣었다.

팬츠 위로 살집이 약간 나와 있다.

무릎을 굽히고 있어 허벅지와 장딴지가 서로 맞닿아 부풀어 있다.

무릎을 바닥에 대고 꿇고 있어 장딴지와 허벅지가 맞닿아 있다. 근육이 솟아오른 곳을 하이라이트로 표현해 주어야 한다.

ANGLE 대각선

기술이 강하게 들어가 상대가 힘이 빠진 모습을 대각선에서 바라본 앵글입니다.

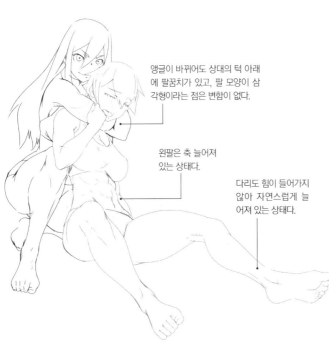

앵글이 바뀌어도 상대의 턱 아래에 팔꿈치가 있고, 팔 모양이 삼각형이라는 점은 변함이 없다.

왼팔은 축 늘어져 있는 상태다.

다리도 힘이 들어가지 않아 자연스럽게 늘어져 있는 상태다.

격투기 초보자를 그리는 법

초보자는 경동맥을 조인다는 개념이 없습니다. 따라서 아주 위험하게 후두를 조르기도 합니다.

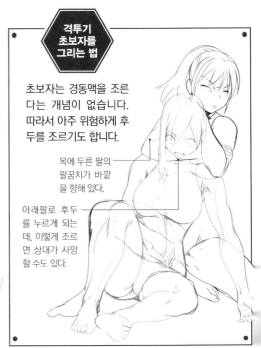

목에 두른 팔의 팔꿈치가 바깥을 향해 있다.

아래팔로 후두를 누르게 되는데, 이렇게 조르면 상대가 사망할 수도 있다.

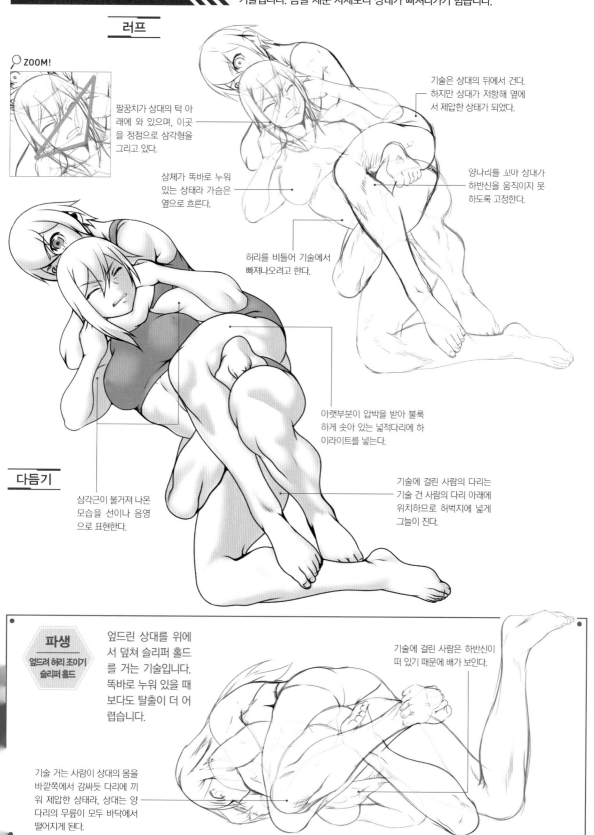

허리 조이며 슬리퍼 홀드

누운 상태에서 팔을 사용해 경동맥을 조르면서, 양다리로 상대의 하반신을 고정하는 기술입니다. 몸을 세운 자세보다 상대가 빠져나가기 힘듭니다.

러프

ZOOM!

팔꿈치가 상대의 턱 아래에 있으며, 이곳을 정점으로 삼각형을 그리고 있다.

기술은 상대의 뒤에서 건다. 하지만 상대가 저항해 옆에서 제압한 상태가 되었다.

상체가 똑바로 누워 있는 상태라 가슴은 옆으로 흐른다.

양다리를 쇠아 상내가 하반신을 움직이지 못하도록 고정한다.

허리를 비틀어 기술에서 빠져나오려고 한다.

다듬기

삼각근이 불거져 나온 모습을 선이나 음영으로 표현한다.

아랫부분이 압박을 받아 볼록하게 솟아 있는 넓적다리에 하이라이트를 넣는다.

기술에 걸린 사람의 다리는 기술 건 사람의 다리 아래에 위치하므로 허벅지에 넓게 그늘이 진다.

파생
엎드려 허리 조이기 슬리퍼 홀드

엎드린 상대를 위에서 덮쳐 슬리퍼 홀드를 거는 기술입니다. 똑바로 누워 있을 때보다도 탈출이 더 어렵습니다.

기술에 걸린 사람은 하반신이 떠 있기 때문에 배가 보인다.

기술 거는 사람이 상대의 몸을 바깥쪽에서 감싸듯 다리에 끼워 제압한 상태라, 상대는 양다리의 무릎이 모두 바닥에서 떨어지게 된다.

옷을 잡고 조르기(하프 넬슨 초크)

상대의 겨드랑이 아래로 팔을 둘러 한쪽 팔을 제압한 뒤, 반대쪽 팔로 경동맥을 조르는 기술입니다. 옷을 붙잡은 손의 손목을 돌려 경동맥을 조릅니다.

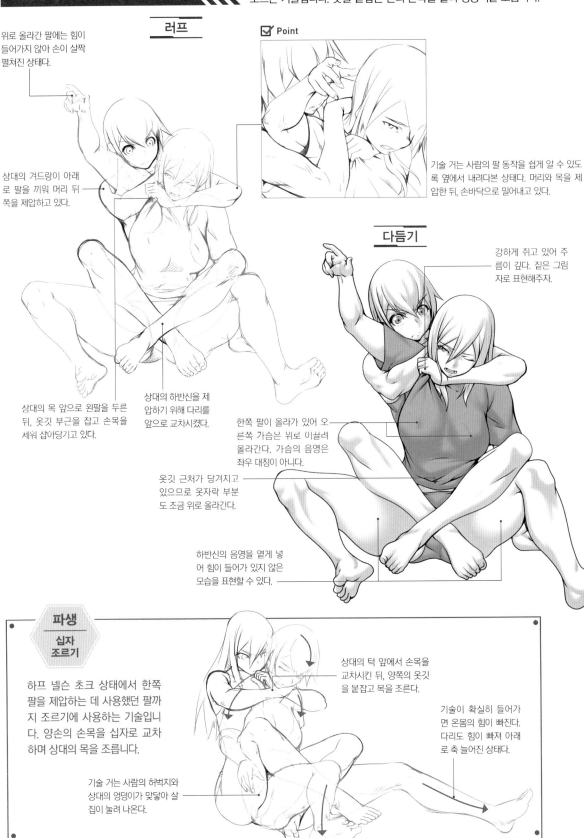

러프

위로 올라간 팔에는 힘이 들어가지 않아 손이 살짝 펼쳐진 상태다.

상대의 겨드랑이 아래로 팔을 끼워 머리 뒤쪽을 제압하고 있다.

상대의 목 앞으로 왼팔을 두른 뒤, 옷깃 부근을 잡고 손목을 세워 잡아당기고 있다.

상대의 하반신을 제압하기 위해 다리를 앞으로 교차시켰다.

☑ Point

기술 거는 사람의 팔 동작을 쉽게 알 수 있도록 옆에서 내려다본 상태다. 머리와 목을 제압한 뒤, 손바닥으로 밀어내고 있다.

다듬기

강하게 쥐고 있어 주름이 깊다. 짙은 그림자로 표현해주자.

한쪽 팔이 올라가 있어 오른쪽 가슴은 위로 이끌려 올라간다. 가슴의 음영은 좌우 대칭이 아니다.

옷깃 근처가 당겨지고 있으므로 옷자락 부분도 조금 위로 올라간다.

하반신의 음영을 옅게 넣어 힘이 들어가 있지 않은 모습을 표현할 수 있다.

파생 / 십자 조르기

하프 넬슨 초크 상태에서 한쪽 팔을 제압하는 데 사용했던 팔까지 조르기에 사용하는 기술입니다. 양손의 손목을 십자로 교차하며 상대의 목을 조릅니다.

기술 거는 사람의 허벅지와 상대의 엉덩이가 맞닿아 살집이 눌려 나온다.

상대의 턱 앞에서 손목을 교차시킨 뒤, 양쪽의 옷깃을 붙잡고 목을 조른다.

기술이 확실히 들어가면 온몸의 힘이 빠진다. 다리도 힘이 빠져 아래로 축 늘어진 상태다.

헤드록

상대의 관자놀이 부근을 겨드랑이에 끼우고 팔로 감싸 조이는 기술입니다. 상대를 감싼 팔의 손을 다른 손으로 꽉 잡아 아래쪽으로 당기면 더욱 강하게 조일 수 있습니다.

러프

오른팔을 대각선 아래로 당기면 머리를 더욱 강하게 조일 수 있다.

내디딘 다리의 대퇴사두근에 힘이 들어가 크게 불거진다.

앞으로 내민 발에 체중이 실려 있어, 뒤쪽 발의 발뒤꿈치는 위로 올라가 있다.

상대는 크게 무릎을 굽힌 채, 앞으로 상체를 숙이게 된다.

다듬기

팔을 당겨 힘을 주고 있다. 상완이두근과 삼각근에 선명한 음영을 넣어 강조한다.

기술 거는 사람의 팔은 상대의 머리와 맞닿아 불룩 불거져 나온다.

앞으로 몸을 굽히고 있어, 복근은 안쪽으로 들어갈수록 그림자가 짙어진다.

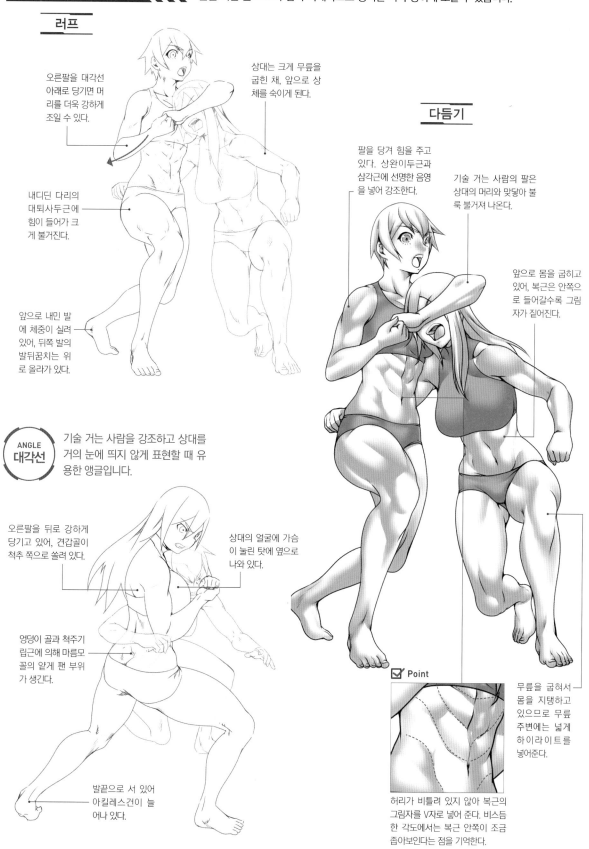

ANGLE
대각선

기술 거는 사람을 강조하고 상대를 거의 눈에 띄지 않게 표현할 때 유용한 앵글입니다.

오른팔을 뒤로 강하게 당기고 있어, 견갑골이 척추 쪽으로 쏠려 있다.

상대의 얼굴에 가슴이 눌린 탓에 옆으로 나와 있다.

엉덩이 골과 척주기립근에 의해 마름모꼴의 얕게 팬 부위가 생긴다.

발끝으로 서 있어 아킬레스건이 늘어나 있다.

☑ Point

무릎을 굽혀서 몸을 지탱하고 있으므로 무릎 주변에는 넓게 하이라이트를 넣어준다.

허리가 비틀려 있지 않아 복근의 그림자를 V자로 넣어 준다. 비스듬한 각도에서는 복근 안쪽이 조금 좁아보인다는 점을 기억한다.

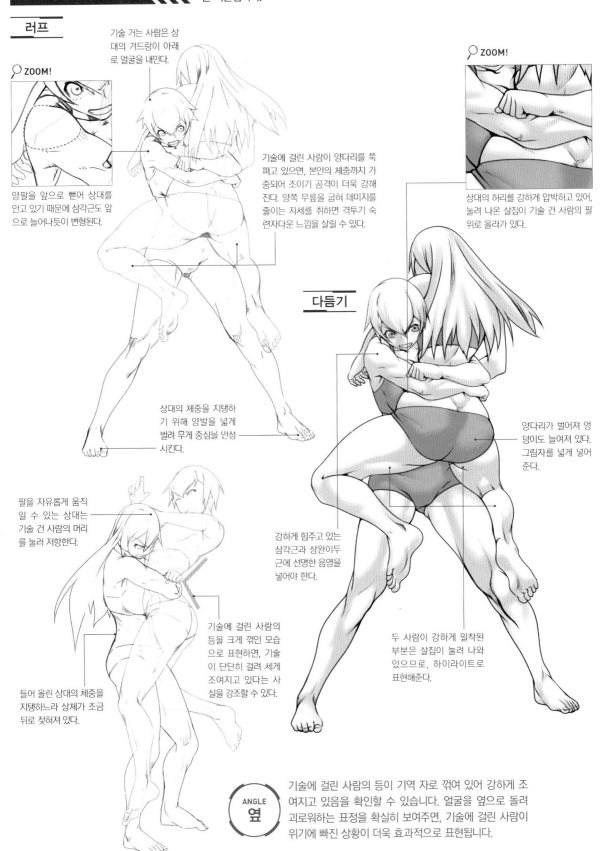

베어 허그

마주 본 상태에서 상대의 몸을 조이듯이 꽉 껴안으며 척추와 늑골 부분을 압박해 데미지를 주는 기술입니다.

러프

ZOOM!

기술 거는 사람은 상대의 겨드랑이 아래로 얼굴을 내민다.

양팔을 앞으로 뻗어 상대를 안고 있기 때문에 삼각근도 앞으로 늘어나듯이 변형된다.

기술에 걸린 사람이 양다리를 쭉 펴고 있으면, 본인의 체중까지 가중되어 조이기 공격이 더욱 강해진다. 양쪽 무릎을 굽혀 데미지를 줄이는 자세를 취하면 격투기 숙련자다운 느낌을 살릴 수 있다.

상대의 체중을 지탱하기 위해 양발을 넓게 벌려 무게 중심을 안정시킨다.

ZOOM!

상대의 허리를 강하게 압박하고 있어, 눌려 나온 살집이 기술 건 사람의 팔 위로 올라가 있다.

다듬기

양다리가 벌어져 엉덩이도 늘어져 있다. 그림자를 넓게 넣어준다.

강하게 힘주고 있는 삼각근과 상완이두근에 선명한 음영을 넣어야 한다.

팔을 자유롭게 움직일 수 있는 상대는 기술 건 사람의 머리를 눌러 저항한다.

기술에 걸린 사람의 등을 크게 꺾인 모습으로 표현하면, 기술이 단단히 걸려 세게 조여지고 있다는 사실을 강조할 수 있다.

들어 올린 상대의 체중을 지탱하느라 상체가 조금 뒤로 젖혀져 있다.

두 사람이 강하게 밀착된 부분은 살집이 눌려 나와 있으므로, 하이라이트로 표현해준다.

ANGLE
옆

기술에 걸린 사람의 등이 기역 자로 꺾여 있어 강하게 조여지고 있음을 확인할 수 있습니다. 얼굴을 옆으로 돌려 괴로워하는 표정을 확실히 보여주면, 기술에 걸린 사람이 위기에 빠진 상황이 더욱 효과적으로 표현됩니다.

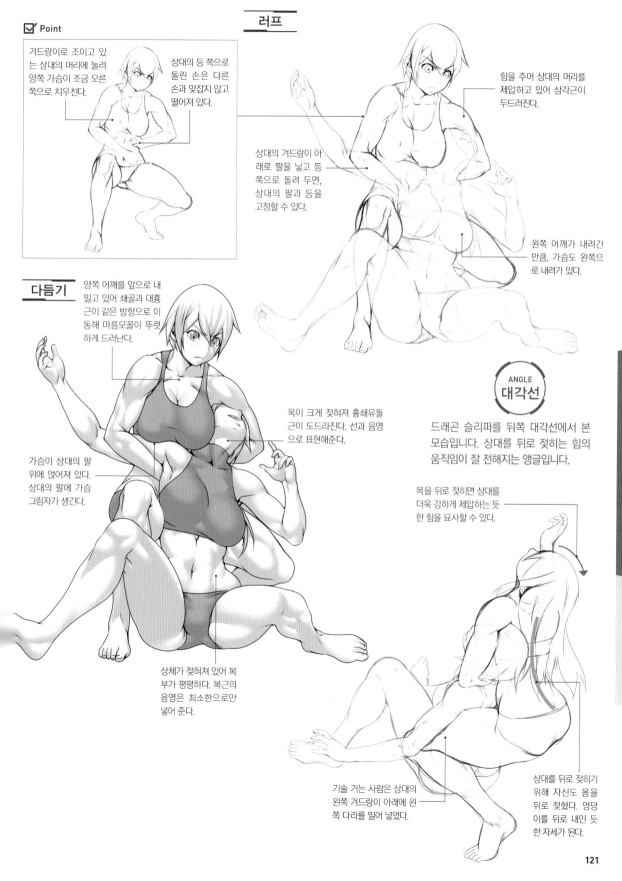

드래곤 슬리퍼

상대의 머리를 위에서 감싸고 한쪽 팔은 겨드랑이 아래를 제압합니다. 그리고 그대로 몸을 뒤로 젖혀 목과 허리에 데미지를 주는 기술입니다.

☑ Point

겨드랑이로 조이고 있는 상대의 머리에 눌려 양쪽 가슴이 조금 오른쪽으로 치우친다.

상대의 등 쪽으로 돌린 손은 다른 손과 맞잡지 않고 떨어져 있다.

상대의 겨드랑이 아래로 팔을 넣고 등 쪽으로 돌려 두면, 상대의 팔과 등을 고정할 수 있다.

러프

힘을 주어 상대의 머리를 제압하고 있어 삼각근이 두드러진다.

왼쪽 어깨가 내려간 만큼, 가슴도 왼쪽으로 내려가 있다.

다듬기

양쪽 어깨를 앞으로 내밀고 있어 쇄골과 대흉근이 같은 방향으로 이동해 마름모꼴이 뚜렷하게 드러난다.

목이 크게 젖혀져 흉쇄유돌근이 도드라진다. 선과 음영으로 표현해준다.

가슴이 상대의 팔 위에 얹어져 있다. 상대의 팔에 가슴 그림자가 생긴다.

상체가 젖혀져 있어 복부가 평평하다. 복근의 음영은 최소한으로만 넣어 준다.

ANGLE **대각선**

드래곤 슬리퍼를 뒤쪽 대각선에서 본 모습입니다. 상대를 뒤로 젖히는 힘의 움직임이 잘 전해지는 앵글입니다.

목을 뒤로 젖히면 상대를 더욱 강하게 제압하는 듯한 힘을 묘사할 수 있다.

기술 거는 사람은 상대의 왼쪽 겨드랑이 아래에 왼쪽 다리를 밀어 넣었다.

상대를 뒤로 젖히기 위해 자신도 몸을 뒤로 젖혔다. 엉덩이를 뒤로 내민 듯한 자세가 된다.

Lesson 6 필살기 편

상대에게 매우 큰 데미지를 주는 기술, 또는 해당 격투가를 상징하는 특징적인 기술을 필살기라고 합니다. 승패를 결정 짓는 순간처럼 중요한 장면에서 자주 선보입니다.

스윙 DDT

상대에게 뛰어들어 상대의 머리를 겨드랑이 사이에 끼우고 곧장 목을 중심으로 선회한 뒤, 등으로 넘어지면서 안고 있던 상대의 머리를 바닥에 내려찍는 기술입니다.

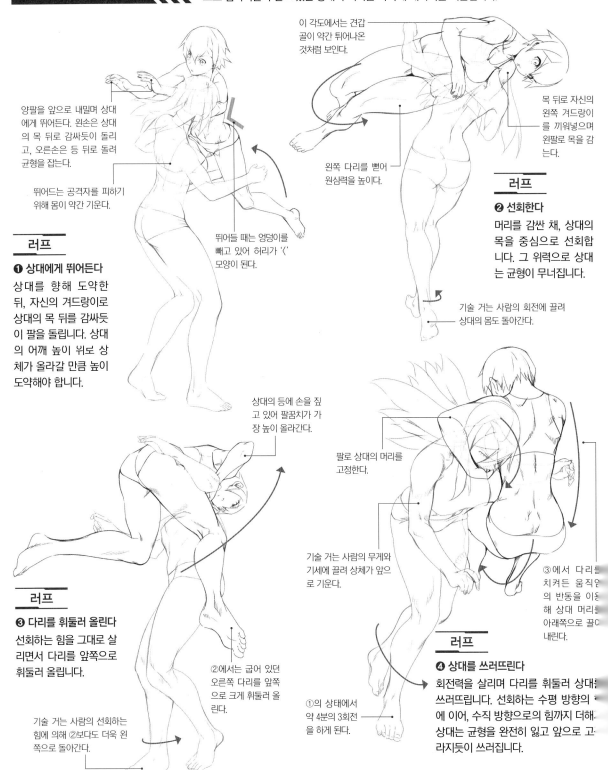

양팔을 앞으로 내밀며 상대에게 뛰어든다. 왼손은 상대의 목 뒤로 감싸듯이 돌리고, 오른손은 등 뒤로 돌려 균형을 잡는다.

뛰어드는 공격자를 피하기 위해 몸이 약간 기운다.

뛰어들 때는 엉덩이를 빼고 있어 허리가 'ᄃ' 모양이 된다.

이 각도에서는 견갑골이 약간 튀어나온 것처럼 보인다.

목 뒤로 자신의 왼쪽 겨드랑이를 끼워넣으며 왼팔로 목을 감는다.

왼쪽 다리를 뻗어 원심력을 높이다.

러프

❶ 상대에게 뛰어든다

상대를 향해 도약한 뒤, 자신의 겨드랑이로 상대의 목 뒤를 감싸듯이 팔을 돌립니다. 상대의 어깨 높이 위로 상체가 올라갈 만큼 높이 도약해야 합니다.

러프

❷ 선회한다

머리를 감싼 채, 상대의 목을 중심으로 선회합니다. 그 위력으로 상대는 균형이 무너집니다.

기술 거는 사람의 회전에 끌려 상대의 몸도 돌아간다.

상대의 등에 손을 짚고 있어 팔꿈치가 가장 높이 올라간다.

팔로 상대의 머리를 고정한다.

러프

❸ 다리를 휘둘러 올린다

선회하는 힘을 그대로 살리면서 다리를 앞쪽으로 휘둘러 올립니다.

기술 거는 사람의 선회하는 힘에 의해 ②보다도 더욱 왼쪽으로 돌아간다.

②에서는 굽어 있던 오른쪽 다리를 앞쪽으로 크게 휘둘러 올린다.

기술 거는 사람의 무게와 기세에 끌려 상체가 앞으로 기운다.

①의 상태에서 약 4분의 3회전을 하게 된다.

③에서 다리를 치켜든 움직임의 반동을 이용해 상대 머리를 아래쪽으로 끌어내린다.

러프

❹ 상대를 쓰러뜨린다

회전력을 살리며 다리를 휘둘러 상대를 쓰러뜨립니다. 선회하는 수평 방향의 힘에 이어, 수직 방향으로의 힘까지 더해, 상대는 균형을 완전히 잃고 앞으로 고꾸라지듯이 쓰러집니다.

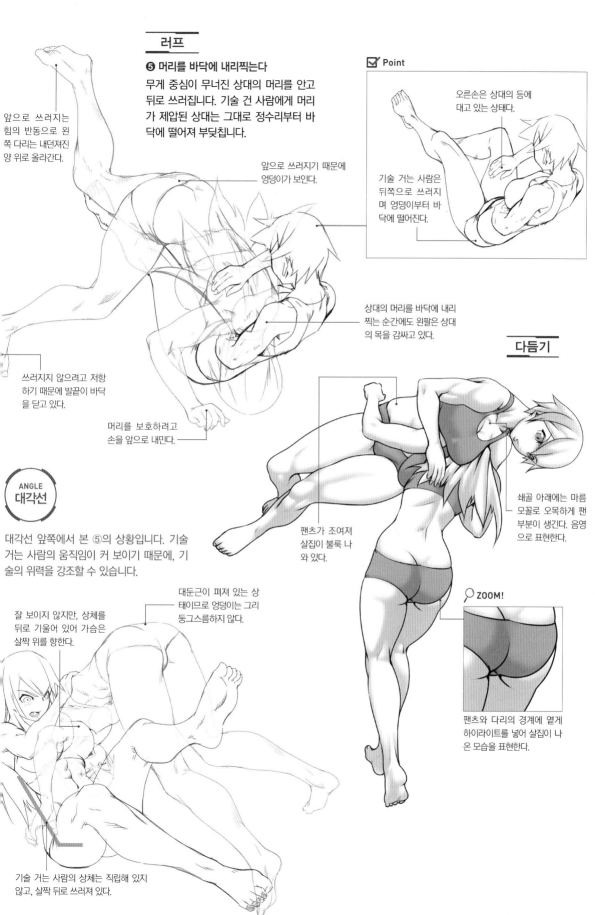

⑤ 머리를 바닥에 내리찍는다

무게 중심이 무너진 상대의 머리를 안고 뒤로 쓰러집니다. 기술 건 사람에게 머리가 제압된 상대는 그대로 정수리부터 바닥에 떨어져 부딪칩니다.

앞으로 쓰러지는 힘의 반동으로 왼쪽 다리는 내던져진 양 위로 올라간다.

앞으로 쓰러지기 때문에 엉덩이가 보인다.

☑ Point

오른손은 상대의 등에 대고 있는 상태다.

기술 거는 사람은 뒤쪽으로 쓰러지며 엉덩이부터 바닥에 떨어진다.

상대의 머리를 바닥에 내리찍는 순간에도 왼팔은 상대의 목을 감싸고 있다.

쓰러지지 않으려고 저항하기 때문에 발끝이 바닥을 닫고 있다.

머리를 보호하려고 손을 앞으로 내민다.

다듬기

ANGLE
대각선

대각선 앞쪽에서 본 ⑤의 상황입니다. 기술 거는 사람의 움직임이 커 보이기 때문에, 기술의 위력을 강조할 수 있습니다.

잘 보이지 않지만, 상체를 뒤로 기울어 있어 가슴은 살짝 위를 향한다.

대둔근이 펴져 있는 상태이므로 엉덩이는 그리 둥그스름하지 않다.

쇄골 아래에는 마름모꼴로 오목하게 팬 부분이 생긴다. 음영으로 표현한다.

팬츠가 조여져 살집이 불룩 나와 있다.

🔍 ZOOM!

팬츠와 다리의 경계에 옅게 하이라이트를 넣어 살집이 나온 모습을 표현한다.

기술 거는 사람의 상체는 직립해 있지 않고, 살짝 뒤로 쓰러져 있다.

프랑켄슈타이너

상대를 향해 높이 도약해 허벅지 사이에 상대의 머리를 끼우고, 뒤로 공중돌기를 하듯 회전해 다리 사이에 끼운 상대의 머리를 바닥에 내리찍는 기술입니다.

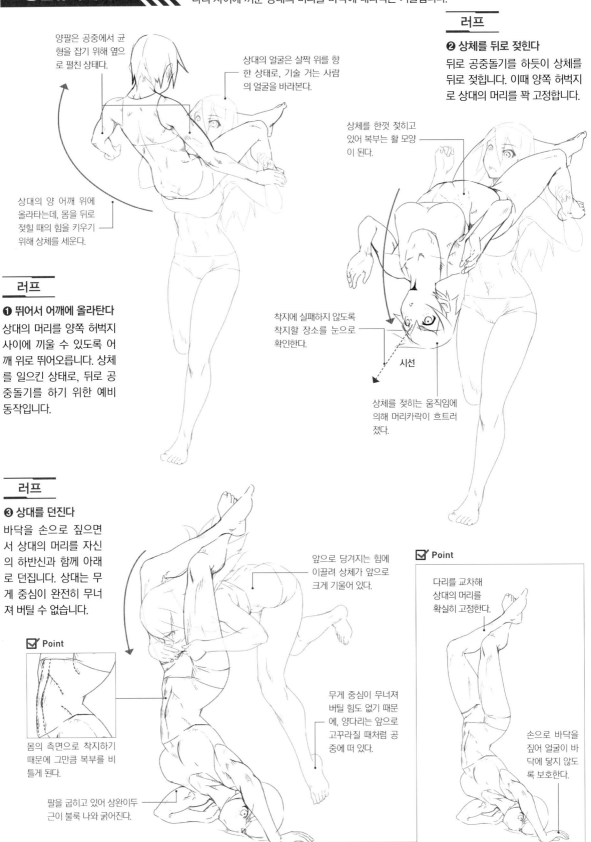

양팔은 공중에서 균형을 잡기 위해 옆으로 펼친 상태다.

상대의 얼굴은 살짝 위를 향한 상태로, 기술 거는 사람의 얼굴을 바라본다.

상대의 양 어깨 위에 올라타는데, 몸을 뒤로 젖힐 때의 힘을 키우기 위해 상체를 세운다.

러프

❶ 뛰어서 어깨에 올라탄다

상대의 머리를 양쪽 허벅지 사이에 끼울 수 있도록 어깨 위로 뛰어오릅니다. 상체를 일으킨 상태로, 뒤로 공중돌기를 하기 위한 예비 동작입니다.

러프

❷ 상체를 뒤로 젖힌다

뒤로 공중돌기를 하듯이 상체를 뒤로 젖힙니다. 이때 양쪽 허벅지로 상대의 머리를 꽉 고정합니다.

상체를 한껏 젖히고 있어 복부는 활 모양이 된다.

착지에 실패하지 않도록 착지할 장소를 눈으로 확인한다.

시선

상체를 젖히는 움직임에 의해 머리카락이 흐트러졌다.

러프

❸ 상대를 던진다

바닥을 손으로 짚으면서 상대의 머리를 자신의 하반신과 함께 아래로 던집니다. 상대는 무게 중심이 완전히 무너져 버틸 수 없습니다.

앞으로 당겨지는 힘에 이끌려 상체가 앞으로 크게 기울어 있다.

☑ **Point**

몸의 측면으로 착지하기 때문에 그만큼 복부를 비틀게 된다.

팔을 굽히고 있어 상완이두근이 불룩 나와 굵어진다.

무게 중심이 무너져 버틸 힘도 없기 때문에, 양다리는 앞으로 고꾸라질 때처럼 공중에 떠 있다.

☑ **Point**

다리를 교차해 상대의 머리를 확실히 고정한다.

손으로 바닥을 짚어 얼굴이 바닥에 닿지 않도록 보호한다.

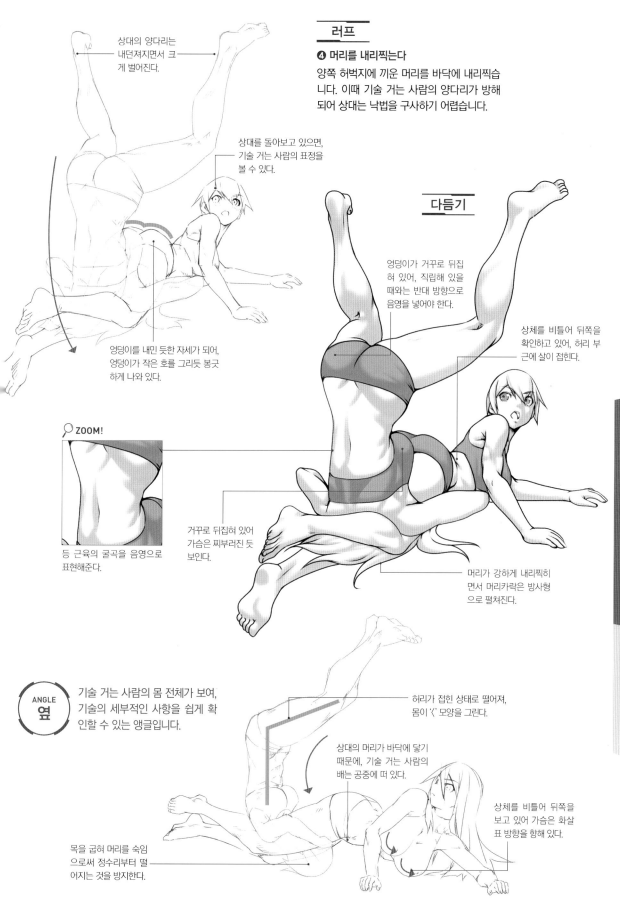

상대의 양다리는 내던져지면서 크게 벌어진다.

러프

❹ 머리를 내리찍는다

양쪽 허벅지에 끼운 머리를 바닥에 내리찍습니다. 이때 기술 거는 사람의 양다리가 방해되어 상대는 낙법을 구사하기 어렵습니다.

상대를 돌아보고 있으면, 기술 거는 사람의 표정을 볼 수 있다.

다듬기

엉덩이가 거꾸로 뒤집혀 있어, 직립해 있을 때와는 반대 방향으로 음영을 넣어야 한다.

상체를 비틀어 뒤쪽을 확인하고 있어, 허리 부근에 살이 접힌다.

엉덩이를 내민 듯한 자세가 되어, 엉덩이가 작은 호를 그리듯 봉긋하게 나와 있다.

🔍 ZOOM!

거꾸로 뒤집혀 있어 가슴은 찌부러진 듯 보인다.

등 근육의 굴곡을 음영으로 표현해준다.

머리가 강하게 내리찍히면서 머리카락은 방사형으로 펼쳐진다.

허리가 접힌 상태로 떨어져, 몸이 'く' 모양을 그린다.

ANGLE
옆

기술 거는 사람의 몸 전체가 보여, 기술의 세부적인 사항을 쉽게 확인할 수 있는 앵글입니다.

상대의 머리가 바닥에 닿기 때문에, 기술 거는 사람의 배는 공중에 떠 있다.

상체를 비틀어 뒤쪽을 보고 있어 가슴은 화살표 방향을 향해 있다.

목을 굽혀 머리를 숙임으로써 정수리부터 떨어지는 것을 방지한다.

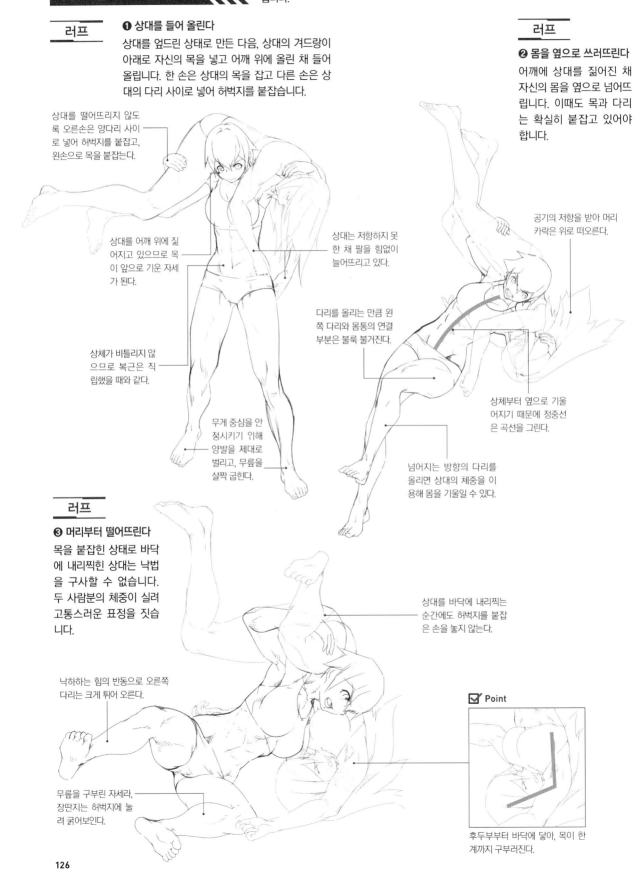

데스 밸리 드라이버

엎드린 상대를 어깨에 짊어진 채 옆으로 넘어지면서 상대를 머리 쪽으로 떨어뜨리는 기술입니다.

러프

❶ 상대를 들어 올린다

상대를 엎드린 상태로 만든 다음, 상대의 겨드랑이 아래로 자신의 목을 넣고 어깨 위에 올린 채 들어 올립니다. 한 손은 상대의 목을 잡고 다른 손은 상대의 다리 사이로 넣어 허벅지를 붙잡습니다.

상대를 떨어뜨리지 않도록 오른손은 양다리 사이로 넣어 허벅지를 붙잡고, 왼손으로 목을 붙잡는다.

상대를 어깨 위에 짊어지고 있으므로 목이 앞으로 기운 자세가 된다.

상체가 비틀리지 않으므로 복근은 직립했을 때와 같다.

무게 중심을 안정시키기 위해 양발을 제대로 벌리고, 무릎을 살짝 굽힌다.

상대는 저항하지 못한 채 팔을 힘없이 늘어뜨리고 있다.

다리를 올리는 만큼 왼쪽 다리와 몸통의 연결 부분은 불룩 불거진다.

러프

❷ 몸을 옆으로 쓰러뜨린다

어깨에 상대를 짊어진 채 자신의 몸을 옆으로 넘어뜨립니다. 이때도 목과 다리는 확실히 붙잡고 있어야 합니다.

공기의 저항을 받아 머리카락은 위로 떠오른다.

상체부터 옆으로 기울어지기 때문에 정중선은 곡선을 그린다.

넘어지는 방향의 다리를 올리면 상대의 체중을 이용해 몸을 기울일 수 있다.

러프

❸ 머리부터 떨어뜨린다

목을 붙잡힌 상태로 바닥에 내리찍힌 상대는 낙법을 구사할 수 없습니다. 두 사람분의 체중이 실려 고통스러운 표정을 짓습니다.

낙하하는 힘의 반동으로 오른쪽 다리는 크게 튀어 오른다.

무릎을 구부린 자세라, 장딴지는 허벅지에 눌려 굵어보인다.

상대를 바닥에 내리찍는 순간에도 허벅지를 붙잡은 손을 놓지 않는다.

☑ **Point**

후두부부터 바닥에 닿아, 목이 한 계까지 구부러진다.

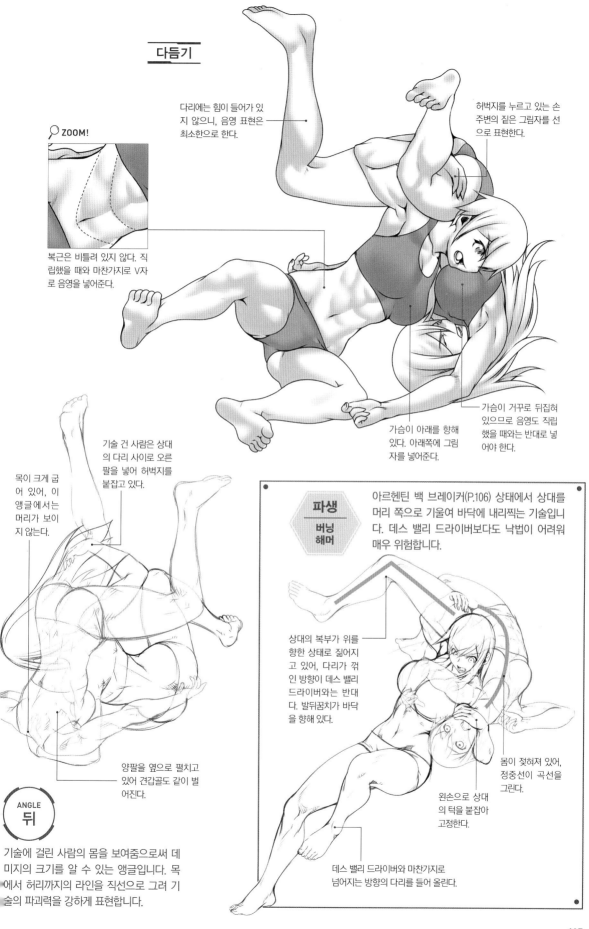

다듬기

다리에는 힘이 들어가 있지 않으니, 음영 표현은 최소한으로 한다.

허벅지를 누르고 있는 손 주변의 짙은 그림자를 선으로 표현한다.

ZOOM!

복근은 비틀려 있지 않다. 직립했을 때와 마찬가지로 V자로 음영을 넣어준다.

가슴이 거꾸로 뒤집혀 있으므로 음영도 직립했을 때와는 반대로 넣어야 한다.

가슴이 아래를 향해 있다. 아래쪽에 그림자를 넣어준다.

목이 크게 굽어 있어, 이 앵글에서는 머리가 보이지 않는다.

기술 건 사람은 상대의 다리 사이로 오른팔을 넣어 허벅지를 붙잡고 있다.

파생
버닝
해머

아르헨틴 백 브레이커(P.106) 상태에서 상대를 머리 쪽으로 기울여 바닥에 내리찍는 기술입니다. 데스 밸리 드라이버보다도 낙법이 어려워 매우 위험합니다.

상대의 복부가 위를 향한 상태로 짊어지고 있어, 다리가 꺾인 방향이 데스 밸리 드라이버와는 반대다. 발뒤꿈치가 바닥을 향해 있다.

몸이 젖혀져 있어, 정중선이 곡선을 그린다.

왼손으로 상대의 턱을 붙잡아 고정한다.

양팔을 옆으로 펼치고 있어 견갑골도 같이 벌어진다.

ANGLE
뒤

기술에 걸린 사람의 몸을 보여줌으로써 데미지의 크기를 알 수 있는 앵글입니다. 목에서 허리까지의 라인을 직선으로 그려 기술의 파괴력을 강하게 표현합니다.

데스 밸리 드라이버와 마찬가지로 넘어지는 방향의 다리를 들어 올린다.

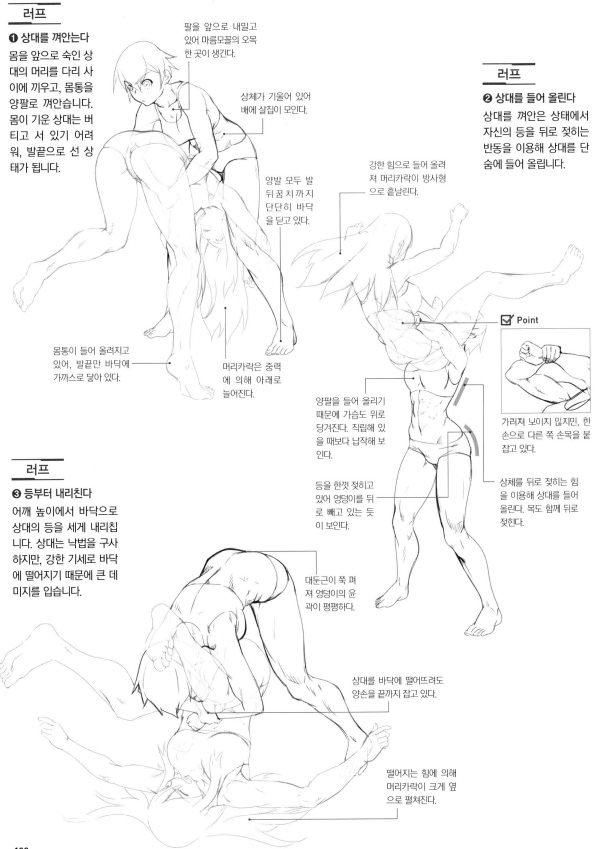

파워 봄

몸을 앞으로 숙인 상대의 몸통을 양팔로 껴안고 등을 크게 젖히며 들어 올린 다음, 등부터 바닥에 내리치는 프로레슬링의 기술입니다.

러프

❶ 상대를 껴안는다

몸을 앞으로 숙인 상대의 머리를 다리 사이에 끼우고, 몸통을 양팔로 껴안습니다. 몸이 기운 상대는 버티고 서 있기 어려워, 발끝으로 선 상태가 됩니다.

팔을 앞으로 내밀고 있어 마름모꼴의 오목한 곳이 생긴다.

상체가 기울어 있어 배에 살집이 모인다.

양발 모두 발뒤꿈치까지 단단히 바닥을 딛고 있다.

몸통이 들어 올려지고 있어, 발끝만 바닥에 가까스로 닿아 있다.

머리카락은 중력에 의해 아래로 늘어진다.

러프

❷ 상대를 들어 올린다

상대를 껴안은 상태에서 자신의 등을 뒤로 젖히는 반동을 이용해 상대를 단숨에 들어 올립니다.

강한 힘으로 들어 올려져 머리카락이 방사형으로 흩날린다.

양팔을 들어 올리기 때문에 가슴도 위로 당겨진다. 직립해 있을 때보다 납작해 보인다.

등을 한껏 젖히고 있어 엉덩이를 뒤로 빼고 있는 듯이 보인다.

☑ Point

가려져 보이지 않지만, 한 손으로 다른 쪽 손목을 붙잡고 있다.

상체를 뒤로 젖히는 힘을 이용해 상대를 들어 올린다. 목도 함께 뒤로 젖힌다.

러프

❸ 등부터 내리친다

어깨 높이에서 바닥으로 상대의 등을 세게 내리칩니다. 상대는 낙법을 구사하지만, 강한 기세로 바닥에 떨어지기 때문에 큰 데미지를 입습니다.

대둔근이 쭉 펴져 엉덩이의 윤곽이 평평하다.

상대를 바닥에 떨어뜨려도 양손을 끝까지 잡고 있다.

떨어지는 힘에 의해 머리카락이 크게 옆으로 펼쳐진다.

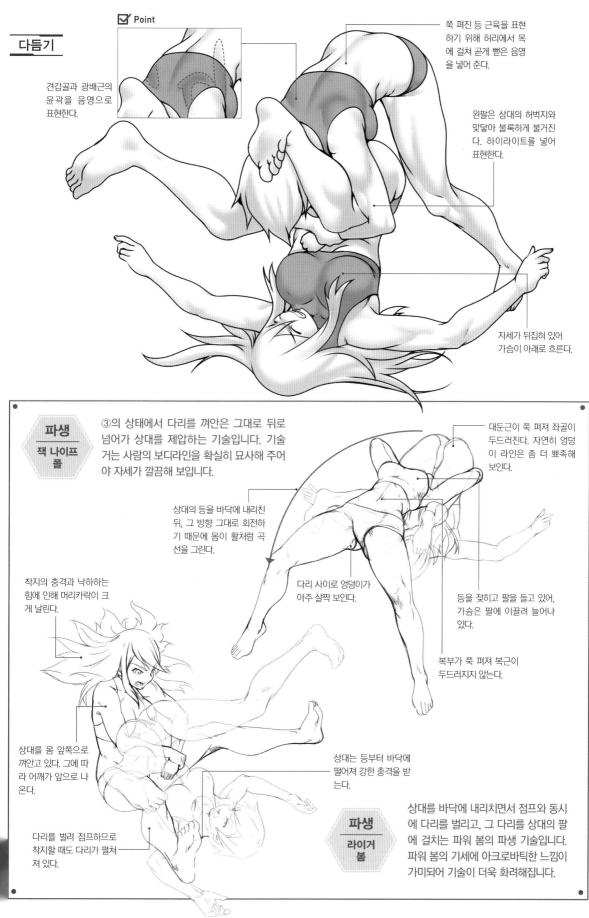

다듬기

☑ Point

견갑골과 광배근의 윤곽을 음영으로 표현한다.

쭉 펴진 등 근육을 표현하기 위해 허리에서 목에 걸쳐 곧게 뻗은 음영을 넣어 준다.

왼팔은 상대의 허벅지와 맞닿아 불룩하게 불거진다. 하이라이트를 넣어 표현한다.

자세가 뒤집혀 있어 가슴이 아래로 흐른다.

파생 잭 나이프 폴

③의 상태에서 다리를 껴안은 그대로 뒤로 넘어가 상대를 제압하는 기술입니다. 기술 거는 사람의 보디라인을 확실히 묘사해 주어야 자세가 깔끔해 보입니다.

상대의 등을 바닥에 내리친 뒤, 그 방향 그대로 회전하기 때문에 몸이 활처럼 곡선을 그린다.

대둔근이 쭉 펴져 좌골이 두드러진다. 자연히 엉덩이 라인은 좀 더 뾰족해 보인다.

다리 사이로 엉덩이가 아주 살짝 보인다.

등을 젖히고 팔을 들고 있어, 가슴은 팔에 이끌려 늘어나 있다.

복부가 쭉 펴져 복근이 두드러지지 않는다.

착지의 충격과 낙하하는 힘에 인해 머리카락이 크게 날린다.

상대를 몸 앞쪽으로 껴안고 있다. 그에 따라 어깨가 앞으로 나온다.

상대는 등부터 바닥에 떨어져 강한 충격을 받는다.

다리를 벌려 점프하므로 착지할 때도 다리가 펼쳐져 있다.

파생 라이거 봄

상대를 바닥에 내리치면서 점프와 동시에 다리를 벌리고, 그 다리를 상대의 팔에 걸치는 파워 봄의 파생 기술입니다. 파워 봄의 기세에 아크로바틱한 느낌이 가미되어 기술이 더욱 화려해집니다.

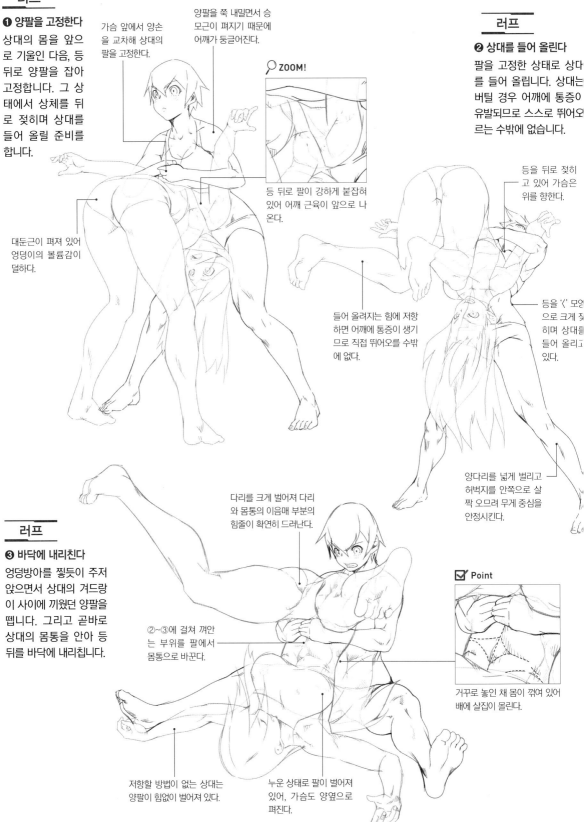

타이거 드라이버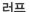

몸을 앞으로 숙인 상대의 양쪽 겨드랑이 사이에 자신의 팔을 끼워 고정하고 상대를 들어 올린 뒤, 주저앉으며 수직으로 내리찍는 아주 강력한 기술입니다.

러프

❶ 양팔을 고정한다

상대의 몸을 앞으로 기울인 다음, 등 뒤로 양팔을 잡아 고정합니다. 그 상태에서 상체를 뒤로 젖히며 상대를 들어 올릴 준비를 합니다.

가슴 앞에서 양손을 교차해 상대의 팔을 고정한다.

양팔을 쭉 내밀면서 승모근이 펴지기 때문에 어깨가 둥글어진다.

🔍ZOOM!

등 뒤로 팔이 강하게 붙잡혀 있어 어깨 근육이 앞으로 나온다.

대둔근이 펴져 있어 엉덩이의 볼륨감이 덜하다.

러프

❷ 상대를 들어 올린다

팔을 고정한 상태로 상대를 들어 올립니다. 상대는 버틸 경우 어깨에 통증이 유발되므로 스스로 뛰어오르는 수밖에 없습니다.

등을 뒤로 젖히고 있어 가슴은 위를 향한다.

들어 올려지는 힘에 저항하면 어깨에 통증이 생기므로 직접 뛰어오를 수밖에 없다.

등을 'く' 모양으로 크게 젖히며 상대를 들어 올리고 있다.

양다리를 넓게 벌리고 허벅지를 안쪽으로 살짝 오므려 무게 중심을 안정시킨다.

러프

❸ 바닥에 내리친다

엉덩방아를 찧듯이 주저앉으면서 상대의 겨드랑이 사이에 끼웠던 양팔을 뗍니다. 그리고 곧바로 상대의 몸통을 안아 등 뒤를 바닥에 내리칩니다.

다리를 크게 벌어져 다리와 몸통의 이음매 부분의 힘줄이 확연히 드러난다.

②~③에 걸쳐 껴안는 부위를 팔에서 몸통으로 바꾼다.

☑ Point

거꾸로 놓인 채 몸이 꺾여 있어 배에 살집이 몰린다.

저항할 방법이 없는 상대는 양팔이 힘없이 벌어져 있다.

누운 상태로 팔이 벌어져 있어, 가슴도 양옆으로 펴진다.

다듬기

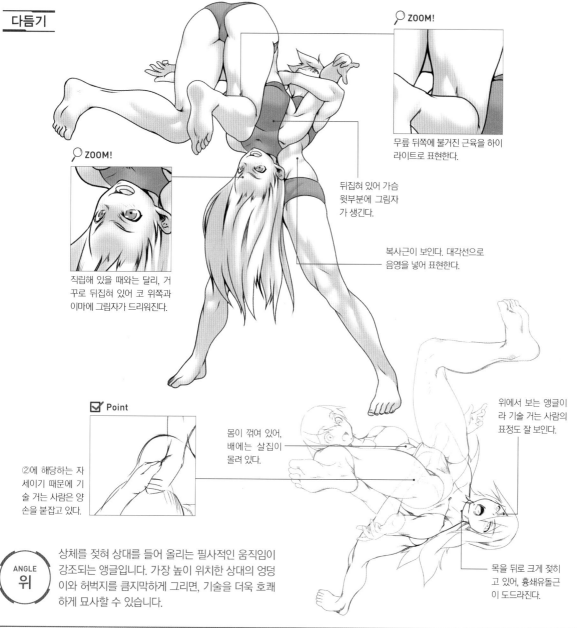

ZOOM!

무릎 뒤쪽에 불거진 근육을 하이라이트로 표현한다.

ZOOM!

직립해 있을 때와는 달리, 거꾸로 뒤집혀 있어 코 위쪽과 이마에 그림자가 드리워진다.

뒤집혀 있어 가슴 윗부분에 그림자가 생긴다.

복사근이 보인다. 대각선으로 음영을 넣어 표현한다.

Point

②에 해당하는 자세이기 때문에 기술 거는 사람은 양 손을 붙잡고 있다.

몸이 꺾여 있어, 배에는 살집이 몰려 있다.

위에서 보는 앵글이라 기술 거는 사람의 표정도 잘 보인다.

목을 뒤로 크게 젖히고 있어, 흉쇄유돌근이 도드라진다.

ANGLE
위

상체를 젖혀 상대를 들어 올리는 필사적인 움직임이 강조되는 앵글입니다. 가장 높이 위치한 상대의 엉덩이와 허벅지를 큼지막하게 그리면, 기술을 더욱 호쾌하게 묘사할 수 있습니다.

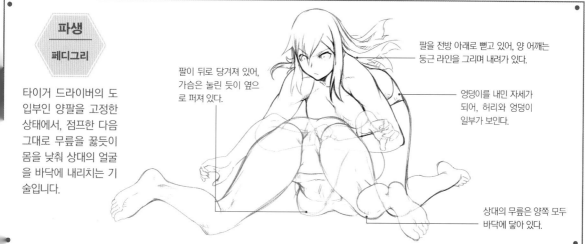

파생

페디그리

타이거 드라이버의 도입부인 양팔을 고정한 상태에서, 점프한 다음 그대로 무릎을 꿇듯이 몸을 낮춰 상대의 얼굴을 바닥에 내리치는 기술입니다.

팔이 뒤로 당겨져 있어, 가슴은 눌린 듯이 옆으로 퍼져 있다.

팔을 전방 아래로 뻗고 있어, 양 어깨는 둥근 라인을 그리며 내려가 있다.

엉덩이를 내민 자세가 되어, 허리와 엉덩이 일부가 보인다.

상대의 무릎은 양쪽 모두 바닥에 닿아 있다.

옥토퍼스 홀드

상대의 왼쪽 다리 안쪽으로 오른쪽 다리를 얽고, 몸을 숙인 상대의 목 뒤로 왼쪽 다리를 겁니다. 그리고 상대의 오른쪽 겨드랑이 아래로 왼팔을 넣고 들어 올리면서 체중을 걸어 목, 어깨, 허리에 데미지를 주는 기술입니다. '만(卍)자 굳히기'라고도 부릅니다.

러프

❶ 앞으로 숙이게 만든다

오른쪽 다리를 상대의 왼쪽 다리 안쪽에 얽고, 상대가 몸을 앞으로 숙이게 만듭니다. 왼손으로 상대가 일어나지 못하게 누르면서, 자신의 왼쪽 다리를 상대의 목에 거는 동작으로 들어갑니다.

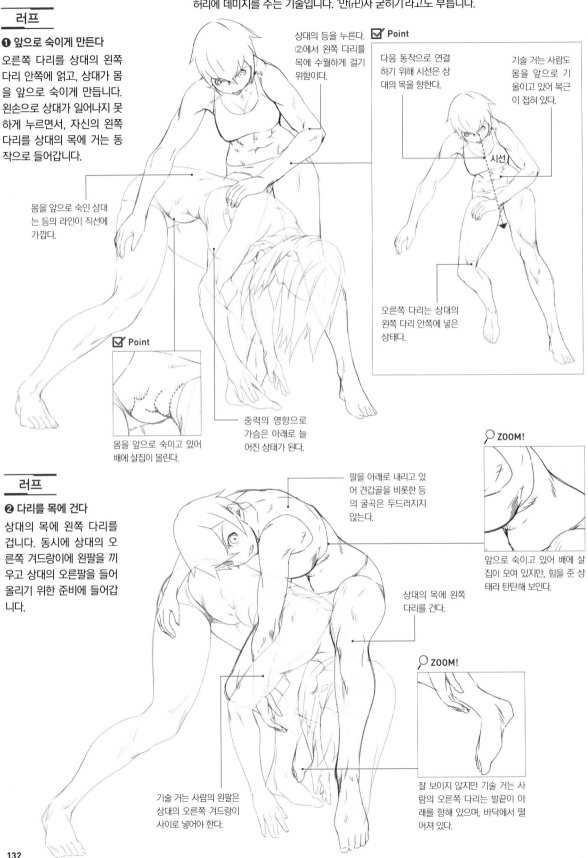

상대의 등을 누른다. ②에서 왼쪽 다리를 목에 수월하게 걸기 위함이다.

몸을 앞으로 숙인 상대는 등의 라인이 직선에 가깝다.

☑ **Point**

다음 동작으로 연결하기 위해 시선은 상대의 목을 향한다.

기술 거는 사람도 몸을 앞으로 기울이고 있어 복근이 접혀 있다.

시선

오른쪽 다리는 상대의 왼쪽 다리 안쪽에 넣은 상태다.

☑ **Point**

몸을 앞으로 숙이고 있어 배에 살집이 몰린다.

중력의 영향으로 가슴은 아래로 늘어진 상태가 된다.

러프

❷ 다리를 목에 건다

상대의 목에 왼쪽 다리를 겁니다. 동시에 상대의 오른쪽 겨드랑이에 왼팔을 끼우고 상대의 오른팔을 들어 올리기 위한 준비에 들어갑니다.

팔을 아래로 내리고 있어 견갑골을 비롯한 등의 굴곡은 두드러지지 않는다.

🔍 **ZOOM!**

앞으로 숙이고 있어 배에 살집이 모여 있지만, 힘을 준 상태라 탄탄해 보인다.

상대의 목에 왼쪽 다리를 건다.

🔍 **ZOOM!**

기술 거는 사람의 왼팔은 상대의 오른쪽 겨드랑이 사이로 넣어야 한다.

잘 보이지 않지만 기술 거는 사람의 오른쪽 다리는 발끝이 아래를 향해 있으며, 바닥에서 떨어져 있다.

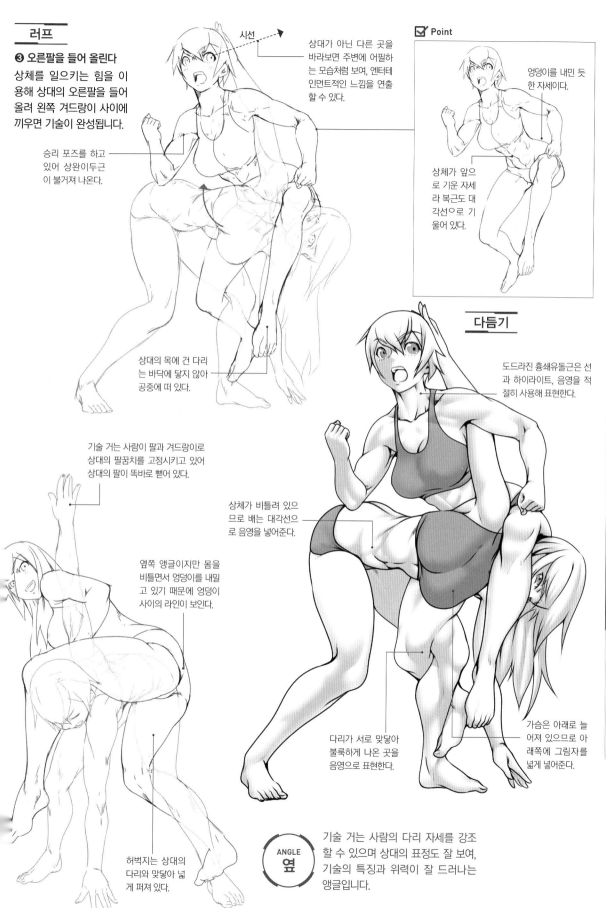

러프

❸ 오른팔을 들어 올린다

상체를 일으키는 힘을 이용해 상대의 오른팔을 들어 올려 왼쪽 겨드랑이 사이에 끼우면 기술이 완성됩니다.

시선

승리 포즈를 하고 있어 상완이두근이 불거져 나온다.

상대의 목에 건 다리는 바닥에 닿지 않고 공중에 떠 있다.

상대가 아닌 다른 곳을 바라보면 주변에 어필하는 모습처럼 보여, 엔터테인먼트적인 느낌을 연출할 수 있다.

✅ Point

엉덩이를 내민 듯한 자세이다.

상체가 앞으로 기운 자세라 복근도 대각선으로 기울어 있다.

다듬기

도드라진 흉쇄유돌근은 선과 하이라이트, 음영을 적절히 사용해 표현한다.

기술 거는 사람이 팔과 겨드랑이로 상대의 팔꿈치를 고정시키고 있어 상대의 팔이 똑바로 뻗어 있다.

상체가 비틀려 있으므로 배는 대각선으로 음영을 넣어준다.

옆쪽 앵글이지만 몸을 비틀면서 엉덩이를 내밀고 있기 때문에 엉덩이 사이의 라인이 보인다.

다리가 서로 맞닿아 불룩하게 나온 곳을 음영으로 표현한다.

가슴은 아래로 늘어져 있으므로 아래쪽에 그림자를 넓게 넣어준다.

허벅지는 상대의 다리와 맞닿아 넓게 퍼져 있다.

ANGLE 옆

기술 거는 사람의 다리 자세를 강조할 수 있으며 상대의 표정도 잘 보여, 기술의 특징과 위력이 잘 드러나는 앵글입니다.

캐릭터 표정 그리기

대조적인 분위기의 캐릭터를 예로 들어 감정에 따라 표정을 어떻게 표현하는지 설명합니다.

■ 활달하고 긍정적인 성향의 캐릭터

밝고 활동적인 인상을 주기 위해 눈과 입을 활짝 벌리고 있는 모습으로 묘사하는 등 감정 변화를 알기 쉽게 그립니다.

1 기본 표정

2 기쁜 표정

입을 크게 벌리고 눈을 아치형으로 감고 있으면 매우 기쁜 듯이 보입니다.

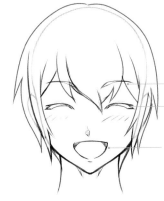

눈썹과 눈의 간격을 넓게 그리면 즐거워하는 듯한 인상이 된다.

눈을 아치형으로 감으면 매우 기쁜 감정을 표현할 수 있다.

입꼬리를 올리고 크게 벌리는 등 입을 어떻게 벌리는지에 따라 감정의 강약을 표현할 수 있다.

3 분노한 표정

이를 드러내고, 머리카락을 거꾸로 세우는 등의 만화적인 표현을 가미하는 것이 효과적입니다.

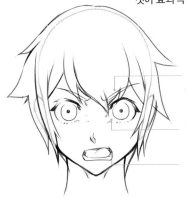

미간에 주름을 그리고, 눈썹꼬리를 크게 올리면 노려보고 있는 듯한 인상이 된다.

눈을 부릅뜨고 상대를 응시하는 표정은 위압감을 자아낸다.

입을 벌릴 때는 입꼬리를 아래로 내려, 웃는 얼굴이 되지 않도록 주의한다.

4 슬픈 표정

눈물을 글썽이며 이를 꽉 물고 있으면, 깊은 슬픔을 표현할 수 있습니다.

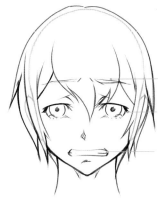

눈썹머리보다 눈썹꼬리를 아래로 내려 살짝 팔(八) 자 모양으로 만들면, 비관적이고 부정적인 감정을 표현할 수 있다.

눈꺼풀을 조금 내리고 고인 눈물을 표현하면, 더욱 슬픈 느낌을 연출할 수 있다.

입을 옆으로 길게 벌리고 이를 꽉 물고 있으면, 슬픔을 참고 있는 듯한 인상을 준다.

5 고통으로 일그러진 표정

한쪽 눈을 질끈 감고 이를 꽉 물고 있으면 고통을 참고 있는 듯이 보입니다.

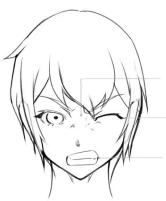

미간과 코 주변에 주름을 많이 그리면 고통을 힘껏 참고 있는 인상을 준다.

양쪽 눈을 모두 감거나 한쪽만 감는 등 눈을 어떻게 뜨는지에 따라 고통의 정도를 표현할 수 있다.

이를 강하게 물고 있으면 소리를 내지 않으려고 견디는 느낌이 전해진다.

6 쑥스러운 표정

허술하면서도 순박한 표정으로 수줍어하거나 쑥스러워하는 감정을 표현합니다.

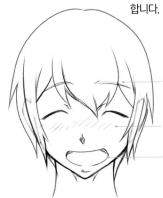

눈썹은 완만한 아치형으로 그리고, 눈썹꼬리와 눈꼬리를 내리면, 순박한 표정이 된다.

뺨에 홍조를 넣으면 기쁘거나 부끄러운 감정을 표현할 수 있다.

한쪽 입꼬리만 올라가게 그려 정을 제대로 제어하지 못하는 모습을 표현할 수 있다.

■ 차분하고 시니컬한 성향의 캐릭터

활달하고 긍정적인 캐릭터와는 상반되는 분위기를 풍깁니다. 얼굴의 작은 변화로 감정을 표현합니다.

1 기본 표정

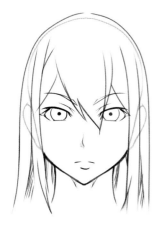

2 기쁜 표정
눈을 가늘게 뜨고 입꼬리를 올리는 등 미소로 작게 기쁨을 표현합니다.

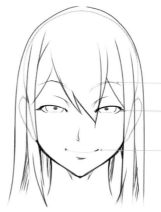

눈썹을 아치형으로 그려 기분이 좋은 상태를 표현한다.

감정 표현이 크지 않은 캐릭터는 눈을 감지 않고 가늘게 뜬 채 미소 짓는 정도로만 표현한다.

입꼬리를 조금 올려 미소를 짓는 정도로 과장되지 않게 표현한다.

3 분노한 표정
미간을 잔뜩 찌푸린 모습으로 분노를 표현하며, 한쪽 입꼬리를 올려 주면 강한 분노가 배어 나온 모습을 연출할 수 있습니다.

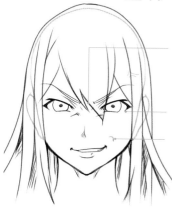

분노로 눈썹이 치켜 올라가 있으며, 미간에는 주름이 잔뜩 있다.

입꼬리가 올라가면서 뺨의 근육도 같이 올라가기 때문에, 아래쪽 눈꺼풀이 밀려 올라간 듯 눈이 가늘어진다.

한쪽 입꼬리를 올려 약간 경련이 이는 듯한 표정을 만들면, 숨길 수 없는 분노를 표현할 수 있다.

4 슬픈 표정
시선을 다른 곳으로 돌리고 입꼬리가 올라가지 않도록 작게 입을 그리면, 슬픈 감정을 숨기려고 하는 모습을 표현할 수 있습니다.

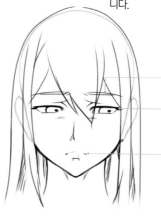

눈썹꼬리를 조금 내려 슬픔을 표현한다.

살짝 아래를 보는 듯이 묘사하면, 감정을 숨기려고 하는 캐릭터의 심정을 표현할 수 있다.

아랫입술을 올려 입을 일(一)자로 꾹 닫고 있으면, 슬픈 감정을 애써 참으려는 캐릭터의 심정을 표현할 수 있다.

5 고통으로 일그러진 표정

감정을 많이 드러내지 않는 성향의 캐릭터이므로, 밝고 활동적인 성향의 캐릭터처럼 표정을 크게 일그러뜨리지는 않아야 합니다.

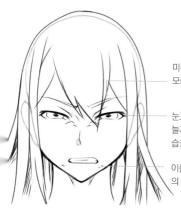

미간을 찌푸려, 아픔에 반응하는 모습을 표현한다.

눈꼬리를 조금 올리면서 눈을 가늘게 뜨면, 아픔을 참고 있는 모습을 표현할 수 있다.

이를 꽉 물어 참을 수 없는 통증의 크기를 표현한다.

6 쑥스러운 표정

시선을 다른 곳으로 돌려 감정의 변화를 들키지 않으려고 노력합니다. 하지만 뺨의 홍조와 눈썹의 형태로 쑥스러움이 드러냅니다.

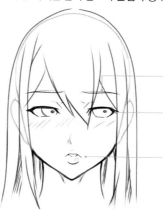

부끄러워하면서도 표정이 무너지지 않도록 눈썹에 살짝 힘이 들어가며, 미간도 약간 찌푸린다.

시선을 불분명하게 그리면, 약간은 초조해하는 마음을 표현할 수 있다.

입을 조금 오므려 뭔가를 말하려는 표정을 지으면, 평소의 쿨한 표정과의 차이가 생긴다.

캐릭터 디자인하기

캐릭터를 디자인할 때 아이디어를 확장하는 방식을 소개합니다. 두 가지 접근 방식을 예로 들어 설명합니다.

■ 체형을 기초로 디자인하기

먼저 체형을 결정하고 그로부터 캐릭터를 만들어 나갑니다. 악역을 비롯해 임팩트 있는 비주얼의 캐릭터를 구상할 때 효과적입니다.

보디빌더 타입

전신이 굵고 탄탄한 근육으로 이뤄져 있습니다. 근사한 몸에 비해 실전에서 그리 강한 체형이 아니라는 감상도 있습니다만, 울툭불툭 벌크업된 외모는 그 자체로도 충분히 위협적입니다.

체형 크고 굵은 근육의 굴곡을 확실히 그려주면, 단단하고 빈틈이 없는 강인한 육체라는 인상을 줄 수 있습니다.

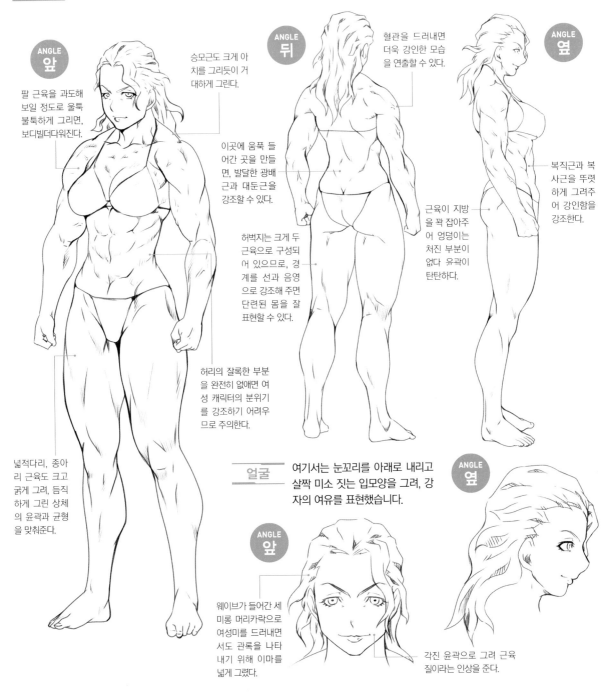

ANGLE 앞
팔 근육을 과도해 보일 정도로 울툭불툭하게 그리면, 보디빌더다워진다.

승모근도 크게 아치를 그리듯이 거대하게 그린다.

ANGLE 뒤
혈관을 드러내면 더욱 강인한 모습을 연출할 수 있다.

이곳에 움푹 들어간 곳을 만들면, 발달한 광배근과 대둔근을 강조할 수 있다.

허벅지는 크게 두 근육으로 구성되어 있으므로, 경계를 선과 음영으로 강조해 주면 단련된 몸을 잘 표현할 수 있다.

ANGLE 옆
복직근과 복사근을 뚜렷하게 그려주어 강인함을 강조한다.

근육이 지방을 꽉 잡아주어 엉덩이는 처진 부분이 없다 윤곽이 탄탄하다.

허리의 잘록한 부분을 완전히 없애면 여성 캐릭터의 분위기를 강조하기 어려우므로 주의한다.

넓적다리, 종아리 근육도 크고 굵게 그려, 듬직하게 그린 상체의 윤곽과 균형을 맞춰준다.

얼굴 여기서는 눈꼬리를 아래로 내리고 살짝 미소 짓는 입모양을 그려, 강자의 여유를 표현했습니다.

ANGLE 옆

ANGLE 앞
웨이브가 들어간 세미롱 머리카락으로 여성미를 드러내면서도 관록을 나타내기 위해 이마를 넓게 그렸다.

각진 윤곽으로 그려 근육질이라는 인상을 준다.

장사 타입

몸의 부피와 길이가 모두 거대한 씨름 선수 타입의 캐릭터는 다소 둔중해 보이지만, 그걸 보충하고도 남을 정도의 강력한 파워도 함께 느껴집니다.

체형

얼핏 보면 비만으로 보이지만, 지방 아래에 단련된 근육이 자리 잡고 있어 골격과 지방을 지탱하고 있다는 점을 주의합니다.

ANGLE
옆

얼굴에도 지방이 붙어 있다. 턱의 살집에 목이 가려진다.

ANGLE
앞

근육을 지방이 뒤덮고 있어 윤곽은 둥그스름하다.

팔은 굵게 그리되, 큰 굴곡 없이 매끈하게 그려 지방이 붙어 있는 모습을 표현한다.

불룩하게 나온 배 위에 얹어진 가슴을 좌우로 흐르듯이 그리면, 거대한 원통 같은 체형을 표현할 수 있다.

배꼽 양옆으로 선을 넣어주면, 뱃살이 약간 처져 있는 인상을 줄 수 있다.

거대한 지방이지만 처지지 않게 그려, 안에 감추어진 근육의 존재를 표현할 수 있다.

발등에도 지방이 붙어 있어 둥그스름하다.

ANGLE
뒤

이 부근에 얕게 파인 부분을 그려 주어, 안쪽에 감추어진 근육 일부를 보여줄 수 있다.

엉덩이도 확 처진 것이 아니라, 허벅지에 살짝 얹어진 정도로 그리면 뚱뚱하지만 근육이 있다는 인상을 줄 수 있다.

얼굴

얼굴에 지방을 붙여 윤곽을 크게 그리고, 동시에 얼굴의 각 부분을 작게, 중앙에 몰려 있도록 그리면 어딘지 험상궂은 분위기를 연출할 수 있습니다.

치켜 올라간 작은 눈과 짙게 들어간 미간의 주름으로, 성질이 급하고 표독한 인상을 표현할 수 있다.

ANGLE
앞

ANGLE
옆

콧날을 없애 납작하게 그리면 빵빵하게 살이 붙은 얼굴이 표현된다.

남쪽 나라의 부족을 모티브로 삼아 조금 독특한 헤어스타일을 그려주면, 체형 비주얼에 묻히지 않는 개성적인 외모가 완성된다.

권말 부록

캐릭터 디자인하기

137

■ 코스튬을 기초로 디자인하기

모티브가 되는 의상에서 이미지를 확장해, 개성적인 캐릭터와 코스튬을 디자인하는 예를 소개합니다.

❶ 배경을 연상한다

모티브가 되는 의상에서 여러 이미지를 떠올려, 캐릭터의 배경을 상상합니다. 태생적 특징, 특기, 성격 등을 의상을 통해 연상합니다.

❷ 겉모습, 기능성을 고려한다

①에서 연상한 배경을 기초로 기능성과 디자인을 고려해 피부를 노출할 부분, 옷을 남길 부분 등을 결정합니다.

❸ 모티브가 되는 의상의 실루엣을 남긴다

바탕이 되는 의상의 특징적인 디자인을 남겨 코스튬을 살리면, 그 의상 고유의 분위기를 남길 수 있습니다.

❹ 소품을 더한다(의미도 생각한다)

마지막으로 디자인한 캐릭터의 개성을 더욱 돋보이게 만드는 장식이나 소품을 더해도 좋습니다.

드레스 계열

화려한 드레스를 모티브로 삼아 성인이라면 고귀한 이미지를, 소녀라면 말괄량이 또는 공주님 같은 이미지를 연상할 수 있습니다.

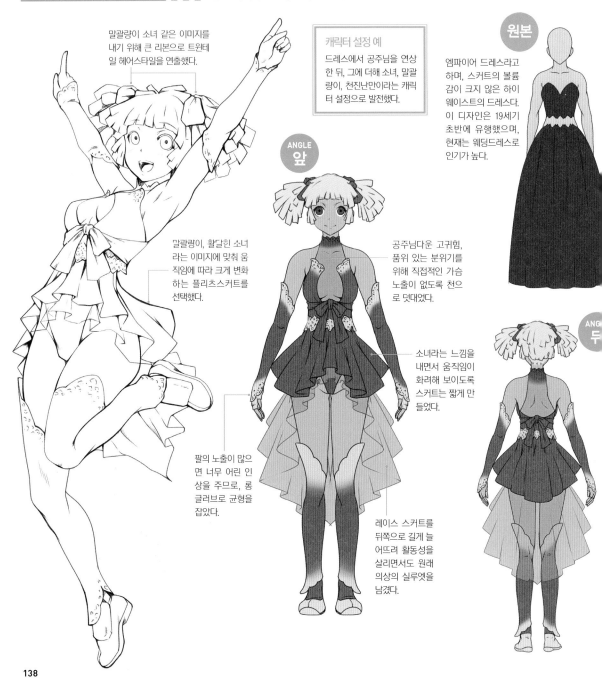

말괄량이 소녀 같은 이미지를 내기 위해 큰 리본으로 트윈테일 헤어스타일을 연출했다.

캐릭터 설정 예
드레스에서 공주님을 연상한 뒤, 그에 더해 소녀, 말괄량이, 천진난만이라는 캐릭터 설정으로 발전했다.

원본
엠파이어 드레스라고 하며, 스커트의 볼륨감이 크지 않은 하이 웨이스트의 드레스다. 이 디자인은 19세기 초반에 유행했으며, 현재는 웨딩드레스로 인기가 높다.

말괄량이, 활달한 소녀라는 이미지에 맞춰 움직임에 따라 크게 변화하는 플리츠스커트를 선택했다.

ANGLE 앞

공주님다운 고귀힘, 품위 있는 분위기를 위해 직접적인 가슴 노출이 없도록 천으로 덧대었다.

소녀라는 느낌을 내면서 움직임이 화려해 보이도록 스커트는 짧게 만들었다.

ANGLE 두

팔의 노출이 많으면 너무 어린 인상을 주므로, 롱 글러브로 균형을 잡았다.

레이스 스커트를 뒤쪽으로 길게 늘어뜨려 활동성을 살리면서도 원래 의상의 실루엣을 남겼다.

강철 갑옷은 고결함과 충성심, 견고함을 떠올리게 합니다. 갑옷을 모티브로 기사나 파워 파이터, 회피하지 않고 정면 대결하는 정신력 등을 연상할 수 있습니다.

ANGLE 앞

캐릭터 설정 예

고귀한 여성 기사를 연상하면서도, 갑옷의 견고함을 고려해 파워로 밀어붙이는 단순한 캐릭터로 설정했다.

원본

14세기에 등장한 풀 플레이트 아머(전신을 둘러싼 철판 갑옷)는 게임 등에서 자주 사용되는 코스튬이다. 기동성은 뛰어나지 않지만, 방어력이 매우 높다.

가슴골을 노출시켜 갑옷의 견고함을 남기면서도 여성성을 강조한다.

기동성을 높이기 위해 허리 주변의 갑옷은 모두 과감히 제거했다.

기사라는 지위를 표현하기 위해 갑옷에 고풍스러운 장식을 넣었다.

기사이자 파워 파이터로서 대검을 들고 있다. 갑옷을 많이 제거해 손실된 중량감을 보충하는 의미도 있다.

허리의 갑옷을 제거한 대신에 스커트처럼 펄럭이는 의상을 덧붙여, 허전함을 보완하고, 움직임이 커 보이도록 만들었다.

ANGLE 뒤

허벅지 부분의 갑옷은 안쪽만 제거해 경량화를 꾀하면서도 디자인적인 특징을 부여했다.

✓ Point

중세의 분위기를 자아내는 스타일로 장식했다. 덩굴과 같은 자연의 형태를 소재로 한 디자인을 선택해 화려함을 표현했다.

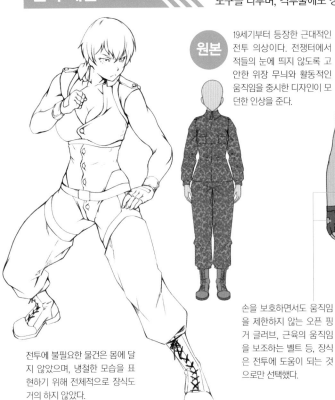

군복 계열

직업 군인 같은 이미지에서 프로페셔널, 금욕적, 냉정함과 같은 키워드를 연상했습니다. 무술 도구를 다루며, 격투술에도 정통한 인물이라는 인상을 줍니다.

원본

19세기부터 등장한 근대적인 전투 의상이다. 전쟁터에서 적들의 눈에 띄지 않도록 고안한 위장 무늬와 활동적인 움직임을 중시한 디자인이 모던한 인상을 준다.

ANGLE 앞

캐릭터 설정 예
냉철한 군인으로, 군대 격투술을 사용하도록 설정했다. 메치기, 관절기도 사용할 수 있지만 특기 기술은 발차기다.

ANGLE 뒤

소속된 조직에 긍지를 지닌 군다움을 표현하기 위해 등에 커다란 엠블럼을 넣었다.

스타일을 강조하는 동시에 주된 동작인 다리 기술을 선보일 때 움직임이 제한되지 않도록 고관절 부분을 노출시켰다. 또 큰 동작에서 목이 조이지 않도록 목 부근도 크게 벌려 두었다.

뒤에서 지휘하는 캐릭터가 아니라 최전선에서 전투하는 캐릭터이므로 신발은 내구성과 운동성이 뛰어난 워커를 그대로 유지했다.

손을 보호하면서도 움직임을 제한하지 않는 오픈 핑거 글러브, 근육의 움직임을 보조하는 벨트 등, 장식은 전투에 도움이 되는 것으로만 선택했다.

전투에 불필요한 물건은 몸에 달지 않았으며, 냉철한 모습을 표현하기 위해 전체적으로 장식도 거의 하지 않았다.

도복 계열

전통 무예의 도복은 특유의 기술과 힘, 신비로운 비밀을 품은 유단자의 이미지를 연상시킵니다. 여기에서는 일본 전통 의상인 하카마를 활용했습니다.

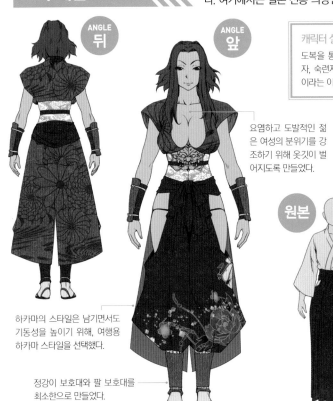

ANGLE 뒤

ANGLE 앞

캐릭터 설정 예
도복을 통해 고대 무술 사용자, 숙련자 그리고 젊은 여성이라는 이미지를 떠올렸다.

요염하고 도발적인 젊은 여성의 분위기를 강조하기 위해 옷깃이 벌어지도록 만들었다.

유도, 가라데, 합기도 등 아시아권 무술에 사용되는 전투복이다. 허리끈의 색이나 하카마(통이 매우 넓은 일본 전통 바지)인가, 일반 바지인가로 실력 차를 나타낼 수 있는 의상이기도 하다.

원본

하카마의 스타일은 남기면서도 기동성을 높이기 위해, 여행용 하카마 스타일을 선택했다.

정강이 보호대와 팔 보호대를 최소한으로 만들었다.

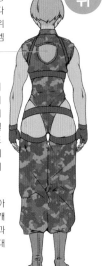

속을 알 수 없는 숙련된 강자의 느낌을 살리기 위해 여유로운 표정, 독특한 자세를 부여했다.

데미지를 입은 포즈 그리기

데미지를 입은 캐릭터의 포즈를 몇 가지 소개합니다. 상황에 따라 적절히 구분해 사용하면 데미지의 강도를 리얼하게 표현할 수 있습니다.

입매를 닦는다

큰 데미지를 받지는 않았습니다. 그래서 다리와 허리에 흔들림이 없고 여전히 투지도 느껴지는 자세입니다.

어깨를 들썩이며 숨을 쉰다

데미지에 피로까지 누적된 상태입니다. 힘이 제대로 들어가지 않아 자세를 유지하지 못하고 있습니다. 조금 위험한 상태임을 표현할 수 있습니다.

한쪽 무릎을 꿇는다

데미지가 누적되어 금방 일어서지 못하고, 한쪽 무릎을 땅에 대고 있는 상태입니다.

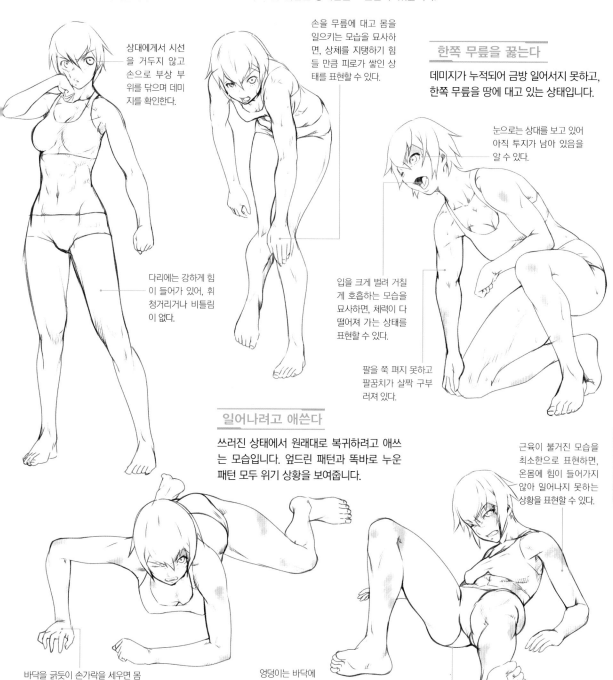

상대에게서 시선을 거두지 않고 손으로 부상 부위를 닦으며 데미지를 확인한다.

다리에는 강하게 힘이 들어가 있어, 휘청거리거나 비틀림이 없다.

손을 무릎에 대고 몸을 일으키는 모습을 묘사하면, 상체를 지탱하기 힘들 만큼 피로가 쌓인 상태를 표현할 수 있다.

입을 크게 벌려 거칠게 호흡하는 모습을 묘사하면, 체력이 다 떨어져 가는 상태를 표현할 수 있다.

팔을 쭉 펴지 못하고 팔꿈치가 살짝 구부러져 있다.

눈으로는 상대를 보고 있어 아직 투지가 남아 있음을 알 수 있다.

일어나려고 애쓴다

쓰러진 상태에서 원래대로 복귀하려고 애쓰는 모습입니다. 엎드린 패턴과 똑바로 누운 패턴 모두 위기 상황을 보여줍니다.

근육이 불거진 모습을 최소한으로 표현하면, 온몸에 힘이 들어가지 않아 일어나지 못하는 상황을 표현할 수 있다.

바닥을 긁듯이 손가락을 세우면 몸을 일으키고 싶어도 그러지 못하는 절망감과 다급함을 표현할 수 있다.

엉덩이는 바닥에 딱 닿아 있어 평면에 가깝다.

본문에 실리지 않은 격투 포즈 모음

분량상 자세히 싣지 못했지만, 필자가 특히 마음에 들어 했던 프로레슬링 기술을 간단히 소개합니다. 같은 기술이라도 사용하는 사람에 따라 각각의 개성이 드러난다는 점을 주목해주세요.

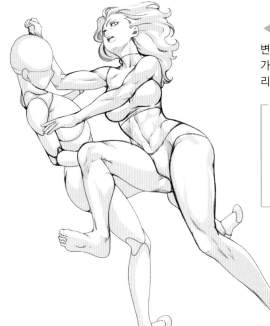

◀ 액스 봄버

변형 래리어트로, L자로 굽힌 팔꿈치를 세운 상태로 상대를 가격합니다. 그냥 상대를 가격해서는 위력이 없기 때문에 달리면서 가속도를 붙인 뒤 가격해야 합니다.

┌ 필자 코멘트 ┐

'초인'이라 불린 전설의 레슬러 H씨의 기술로, 일본 레슬러 중 가장 잘 사용하는 사람이 '와일드 하트'라고 불리는 O씨가 아닐까 합니다. 일러스트는 O씨가 사용하는 액스 봄버의 특징인, 효과적으로 체중을 싣기 위해 가격 순간에 오른쪽 다리를 들어 올리는 모습을 그렸습니다.

▶ 에메랄드 플로전

상대의 몸을 거꾸로 뒤집어 어깨 위로 들어 올린 뒤, 목과 허리를 손으로 붙잡아 옆으로 쓰러지며 후두부를 바닥에 내리찍는 기술입니다. 기술명인 에메랄드는 고안자의 이미지 컬러인 에메랄드그린에서 따왔으며, 플로전은 기술의 형태를 떠올리게 하는 '폭포'를 뜻합니다.

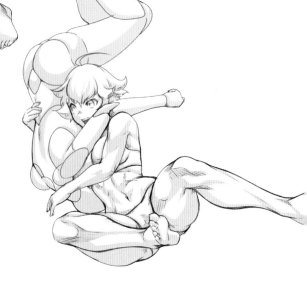

┌ 필자 코멘트 ┐

2대째 타이거마스크를 연기했던 일본 레슬러가 개발한 필살기입니다. 당시, 고안자가 소속되어 있던 단체에서는 수직 낙하로 머리를 바닥에 내리찍는 기술이 남발되고 있었는데, 그런 가운데 생각해 낸 과격한 기술입니다. 기술에 걸리는 상대의 다리가 굽은 모습이 낙하의 엄청난 충격을 대변해줍니다.

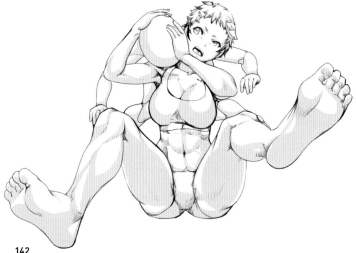

◀ 스터너

복부를 차올리는 등의 타격으로 상대가 몸을 앞으로 숙이게 만든 뒤, 상대를 등지고 상대의 턱을 자신의 어깨에 올린 다음 곧장 엉덩방아를 찧듯이 기세 좋게 쓰러져 상대의 안면과 목에 충격을 주는 기술입니다.

┌ 필자 코멘트 ┐

'방울뱀'이라고 불린 레슬러 S씨의 오리지널 기술입니다. 한번은 프로레슬링에서 관심이 멀어졌던 저도, 이 기술로 마구 날뛴 다음, 마지막에 링 위에서 맥주를 벌컥벌컥 마시는 S씨의 전례 없는 모습에 반해 다시 프로레슬링 마니아가 되었습니다.

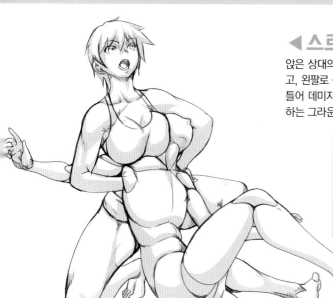

◀ 스트레치 플럼

앉은 상대의 뒤에서 왼쪽 다리로 상대의 어깨를 넘어 가랑이 사이에 끼워 넣고, 왼팔로 상대의 머리를, 오른팔로 왼쪽 겨드랑이를 고정한 다음, 상체를 비틀어 데미지를 줍니다. 일어선 상대에게 실시하는 스탠딩식과 앉은 상대에게 하는 그라운드식이 있는데, 여기서는 그라운드식을 소개했습니다.

─ 필자 코멘트 ─

'데인져러스 K'라는 별명을 지닌 일본 레슬러 K씨의 특기입니다. 코브라 트위스트(P.107)와 드래곤 슬리퍼(P.121)를 융합한 듯한 기술입니다. 이 기술의 고안자는 K씨가 아니라 K씨와 절친했던 코미디언이라, 기술명에 그 코미디언의 이름이 포함되어 있다는 일화가 있습니다.

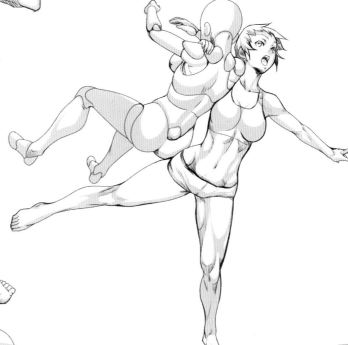

▶ 록 보텀

기술 거는 사람이 상대의 겨드랑이 아래로 목을 넣고 정면으로 두른 팔을 이용해 상대의 어깨를, 또 다른 쪽 팔은 등에 둘러 들어 올리는 동시에, 다리를 후려서 상대를 일단 공중에 띄운 다음 등부터 바닥에 떨어지도록 내리치는 기술입니다. 기술을 걸기 쉽고 위력도 강해, 악수를 청하는 척하다가 곧장 기술을 거는 등, 기습 공격에도 사용됩니다.

─ 필자 코멘트 ─

'피플스 챔프'라는 별명을 지닌 레슬러 R씨를 대표하는 기술입니다. 일러스트로는 몸을 크게 펼친 모습으로 그려 기술의 위력과 다이내믹한 모습을 표현했습니다. 저는 2000년 당시, 이 기술이 가장 아름답다고 생각했었지요.

◀ 연수베기

뛰어올라 상대의 후두부를 차는 간단한 기술이지만, 위력을 직접 확인한 한 레슬러가 금지 기술로 지정했으면 하고 요구했을 만큼 매우 위험합니다. 뇌의 일부인 연수를 발로 차서 찢어 버리는 것처럼 보여 이런 이름이 붙었습니다.

─ 필자 코멘트 ─

'불타는 투혼'이라는 별명을 지닌 씨가 고안한 발차기 기술입니다. 학창 시절, 장난삼아 프로레슬링 놀이를 하는데 친구가 이 기술을 걸어 깜짝 놀라 피했던 기억이 납니다. 도약해 정점에 다다르면 다리를 휘둘러 올리기 때문에, 몸은 자연히 기역 자를 그리는 형태가 된다는 점이 포인트입니다.

KAKUTOU & ACTION POSE SAKUGA TECHNIQUE
Daikokuya Enjaku
ⓒ 2019 Daikokuya Enjaku
ⓒ 2019 Graphic-sha Publishing Co., Ltd
This book was first designed and published in Japan in 2019 by Graphic-sha Publishing Co., Ltd
This Korean edition was published in 2020 by Samho Media.

이 책의 한국어판 저작권은 Botong Agency를 통한 저작권자와의 독점 계약으로 삼호미디어가 소유합니다.
신 저작권법에 의하여 한국 내에서 보호를 받는 저작물이므로 무단전재와 무단복제를 금합니다.

Japanese edition creative staff
Editorial cooperation:
Daisuke Kodama, Kaori Igarashi, Yasutake Ishida, Kohei Yamaji (PULPRIDE)
Production cooperation:
Takumi Hoshi, Toru Hagiwara, Yusuke Yokokawa (Nazoo)
Design, typesetting and layout:
Miyu Akase, Kyoko Nakamura (ACQUA)
Planning and editing:
Seijitsu Go (Graphic-sha Publishing Co., Ltd)

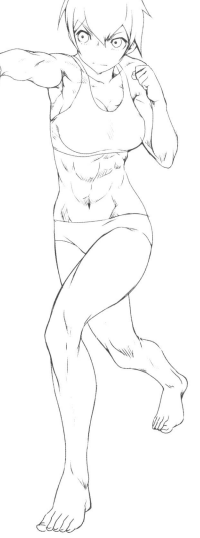

격투 모션 일러스트 테크닉

1판 1쇄 | 2020년 2월 24일
지 은 이 | 다이코쿠야 엔자쿠
옮 긴 이 | 문 기 업
발 행 인 | 김 인 태
발 행 처 | 삼호미디어
등 록 | 1993년 10월 12일 제21-494호
주 소 | 서울특별시 서초구 강남대로 545-21 거림빌딩 4층
 www.samhomedia.com
전 화 | (02)544-9456(영업부) / (02)544-9457(편집기획부)
팩 스 | (02)512-3593

ISBN 978-89-7849-614-8 (13600)

Copyright 2020 by SAMHO MEDIA PUBLISHING CO.

이 도서의 국립중앙도서관 출판예정도서목록(CIP)은
서지정보유통지원시스템 홈페이지(http://seoji.nl.go.kr)와
국가자료종합목록 구축시스템(http://kolis-net.nl.go.kr)에서 이용하실 수 있습니다.
(CIP제어번호 : CIP2020005323)